여자의 재능은
왜 ＿＿＿ 죄가 되었나

여자의 재능은
왜 죄가 되었나

초판 인쇄 2022. 2. 3
초판 발행 2022. 2. 10

저 자 유화열
펴낸이 지미정
편 집 강지수, 문혜영, 박지행
디자인 김윤희, 한윤아, 송지애
마케팅 권순민, 김예진, 박장희

펴낸곳 미술문화
출판등록 1994.3.30 제2014-000189호
경기도 고양시 일산동구 고양대로1021번길 33 402호
전화 02)335-2964 팩스 031)901-2965 홈페이지 www.misulmun.co.kr
포스트 https://post.naver.com/misulmun2012 인스타그램 @misul_munhwa
인쇄 동화인쇄

ISBN 979-11-85954-85-1(03600)
값 25,000원

여자의 재능은 왜 ____ 죄가 되었나

칼로에서 멘디에타까지,
라틴아메리카 여성 예술가 8인

미술문화
MISULMUNHWA

일러두기 ━━━━━━━

- 잡지, 카탈로그, 전시는 《 》, 미술, 영화 등의 작품명은 〈 〉, 단행본은 『 』, 시, 논문, 칼럼은 「 」로
 표기하였습니다.
- 미술작품의 크기는 세로×가로 순으로 표기하였습니다.
- 외래어 표기법은 되도록 국립국어원을 따랐으나, 일부 인명과 지명의 경우 가장 발음에 가깝게
 표기하였습니다.
- 이 서적 내에 사용된 일부 작품은 SACK를 통해 ARS와 저작권 계약을 맺은 것입니다. 저작권법에 의하여
 한국 내에서 보호를 받는 저작물이므로 무단 전재 및 복제를 금합니다.
 ⓒ Ana Mendieta / ARS, New York - SACK, Seoul, 2022
- 이 외 도판을 제공해준 아래 저작권사에도 깊은 감사의 마음을 전합니다.
 ⓒ Amelia Peláez Foundation
 ⓒ Associação Cultural O mundo de Lygia Clark

라틴아메리카 Latin America

멕시코 이남의 아메리카 대륙 전역과 카리브 제도를 포함하는 문화적 용어입니다. 접두어 '라틴'은 이
지역에서 사용하는 스페인어, 포르투갈어, 프랑스어가 모두 고대 로마제국에서 사용하던 라틴어에서
기원했으며, 이들 국가의 문화 또한 그만큼 친연성이 있다는 뜻입니다. 이 용어는 프랑스가 중남미에 대한
연고권을 주장하기 위해 1860년대에 처음 만들어냈습니다. 이 책에서는 중앙아메리카와 남아메리카를
통틀어 라틴아메리카로 분류했음을 알려드립니다.

목차

커튼 뒤에 가려진 진짜를 보여주고 싶은 마음

멕시코 유학을 끝마치고 돌아온 때가 하필이면 IMF가 막 터졌던 겨울이었다. 그냥 멕시코에 눌러앉지, 왜 이렇게 힘들 때 돌아왔냐고 핀잔아닌 핀잔을 듣기도 했다. 앞으로 뭘 하고 살아야 할지 막막한 하루하루였다. 그럴수록 자꾸만 뒷걸음질하면서 멕시코에서 가져온 갖가지기념품과 도록, 미술책에서 위안을 찾았다.

다행히 그즈음 프리다 칼로가 국내에 상륙하면서 두터운 매니아층이 생기기 시작했다. 어디를 가든 누구를 만나든 프리다에 대한 질문이 쏟아졌다. 프리다 덕분에 멕시코 미술이 얼마나 매력적인지 설명하기 수월했다. 프리다를 징검다리 삼아 내가 하고 싶은 이야기를 쓰면 '멕시코 미술'이라는, 우리에게 다소 먼 곳에 다가갈 수 있었다. 프리다는 나에게 "괜찮아, 글 한 번 써봐"라고 용기를 줬고, 생각할 거리와 글쓸 빌미를 만들어줬다. 그때만 해도 프리다의 뜨거운 인기가 차츰 다른 작가로도 옮겨붙으면서 멕시코 미술이 대중적인 관심을 받게 되리라 기대했다. 그것은 나의 기대이자 착각일 뿐이었다. 프리다를 향한관심은 그 부분만 종이로 오려낸 듯 그녀에게 국한됐다. 그러면서 프리다의 스캔들, 사적인 삶이 지나칠 만큼 낱낱이 파헤쳐져서 자극적으로 소비되었고, 라틴아메리카 문화와 예술이라는 거대한 이야기보따리

는 여전히 풀리지 못한 채 먼 곳으로 남아버린 부작용이 있었다. '프리다 말고도' 너무 훌륭한 여성 예술가가 많은데, 왜 좀처럼 알려고 하지 않는 걸까? 그렇게 한동안 '프리다 말고도'라는 단어가 머릿속을 맴돌았다.

프리다와 나이도 비슷하고 같은 시기에 미술에 입문한 마리아 이스키에르도(1장)는, 유독 내 마음에 와닿았던 당차고 멋진 예술가이다. 그녀는 아이 셋을 낳은 후 미술학교에 입학해서 그녀의 예술적 재능을 한눈에 알아본 당대 최고의 화가 디에고 리베라에게 인정을 받아 주류 미술계에 입성했으나, 리베라의 눈 밖에 난 루피노 타마요와 사귄다는 이유로 언제 그랬냐는 듯 내팽개쳐졌다. 흥미롭게도 멕시코 미술사는 예술가들의 사랑, 야망, 질투, 좌절이 뒤섞인 드라마에 가깝다. 이후 마리아는 좁은 미술계에서 손가락질을 당하는 수모를 겪었으나 아랑곳하지 않고 여성만이 느낄 수 있는 처절함을 그림에 녹였다. 손거울도 아닌 대형 벽거울을 번쩍 들고서 거울 속 모습을 오로지 자신만 볼 수 있게 등을 돌린 누드화는 내가 본 누드화 중 최고였다. 그녀의 그림이 주는 강렬함은 차별과 수모를 당하면서도 좌절하지 않았다는 교훈보

다는, 설움에 복받쳐 울면서도 붓을 들었던 단단한 의지에서 온다. 마리아가 그린 거친 피부는 뜨거운 태양 아래 시뻘겋게 그을린 고대 원주민의 살갗이었고, 멕시코 대지에 몇천 년 동안 뿌리내린 선인장의 붉은 흙이었다. 마리아가 표현하려던 멕시코는 보여지기 위한 멕시코가 아니라 그 안에서만 보고 느낄 수 있는 멕시코 문화의 본질이었다. 멕시코에서 사는 동안 어디를 가나 프리다의 포스터, 티셔츠 등 그녀가 새겨진 기념품이 가득했고 국내에서의 인기도 식을 줄 몰랐다. 나 또한 프리다를 무척 좋아하지만, 언제나 마리아가 먼저였다. 프리다 부부가 유명해지면서 멕시코 미술을 널리 알리는 데 기여한 것은 그들의 탁월한 능력 덕분이다. 하지만 그 유명세 뒤에는 이들 말고도 라틴아메리카 미술에 커다란 족적을 남긴 훌륭한 예술가들이 너무 많다. 프리다 칼로에 필적할 만한, 정말 괜찮은 예술가들을 알려야겠다는 의무감이 자연스럽게 생겼다. 이 글은 그렇게 커튼 뒤에 가려진 진짜를 보여주고 싶은 마음에서 시작했다.

책의 일부는 2011년에 출간된 『예술에서 위안받은 그녀들』에서 이미 소개한 적이 있다. 첫 출간 때는 자료 수집에만 욕심을 내다가 정보의 바다에서 허우적거려 아쉬운 마음으로 남아 있었다. 코로나라는 기이한 상황으로 집에만 갇혀 있을 때, 마침 이 책을 손봐서 출간해 보자는 연락을 받았다. 예전 책에서 지난날의 내 욕심이 보였고 부끄러움도 느껴져, 다시 쓰게 되었다.

다시 쓰면서 그런 생각이 들었다. 여기에 수록된 라틴아메리카 여성 예술가를 알고 있는 게 삶에 무슨 도움이 되는 걸까? 그 무렵 나는 지금 살고 있는 텍사스에 계속 머무를지, 아니면 한국으로 돌아갈지 고민하던 중이었다. 티나 모도티(2장) 역시 미국과 멕시코 사이에서 갈

등했다. 하지만 어머니가 살던 샌프란시스코를 방문하고 그토록 그리웠던 가족과 친구를 만나도 예전 같지 않다는 걸 느끼고 나서는, 자신을 전문 사진작가로 인정해준 멕시코로 돌아와 비장한 마음으로 가난한 이들의 거친 손마디를 카메라 렌즈에 담았다. 티나는 얼마 전까지만 해도 공산당원으로 활동했던 이력 때문에 예술적 논의에서 공공연히 배제되어 왔지만, 최근에 들어서는 그녀가 개척한 '혁명과 예술 사이'의 사진이 전 세계적으로 주목받고 있다.

　라틴아메리카 여성 예술가에 대해 안다는 것은, 그리고 그들의 이름을 호명하는 것은 곧 한 치 앞도 안 보이는 캄캄한 어둠 속에서 각자가 원하는 것을 발굴하고 창조했던 그때 그들의 진심에 함께 공감하는 일이다. 그리고 그들의 삶과 예술에서 오늘날과 연결되는 지점을 발견한다면, 비단 예술뿐만 아니라 자신이 사랑하는 분야에서 길을 개척하고 있는 청년들에게 위안과 동력이 되어줄 것이다.

2022년 1월 28일 어스틴 텍사스에서
유화열

PART

1

투쟁

부당함에 맞선
예술

마리아 이스키에르도
Maria Izquierdo, 1902-1955

"내 그림은 부당함에 맞선
나홀로 혁명이다."

첫 번째 이야기

20세기 초 멕시코에서
여성 예술가로 살아간다는 것

마리아 이스키에르도는 독보적인 예술을 성취했다. 하지만 멕시코 여성 예술가를 논할 때 같은 시기에 활동한 프리다 칼로에게만 초점이 맞춰지는 것이 아쉬울 따름이다. 마리아에 대한 글을 읽을 때마다 멕시코 주류 미술계의 갑질에 굴하지 않고 당당하게 버텨낸 인물이 왜 지금껏 제대로 평가받지 못했는지 의아했다.

20세기 멕시코 미술의 흥미로운 점은 당대 인물들이 한 편의 드라마처럼 얽혀 있다는 데 있다. 예를 들어, 마리아가 다닌 산카를로스 미술학교 교수는 디에고 리베라였고 그의 아내는 프리다 칼로다. 마리아의 연인 루피노 타마요는 리베라와 적대관계였다. 이들 사이에서 벌어지는 인간적인 갈등과 감정의 요동은 과히 미술사의 드라마라고 할 수 있다.

유감스럽게도 마리아는 이 드라마에서 최대 피해자였다. 이 미묘한 관계 속에서 학교폭력의 희생양이 되었으며, 타마요의 연인이라는 이유로 리베라의 분풀이 대상으로 전락하고 소문과 억측에 시달렸다. 심지어 마리아가 노력으로 거둔 '최초의 멕시코 여성 화가'라는 수식어는 외려 그녀를 공격하고 차별하는 근거로 악용됐다.

마리아가 지나온 예술의 발자취는 권력을 가진 주류 남성 미술가들에게 맞선 힘없는 여성 예술가의 항거나 다름없다. 그때마다 마리아는 세상의 편견 따위에 순종하지 않고 죽을힘을 다해 저항했다. '보여지는' 여성 누드화에 새로운 관점을 제시하고, 자신의 자리를 지키고자 남성 벽화가들과 정면으로 부닥쳤다.

이처럼 울분과 환희가 공존했던 마리아의 삶을 가장 먼저 소개하는 이유는 20세기 초 멕시코에서 여성 예술가로 살아간다는 것이 결코 녹록지 않은 투쟁의 연속이었음을 가장 단적으로 보여주기 때문이다. 물론 그녀가 남긴 강렬한 그림 역시 라틴아메리카 예술의 매력을 듬뿍 담고 있기에 이 책의 훌륭한 시작이 될 것이다.

나로서 깨어나기

서커스와 곡예사

마리아는 1902년 멕시코 할리스코주 산후안 데 로스 라고스San Juan de los Lagos에서 메스티소Mestizo보다는 조금 더 원주민에 가까운 모레니타 Morenita로 태어났다. 메스티소는 16세기 아즈텍 정복 이후 스페인에서 온 백인과 원주민 사이에서 태어난 혼혈을 말하며, 그중 검은 머리카락에 약간 움푹 들어간 눈, 구릿빛 피부를 가진 여성을 모레니타라고 부른다. 마리아가 다섯 살 되던 해 아버지가 세상을 떠나자, 그녀는 어머니가 경제적 여건을 갖출 때까지 조부모와 친척집을 오가며 성장했다. 그래서인지 어머니에 대한 기억보다는 할머니와 이모에게서 배운 멕시코인 특유의 끈끈한 유대감, 애틋한 사랑이 몸에 배었다.

마리아가 태어난 산후안은 성모의 순례지로 워낙 유명한 곳이라 기

1-1 〈산후안 데 로스 라고스 성모를 위한 봉헌화〉 1882
산후안 성모는 치명적인 위험과 사건에 대한 기도를 들어준다. 1632년 산후안 성모가 기적을 일으킨 후에 세워진 대성당은 관광 명소다. 연간 900만 명에 달하는 순례자들이 방문하고 있다.

적을 염원하는 신자들로 항상 붐볐다. 토착 문화와 융합한 멕시코의 가톨릭 종교의식은 근엄하고 무거운 분위기와는 거리가 멀다. 할머니와 이모는 기적을 일으키는 성모를 정성껏 모셨고, 어린 마리아를 매일같이 종교의식에 데리고 다녔다.[1-1] 성소 주변에서 벌어지는 일들이 지루하기만 했지만 서커스 공연만큼은 그녀를 흥분케 했다. 곡예사의 현란한 묘기에 눈을 뗄 수가 없었을 뿐만 아니라 말, 코끼리, 사자, 얼룩말을 능수능란하게 다루는 조련사는 그녀에겐 가장 멋진 영웅이었다. 한번은 서커스 공연을 보러 갔다가 마리아가 사라지는 바람에 할아버지가 진땀깨나 흘리며 찾아다녔는데, 마리아는 서커스 구석구석을 돌아다니며 온갖 동물을 가까이서 훔쳐볼 수 있어 행복했다. 언젠가는 야생마 무리가 그녀를 짓밟고 지나가는 무시무시한 사고를 당했는데, 그후부터 말뿐만 아니라 모든 동물에 이상하리만큼 강한 집착이 생겼다. 마리아는 평생토록 서커스와 말을 그리고 또 그렸다. 그래서인지 서커스 그림은 그녀가 어떻게 살아왔는지를 보여주는 이정표와 같다.

이후 조부모를 따라 멕시코의 북부 도시를 두루 거치며 살았는데, 살틸요Saltillo에서는 미술학교에 다니는 호사도 누렸다. 마리아는 혼자 그림을 그리며 시간가는 줄 모르고 즐겁게 놀았다. 그러나 고작 열네 살에 어머니와 계부의 강요로 군인이자 기자인 칸디도 포사다스와 결혼하면서 이제 막 재미를 느끼던 미술을 접어야만 했다.

결혼 직후 남편을 따라 멕시코 제2의 도시인 과달라하라Guadalajara에서 살았고, 그해 아들을 낳았다. 1923년에 멕시코시티로 이사해 콜로니아 산라파엘Colonia San Rafael에 정착했다. 마리아의 운명이었는지 이 동네는 멕시코 문화의 집결지인 역사지구와 가까웠다. 문화적으로 황량한 북부 지역에 살다가 격변의 소용돌이가 한눈에 느껴지는 멕시코시티로 삶의 무대를 옮기면서 새롭고 흥미진진한 문화에 끌렸을 것이다.

얼마 후 딸 아우로라와 암파로가 태어나면서 스물다섯 살에 세 아이의 어머니가 되기까지, 가정과 육아가 세상의 전부인 줄 알았다.[1]

마리아는 아이들의 옷을 일일이 디자인하고 만드는 걸 좋아했다. 아이 엄마가 집에서 창조적인 활동을 하는 건 고무적이라고 흡족해했던 남편은 마리아가 그림 공부를 다시 시작하고 싶다고 했을 때도 어쩐 일인지 흔쾌히 동의했다. 지극히 가부장적이었던 남편이 아내의 학업을 배려한 이유는 따로 있었다. 당시 멕시코 엘리트 계층 사이에서 여성성을 북돋워 주는 것을 미덕이라고 여겼던 유럽의 부르주아 문화를 따라하려는 경향이 있었기 때문이다. 남편은 여성이 그림을 그리는 것이 사회적 기준에서 '여성적인 활동'이라고 여겼다. 그렇게 마리아는 1928년에 산카를로스 미술학교에 입학할 수 있었다.[2]

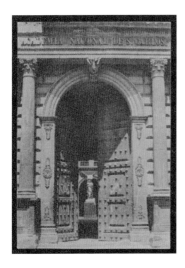

1-2 산카를로스 미술학교
멕시코의 내로라하는 예술계 거장들이 드나들었던
학교의 입구. 이 나무 대문은 산카를로스의
마스코트와도 같아서, 학교의 중요 행사가 있는 날이면
초대장으로 쓰였던 엽서에 꼭 들어갔다.

'M. Izquierdo' 이름을 되찾다

마리아는 그토록 꿈꿔왔던 미술을 배울 만반의 준비가 되어 있었다. 미술학교 생활은 새로움으로 가득했다. 마리아는 주눅 드는 법 없이 당차고 호기로웠다. 한번은 모델 한 명을 둘러싸고 여러 학생이 동시에 그림을 그리는 수업에서 갑자기 손을 번쩍 들고 교수에게 말했다.

> 제 앞에 너무 많은 머리들이 모델을 가리고 있어서 그릴 수가 없어요. 저는 집에서 그리고 싶어요. 허락해 주세요.[2]

마리아에게 자녀가 있다는 사실을 알았던 교수는 그녀의 뜨거운 학구열을 높이 평가해 집에서도 그림을 그릴 수 있도록 허락해 주었다. 남들보다 한참 늦은 나이에 시작한 공부지만 누구보다 의욕이 대단했고 교수들 사이에서도 신망이 두터운 학생이었다.

산카를로스 미술학교는 고전적인 유럽 화풍에 중점을 두다가 20세기 이후부터는 유럽 모던아트와 민족 이데올로기를 융합한 새로운 미술을 추구했다. 미술학교에 입학하기 전만 하더라도 마리아는 아카데미즘 화법으로 그린 그림이 가장 훌륭한 미술이라고 믿었다. 그러나 진취적인 아방가르드 성향의 야외미술학교Escuelas al Aire Libre(원주민 전통과 아방가르드 혼합)와 에스트리덴티스모Estridentismo(다다이즘과 미래주의 혼합) 예술가들과 교류하면서 미술을 바라보는 시각이 완전히 달라졌다. 그 가운데 훗날 멕시코를 대표하는 여성 사진작가가 될 롤라 알바레스 브라보와 함께 예술의 꿈을 키웠다.

마리아는 아방가르드 예술가와 교류하면서 하루빨리 전통회화에서 벗어나기를 갈망했다. 멕시코의 젊은 예술가들은 아카데미즘과 단절하고 '멕시코적'인 것을 찾기 위해 원주민 마을로 떠나 열성적으로 자

료를 수집했다. 그러던 중 마리아는 그들이 간절히 찾는 것이 다름 아니라 자신이 성장했던 북부 시골마을에 널려 있었다는 것을 깨달았다. 마침 학교에서 멕시코 고대 문화와 원주민 문화를 배우기 시작하면서 그녀의 스케치북은 멕시코의 정체성을 표현할 수 있는 소재로 넘쳐났다. 힘들게 아이디어를 구상할 필요 없이, 그저 직접 보고 체험했던 것을 마음껏 쏟아내기만 하면 됐다.

마리아는 자녀 양육과 집안일, 미술을 모두 해내기 위해 지붕 밑에 스튜디오를 만들어 통학 시간을 줄였다. 하지만 어느새 무의식 속 자아가 깨어나기 시작했다. 집 안에만 있을 때는 아내와 어머니로서 당연한 책임이라 생각하고 묵묵히 살림을 도맡아 왔지만, 밖에 나와 혼자 사색하고 미술학교에서 동료와 스승을 만나면서 이렇게 얽매인 상태로는 더 이상 살 수 없다는 사실을 깨달았다. 그리고 그림을 위해 아내와 어머니 자리를 내놓기로 결심했다. 미술학교에 입학한 그해에 이혼하고 남편의 성姓인 '포사도'가 아닌 '이스키에르도'로 돌아왔다.

첫 개인전의 성공

학업을 시작한 지 1년이 조금 넘었을 때 멕시코 미술계의 스타였던 리베라가 학장으로 부임했다. 그는 학생전시회를 훑어보다가 "M. Izquierdo"라고 서명한 작품 세 점만이 유일하게 흥미롭다고 평가했다. 그동안 인정받아 온 우등생의 작품을 지나치고 곧바로 마리아의 그림 앞에 선 것이다. 리베라는 서명만 보고 남학생이라 추측했는데 여학생의 작품이라는 사실을 알고 깜짝 놀랐다.

그 후 마리아는 리베라의 전폭적인 지지를 받아 첫 개인전을 가졌다.[1-3] 신출내기가 개인전을 하는 것도 놀랍지만, 카를로스 메리다나 오로스코 로메로 같은 대가 정도는 돼야 전시할 수 있는 멕시코시티 현

대미술갤러리에서 열렸다는 사실로도 열렬한 주목을 받았다. 리베라는 마리아가 "멕시코적인 느낌을 예술로 능숙하게 풀어내는 재주"가 있으며 "학교에서 가장 잘하는 학생"이라고 공공연히 칭찬했다.[3] 카탈로그 서문에는 이렇게 썼다.

> 이 여성에게는 균형감과 정열이라는 재능이 있습니다. 표현하려는 내용에 좀 더 신중하고 폭넓게 집중할 필요가 있습니다. 몇 년이 지나면 그녀의 잠재의식에서 수많은 생각이 걸러지고 또 걸러져 불필요한 찌꺼기들은 바닥에 가라앉아 사라질 것입니다.[4]

이렇게 일찍감치 개인전을 열기까지, 리베라 말고도 조력자가 한 명더 있었다. 바로 20세기 멕시코 미술을 논할 때 결코 빠지지 않는 타마요다. 그는 산카를로스 미술학교에서 공부했으나 전통적인 교수법에 실망하여 곧바로 학교를 그만두고, 독학으로 화가가 된 후 뉴욕에서 활발히 작업했다. 그의 행보를 호의적으로 지켜보던 리베라가 미술

1-3 (좌) 마리아의 첫 개인전, 현대미술갤러리 (우) 헤르만 헤도비우스 교수의 학생 전시회, 산카를로스 미술학교 갤러리
오른쪽 사진 맨 왼쪽 그림이 마리아가 그린 남편의 초상화 〈칸디도 포사다의 초상화〉(1928)이다. 활동 초기에는
가까운 사람들의 초상화나 정물화, 풍경화를 많이 그렸다.

학교 강의를 의뢰하면서 마리아가 그의 수업을 들을 수 있었다. 타마요의 수업에서 구아슈 기법을 배웠는데, 구아슈로 그림을 그리면 종이 표면에 물감이 그대로 남아 거칠어 보였다. 마리아는 이 독특한 질감을 전통회화에 적용했다. 리베라의 눈길을 사로잡은 건 바로 이런 독특한 질감 표현 때문이었다.

마리아와 타마요는 가까운 사이가 되면서 작업실을 공유했는데, 〈승마 발레리나〉[14]는 이때 그린 작품이다. 물감과 물의 비율, 붓에 힘을 주는 방향 등 기술적인 면에서 타마요의 입김이 많이 들어갔다. 마리아는 구아슈로 성긴 질감과 얼룩덜룩한 붓 자국을 남겨, 실제 서커스장의 벽면처럼 그늘지고 축축한 느낌을 살려냈다. '서커스'와 '말 위에서 묘기를 부리는 여자 주인공' 같은 소재는 누가 봐도 마리아의 그림이라는 것을 단번에 알아볼 수 있는 독보적인 개성이다. 기술적으로는 타마요의 영향을 받았지만 이를 표현하는 방식에선 자신만의 예술성을 발휘한 것이다.

미술학교에 입학한 이듬해 내내 굵직굵직한 전시에 네 번이나 참여했다. 동료들은 경력도 짧은 마리아가 대단한 기회를 연달아 잡는 것을 미심쩍어했고 부러움과 시기, 질투를 내비쳤다. 여성이라는 이유로 실력을 인정하지 않고 대놓고 무시하는 마초 기질의 남학생 집단으로부터 매일 심한 괴롭힘도 당했다.

1-4　마리아 이스키에르도 〈승마 발레리나〉 1932
마리아의 서커스에는 항상 여자 주인공이 등장한다. 이 그림에서 주인공은 발레리나 옷을 입고 말 위에 한 다리로 꼿꼿이 서 있다. 멋진 기술을 뽐내고 우뢰와 같은 관객들의 박수갈채에 주인공은 한껏 의기양양해 보인다.

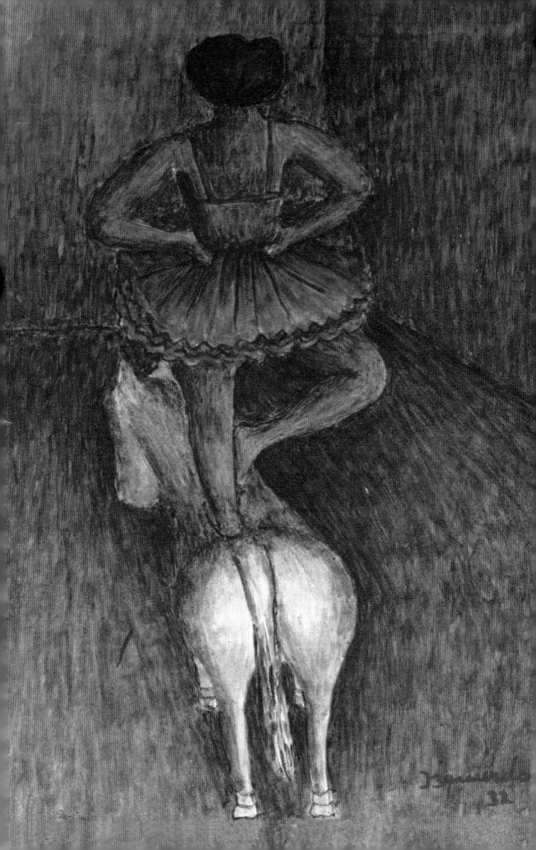

멕시코인으로서 자각하기

서커스 그림에 담긴 이야기는 나날이 풍성해졌다. 〈서커스〉[1-5]에서는 여러 명의 곡예사가 한꺼번에 등장해 장기자랑을 선보인다. 관절을 자유자재로 꺾고 있는 전경의 두 곡예사들은 몸짓이 유연해 보이기는커녕 부자연스러워 보인다. 뒤에서 한 곡예사가 아들을 데리고 무대 정중앙으로 달려오지만 끼어들 공간이 없다. 더욱이 오른쪽에 있는 피에로의 손이 모자母子가 들어오는 방향과 반대를 향하고 있어 다시 나가라고 지시하는 듯하다. 모든 이가 각자의 동작에만 열중하고 있어 전체적으로 봤을 때 전혀 조화롭지 않다. 소통도 감정도 전무한 이 어색한 공간은, 마리아가 의도적으로 이탈리아 화가 조르조 데 키리코의 형이상학적 화풍을 참고하여 제멋대로 배열한 것이다. 분홍과 파랑의 밝은 의상은 프랑스 화가 마르크 샤갈의 영향으로 보인다.[5]

모두가 고대 미술과 원주민 미술에 초점을 맞춰 멕시코의 우월함을 입증해 내려고 안간힘을 쓰던 시절이었건만 정작 마리아는 개인적인 의미를 지닌 서커스 장면을 그렸다. 주류 미술가들과 학교 동료들은 마리아가 한낱 추억이나 회상하는 것으로 보았겠지만, 서커스장은 멕시코에서 가장 대중적인 장소였고 마리아는 그런 곳이야말로 멕시코 전통의 상징이라고 생각했다. 또 하나 중요한 사실은, 서커스 그림이 여성에게 덧씌워진 굴레를 벗어던지기 위한 저항의 일환이었다는 것이다. 라틴아메리카 현대미술, 특히 여성 예술가를 연구해 온 미술사가 낸시 데프바흐는 이렇게 주장한다.

마리아의 서커스 곡예사는 대부분 여성이다. 이들은 (…) 관객을

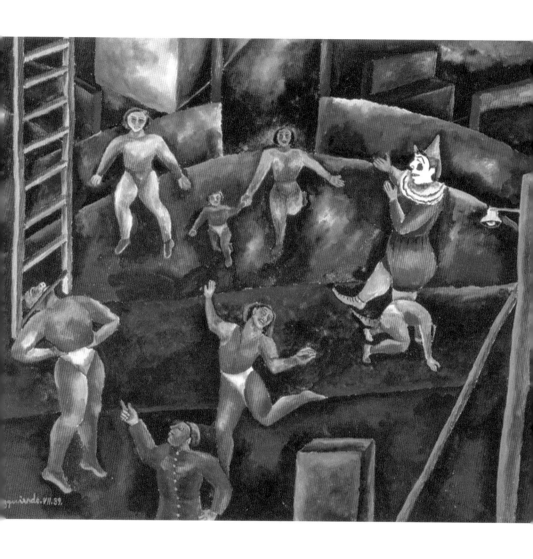

1-5　마리아 이스키에르도 〈서커스〉 1939

사로잡는 비상함과 용기까지 갖추고 있다. 멕시코 사회는 여성에게 늘 순종과 순결의 미덕을 강요하며 참고 견딜 것을 종용했지만 그림 속 곡예사는 전혀 그렇지 않다.[6]

이렇게 마리아의 예술세계가 순조롭게 무르익던 어느 날, 리베라가 갑자기 마리아의 작품을 부정적으로 평가하더니 급기야 경고 처분까지 내리는 일이 벌어졌다. 아무런 설명 없이 받게 된 경고에 몹시 격분한 마리아는 얼마 후 그렇게도 좋아하던 학교를 떠나고 만다. 경고 처분을 받은 건 그녀 때문이 아니었다. 리베라가 주도적으로 이끄는 벽화운동을 향해 타마요가 '예술성이 결여되었다'고 비난했는데, 이 시건방진 소리에 못마땅했던 리베라가 타마요와 마리아의 관계를 알고부터는 마리아에게 분풀이한 것이다. 그녀가 학교를 그만둔 1929년에 타

1-6 산미겔 데 아옌데의 콜로니얼 건축물
시퍼런 하늘 아래 진한 붉은색과 노란색은 유독 흔히 보이는 조합이다.
마리아와 타마요의 그림에도 이토록 강렬한 배색이 시시때때로 등장한다.

마요 역시 출강을 그만뒀으며, 두 사람은 동거를 시작했다.

마리아와 타마요는 1933년까지 함께 살면서 서로의 예술세계에 뿌리가 될 공통분모를 발전시켰다. 두 사람은 수백 년을 버텨낸 콜로니얼 건축물이나 성당의 회벽 프레스코, 토기 항아리의 우툴두툴한 질감에서 멕시코의 색채가 비로소 생명력을 갖는다고 확신했다.[16] 고대 미술에서 사용됐던 색을 연구하여, 구아슈 물감을 할 수 있는 한 두껍게 칠하는 임파스토 기법으로 작품이 실제 유물처럼 보이게도 만들었다.

시골 어디서나 볼 수 있는 소박한 색감, 풋풋하고 정감 있는 주제, 활력 넘치는 구도는 둘의 작업에서 한결같이 나타나는 공통점이다. 이들은 어둡고 칙칙한 물감이 짜인 팔레트를 공유했고 비슷한 스타일로 그림을 그렸다. 정치·민속적인 주제가 아니라 조형미에 기반한 현대미술을 지향해야 한다는 생각도 공유했기 때문에 입체파, 미래파, 초현실주의와 같은 유럽 아방가르드를 활용해 지극히 멕시코적이면서 현대적인 조형미를 만들었다. 타마요 그림에서 고갱과 피카소의 흔적이 선명하게 보이는 이유는 무엇이든 수용해서 내 것으로 만들겠다는 타마요의 의지에서 비롯됐다고 볼 수 있다. 〈서커스〉[1.5]에서 보았듯 마리아 또한 멕시코의 현실과 감성을 담아내면서 유럽의 조형 감각을 함께 수용했다. 하지만 개념만 차용했을 뿐 표현 기법까지 바꾸지는 않았다. 이처럼 둘은 '따로 또 같이' 예술관을 다져 나갔다.

마리아에게 '첫 번째', '최초'라는 영광스러운 타이틀은 여러 번 주어졌다. 1930년 가을, 뉴욕 아트센터에서 멕시코 여성 화가로는 최초로 개인전을 가졌다. 3년 전에 타마요가 전시했던 곳으로, 마리아는 누군가의 추천이 아닌 큐레이터의 정식 초청을 받아 정당히 입성했다. 같은 해 뉴욕 메트로폴리탄박물관이 기획한 특별전에도 초대되어 주류 미술가와 어깨를 나란히 했다.

여성으로서 우뚝 서기

여성의 '몸'에 투영된 시대상

예술 작업에서 두 사람의 공조는 손가락 깍지 끼듯 깊숙이 맞물려 시너지 효과를 냈지만 그 안에서도 미묘한 차별은 있었다. 타마요가 마리아를 모델로 그린 누드는 있지만, 마리아가 타마요를 그린 누드는 없다.[7] 두 사람이 헤어진 후 마리아에게는 타마요의 연인이었다는 꼬리표가 달려 좁은 미술계에서 부당한 대접을 받았다. 어디를 가든 가십이 따라다녔다. 마리아는 타마요와 헤어지기 1년 전부터 본격적으로 '여성'을 그리기 시작했다. 이 무렵에는 나이브naïve 화가들처럼 바로 캔버스에 다가가 스케치 없이 영혼의 한 귀퉁이를 자유롭게 끄집어냈다.

마리아가 그린 여자는 어딘지 심상치 않다. 특히 1930년대에 그린 여자는 비를 쫄딱 맞아 길바닥에서 죽어가는 한 마리 새처럼 비참하기 짝이 없다. 그림 속 여성들은 벌거벗겨진 채 내팽개쳐져 있거나, 밧줄로 기둥에 묶여 있거나, 감옥에서 나가려고 버둥거린다. 이 처절한 몸짓들에서 여성이 처한 불합리한 환경이 노골적으로 드러난다. 당시 대다수의 화가들은 언제든 희생할 준비가 되어 있는 따뜻한 어머니, 혁명의 과업을 수행하는 여교사의 이미지로만 여성을 그렸다. 하지만 마리아는 인간이 살 수 없을 듯한 폐허에 여성을 내던지듯 배치했다.

1932년과 1938년 사이에 그려진 누드화는 저발라의 말마따나 "20세기 멕시코 미술에서 가장 강렬한 여성 누드화 가운데 하나"[8]임에 틀림없다. 특히 학자들이 입을 모아 "가장 고통스럽고 절대적으로 독창적"[9]이라고 평가한 〈거울 앞에 있는 여자〉[1-7]는 타마요와 헤어진 이듬해에 그린 작품이다. 미술사에서 흔히 봐 온 '아름다운' 누드의 질서를 깨부

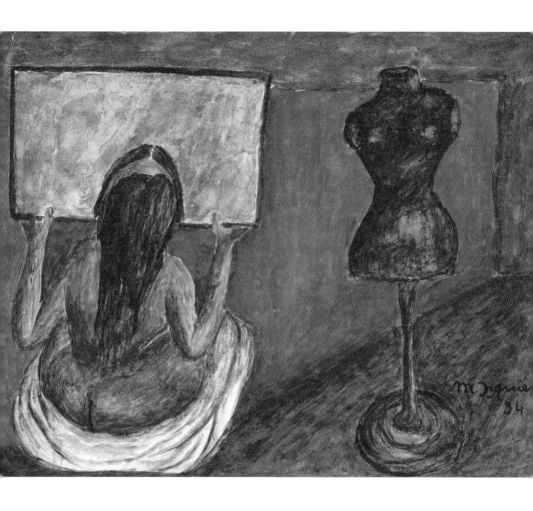

1-7　마리아 이스키에르도 〈거울 앞에 있는 여자〉 1934

1933년 무렵 마리아와 타마요는 결별했다. 일부 미술사가들은 이 그림에 이별의 슬픔과 고통이 표현되었다고 보았다.

순 도발이자 남성 작가들의 환상 속 누드에 맞서는 도전이었다.

타마요의 〈붉은색 누드, 마리아 이스키에르도〉[18]는 제목에 나와 있듯 마리아를 모델로 한 작품이다. 오늘날 수도 없이 기획되는 타마요 전시회에서 자신의 몸이 관람객에 둘러싸여 구경거리가 될 것을 미리 알았는지, 그림 속에서 마리아는 포대기 같은 하얀 천을 온몸에 두른 채 벗은 몸을 가리려 필사적으로 애쓰고 있다.

하지만 〈거울 앞에 있는 여자〉는 타마요의 그림 속 여성과는 대조적으로 얼굴을 보여주지 않고 자신만 볼 수 있는 거울을 응시한다. 여성의 몸을 탐닉하는 관음증에 일격을 날린 셈이다. 게다가 일반적인 손거울이 아니라 벽에나 붙어 있을 법한 커다란 거울을 들고 있다는 것도 묘한 느낌을 준다. 이전보다 어렵고 낯선 방식으로 자아와 맞닥뜨린다는 의미라고 해석할 수 있다. 여자 옆에는 머리도 없고 팔도 없는 마네킹이 우두커니 서 있다. 이 마네킹은 마리아가 그림을 통해 말하

1-8 루피노 타마요 〈붉은색 누드, 마리아
이스키에르도〉 1930

고자 하는 바를 명확히 드러낸다. 거울로 내 속 안을 들여다보며 살 것인가, 혹은 마네킹처럼 겉모습만 보이고 살 것인가? 연인을 잃은 슬픔과 여성으로서 감내해야 하는 현실의 고통이 그림에 녹아 있다.

우연인지 몇 년 후에 발표된 타마요의 〈기다리는 여자〉[1-9]는 마리아의 그림이라고 해도 믿을 만큼 화풍이 비슷하다. 홑이불을 두른 여자는 벌거벗은 채 등을 돌리고 있는데, 이 구도만으로도 그가 마리아의 작품을 계속 지켜보고 있었다는 사실, 더 나아가 예술적 영향을 받았음을 명백히 보여준다. 마리아는 라틴아메리카 현대 여성 문학계의 거장 엘레나 포니아토프스카와의 인터뷰에서 "타마요에게 많은 빚을 졌지만 그도 내게 상당한 빚을 졌다"[10]고 말했다.

1-9　루피노 타마요 〈기다리는 여자〉 1936

1-10 　마리아 이스키에르도 〈여성과 기둥〉 1932

나체의 여자들은 석조 기둥에 포승줄로 묶여 있고, 땅바닥에 내팽개쳐진 여자는 붉은 담요를 덮고 있다. 설명하지 않아도
비참한 상황에 처해 있음을 충분히 알 수 있다. 여자들은 고개를 푹 숙인 채 자신들을 억압하고 학대한 상대에 맞서 싸울
생각도 못하고, 심지어는 분노를 내색하지 않으려고 머리카락으로 얼굴을 가린다. 침묵과 굴복하는 삶만이 살 길이라는
것을 암시한다. 석조기둥은 문명의 위대함을 상징하는 것이 아니라, 그토록 위대한 문화에서 살아가는 여성이 고작 이런
취급을 받고 있음을 고발하는 것이다. 마리아에게 여성의 몸, 특히 발가벗겨진 채 땅바닥에 내팽개쳐진 몸은 시대의
산물이었다.

여자로 태어나 재능을 갖는 것은 범죄다

1940년대 중반부터 불길한 일이 생기기 시작했다. 그중 하나가 벽화를 강탈당한 사건이다.

1945년 마리아는 멕시코시티 시장 하비에르 로호 고메스에게 정부 청사의 벽화를 의뢰받아 34,000페소에 계약을 맺었다. 그녀는 곧 벽화의 중심 테마를 '멕시코의 역사와 발전'으로 정한 후 천장부터 그려 나갔다.[1-11] 신문은 이를 두고 "이스키에르도는 남성 화가들만 기념비적인 벽화 작업을 도맡아 왔던 전통을 깨뜨린 멕시코 최초의 여성 화가"라고 소개했다.[11] 그만큼 벽화가 남성의 영역이라는 고정관념이 보편적인 시절이었다. 그런데 몇 달이 지난 어느 날, 마리아는 갑자기 계약 파기를 통보받았다. 미술계에서 권력이 막강했던 리베라와 다비드 시케이로스가 이 프로젝트에 관심을 가지고 시장에게 접근해 마리아 모르게 일을 그르쳤던 것이다.

계약서를 이미 작성했기 때문에 누가 뒤늦게 관심을 보이든 원칙적으로 계약은 유효해야 마땅했지만 리베라의 힘은 불가항력이었다. 그렇지만 지금껏 그린 벽화가 강제 철거된다는 것은 신체의 일부를 도려내는 것과 마찬가지로 잔인했다. 마리아는 벽화를 지키려 저항했고 일부 미술계 인사들도 힘을 보탰지만 결국 리베라에 의해 무참히 파괴되고 말았다. 오늘날 벽화 3대 거장이라 불리는 리베라, 시케이로스, 호세 클레멘테 오로스코는 위치 좋은 건물 벽을 차지하려고 서로 수년간 치열한 경쟁을 벌여 왔으면서, 마리아를 몰아세울 때는 언제 그랬냐는 듯 대동단결했다. 이들은 마리아가 프레스코 기술을 배우지 않았기 때문에 벽화를 그릴 능력이 없다고 공격했다. 심지어 한때 프롤레타리아 투쟁을 함께했던 혁명문인예술가연맹Liga de Escritores y Artistas Revolucionarios 동료들까지 비난 여론에 합세하자 깊은 배신감을 느꼈다.

1-11 마리아 이스키에르도 〈정부 청사 벽화를 위한 스케치〉 1945

마리아는 벽화를 그린 적은 없지만 연필, 잉크 그리고 구아슈로 벽화를 어떻게 작업할지 치밀하게 계획했다. 마리아가 이 벽화로 표현하고 싶었던 것은 남성 예술가와 마찬가지로 여성 예술가도 멕시코 예술과 사회에 기여할 수 있다는 것이었다. 쓸쓸하게도 그림 속의 염원은 현실에서 무참히 짓밟혔다.

논쟁이 과열되자 시장은 아무런 조치 없이 사건을 일축시켰다.

불합리한 일을 겪고도 가만히 있을 마리아가 아니었다. 그녀는 언론에 멕시코 벽화를 독점하는 화가가 누구인지 공개했다. 벽화는 엄연히 공공미술인데 리베라, 오로스코, 시케이로스 같은 소수의 화가들이 독점하고 있다며, 이들에게 모든 예술가의 생각을 통제하지 말 것을 요구하고 벽화를 파괴한 책임을 따져 물었다. 여기에 덧붙여 그들에게 결코 복종하지 않으리라 선언했다.

이 과정에서 마리아는 만신창이가 됐지만, 도중에 파괴된 벽화만큼은 살려내고 싶었다. 프레스코 벽화를 그릴 수 있다는 걸 벽화가들에게 보여주고 싶었다. 끝내 아무도 탐내지 않는 벽을 찾아 계획했던 벽화를 완성했다. 차마 못다 한 억울한 심정은 신문에 실었다.

나는 이 벽화를 완성했다. 나에게 프레스코를 그릴 능력이 없다고 말한 이들에게 보여주기 위해서라도 이 벽화를 완성했다. 내 벽화 계약이 정당하게 이뤄졌음을 입증하기 위해서라도 나는 기념비적인 심오함을 불어넣어 벽화를 그려 나갔다.[12]

이 벽화는 지금 멕시코국립자치대학교의 법학부 강당에 걸려 있다.[1-12] '멕시코 최초의 여성 벽화가'는 마리아를 가리키는 많은 수식어 가운데 하나이지만, 인간적인 모멸감을 느꼈을 그녀에게 이 말이 큰 위로가 되지는 못했을 것이다. 이때 그녀가 한 말은 지금도 유명하다.

여자로 태어나 재능을 갖는 것은 범죄다.[13]

1-12 멕시코국립자치대학 법학부 강당 전경.

(좌) <비극> (우) <음악>

멕시코의 두 여성 예술가

프리다와 마리아는 마초 사회의 전통적인 여성상(어머니, 아내, 주부)을 허문 대표적인 여성 예술가다. 두 사람이 남성과 동등한 위치에 올라 화가로 인정받기까지 많은 고충을 겪었음은 널리 알려진 사실이다.

공통점은 더 있다. 같은 시기에 미술을 시작했고, 19세기 초상화가와 민속 문화에 관심이 많았으며, 멕시코의 정체성을 표현하려고 애썼다는 점이다. 그래서 종종 비교 대상이 된다. 하지만 작품 경향은 각자 독특했다. 프리다가 자화상에 천착하면서 삶과 예술에 깊이 파고들었다면, 마리아는 멕시코 여성 전체를 상징하는 인물을 그렸고 장르를 가리지 않았다. 무엇보다 정치적 견해가 확연히 달랐다. 프리다가 멕시코 공산당원으로서 평생 마르크시즘에 의지했다면, 마리아는 일부러 정치와 거리를 뒀으며 정치적 목적의 선전 예술을 거부했다. 대신 개성이 강한 '멕시코다움'을 추구했다. 누구나 예술을 쉽게 이해할 수 있도록 일상적이면서도 푸근한 그림을 그렸다. 시인 라파엘 솔라나는 "마리아 회화를 관통하는 두 가지 특징 중 하나는 여성성이고 다른 하나는 멕시코성"이라고 정의했다.[14]

반면 마리아가 자신은 페미니스트가 아니라고 여러 번 말했다는 것역시 분명한 사실이다. 여성이 남성과 동등한 권리를 가져야 한다고 생각했던 것과는 별개로, 할머니와 이모 품 안에서 자랐던 것처럼 여

1-13 마리아 이스키에르도 〈나의 조카딸〉 1940

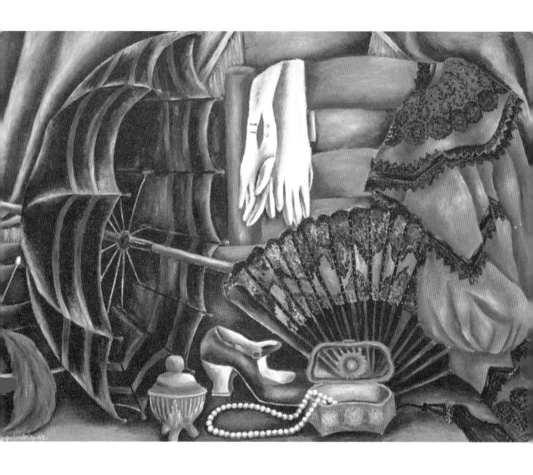

1-14 마리아 이스키에르도 <보석상자> 1942

성의 손길이 필요한 전통적인 가정의 모습을 지키려고 했다. 〈나의 조카딸〉[1.13]에서 마리아는 핑크색 드레스를 우아하게 차려입고 사랑스러운 조카딸과 함께 있다. 그녀가 가족의 유대 관계를 얼마나 소중히 여겼는지, 또한 자신이 생각하는 여성의 의무를 얼마나 강하게 믿었는지 알 수 있는 그림이다.

그렇지만 "만들어진 여성성"에 대해서는날카로운 비판의식을 가지고 있었다. 〈보석상자〉[1.14]에서 사람은 안 보이고 19세기 초반 여성들이 사용했을 법한 깃털 달린 모자, 양산, 붉은 레이스 드레스, 굽 높은 구두, 부채, 진주 목걸이, 흰 장갑 한 켤레, 보석함이 의자나 바닥에 늘어져 있다. 〈나의 조카딸〉에서 그녀가 입고 있는 분홍색 드레스가 여기에서도 보인다. 언뜻 여성성을 상징하는 것들의 정물화 같지만, 실은 아름답게 보이려는 노력이 대체 누구를 위한 것이냐고 반문하는 그림이다. 함께 20세기를 살아가는 여성에게 덧씌워진 '여성스러움'을 풍자한 것이다.

현실과 초현실을 넘나드는 여성의 삶

아르토와 마리아

미술평론가 델 콘데는 《멕시코의 여성과 예술》 포럼에서 '두 명의 여성 아이콘: 프리다 칼로와 마리아 이스키에르도'라는 주제로 아주 흥미로운 학술발표를 했다.

> 두 여성 화가의 삶은 20세기 초반 프랑스에서 온 초현실주의 평론가 두 명의 시각과 관련이 있다. 한 축에 앙토냉 아르토가 지지하는 마리아 이스키에르도가 있고, 다른 한 축에는 앙드레 브르통이 지지하는 프리다 칼로가 있다.[15]

프랑스 극작가이자 배우 아르토는 유명한 초현실주의자다. 그는 1936년 멕시코를 방문했을 때 북부 타라우마라Tarahumara 원주민 공동체에 머물면서 그들의 자연적이고 신비로운 삶에 심취했고, 멕시코시티에 도착해서는 원주민 문화를 미화하지 않고 있는 그대로 표현한 마리아의 작품에 감동을 받았다. 마리아야말로 원주민의 뿌리를 되살린 진정한 화가라고 극찬했다. 그러나 마리아의 초현실적인 화풍은 아르토의 지지 때문이 아니다. 언제나처럼 자신의 경험을 그림 속에 실감 나게 투영하다 보니 자연스레 초현실주의 화풍을 가지게 된 것이다.

일부에서는 마리아를 초현실주의 화가로 분류하지만 그녀는 이에 동의한 적이 없다. 대신 서구 문화가 세계적으로 막강한 영향력을 가지게 된 배경에 멕시코 문화가 중요한 기여를 했다고 생각했던 콘템포라네오스Contemporáneos 그룹의 연장선상에서 자신의 위치를 찾았다.

아르토는 돌아갈 때, 파리에서 마리아의 전시를 기획하기 위해 수채화 작품 30여 점을 가져갔다. 계획대로 1937년 몽파르나스의 반덴베르그Van den Berg 갤러리에서 전시회가 개최됐다. 하지만 안타깝게도 제2차 세계대전의 혼란한 틈을 타 대부분의 작품이 분실되고 말았다.

현실에서 찾아낸 초현실

모두 사라진 줄로만 알았던 작품 중 하나가 1993년 뉴욕 소더비에서 〈위안〉[1-15]이라는 제목으로 모습을 드러낸 건 기적에 가까웠다. 땅바닥에 누워 서럽게 우는 나체의 여성에게 처지가 비슷한 다른 여성이 하얀 천을 덮어주는 〈위안〉은 마리아 특유의 '여성적 동질감'이 농축된 작품이다. 이 그림은 2005년 영국의 에식스대학에서 기획한《칼로의 동시대, 멕시코·여성·초현실주의Kahlo's contemporaries: Mexico·women·surrealism》에 전시되면서 많은 주목을 받았다.

이 그림이 짠하고 안쓰러운 이유는 '하얀 천' 때문이다. 하얀 천은 타마요와 작업하던 시절 이래로 두 작가의 누드화에 공통적으로 나타나는 소품이지만 그 안에 담긴 의미는 서로 다르다. 타마요의 누드화에서 천은 몸에 걸치거나 가리는 용도지만 마리아의 누드화에서는 "괜찮아, 이제 다 괜찮아"라고 다독여주는 위로의 의미다. 고통스러워하는 여성을 세상의 시선으로부터 가려주는 임시 가림막, 따스하게 안아주는 포옹, 조용히 쓰다듬는 손길이 하얀 천이다.

〈위안〉이 그려졌을 때는 아르토가 멕시코에 오기 전이었다. 이 작품이 간혹 초현실주의 예술로 거론되는 건 아르토와의 관련성 때문일 뿐, 엄밀히 말해 현실을 넘어 저 먼 세상을 추구한 살바도르 달리의 초현실주의와는 거리가 멀다. 그때 멕시코에서 같이 활동하던 스페인 화가 레메디오스 바로, 영국에서 온 레오노라 캐링턴의 초현실주의를 떠

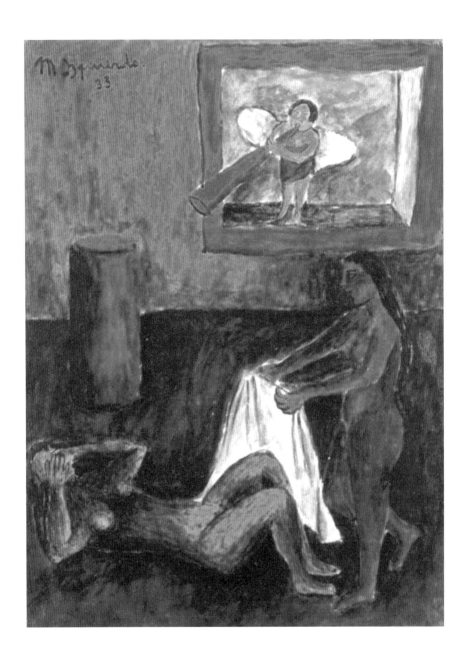

1-15　마리아 이스키에르도 〈위안〉 1933

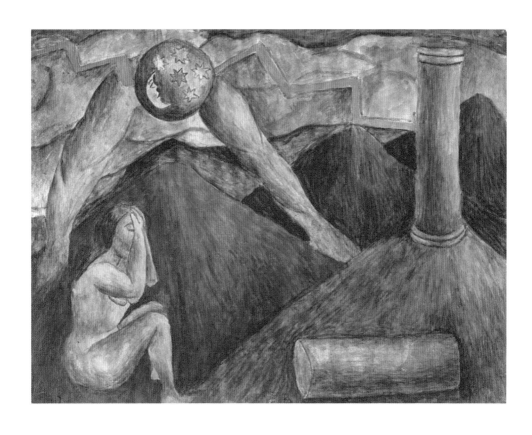

1-16 마리아 이스키에르도 〈일의 우화〉 1936

올린다면 〈위안〉은 명백히 '현실 속 여성'에 초점을 맞췄다.

〈일의 우화〉[1.16]는 현실에서 여성이 처한 곤궁을 단적으로 보여주는 그림이다. 산봉우리를 배경으로 발가벗겨진 여성이 두 손으로 얼굴을 가리고 울고 있다. 치욕스러운 상황에 놓인 것은 분명한데, 이와 대조적으로 남성의 아주 잘 발달된 근육질 다리가 그들을 비웃기라도 하듯 늠름하게 서 있다. 더욱이 산봉우리 정상을 차지한 석조 기둥과 땅바닥에 나뒹구는 토막 난 기둥의 대치는 남성과 여성의 사회적 위치를 지배자와 피지배자의 관계로 은유한 것이다. 주류 남성 세계와 싸워서 그들을 밟고 올라서겠다는 것도 아닌데, 하는 일마다 훼방당하는 이 답답한 현실을 옷 하나 걸치지 못하고 통곡하는 여성에 빗댄 것이다. 마리아가 그린 초라하기 짝이 없는 여성의 몸은 초현실주의 남성 작가 대다수가 여성의 신체를 에로티시즘의 현현 혹은 뮤즈로만 착취하는 것과는 차원이 다르다.

마리아는 남성 우월주의 시대 속 여성의 현실을 암시하기 위해 알레고리를 사용했다. '얼굴을 가린 두 손', '천으로 덮은 몸' 등의 요소는 내면에 숨은 공포와 번민의 알레고리다. 이런 면에서 마리아의 초현실주의는 여성이 처한 고단한 현실과 부당한 대우, 그리고 제도권의 지배적인 관행에 저항하며 목놓아 부르짖는 고발장이나 다름없다. 부자연스럽고 어색한 양극단의 조합, 우는 여인과 늠름한 남성의 다리에서 제대로 드러내 놓고 호소할 수도 없는 분노의 감정이 드러난다.

안타까운 점은 아르토와 브르통의 관계가 알 수 없는 이유로 비틀어졌고, 이 때문에 이번에도 마리아가 부당한 대우를 받았다는 것이다. 아마도 초현실주의 지도자인 브르통은 자신보다 아르토가 먼저 멕시코를 방문했다는 사실이 언짢았을지도 모르겠다. 브르통은 파리에서 아르토가 기획한 마리아 전시회를 관람했으면서 이듬해 멕시코에 방

문했을 때 그녀를 찾지 않았고, 1940년 멕시코시티에서 기획한 《초현실주의 국제전Exposición Internacional del Surrealismo en México》에도 초대하지 않았다.

이런 상황에서 마리아는 초현실주의를 '무의식의 회화' 또는 '또 다른 실재 위에 열려 있는 창문'이라고 주장한 브르통에 맞서 자신이 생각하는 초현실주의가 무엇인지 「신조Credo」라는 글을 통해 밝혔다.

> 내가 생각하는 초현실주의는 인간의 이미지 위에 열려 있는 창문 같은 것이다. 그래서 초현실주의는 인간과 함께, 매우 인간적이어야 한다.[16]

마리아의 초현실주의는 현실과 동떨어진 것이 아니었다. 주변에는 당장 현실에서 볼 수 있는 고대 문명과 식민 시대의 흔적, 대중문화 등 초현실주의 미술에 주제가 될 만한 종교와 영혼의 상징이 넘쳐났다. 현실을 적나라하게 담아낸 그녀의 그림이 초현실주의 회화로 보이는 데서, 오히려 현실 속 여성의 삶이 얼마나 비현실적이며 동시에 초현실적인지가 드러난다.

멕시코의 본질

예술적 부활

마리아는 1940년대에 들어 예술 경력의 정점에 올라 뉴욕현대미술관에서 열린 《20세기 멕시코 미술전》에 초대됐다. 이 시기에 1938년부터 알고 지내던 칠레 화가 라울 우리베와 가까워졌다. 우리베는 벽화를 배우려고 멕시코에 온 학생이었지만 마리아에게는 자신이 칠레 대사관의 문화 담당 외교관이라고 소개했다. 실제로 그곳에서 일하긴 했지만 서류 업무를 도와주던 말단 직원에 불과했다. 거짓말이 들통날까 봐 대사관 관계자 여러 명을 마리아에게 소개하기까지 했다. 우리베의 거짓말을 미리 알아챘던 친구들이 극구 반대했지만 마리아는 이를 무릅쓰고 1944년에 결혼했다. 우리베는 마리아에게 잘 팔리는 그림을 그려야 한다며 부자 고객을 유치해 초상화를 그리게 했다. 그 과정에서 마리아는 철저히 이용당했다.[17]

뒤늦게야 자신이 알던 우리베의 모든 것이 속임수였다는 것을 알게 된 마리아는 그와 당장 헤어지고 싶었지만 이조차 쉽지 않았다. 우리베가 과테말라 대사에게 거액의 사기를 쳤는데 그 채무가 전부 마리아의 명의였기 때문이다. 마리아는 돈을 갚기 위해 그림을 그려야 했다.

우리베를 만난 후 마리아의 작품은 방향을 잃은 조준선처럼 휘청였지만[1-17] 끝내는 그녀가 그렸던 힘세고 우직한 말처럼 다시 일어섰다. 평론가 실비아 나바레테는 마리아의 예술적 부활을 이렇게 설명했다.

수준 낮은 칠레 화가 우리베는 마리아의 작품에 악영향을 끼쳤다. 그는 마리아가 상상력이 결여된 초상화나 한물간 프레스코 기법에

1-17　마리아 이스키에르도 〈에드메 모야의 초상화〉 1945

이 초상화에는 마리아의 그림 같지 않은 화려함, 세련됨이 드러난다. 누군가를
만족시켜야 한다는 부담감이 그림 전체에 깔려 있다.

집중하게 했다. 그러나 너무나 다행스럽게, 1940년대 중반부터는 그녀의 서민적이면서도 의도가 분명히 드러나는 풍경화가 되살아났다. 평온한 시골 풍경에 머리가 잘린 채 널브러진 물고기, 벽감에 갇힌 예쁘장한 장식물, 신비로운 자화상에서 그녀의 창조성이 돋보인다.[18]

이 시기 마리아는 그동안 미술가들에게 홀대받았던 콜로니얼 시대의 미술과 종교미술에 심취했다. 주류 미술가들은 메스티소, 즉 혼혈적인 것에서 멕시코의 정체성을 찾겠다고 호언장담했지만 사실 그들 대부분은 유럽적 특성이 '덜' 가미된 멕시코 문화만 따로 떼어 내 적절히 편집했을 뿐이다. 예를 들어 리베라는 대중이 벽화를 보고 고국의 위대함을 느끼도록 멕시코 역사와 영웅들을 위엄 있고 웅장하게 펼쳐 놓았다. 마리아는 이것저것 따지면서 멕시코적인 정체성을 골라 담지 않

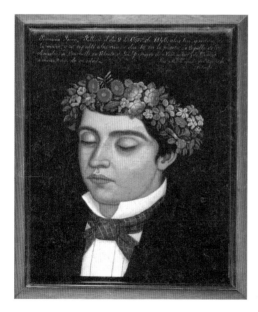

1-18　호세 마리아 에스트라다
〈프란시스코 토레스의 초상화〉 1846

았다. 살아 있는 주변의 모든 것에 멕시코의 영혼이 있다고 믿었다.

멕시코적인 것 중에서도 호세 마리아 에스트라다가 그린 초상화가 그녀의 눈길을 끌었다. 에스트라다같이 인기 있는 초상화가들은 종종 죽은 사람의 초상화도 그렸다. 〈프란시스코 토레스의 초상화〉[1·18]에서는 떠나는 이에게 경건한 예의를 갖춰 머리에 화관 장식을 얹고 근사한 콜로니얼풍 양복을 입혔는데, 그들에게 몸이란 원주민 문화(꽃)와 콜로니얼 문화(양복)의 이원화된 세계가 공존하는 대상이었던 것으로 보인다.

에스트라다는 대중이 원하는 것만 그리는 화가였다. 더 우아하고 근사하게 보이기를 바라는 요구에 부합하기 위해 인물을 최대한 단순하게 묘사한 뒤에 화려한 액세서리를 추가해 취향과 성격을 가공해 냈다. 아카데미 화가들이 원근법에 따라 보이는 것을 충실히 재현한 것과는 정반대다. 19세기 초상화는 고객의 요구가 있는 그대로 전달된, 이를테면 영혼이 깃든 그림이라고 마리아는 확신했다. 그에 반해 리베라 같은 벽화가가 추종했던 인디헤니스모Indigenismo(원주민 토착주의)는 고대 문화의 환상에 사로잡힌 허상이라고 생각했다.

초상화를 향한 관심은 〈제단祭壇〉 시리즈로 이어졌다. 마리아는 약 10년 동안 12점을 그렸다. 성녀를 모시는 제단은 멕시코에서 사라지거나 변하지 않는 절대적이고 영원한 전통이다. 상점 입구나 동네 어귀, 가정집은 물론이고 현대식 고층 건물이 빼곡한 지역에도 제단이 있다. 가톨릭 연례행사가 많은데, 각 행사에서 모시는 성녀와 봉헌하는 공예품, 음식, 장난감도 제각각이다. 〈돌로레스 성녀를 위한 제단〉[1·19]은 멕시코 어디에서나 볼 수 있는 제단의 모습이다. 계단형 구조 맨 위에 돌로레스 성녀의 사진이 있고 그 아래는 촛대와 싱싱한 과일이 올려져 있다. 화려하고 풍성하게 장식하는 것이 관건인데, 이를 위해 각양각색

1-19 마리아 이스키에르도 〈돌로레스 성녀를 위한 제단〉 1946

1-20 마리아 이스키에르도 〈열린 찬장〉 1946

의 종이 장식을 사용했다. 마리아는 그동안 즐겨 사용하던 질감 표현이나 아카데미즘 화법을 완전히 버리고, 그 지역의 장인이 된 것처럼 민속적인 화풍으로 그렸다. 이런 측면에서 마리아의 제단은 "토착민의 전형적인 독창성을 표현해냈다"라는 인정을 받았다.[19)]

〈열린 찬장〉[1.20] 역시 가정에서 흔히 볼 수 있는 장식장이다. 벽에 움푹 들어간 벽감壁龕은 값비싼 청화백자를 수집하던 부자들의 취향을 보여준다. 콜로니얼 건물에 남아 있던 벽감은 세월이 지나면서 일반 가정의 장식장으로 대중화됐다. 마리아는 17세기 바로크 정물의 원근법을 가져와 장식물을 입체적으로 표현했다. 그리고 찬장의 선반들에는 진귀한 공예품을 빼곡히 배치했다. 말 조형물, 탈라베라talavera 도자기, 유리잔, 과일 조형물, 물항아리 등…. 이 공예품들은 실제 멕시코 각지에서 제작되는 특산품이다. 우리가 제주도에서 산 돌하르방을 장식장에 보관하는 것과 비슷하다. 찬장을 가득 채운 물건들은 원주민 전통에 콜로니얼을 가미한, 멕시코에만 존재하는 혼종적 공예품이다.

'그럼에도 불구하고' 살고 그리다

마리아가 1948년 2월부터 뇌졸중을 앓기 시작하고부터는 오른쪽 몸에 마비가 와서 8개월 동안 말도 제대로 할 수 없었다. 세간에는 마리아가 왼팔로 그림 그리는 방법을 터득해 이때도 작업을 이어가는 데 무리가 없었다는 이야기가 있었지만 『마리아 이스키에르도의 예술Art of María Izquierdo』의 저자, 올리비에 드브루아즈는 이를 부정했다. 드브루아즈에 따르면 마리아는 마비된 오른손에 붓을 고정시킨 후 왼팔에 얹어서 그림을 그렸는데, 붓놀림은 서툴렀으며 무척 고통스러워했다고 한다. 선은 거칠었고 색채 표현도 예전 같지 않았지만 이때 무려 스무 점을 완성했다. 그 후 2년이 지나 마리아는 잡지에 이런 글을 기고했다.

이제 나는 그림을 그릴 수 없어요. 하지만 나는 그림을 그리고 있어요. 이게 무슨 말일까요? 난 손으로 그리지 않을 뿐이에요. 그림은 영혼에서 흘러나와 뇌를 통과한 다음 캔버스, 나무 또는 벽에 쏟아지는 감정이죠. 손이 더 이상 그림에 유용하지 않더라도, 붓을 입에 넣고 그림을 그릴 수 있어요. 그림은 나 자신과 다른 사람들에 대한 약속이며, 나는 그것을 꼭 지킬 거예요.[20]

처음 미술을 시작했을 때 보였던 당찬 의지로, 마리아는 끝까지 붓을 놓지 않고 구술로 글까지 쓰면서 하루하루 사투를 벌였다.[21] 그 와중에 우리베와 이혼을 했는데, 이후에도 그의 대출금 청구서가 계속 날아와 빚과 병원비가 쌓여 갔다. 보다 못한 친구들이 기금 마련을 위해 적극적으로 작품 판매를 도왔다. 마리아의 더없이 친한 친구이자 후원자인 마리아 아순솔로, 사진작가 마누엘 알바레스 브라보, 시인 마르가리타 미첼레나, 시인 엘리아스 난디노가 힘을 모아 백방으로 애썼으나 시간이 갈수록 작품을 찾는 이가 뜸해졌다. 얼마 지나지 않아 또다시 뇌졸중이 찾아오면서 마리아는 1955년 12월 2일, 멕시코시티에 있는 그녀의 자택에서 세상을 떠났다. 쉰 셋의 나이였다.

마리아의 이름을 기억하며 — 스스로를 냉소하기까지

우리에겐 무척 낯선 이름이지만, 멕시코 미술계에서 마리아의 존재감은 독보적이다. '파리 예술가들의 예술가'로 불릴 정도로 영향력이 컸던 마리 로랑생과 종종 어깨를 나란히 하고, 마리아가 남성 예술가들에 맞서 꿋꿋이 저항했던 태도는 이후 많은 여성 예술가에게 기회의 문을 열어 주었다.

1997년 뉴욕에서 처음으로 회고전이 열렸고 이후 2002년에는 멕시코문화예술위원회CONACULTA가 마리아 탄생 100주년을 기념해 민족 예술가로 선언했다. 마리아는 멕시코, 뉴욕, 파리에서 단독 개인전을 개최한 최초의 여성 예술가로 기억되지만, 이런 파란만장한 이력은 역설적으로 그녀의 삶이 무척이나 고단했음을 반증한다.

주류 미술계에 맞서 혹독한 대가를 치러야 했던 마리아, 과연 어떤 에너지가 있었기에 끝까지 신념을 굽히지 않고 반신불수가 되는 날까지 붓을 놓지 않을 수 있었을까? 어쩌면 억울한 현실 자체가 그녀를 쉼 없이 투쟁하는 존재로 만들었을지도 모르겠다. 눈앞에서 빼앗긴 벽화를 그 누구도 원치 않는 벽에서나마 완성했을 때, 기쁨에 찬 환희 대신 재능 있는 여성으로 태어난 스스로를 범죄라 부르며 냉소한 것은 싸울 만큼 싸워본 자만이 할 수 있는 말이었다. 혼란했던 시대의 세례를 받아 부귀영화를 누린 예술가도 있었다. 하지만 혼자 힘으로 자신의 예술을 성취한 마리아의 삶과 예술에 시간이 갈수록 더 많은 이가 경의를 표하는 데에는, 여전히 혹독한 현실을 살아가는 우리보다도 앞서 투쟁했던 이를 잊지 않겠다는 경건한 존경과 애도가 깃들어 있을 것이다.

예술로
혁명을 꿈꾸다

티나 모도티
Tina Modotti 1896~1912

"내 경우엔 현실의 문제가
예술보다 앞서 있어요."

예술과 혁명 사이의
중간 지대를 개척한 사진작가

티나 모도티처럼 재능을 타고난 예술가들이 있다. 그녀는 지적 호기심이 대단했고 언어 감각, 순발력 그리고 사교성까지 여러 방면에서 뛰어난 팔방미인이었다. 게다가 멕시코혁명으로 문화·예술·정치적 환경이 요동치던 1920년대에 아무도 걸어가지 않았던 예술과 혁명 사이의 중간 지대를 개척해 독자적인 사진 미학을 만들어냈다.

그녀는 생애 내내 굉장히 다양한 직업을 가졌는데, 대개 삶을 영위하기 위한 생계형 일자리였다.

처음으로 했던 일은 실크 공장의 허드렛일이었다. 십 대에 미국으로 이민을 온 후에는 봉제 공장에서 일하면서 모델로도 일했다. 이탈리아 교민회의 연극 무대에서 배우로 활약했고, 할리우드에 진출해 영화의 주연배우로 출연했다. 이때 티나는 보헤미안 예술가들과 교류하면서 사진작가 에드워드 웨스턴의 누드모델로도 일했는데, 이때 자신을 응시하는 카메라 렌즈에 흥미를 느껴 사진을 배우고 싶다는 열망을 품었다.

목표가 확고해지고부터는 망설임이 없었다. 그녀는 멕시코로 건너가 사진 스튜디오를 차렸고 이후에는 멕시코 공산당 사진작가로 본격적인 활동을 시작했다.

티나는 멕시코 화가들의 벽화 운동을 다큐멘터리 사진으로 기록한 최초의 사진작가였으며, 공산당원으로 활동하며 번역과 통역도 능수능란하게 소화했다. 이토록 쉼 없이 분투했던 티나에게 카메라는 늘 든든한 무기이자 지원군이었다.

예술과 현실을 하나로 연결하는 것, 이것이 티나에겐 일생 동안 중요한 문제였다. 그리고 그 해답을 멕시코에서 찾을 수 있었다. 라틴아메리카의 근현대사는 당장 내일 벌어질 일도 알 수 없을 만큼 가파른 상승과 하강을 반복했다. 그 한복판에서 아슬아슬하게 외줄을 탔던 티나는 결코 뒤돌아보지 않았다.

이주와 변화

이탈리아에서 미국으로

티나는 1896년 이탈리아 북동부, 알프스 기슭에 있는 도시 우디네Udine
에서 태어났다. 어린 시절은 온통 가난에 짓눌려 있었다. 그 시절 이탈
리아가 경제적으로 얼마나 어려웠는지는 TV 만화 시리즈 〈아펜니노
산맥에서 안데스 산맥까지*Dagli Appennini alle Ande*〉를 보면 알 수 있다. 우
리에게는 〈엄마찾아 삼만리〉라는 이름으로 더 익숙한 이 만화는 '가난
한 나라(이탈리아)'에 사는 주인공의 엄마가 돈을 벌겠다고 '부자 나라(아
르헨티나)'의 가정부로 떠나고, 아들이 엄마를 찾아 덩달아 부자 나라로
여행을 떠나는 내용이다. 티나의 가족도 이와 비슷한 처지였다.

우디네의 노동자들은 대부분 사회주의를 지지했다. 티나의 아버지는
매년 열리는 노동절 시위는 물론, 노동자 집회에 매번 참여하는 열성
파 당원이었다. 티나의 가족은 궁핍함을 벗어나고자 오스트리아로 이
사해 열심히 일했지만 형편은 나아지지 않았다. 아홉 살 무렵에 다시
우디네로 돌아왔는데, 아버지가 고용주와 마찰을 빚어 일자리를 잃게
되자 마지막이라는 심정으로 미국 이민을 결심했다. 자금이 턱없이 부
족해 우선 아버지가 샌프란시스코에 건너가 한 명씩 불러들이기로 했
다. 그 사이 열두 살 티나는 생계를 꾸리기 위해 학교를 그만두고 동생
들을 돌보는 어머니 대신 실크 공장에서 허드렛일을 시작했다. 그녀가
번 돈이 유일한 수입이었기에 단 하루도 쉬지 못하고 일했다. 어린 시
절의 하루하루는 오직 미국 이민을 위한 지난한 준비 과정이었다.

열일곱 살이 돼서야 미국으로 가게된 티나는 독일을 경유해 뉴욕의
엘리스섬Ellis I.에 도착했다. 미국 사진계의 거장 앨프리드 스티글리츠

의 유명한 사진 〈삼등 선실*The Steerage*〉(1907) 속 마구 뒤엉킨 승객들처럼, 티나도 피로와 흥분이 뒤섞인 배에 올라타 앞날을 상상했을 것이다.

할리우드 영화배우로

샌프란시스코로 향하는 기차에서 바라본 풍경은 무척 낯설고 어색했지만, 아버지가 정착한 지역은 이탈리아계 이민자들이 많이 모여 살아 '리틀 이탈리아'라 불렸던 노스비치North Beach로 고향과 크게 다르지 않았다. 아버지는 아담한 사진 스튜디오를 개업했는데, 티나의 삼촌 피에트로가 우디네에서 사진 학교와 스튜디오를 운영했던 터라 아버지에겐 익숙한 일이었다.[1]

미국에 도착하자마자 티나는 경리, 택배, 사무원, 재봉사 일을 시작했다. 재봉사로 일하던 어느 날, 옷을 입고 한번 돌아보라는 고용주의 제안이 있고부터는 모델 일도 했다. 이탈리아에서 이미 산전수전 겪어서인지 힘들지도 않았고 자유시간도 누릴 수 있었다. 온전히 쉴 수 있는 여유가 생겼음에도 이탈리아 교민회를 찾아가 1차 세계대전 때 적십자에서 일했던 경력을 살려 자원봉사했다.

이 무렵 티나는 자신의 삶을 예술로 이끈 연인, 로보(본명 '루베 드 라브리 리체이')를 만났다. 로보는 프랑스의 명망 높은 가문에서 태어난 캐나다인으로, 보헤미안 화가이자 시인이었다. 티나는 열정이 넘쳤던 로보를 통해 저명한 문화예술계 인사들을 알게 됐다. 마침 연극에 홀딱 반해 있던 티나에게 예술가들과의 교류는 설레는 경험이었다. 로보의 적극적인 지지에 힘입어 1917년에는 드디어 무대에 설 기회도 생겼다.[2]

자신에게 무대에서 시를 낭송하거나 관객을 사로잡는 재주가 있는 줄 몰랐던 티나는 이후 교민회 예술단체에서 연극배우로 활동했고, 오페라, 무성영화를 거치면서 활동 반경을 넓혀 나갔다. 스물여섯 살 무

렵에는 샌프란시스코 베이 지역에서 꽤 유명해졌고, 영화사에 한 획을 그은 작품 〈국가의 탄생*The Birth of a Nation*〉을 감독한 그리피스의 주목을 받았을 정도로 전도가 유망한 스타로 발돋움했다.

티나는 캐스팅 러브콜이 쇄도하자 본격적으로 영화에 뛰어들기로 마음먹고 1918년 로보와 결혼해 로스앤젤레스로 이사했다. 이후 할리우드 무성영화 〈호랑이 가죽*The Tiger's Coat*〉[2-1]에서 이국적인 매력을 지닌 팜 파탈을 연기했다. 그러나 영화에 출연할수록 자신이 맡은 캐릭터에 이탈리아인을 바라보는 사회적 편견이 덧씌워져 있다는 걸 느꼈다.

한편 로보와 티나는 젊고 아름다운 보헤미안 커플이었지만 당시 이탈리아 이민 사회에서는 배우자가 이탈리아인이 아니면 관습을 무시했다고 여겨져 따가운 눈총을 받았다. 하물며 둘은 법적으로 결혼하지 않은 상태에서 동거했다. **하지만 티나는 관습을 어기고도 그다지 두려워하지 않았다.** 주류 관습에 질색하고 해방된 여성상을 표방했던 로스트 제너레이션Lost Generation의 급진적인 사상에 이미 많은 영향을 받았기 때문이다. 관습과 전통을 따를 생각은 추호도 없었다. 자유와 모험, 그것이 티나에겐 가장 중요한 가치였다.

티나는 로스앤젤레스에서 유명한 사진작가 제인 리스의 모델로도 일했다. 한편 보헤미안 그룹에서 시인, 배우, 음악가 같은 예술가를 많이 만났는데, 그중엔 로보의 친구였던 멕시코 문인 리카르도 고메스 로베로와 미국 근대 사진의 대표주자 에드워드 웨스턴도 있었다.

이를 계기로 티나는 인체 고유의 추상적 형식미를 누드 사진으로 구현했던 웨스턴의 모델이 되었으며, 그의 예술세계에 걷잡을 수 없이 빠져들었다. 그리고 얼마 지나지 않아 그의 연인이 되었다. 웨스턴은 『타임즈*Times*』 소유주의 딸 플로라 챈들러와 결혼해 네 명의 자녀를 뒀

으나, 가장보다는 보헤미안 사진가로서의 자유로운 삶을 즐겼다.

1921년에는 로보의 친구 고메스가 멕시코 교육부의 미술부 책임자 자리에 올랐고, 로보가 멕시코에 오면 스튜디오를 제공하겠다고 약속했다. 로보는 당시 멕시코시티의 예술가들이 정치 혁명에서 눈부시게 활약한다는 소식을 접한 후로, 그곳에서 전시할 그림을 그리느라 눈코 뜰 새 없이 바빴다. 그러고는 전시회 생각에 한껏 들떠 자신의 그림과 웨스턴의 사진을 들고 1921년 12월 멕시코로 떠났다. 한 역사가는 고메스가 티나에게 연정을 품었기 때문에 일부러 로보에게 멕시코 활동을 제안했던 것이라고 추측했다.[3]

로보가 먼저 멕시코에서 자리를 잡으면 티나가 그 다음 해에 합류할 예정이었다. 예상치 못했던 비극은 로보를 만나러 가는 길에 찾아왔다. 로보가 천연두로 사망했다는 전보를 받은 것이다. 충격으로 넋을 잃은 티나는 이틀이 지난 후에야 멕시코에 도착할 수 있었다. 로보의 장례

2-1 　티나가 주연한 할리우드 무성영화 〈호랑이 가죽〉(1920)

식과 그가 남겨둔 전시 업무를 마무리하기 위해 잠시 멕시코에 머무르면서, 그동안 로보를 속이고 웨스턴과 만났던 것을 뼈저리게 후회했다. 하지만 그것도 잠시, 멕시코의 활기찬 분위기가 슬픔에 빠져 있도록 가만히 놔두지 않았다. 티나는 점차 멕시코 예술계에 포진한 고메스의 지인들과 시간을 보내면서 낙천적이고 여유로운 멕시코에 녹아들었다. 시장에는 갖가지 과일이 산처럼 쌓여 있고, 알록달록 수놓은 블라우스, 초콜릿, 매운 고추, 자메이카, 레몬으로 빼곡히 들어찬 풍경과 인심 좋은 멕시코 사람들에게 매료됐다.

미국에서 멕시코로

다시 로스앤젤레스로 돌아온 뒤로 일상이 더는 예전 같지 않았다. 로보에 이어 불과 몇 달 만에 아버지마저 세상을 떠나자 그토록 갈망했던 영화배우나 모델은 물론 자신이 살아온 방식에도 환멸을 느꼈다.

2-2 1924년 8월 4일, 티나와 웨스턴
티나와 웨스턴은 여느 부부처럼 멕시코시티의
동네 사진관에서 기념촬영을 했다.

어떻게 해서든 돌파구를 찾아야 했던 티나에게 멕시코가 떠올랐다. 사진을 배워서 새로운 인생을 살아가고 싶다는 열망도 강하게 샘솟았다. '멕시코에서 살아보면 어떨까?'

그 길로 웨스턴에게 달려가 멕시코에서 스튜디오를 차리자고 권유했다. 멕시코에 머물렀던 그 잠깐 사이에 스페인어를 익혔던 티나는 자기가 통역과 모델을 맡을 테니, 대신 웨스턴이 자신에게 사진을 가르쳐주고 스튜디오와 카메라를 공유해 달라고 제안했다. 웨스턴은 흔쾌히 동의했고 1923년에 두 사람은 멕시코행 증기선에 올랐다. 모든게 일사천리였다. 티나는 멕시코에서 사귄 보헤미안 그룹의 인맥을 활용하여 1923년 9월, 웨스턴과 함께 인물사진 전문 스튜디오를 개업했다. 미국에선 연인 관계였지만 멕시코에 도착한 이후로 계약적 도제 관계에 금방 적응했고, 적극적으로 나서 스튜디오를 홍보하고 고객을 유치했다. 모국어는 이탈리아어와 독일어였지만 영어, 스페인어, 프랑스어, 러시아어까지 두루 익혔다. 특히 배운 지 얼마 안 된 스페인어를 아주 유창하게 구사해서 큰 도움이 되었다.

1920년대의 멕시코는 10년간의 혁명을 끝내고 정치적으로 평온을 되찾아가는 가운데 예술적 혁신을 꿈꾸고 있었다. 1차 세계대전을 겪은 유럽에 비해 사회가 안정적이었던 점도 한몫했다. 이 시기 멕시코시티는 전 세계의 예술가와 지식인이 모이는 문화중심지로 발전했다. 그 중심에 티나가 있었다.[2-2]

모델에서 사진작가로

티나는 멕시코시티 보헤미안 모임에서 민족주의 예술과 벽화 부흥 운동의 선구자인 아틀 박사를 포함해, 리베라와 당시 그의 아내 과달루페 마린, 화가 라파엘 살라, '멕시코 벽화 르네상스Mexican Mural

Renaissance'라는 용어를 창안한 프랑스 화가 장 샤를로와 같이 정치·문화적으로 가장 최전선에 있던 이들과 만났다. 이어 프리다 칼로도 티나의 파티에 참석하면서 그녀를 열광적으로 좋아하게 됐다.[23]

티나는 멕시코시티에서의 새로운 삶이 아주 만족스러웠다. 그토록 배우고 싶었던 사진을 배우고, 아방가르드 예술가와 지식인 모임에서 밤새 예술에 관해 토론하는 일상도 행복했다. 찬거리를 사러 시장에 갔을 때 상인과 주고받는 대화마저 즐거웠다. 티나가 거리낌 없이 담배를 피우던 모습은 멕시코 지식인들에게 인상적으로 다가왔고, 특히 그녀가 멕시코에서 처음으로 입은 청바지 역시 화제가 됐다.

암실 조수로 일하면서 스튜디오의 모든 업무에 관여했던 티나에게도 사진을 촬영할 기회가 찾아왔다.[24] 초기 사진은 대부분 클로즈업한 꽃과 정물이었다. 사진을 배우는 것만이 경제적으로 독립할 수 있는 유일한 지름길이었기에, 매일 전력을 다해 공부했다.

2-3 페미니즘 영화이론가 로라 멀비와 영화감독 피터 울런이 제작한 다큐멘터리, 〈프리다 칼로와 티나 모도티〉(1982) 스틸컷.

1928년 프리다와 티나가 막 친해지던 시기에 촬영된 것으로, 흥미롭게도 프리다는 서구적인 원피스를 입었고 티나는 멕시코 원주민 자수가 들어간 블라우스를 입었다.

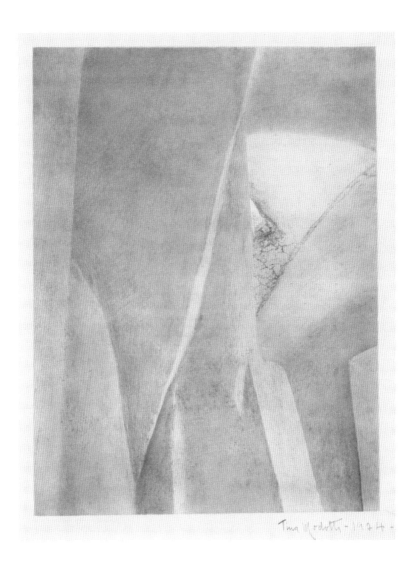

2-4 티나 모도티 〈테포소틀란〉 1924

1924년 4월 티나와 웨스턴은 친구들과 함께 일주일간 멕시코시티 북쪽에 있는 유적지 테포소틀란에 머무르며 사진을 찍었다. 이때만 해도 티나는 삼각대가 필요한 4×5인치 뷰 카메라를 사용했다. 웨스턴은 이 사진을 촬영하던 날 일기에 이렇게 적었다. "티나는 사진 촬영하는 걸 아주 좋아했고 행복해했다. 내가 봐도 아주 잘할 수 있을 것 같다. 나 역시 기쁘다."[6]

찍히는 사람에서 찍는 사람으로

카메라 셔터를 누르는 순간

웨스턴은 미국 근대 사진의 개척자 스티글리츠의 계보를 이어 스트레이트 사진Straight photography을 추구했다. 스티글리츠는 유럽에 대항하여 미국 아방가르드 사진의 첫 페이지를 연 역사적 인물이었다.

그러나 정작 스티글리츠는 회화주의의 구속에서 완전히 탈피하지는 못했다. 이러한 한계는 직계 제자인 폴 스트랜드, 알베르트 렝거 파츠슈, 웨스턴을 통해 괄목할 만한 성과로 이어졌다. 스트랜드는 사회로부터 외면당한 이들의 모습을 현실 그대로 포착했으며, 렝거 파츠슈는 일상의 순간을 처음과는 다른 이미지로 전환하는 것에 관심이 많았다.[51] 웨스턴은 스티글리츠와 스트랜드의 '최대한의 단순화, 최대한의 세부'라는 가르침을 이어받았으나 사회적 이슈보다는 '영상미학'에 더 천착했다. 웨스턴은 표면 구조와 세부묘사에 초점을 맞춘 클로즈업 정밀 사진에 주목했다. '렌즈는 인간의 눈보다 많은 것을 본다'고 믿었던 그는 선명한 사진을 찍기 위해 대형 카메라의 조리개를 최대한 닫아서 피사체의 심도를 확보했다. 1932년에 그를 중심으로 결성된 그룹의 이름도 가장 작은 렌즈 구경 64에서 따와 'f/64'라고 지었을 정도로, 그는 정확한 세부 묘사를 아주 중요하게 여겼다.

티나가 멕시코 문화에 자연스럽게 스며들고 그들의 예술세계에 깊이 공감했던 반면, 웨스턴은 멕시코의 어떠한 예술운동에도 참여하지 않았다. 스트레이트 사진에 대한 신념을 고수했고 멕시코에서는 소재만 빌렸다. 예를 들어 고대 피라미드, 토기 항아리, 야자수같이 멕시코 문화에서 가져온 모티프를 추상적인 형태로 포착하는 것이 멕시코 시

절 웨스턴이 찍은 사진의 전형이다. 그가 촬영한 티나의 누드 역시 숨이 멎은 듯한 자세로 한 송이 꽃처럼 밝고 싱그럽게 피어난 자연의 일부처럼 보인다. 흐트러짐 없는 완전무결한 형상, 그것만이 웨스턴의 예술이었다. 그런 웨스턴에게 티나는 유능한 모델이자 새로운 아이디어를 주는 협력자였으며, 영감과 원동력을 부여하는 '뮤즈'였다.

그렇다면 티나에게 사진은 무엇이었을까? 웨스턴의 모델로 시작해 사랑에 빠지면서, 사진가와 모델의 모호한 경계에 있던 티나는 자연스럽게 작업의 주체가 되었다. 이 과정에서 티나는 카메라 렌즈 저 안의 세계에서 진정한 주인이 되기를 꿈꿨을지도 모른다. 누드모델이 사진가로 탈바꿈한다는 것은 곧 사회 고정관념에 맞서 싸워 보겠다는 배짱이다. 티나는 이 길이 두렵지 않았다.

본격적으로 사진을 배우기 시작한 1922년 이듬해부터는 혼자서 현

2-5 에드워드 웨스턴 〈서커스 천막〉 1924 2-6 티나 모도티 〈서커스 천막〉 1924

상과 인화 작업을 할 수 있었다. 이즈음 웨스턴의 그라플렉스Graflex 카메라를 공동으로 사용해 각자 〈서커스 천막〉을 촬영했다.[2-5, 2-6] 같은 카메라로 같은 시공간에서 촬영했으나, 카메라 셔터를 누른 지점은 서로 달랐다. 웨스턴은 언제나처럼 방사형으로 이어진 텐트의 구조에 주목했고, 티나는 서커스를 보러 온 관객까지 피사체로 보았다. 말하자면 웨스턴의 엄격한 형식미에 개인적인 관심사를 덧붙여 피사체의 범위를 확장하고 사회 환경에 주목한 것이다. 그래서 웨스턴의 사진보다 덜 추상적이고 사회주의적 경향을 띠고 있다. 〈서커스 천막〉에 나타나는 시선의 차이는 이후 두 사람이 얼마나 다른 길을 걷게 되는지 보여주는 복선과도 같다.

　프로필 사진에서도 둘의 차이가 선명하게 드러난다.[2-7, 2-8] 웨스턴은

2-7　티나 모도티 〈에드워드 웨스턴의 초상〉 1923-24

2-8　에드워드 웨스턴 〈티나 모도티와 미겔 코바루비아스〉 1924

팔레트를 든 화가처럼 카메라를 들고 권위적인 자세를 취했으나, 티나는 손가방이라도 되는 양 카메라에 별다른 관심이 없어 보인다. 웨스턴에게 사진이란 미술관에 있어야 할 고급미술이지만 티나에겐 당장 하루하루 소비되는 신문처럼 살과 맞닿아 있는 일상이었다. 언어·문화학 교수인 루벤 가요는 티나가 들고 있는 카메라에 대해 "대중적인 접촉"이자 "사회적 활동에 초점을 맞춘 액세서리"라고 비유했다. 또한 저서 『멕시칸 모더니티*Mexican Modernity*』에서, 티나 같은 사진작가들이 1920년대 문화예술 분야에서 나타난 제2의 멕시코혁명을 이뤄낸 것이라고 언급했다.[6] 티나가 별 생각 없이 손에 든 카메라는 웨스턴을 향해 '사진이 권위적일 필요는 없다'고 넌지시 말하는 듯하다.

티나만의 스트레이트 사진

1924년, 웨스턴이 1년간 로스앤젤레스를 다녀오는 동안 티나만의 스트레이트 사진이 온전히 모습을 드러냈다. 네 송이 장미로 화면이 가득 찬 정물 사진 〈장미〉[2.9]가 그것이다.

빈틈없이 바싹 붙어 있는 꽃들은 표면 구조의 질감을 중시한 웨스턴의 사진을 연상시키지만, 그보다는 장미가 처한 환경이 먼저 눈에 들어온다. 숨이 막힐 듯 답답한 공간 안에 밀착한 장미들은 각자의 무게와 부피만큼 서로 기대어 살아가는 우리의 고단한 삶과 닮았다. 겹겹이 포개어져 짓물러진 꽃잎들이 마치 노동자의 거친 손마디처럼, 노인의 주름살처럼 곧 시들어갈 운명을 예견하는 듯하다. 전통적인 정물사진이라면 가장자리에 여백이 있거나 꽃병에 우아하게 꽂혀 있겠지만 여기에 그런 형식적인 틀은 없다. 웨스턴의 기준에서는 각각의 장미꽃이 구조적인 형태를 잃었기 때문에 '심미주의로 충전된 리얼리즘'에 못 미치는 사진일 것이다. 그런데도 〈장미〉는 시각이 아닌 촉각으로 여전

2-9 　티나 모도티 〈장미〉 1925

1991년 소더비 경매를 통해 그 당시 여성 사진작가 작품 중에서는 최고가인 16,500달러에 팔려 조명을 받기도 했다. 공산주의에 뛰어들었던 티나의 이력 때문에 〈장미〉를 원래 소장하던 이가 작품을 익명으로 기부했던 암흑기에 비한다면, 이념적인 예술가를 향한 시선이 현대에 와서 훨씬 너그러워진 것이다.

히 생생하게 느껴진다. 사진사학자 캐럴 암스트롱은 〈장미〉를 두고 "스티글리츠나 스트랜드의 스트레이트 사진이 아니라 조지아 오키프의 싱싱하게 피어나는 꽃의 생명력에 가깝다. 웨스턴이 하나의 정물 주제에만 주목했다면, 티나는 대상의 개수를 한 개 이상으로 늘렸고 화면 바깥까지 확장되도록 이미지를 구성했다"라고 평가했다.[7]

첫 남편 로보, 사진의 멘토 웨스턴, 그리고 보헤미안 예술가들. 이들과 교류하면서 티나의 내면에 잠재했던 예술적 본능이 활짝 깨어났다. 행복해야 마땅하겠지만, 동생들이 굶주림에 허덕이고 자신은 학교도 못 간 채 노동에 내몰렸던 끔찍한 유년의 기억이 자꾸 떠올랐다. 오랜 세월 진보적인 정치사상을 지지해온 아버지와 삼촌의 영향으로 이탈리아 파시즘에 대한 분노가 들끓었다. 그 당시 멕시코에 와 있던 혁명가 레온 트로츠키를 대단히 존경했던 티나는 혁명 사상에 고취된 멕시코 지식인들과 자주 접촉했다. 티나의 카메라 렌즈는 불의와 빈곤을 향했다. 세상을 좀 더 선명히, 가까이서 들여다보니 그 안에 고통받는 약자가 있었다. 웨스턴이 잠시 미국에 간 사이에 티나는 현실적인 문제와 예술 사이에서 깊은 고민에 빠졌다.

"왜 예술은 지극히 현실적인 문제들과 어울리면 안 되는 거죠?" 티나는 켜켜이 쌓인 자신의 고민을 편지로 적어 웨스턴에게 털어놨다. 그는 예술에 몰두함으로써 현실의 문제를 해결하라고 조언했지만 이를 받아들이기 어려웠다. 갈등이 깊어질수록 오히려 희미하게나마 자신이 추구하는 예술이 어떤 것인지 감지할 수 있었다.

내 경우는 현실의 문제가 우위를 차지하고 있기에 당연히 예술이 고통받는다.[8]

1925년 어느 날, 티나는 공산주의 단체인 국제적색구원회International Red Aid에 가입하여 멕시코 공산당의 지도자를 만났고, 비로소 뜨거운 혁명에의 열망을 표출할 수 있는 기회를 얻었다.

이듬해, 멕시코에서 태어나 텍사스에서 성장하여 멕시코의 예술, 문화, 역사에 관한 광범위한 자료를 영어로 저술한 미국의 문인 아니타 브레너가 멕시코의 고대사부터 1920년대까지의 문화 전반을 다룬 야심찬 프로젝트를 기획했다. 그리고 이 프로젝트를 기록한 책『제단 뒤의 우상Idolos tras los altares』2-10의 사진 작업을 티나와 웨스턴에게 의뢰했다. 도판에 작가가 명시되지 않은 탓에 훗날 두 사람 중 누가 촬영했는지 논쟁이 일기도 했는데, 프로젝트에 동행했던 웨스턴의 아들 브렛이 웨스턴이 사진을 촬영했다고 회상했다. 어쩌면 이 무렵 티나의 사진이 초보 사진가의 어설픈 습작 수준을 월등히 뛰어넘어 웨스턴의 사진처럼 높은 완성도를 갖추게 된 듯하다.

티나가 사진과 정치 신념에 확신을 가질수록 웨스턴과의 관계는 악화됐다. 결국 그는 책 프로젝트를 끝으로 캘리포니아로 돌아갔다(그 후

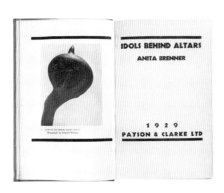

2-10 아니타 브레너의『제단 뒤의 우상』내지 및 웨스턴이 프로젝트 당시 찍은 사진 〈검정색 솥 더미〉(1926)

다시는 멕시코로 돌아오지 않았다). 멕시코에 있는 동안 티나를 쫓아다니는 남성들의 구애에 적잖이 시달린 데다 멕시코 생활에도 싫증을 느끼던 터였다. 스페인어로 의사소통을 하는 데 여전히 어려움이 있어 언제나 티나의 통역이 필요했다. 미국으로 돌아간 웨스턴은 스트레이트 사진에 더욱 열정을 쏟았다. 그럼에도 '티나와 웨스턴'은 오늘날 사진사에서 가장 흥미진진한 사진작가 커플로 회자된다. 웨스턴이 가족에게 돌아간 후에도 티나는 수년간 그와 편지를 주고받았다. 오늘날 티나에 대해 알려진 많은 사실은(티나가 가명을 사용하거나 문서를 폐기했기에) 대부분 그녀와 웨스턴 사이에 오갔던 편지에 빚을 지고 있다.

사회적 리얼리즘

예술에서의 현실, 현실에서의 예술

샌프란시스코에 있는 어머니가 아프다는 연락을 받고 급히 미국을 다녀온 1926년 후부터 티나의 정치적 행보가 더욱 확고해졌다. 어머니가 회복한 이후로 그동안 만나지 못했던 옛 친구들을 만났는데, 그들조차 티나가 멕시코에서 전문적인 사진작가가 됐다는 사실을 믿으려 하지 않았다. 미국의 어느 사진작가를 만나더라도 '웨스턴의 누드모델'이라는 그림자가 따라왔다. 하루빨리 멕시코로 돌아가고 싶어졌다. 티나는 미국을 떠나면서 야심차게 그라플렉스 카메라를 장만했다. 웨스턴이 쓰던 것은 나무 삼각대가 달린 모델이라 꽤 무거웠는데, 새 카메라는 핸드헬드handheld여서 야외에서도 촬영이 가능했다. 샌프란시스코를 다녀온 후로 아무 미련 없이 멕시코에 삶 전체를 맞춰 갔다.

웨스턴이 떠나고 사진 일감이 들어오지 않을까 걱정이 많았지만, 영화배우 돌로레스 델 리오 또는 나우이 올린 같은 유명인들의 초상 사진을 찍으면서 언론매체에 알려졌다.[2·11] 점차 주문이 들어오기 시작했고, 웨스턴 없이도 홀로 자립할 수 있다는 자신이 생겼다. 멕시코에 도착하자마자 꿈꿨던 '카메라로 생계를 유지하는 순간'이 실현된 것이다.

이 무렵부터 티나의 사진은 분명한 정치적 의도를 담고 있다. 〈탄띠, 옥수수, 낫〉[2·12]은 이 시기 대표작이다. 탄띠(탄약을 담는 벨트)는 무장혁명을, 옥수수는 멕시코 민중을, 낫은 공산주의를 가리킨다. 정치 투쟁의 맨살을 이보다 노골적으로 표현한 사진이 또 있을까? 일각에선 이 사진을 멕시코혁명과 문화를 상징하는 정물화로 보기도 한다.[9]

탄띠, 옥수수, 낫처럼 정치적인 뉘앙스가 다분한 소재들이 왠지 익숙

한 까닭은, 이를 구성하는 사진 문법에 웨스턴의 형식주의 미학이 녹아 있기 때문이다. 소재와 목적만 바뀌었을 뿐, 기법이나 미학의 측면에선 여전히 스트레이트 사진을 유용하게 활용했다. 티나의 새로운 '정치적인 정물사진'을 향해 멕시코 공산당은 "최고의 종합적 시각"이라는 찬사를 쏟아냈지만 외국에서의 반응은 극명하게 엇갈렸다.

티나가 노동자계급의 투쟁에 얼마나 관심이 많았는지는 〈노동자 행렬〉[2-13]에 잘 나타난다. 촬영하면서 그들과 같은 보폭으로 걷고 함께 구호를 외치면서 내부자의 시선으로 바라봤다. 그들의 앞을 가로막지도, 방해하지도 않았다. 노동자라면 누구나 쓰고 다니는 밀짚모자에 허름한 작업복을 입은 왜소한 개인이 하나둘 모여 집단이 됐을 때, 그 파급력은 폭발적이라는 것을 〈노동자 행렬〉은 보여준다. 사진을 보노라면 티나의 거친 호흡과 노동자들의 갈라진 목소리가 선명하게 들리는 듯하다.

〈노동자 행렬〉은 국가 경제의 실질적 생산자인 노동자·농민 계급, 대중의 이미지, 정치적 행동주의를 설득력 있게 기록한 사진이다. 아울러 웨스턴에게 배운 '최대한의 단순화, 최대한의 세부'를 실현한 형식주의와도 절묘하게 결합되어 있다. 흥미롭게도 이런 사회적 리얼리즘 사진

2-11　티나가 촬영한 유명인들의
초상사진
(좌) 배우 돌로레스 델 리오 (우)
작가 아니타 브레너

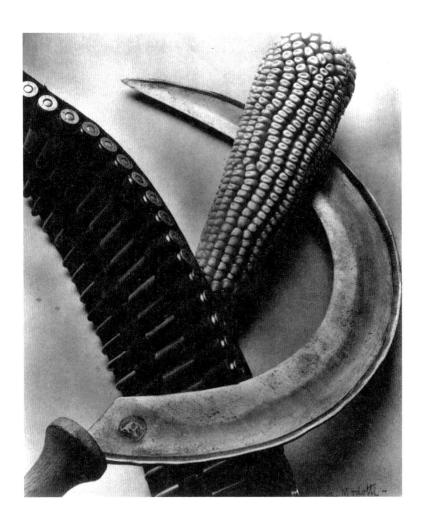

2·12 티나 모도티 〈탄띠, 옥수수, 낫〉 1927

1927년 멕시코 문화를 소개하는 저널 『멕시칸 포크웨이*Mexican Folkways*』에 사진이 게재됐다.

2·13 티나 모도티 〈노동자 행렬〉 1928

티나는 어릴 때부터 아버지를 따라 노동자 퍼레이드에 참여했기 때문에 이런 행사가 친숙했다. 〈노동자 행렬〉은 예술을 사용하여 정치적 신념을 표현하는 티나의 개성이 잘 나타난 사진이다.

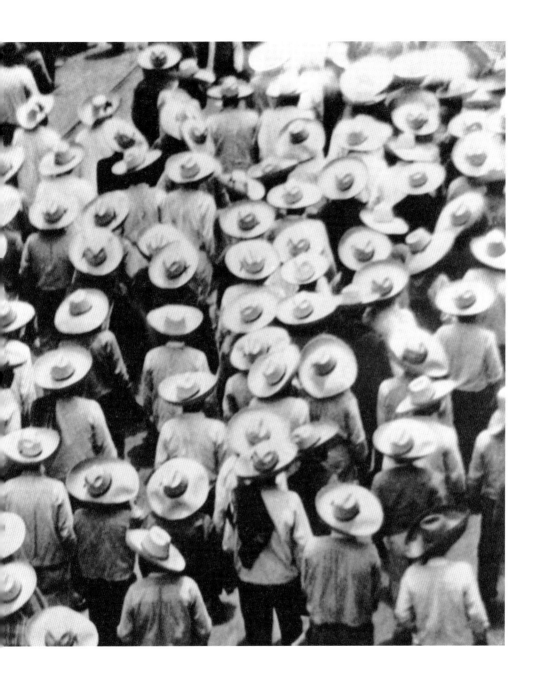

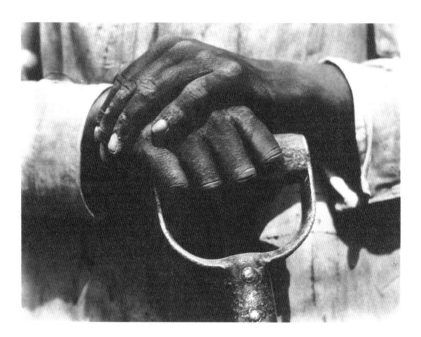

2·14 티나 모도티 〈농부의 삽〉 1927

에서 웨스턴이 존경했던 스트랜드와 렝거 파츠슈의 스트레이트 사진이 연상된다. 이들 작가와 직접 교류한 적은 없으나 웨스턴에게 상당한 영향을 끼쳤던 이들을 그녀가 몰랐을 리는 없다.

예를 들어 〈농부의 삽〉[2·14]은 흙을 퍼올리던 일꾼이 이제 막 노동을 마치고 두 손을 삽머리에 가지런히 올려놓은 장면인데, 이는 스트랜드가 추구했던 날카롭고 냉엄한 다큐멘터리적 시선과 일맥상통한다. 사진이 찍힌 순간에는 쉬고 있을지언정, 사진을 보는 누구라도 이 손이 오랜 세월 일해왔던 농부의 손임을 알아챌 수 있다. 웨스턴식 영상미학의 관점에서 본다면 대칭형 구조를 이룬 손의 형태 자체에 집중하겠지만, 깊게 팬 주름과 세월의 찌든 흔적은 형태를 압도한다.

『멕시칸 포크웨이』의 공식 사진작가가 된 티나는 아방가르드 문예

지이자 멕시코 공산당 기관지 『마체테El Machéte』에도 사진을 실었다. 명실상부 공산당을 대표하는 사진작가가 된 것이다. 티나의 명성은 더욱 높아져 영국의 『월간 영국 사진 저널British Journal of Photography』과 뉴욕의 『크리에이티브 아트Creative Art』 같은 해외 사진 잡지사에서도 러브콜을 받았다.[10]

벽화가 준 영감

해외 갤러리에서 벽화 전시를 의뢰할 경우, 작품을 물리적으로 옮길 수 없으므로 완성되기까지의 작업 과정을 사진으로 남기는 것이 중요했다. 티나는 1924년과 1928년 사이에 리베라가 멕시코시티 교육부 건물에서 벽화를 그리는 과정을 수백 장에 이르는 흑백사진으로 촬영했으며, 3대 벽화 거장 가운데 하나인 호세 클레멘테 오로스코에게서도 의뢰를 받았다. 티나가 벽화를 사진 매체로 옮겨 기록하는 작업은 건축 공간 안에서 벽과 벽화의 조화를 찾는 과정이었다. 이른바 기록사진Documentary photograph의 새로운 장을 개척하는 순간이었다.[11]

〈칼라〉[2-15]는 벽화가들과 예술적으로 교감한 흔적을 단적으로 보여주는 정물 사진이다. 벽에 밀착된 칼라에 카메라 초점을 맞춰 벽면의 거친 질감과 꽃잎의 보드라운 촉감을 동시에 포착했다. 벽과 칼라 사이에 그림자가 없어서 마치 벽화처럼 보인다. 이 사진을 촬영할 무렵 티나는 리베라의 벽화 모델이었는데, 오랜 작업을 거쳐 그녀의 사진에도 벽이라는 매체가 자연스레 스며들었다. 벽화가들이 평면적인 벽에 입체적인 장면을 묘사하여 시공간을 전환하는 것처럼, 입체적인 칼라를 벽면에 이식한 것이다. 새로운 기법과 소재에 활짝 열려 있었던 티나는 웨스턴에게 배운 스트레이트 사진을 제 것으로 승화시켰던 것처럼 벽화미술의 특징을 사진 작업에 이식했다.

2-15 티나 모도티 〈칼라〉 1924

2·16　티나 모도티 〈우아함과 빈곤〉 1928

1928년 7월 『마체테』에 〈상류층과 하류층〉이라는 제목으로 실렸다.

티나는 새로 장만한 그라플렉스 카메라를 들고서 매일같이 사람들이 있는 거리를 누비고 다녔다. 빈부격차를 적나라하게 보여주는 〈우아함과 빈곤〉2·16 역시 길가에서 포착한 기록사진이다. 사는 게 고단해 길바닥에 주저앉은 청년에겐 뜨거운 햇빛마저 성가시지만, 바로 뒤 담벼락에는 전혀 다른 세상이 펼쳐져 있다. '당신을 머리부터 발끝까지 최고의 신사로 만들어줄 테니 우리 양복점으로 오세요.' 광고판 문구는 비웃기라도 하듯 청년을 내려다본다. 티나는 광고판을 포토몽타주 photomontage 기법으로 촬영하여 광고판 속 세상과 청년이 처한 현실을 분명하게 대비시켰다. 현실과 허구를 나란히 배치하여 불균형의 문제를 고발한, 티나의 대표적인 사회적 리얼리즘 사진이다.

연인의 비극

1928년에 『마체테』 사무실에서 티나는 새로운 혁명가를 만나게 된다. 쿠바를 해방시키겠다는 다부진 계획을 안고 멕시코로 도피한 훌리오 안토니오 메야였다.2·17, 2·18

이때 티나는 그와 사랑에 빠져 생애에서 가장 행복한 시절을 보내고 있었다. 정치적 신념과 형식주의 미학 사이에서 어느 한쪽으로 휩쓸리지 않는 균형감을 체득한 것도 이 시기였다. 하지만 행복은 곧 파멸로 치달았다. 당시 메야는 모스크바를 방문했을 때 트로츠키주의 성향의 야당 인사를 만나 멕시코 공산당에 대한 불만을 표출하는 실수를 범해 공산당의 통제를 받고 있었다. 이는 공산당 간부의 심기를 건드렸을 뿐 아니라 비밀경찰의 감시를 받는 계기가 됐다. 사방이 온통 적으로 둘러싸인 메야는 결국 1929년 1월 10일, 칠흑같이 어두운 밤에 티나와 함께 대로변을 걷다가 암살당했다. 경찰은 어처구니없게도 티나를 범인으로 지목했다. 심지어 지난날 웨스턴이 촬영한 티나의 누드사진이

일간지에 실리면서 추잡한 가십 기사들이 쏟아지기 시작했다.

연인이 비참하게 죽임을 당하고, 자신은 살인 혐의를 받는 억울한 상황에서 언론은 티나의 삶을 자비 없이 난도질했다. 리베라를 비롯한 예술계 인사들의 도움으로 간신히 풀려났으나 하루하루가 지옥이었다. 사진에 대한 열정과 당에 대한 믿음으로 꿋꿋이 견뎌 나갔지만 이미 정치적 표적이 된 그녀에게는 항상 위험이 도사렸다.

그해 내내 티나는 미친 사람처럼 카메라만 붙잡고 살았다. 많은 멕시코 예술가가 영감을 얻으려고 떠났던 테우안테펙Tehuantepec에서 원주민을 촬영하며 오롯이 사진만 생각하려고 부단히 애썼다. 그리고 눈

2-17 티나 모도티 〈안토니오 메야〉 1928
이 사진은 집회나 쿠바의 벽화에 사용되며, 메야는 체 게바라와 함께 라틴아메리카 혁명의 아이콘으로 추앙받고 있다.

2-18 티나 모도티 〈훌리오 안토니오 메야의 타자기〉 1928
『마체테』 106호에 실린 사진이다. 타자기는 공산당에 대한 신념을 상징한다. 타자기로 기록하는 알파벳 철자 하나하나가 곧 메야를 이룬 모든 것이었다. 티나는 이를 가장 가까이서 지켜봤다.

2-19　티나 모도티 〈인형극 하는 손〉 1929

2-20　알렉산더 로드첸코 〈전화하는〉 1928

로드첸코 사진의 목적지는 사회적 사실을
기록하기 위한 신문, 잡지, 책, 포스터 등 인쇄
매체였다.

앞에 펼쳐진 노동자와 농민의 삶을 담담히 담았다.

이때 사진 기법이나 예술가의 창작력 등 사진가로서의 모든 역량이 무르익었다. 당시 리베라의 벽화 견습생으로 와 있던 러시아 출신의 화가 루이 부닌과도 함께 사진 작업을 했다. 두 사람은 연극을 향한 관심부터 예술이 현실을 반영해야 한다는 신념까지 닮아 있었다.

부닌은 인형극을 할 줄 알았다. 그는 꼭두각시 인형이 사회의 부조리를 고발하기에 효과적인 수단이라고 생각했고, 문맹에 가까운 대중을 교육하는 매체로서 인형극을 활용했다.

티나는 꼭두각시 인형의 움직임보다는 부닌의 손놀림에 이끌렸다. 손이 움직이면 그림자도 따라 춤췄고, 손등과 손마디를 따라 혈관이 전율을 일으키듯 출렁였다. 〈인형극 하는 손〉[2-19]은 사진가라면 마땅히 탐낼 만한 흥미로운 이야깃거리다. 더불어 인형극을 조정하는 끈에 지배자와 피지배자를 연결 짓기 좋은 소재였다. 암실에서 사진의 불필요한 외곽선을 잘라버리듯, 티나는 살아 움직이는 손에만 초점을 맞췄다.

티나 같은 사진작가가 문화예술 분야에서의 멕시코혁명을 이뤄냈다고 말했던 가요는 그녀의 사진이 러시아 사진작가 알렉산더 로드첸코의 영향을 받았다고 확신했다. 로드첸코의 〈전화하는〉[2-20]은 대상을 도발적인 시각에서 촬영했다. 그와의 연관성을 증명할 만한 기록은 없지만, 가요는 티나의 〈마체테를 읽는 멕시코 농민들〉[2-21]에서 둘의 연결고리를 찾는다. 내려다보는 구도는 〈노동자 행렬〉[2-15]에서도 보이지만, 〈마체테를 읽는 멕시코 농민들〉에서는 대상을 역동적으로 변형시키기보다는 화면 안으로 끌어들여 안정적인 분위기를 만들었다.

〈스타디움〉[2-22]은 비스듬한 앵글 기법을 사용해 역동적인 시각 구조를 강조한 것으로 로드첸코의 스타일과 흡사하다. 로드첸코는 '위에서 아래로 내려 보는 시각 또는 아래에서 위로 올려 보는 시각을 모던 사

2-21 티나 모도티 〈마체테를 읽는 멕시코 농민들〉 1929

진의 가장 흥미로운 시각'으로 꼽았다. 일명 '로드첸코 스타일'로 알려
진 대상의 압축, 공간 확장, 비스듬한 시점은 티나의 사회적 리얼리즘
사진에서도 유효하다.

　사진의 목적이 혁명이라는 것과 구도가 신선하다는 점 외에도 공통
점은 또 있다. 스트레이트 사진의 특징이 나타난다는 것이다. 20세기
초, 정치적 이데올로기는 냉엄했어도 사진의 세계는 국경을 넘어 공유
되고 있었다. 소련의 사진 예술을 대표하는 급진적 형식주의를 보더라
도 '사진 매체의 고유성을 그 자체의 미학으로 인지한 측면'에서는 유

2-22　티나 모도티 〈스타디움〉 1927

럼 모더니즘이나 미국 스트레이트 사진에서 주장하는 바와 맥을 같이
한다. 그럼에도 전자는 사진 매체의 기술적 속성을 이용해 소비에트
신문의 혁명적 가능성을 주장했으며 후자는 예술의 자율성, 순수성, 자
기반영성을 주장했다는 점에서 섞일 수 없는 불가침 영역이 있었다.

　한쪽은 혁명을, 다른 한쪽은 예술을 바라보고 있는 두 진영 사이에
어떠한 타협점도 없었지만, 티나는 사진이 예술적이면서 혁명적이기를
무모할 정도로 바랐다. 〈노동자 행렬〉, 〈마체테를 읽는 멕시코 농민들〉
은 혁명을 위해 촬영한 사진임에도 노동자와 농민들은 공산당의 선전

도구로 보이지 않는다. 여기서 우리는, 티나가 20세기 초 예술과 혁명 그 사이에 홀로 서 있었음을 알 수 있다.

모더니즘과 사회적 리얼리즘의 융합

멕시코 정부의 반공 운동이 활발히 전개되면서 공산주의자가 암살당하는 일이 자주 발생했다. 티나가 살다시피 했던 공산당 사무실은 물론 『마체테』 사무실도 문을 닫았다. 그해 말 멕시코국립자치대학 중앙도서관에서 처음이자 마지막으로 티나의 사진 전시회가 열렸다.[2·23] 너무나 혁명적이라 벽화를 그렸던 시간보다 감옥에서 보낸 세월이 더 긴 화가 시케이로스가 '멕시코에서 개최된 최초의 혁명적 사진전'이라는 제목을 붙였다. 전시를 찾은 지인들 앞에서 티나는 이렇게 말했다.

> 사진의 가치는 사진, 그 자체가 갖는 질質에 있다고 생각해요.
> 사진이야말로 시대를 기록하는 가장 감동적이고 직접적인 도구이죠.[12]

티나가 그동안 고군분투하며 체득한 사진 철학, 즉 사진은 충분히 예술적이면서도 혁명적일 수 있다는 말이다. 예술과 현실 사이에서 갈등했던 불과 몇 년 전과는 완전히 달라진 모습이다.

전기 작가 마거릿 훅스는 티나를 설명하기 위한 가장 적절한 수식어로 '예술'과 '혁명'을 꼽고 있으며, 티나와 동시대를 살았던 멕시코의 미술비평가 라켈 티뷜은 티나의 사진 미학을 '낭만적 시기'와 '혁명적 시기'로 구분했다. 낭만적 시기는 국제적인 사진 경향에서 보면 티나가 멕시코에서 웨스턴에게 익힌 스트레이트 사진을 말하고, 혁명적 시기는 웨스턴이 멕시코를 떠난 뒤 티나의 정치 신념이 된 사회적 리얼리즘을 말한다. 사회적 리얼리즘이란 양식적으로 사실주의에 속하면서도

사회적 조건에 비판적으로 접근하는 미술이다. 구소련 연방의 공식미술인 '사회주의적 리얼리즘'과는 다르다.

사진작가로서의 경력이 정점에 이르렀던 작품들은 '혁명적 시기'에 속하는데, 이때의 사진은 웨스턴의 사진과 전혀 비슷하지 않다. 그에게 배운 모더니즘에 사회적 리얼리즘이라는 정치적 이상을 반영한 것이라, 순수예술을 고집했던 웨스턴이 이런 정치색을 좋아했을 리가 없다.

티나가 스승과 다른 노선을 택한 것을 두고 예술성이 후퇴했다고 보는 시각도 있다. 서구 예술계는 스트레이트 사진에 사회적 이념과 정치 성향을 강조한 것을 예술이라고 생각하지 않았다. 예술 아니면 혁명, 이 중 반드시 하나만 선택하도록 강요받던 시절이었다.

2-23　멕시코국립자치대학 중앙도서관에서 열린 티나의 사진 전시회, 1929

예술과 혁명의 교집합

이것 아니면 저것

1929년 겨울 내내 거의 집에만 갇혀 지냈지만 이미 그녀의 집은 공산당 접선 장소로 찍혀 감시를 받고 있었다. 공산당이 눈엣가시였던 새 대통령 파스쿠알 오르티스 루비오는 취임식 날 암살 기도가 발생하자 의심되는 사람을 모두 잡아들였다. 이때 티나 또한 구속됐으나 주변 예술가들이 백방으로 도와 투옥까지는 막을 수 있었다. 명확한 진범이 있었음에도 마녀사냥이 자행되던 멕시코 생활은 매 순간 위태로웠고, 티나는 이곳을 영영 떠나게 될지도 모른다는 불안감에 휩싸였다. 아니나 다를까, 1930년에 그녀가 우려했던 대로 즉시 멕시코 추방 명령이 떨어졌다. 멕시코에서의 찬란했던 사진 인생이 마감되는 날이었다.

미국 정부는 티나가 완전히 정치 활동을 중단한다면 미국 시민권자인 그녀의 입국을 허용해 주겠다고 제안했다.[13] 티나는 이를 거절하고 유럽행을 택했다. 이탈리아로 돌아가 반파시스트 저항운동에 동참하고 싶었기 때문이다. 하지만 유럽의 여러 도시를 돌고 돌아 마침내 최종 목적지인 이탈리아로 향하고 있을 때 이미 티나의 행선지 정보를 입수한 이탈리아 파시스트 정부 관리들이 그녀를 호송하려고 기다리고 있었다. 다행히 이탈리아 출신의 공산당 간부 비토리오 비달리의 도움으로 6개월짜리 베를린 비자를 받아 간신히 위기를 모면했다. 티나는 『마체테』 사무실에 들락거릴 때부터 비달리와 알고 지낸 사이였다. 하지만 운명이 얄궂게도 스탈린주의자였던 비달리는 메야 암살사건의 용의자였다. 티나는 벼랑 끝에서 그의 동반자가 되었으며 사실상 이후의 생활은 비달리의 지시와 감시 아래 놓이게 된다.[14]

2-24 티나 모도니 〈어린 개척자들〉 1930년경

　베를린에 머물렀을 때, 티나는 스스로를 전문 사진작가라고 소개하며 이를 증명하려고 고군분투했다.[2-24] 당시 독일에는 한창 사진 붐이 일었는데, 특히 독일 슈투트가르트에서 열린 국제사진전시회《영화와 사진Film und Foto》(1929)은 국적을 불문하고 당대의 가장 혁신적인 사진을 선보이는 곳이었다. 전시 출품작을 선정할 때 미국 부문은 당시 스트레이트 사진의 기수로 널리 알려진 웨스턴이 심사를 맡았다. 사진 붐이 일어난 도시에서 웨스턴의 흔적과 맞닥뜨렸을 때, 티나는 자신의 위태로운 정체성을 잔인하게 확인해야 했을 것이다.

　일상이 도전이었던 삶에서 마지막으로 남은 건 끈기였다. 티나는 독일 여성 사진작가 로테 야코비를 비롯해 바우하우스 회원들과 교류하면서 다시 의욕을 다졌다. 비평가의 반응도 대체로 긍정적이었기에 티

나는 독일에서 새 출발할 다짐으로 200달러 상당의 35mm 라이카 카메라도 마련했다. 하지만 정작 이 카메라가 발목을 붙잡았다. 그라플렉스를 허리 높이에 고정해 놓고 이미지를 신중하게 구성하여 촬영하는 데 익숙했던 터라, 눈에 직접 갖다 대고 촬영하는 라이카 카메라에 도저히 적응할 수 없었던 것이다. 다작은 아니었어도 간간이 사진 작업을 이어갔으나 독일 사진계에서 그녀의 존재감은 멕시코와는 비교할 수 없을 정도로 미미했다. 이런 좌절감을 잇따라 경험하면서 자신감이 사라졌다. 결국 티나는 베를린을 떠난다. 다음 행선지로 모스크바를 택한 데는 표면적으론 공산주의에 헌신하겠다는 목적이 있었지만, 비자나 체류 비용 문제를 비롯해 자신을 감시하는 비달리의 압박도 원인으로 작용했을 것이다.

1930년 10월, 모스크바에 막 도착했을 때는 정치 투쟁과 사진 작업을 계속할 수 있으리라 믿었다. 하지만 막상 러시아 공산당이 당을 위한 사진가로 활동하기를 제안하자 그들이 바라는 정치선전용 사진과 자신이 추구하는 사진 미학이 절대로 화합할 수 없음을 뒤늦게 깨닫고는 거절할 수밖에 없었다. 멕시코에선 혁명을 위한 사진이라도 창의성을 발휘해 원하는 대로 창조할 수 있었지만 모스크바에선 그럴 수 없었다. '스탈린 정책에 갈채를 보내는 치어리더' 같은 사진만 가능했다.

방황 끝에 모스크바에 도착했지만 끝내 예술과 혁명이 협력할 수 없다는 사실과 직면했을 때, 티나는 어떤 심정이었을까? 둘 모두를 삶의 기반으로 삼아 궂은 일들에도 무너지지 않았던 티나에게 양자택일이 유일한 선택지가 되자, 그녀는 차라리 사진 작업을 포기했다. 예술성을 인정하지 않는 공산당을 위한 사진을 그만두겠다는 의미다. 그 후부터는 번역 등의 관료적인 업무만 수행할 뿐 어떠한 사진도 찍지 않았다.

분명히 짚고 넘어가자면, 티나는 정치선전용 사진과 자신의 미학 사

이에서 불거진 갈등 때문에 사진을 포기한 것이지, 결단코 '예술'을 포기한 것은 아니었다. 안 되는 것도, 못 하는 것도 많았던 시대에서는 미국 사진계든 스탈린 시대의 공산당이든, 티나가 꿈꿨던 예술과 혁명 그 사이 혹은 예술과 혁명을 아우르는 작업을 인정하지 않았다. 20세기 예술가 가운데, 특히 냉전 시대에 활동했던 어느 누가 서로 다른 신념을 주장하는 양쪽이 모두 흡족해할 만한 작업을 할 수 있었을까? 이탈리아에서 미국으로, 그리고 다시 멕시코로 옮겨가며 매번 새로운 도전에 기꺼이 몸을 던졌던 사진작가로서 티나의 운명은 끝내 시대의 벽을 넘지 못하고 모스크바에서 막을 내렸다.

다시 돌아온 멕시코

유럽의 여러 도시를 오가며 공산주의의 핵심 역할을 맡았던 티나는, 1936년 스페인 내전이 발발했을 때 여러 개의 가명으로 신분을 감추고 프랑코의 파시즘 정부에 맞서는 반파시스트 진영에 합류했다. 때로는 전선에서 싸우고, 때로는 프랑스 마을로 숨어 들어 지하운동에 가담했다. 1939년 파시스트가 승리하자 가명을 써서 뉴욕항을 통과해 미국으로 피신하려 했으나 위조문서가 발각되는 바람에 입국이 거부되었다. 티나는 어쩔 수 없이 스페인 내전을 피해 망명한 수많은 난민들과 함께 멕시코로 향했다. 다른 망명지를 간절하게 원했지만 멕시코 공산당의 명령에 따를 수밖에 없었다. 결국 1941년에 정치적 망명을 신청하고부터는 자신의 이름 '티나 모도티'를 되찾았다.

도망치듯 떠났던 곳이지만 새로운 삶이 발아했던 고향과도 같은 멕시코에서, 어쩌면 티나는 지금껏 그래왔듯 당차고 씩씩하게 새로운 인생을 살아보려 했을지도 모른다. 그래서 티나의 죽음이 더욱 안타깝다. 사람들의 눈에 띄지 않게 소수의 지인들만 만나고 다니던 1942년 1월

5일, 건축가 한네스 마이어, 비달리와 함께 저녁 식사를 하고 집으로 돌아가는 택시 안에서 티나는 마흔다섯 살을 일기로 세상을 떠났다. 사인은 심장병으로 알려졌고 타살을 의심할 만한 물증도 없었지만, 티나의 주변 사람은 비달리가 범인이라고 믿었다. 리베라는 비달리가 저지른 일에 대해 티나가 "너무 많이 알고 있어서" 이 죽음을 계획한 사람이 비달리임을 확신했다.[15) 당시 멕시코시티에 떠도는 소문에 의하면 비달리는 스페인에서 400건 이상의 사형을 집행했는데, 수년을 비달리와 함께 있었던 티나가 이를 몰랐을 리 없다는 것이다. 정말 그가 범인이라면, 멕시코에서의 여생을 위해 과거의 만행을 깨끗이 지우고 싶었을지도 모른다. 티나의 죽음에 가장 분노했던 이는 시인 파블로 네루다였다. 그는 1940년부터 칠레 대사관의 영사로 와 있었다. 네루다는 티나의 정치적 헌신, 혁명적 열정, 예술과 사랑에 시詩를 헌정했다.[2-25]

티나의 이름을 기억하며 – 아무도 가지 않은 길을 걸어가다

여성학자 저메인 그리어는, 여성에게 종속적인 위치만을 강요하는 가부장제는 여성 스스로 또는 어쩔 수 없이 부차적인 역할만 떠맡게 됨으로써 재능을 위축시키고 '평판을 선입견으로 가로막는' 결과를 낳는다고 지적했다.[16) 이러한 관점은 티나에게도 유효하다. 많은 사람들이 "이민 온 소녀가 할리우드 스타가 되었다" 또는 "웨스턴의 누드모델이 사진작가가 되었다" 등의 성공 신화로만 티나를 기억한다. 이런 오해와 편견은 그녀의 사진을 이해하는 데 방해가 된다.

그럼에도 티나의 〈장미〉[2-9] 원판이 놀라운 기록으로 판매된 것은 그녀가 상업적으로도 성공했음을 증명하며, 이는 티나의 예술적 가치와 역사적 중요성이 갈수록 널리 인정받는 증거다.

사진작가로 활동한 시기는 7년(1923-1930)에 불과하지만, 그녀의 사진은 멕시코 사진계에 몇 세대에 걸쳐 절대적인 영향을 미쳤다. 이제 티나는 세계적인 사진작가의 반열에 올라 있다. 그녀의 작품 대부분은 멕시코 파추카Pachuca에 있는 사진 박물관에 보관되어 있다. 티나의 숨결이 머문 곳은 처음부터 마지막까지 멕시코였다.

2-25　멕시코시티 판테온 데 돌로레스Panteón de Dolores의 후미진 곳에 티나의 묘지가 있다.
여느 묘지처럼 바로크 장식이나 정교한 십자가는 없지만 티나를 아꼈던 친구들은 모두 그녀의 죽음을 깊이 애도했다. 조형 예술가 레오폴도 멘데스는 네루다가 바친 헌정시를 묘비에 새겨 넣었다.

PART
2

치 유

고통을
직시하는 눈

프리다 칼로
Frida Kahlo 1907~1954

"내 그림은 고통의 메시지를 담고 있다.
그림이 그 모든 것을 대체했다."

세 번째 이야기

멕시코 여성주의의
아이콘

내가 멕시코에 도착한 때는 1991년 늦가을이었다. 국내에서는 멕시코 미술은 물론 그 어떤 중남미 자료를 구하려고 해도 마야나 잉카 유적지의 기행문이 전부였던 시절이다. 그런데 멕시코에 가니 어딜 가나 프리다 칼로의 작품으로 도배가 돼 있었다. 책, 포스터, 티셔츠, 머그컵, 심지어 식당 메뉴판에도 프리다의 얼굴이 있었다. 이 뜨거운 팬덤 문화의 중심에는 그녀의 자화상이 있다. 프리다가 생전에 자신을 멕시코 그 자체라 여겼듯 오늘날 멕시코인들에게 프리다는 멕시코의 상징과도 같다. 이런 분위기 속에서 나는 아무 자각 없이 프리다에게 사로잡혔다.

해발 2,200미터에 위치한 멕시코시티의 햇살은 뜨겁거나 차가울 뿐 그 중간이 없다. 내가 프리다에게 느끼는 온도 역시 그렇다. 그녀는 열정이 펄펄 끓어오를 때면 자화상을 그렸지만, 몸이 차갑게 식으면 푸른 집의 거대한 나무 그늘 아래 숨어 고통에 신음했다. 일이 잘 안 풀릴 때 "칭chin"이라는 욕을 내뱉었는데, '젠장'이나 '우라질'과 비슷한 말이다. 자기주장이 강한 사춘기 소녀가 꼼짝없이 침대에 누워 있을 때 "칭" 한마디 쏘아붙이며 "내가 이만한 일로 무너질 것 같아? 내가 잘하는 그림 그리면 되지 뭐!"하고 외치는 모습이 그려지지 않는가? "칭"은 그까짓 기구한 팔자를 탓할 바에 삶에 과감하게 덤벼들겠다는 배짱이고 뚝심이었다. 삶에 대한 프리다의 욕망은 뻔뻔스러울 정도로 당찼다.

프리다는 자신의 그림이 21세기에도 열렬한 환호를 받을 줄 상상도 못했을 것이다. 살아생전엔 멕시코 최고의 화가 디에고 리베라의 세 번째 아내로 여겨졌을 뿐, 독립된 예술가로 인정받지 못했다. 1970년대 후반까지도 비교적 알려지지 않았으나 미술사학자 헤이든 헤레라의 전기 『프리다 칼로』(1983)가 출간되면서, 여성의 신체를 남성과 구별된 고유 영역으로 인식한 여성주의 미술가로 높이 평가받았다. 지금은 모두가 알다시피 멕시코의 대표 화가가 되었다.

자화상의 시작

어린 시절부터 시작된 육체적 고통

프리다는 1907년 7월 6일 멕시코시티 코요아칸의 '푸른 집'에서 태어났다. '라 카사 아술La Casa Azul'이라 불리는 푸른 집은 프리다가 세상을 떠난 후 리베라가 그녀의 흔적과 작품을 기증하면서 1958년에 '프리다 칼로 박물관'으로 재탄생했다. '프리다' 하면 떠오르는 색인 코발트색 페인트로 칠해진 건물에는 자화상 속 프리다의 진한 눈썹만큼이나 단번에 상대를 압도하는 기운이 서려 있다. 이 집에서 성장했고 또 이 집에서 생의 마지막을 보냈으니, 프리다를 기억하기에 이만큼 좋은 장소

3-1 **프리다 칼로 박물관이 된 푸른 집 입구**
사실 프리다는 푸른 집 근처에 있는 외할머니 집에서 태어났음에도 많은 자료에는 푸른 집에서 태어났다고 기술되어 있다. 출처가 어디서부터 잘못된 것인지는 모르지만, 어쩌면 프리다가 생전에 동급생들보다 나이가 많다는 사실을 숨기려고 자신의 출생 연도를 다르게 말했던 것이나, 아버지가 독일 출생인데 헝가리계 유대인이라고 주장했던 것과 같은 맥락으로 보인다. 그녀의 신분은 늘 조금씩 모호했다.

도 없을 것이다.[3-1]

　프리다는 여섯 살에 발병한 소아마비 때문에 신체적 고통을 겪어 왔
다. 자랄수록 비대칭이 되는 다리를 아무에게도 들키고 싶지 않아 필
사적으로 긴치마만 입고 다녔다. 아버지는 딸이 열등감을 갖지 않도록
동네 아이들의 축구팀에도 끼워 넣었지만 철없는 아이들의 놀림을 피
할 수는 없었다.

　운동에는 소질이 없어도 공부로는 동네 아이들의 콧대를 꺾을 정도
였던 프리다는 1922년 멕시코의 명문학교인 국립예비학교에 입학했
다. 학생 2,000명 중 여학생은 35명에 불과했다. 프리다는 자연과학을
공부하면서 의대 진학을 꿈꿨다. 국립예비학교 입학은 프리다의 뛰어

3-2　1920년대 프리다의 가족 사진.
프리다는 남성용 정장을 입고 발칙하게도 집안 어른의 어깨에 손을
얹은 채 늠름하게 서 있다.

3-3 프리다 칼로
〈빨간 베레모를 쓴 자화상〉 1932

난 학업 능력뿐만 아니라 딸의 성공을 바란 아버지의 야망의 증거이기도 하다. 아버지는 유독 프리다를 편애했던 것 같다. 전 부인 사이에서 태어난 딸들은 수녀원에서 교육시켰는데 프리다의 교육에는 특별한 관심을 기울였다. 멕시코에서 소문난 독일학교Colegio Alemán에 보냈고 이후에는 가장 촉망받는 엘리트들이 가는 국립예비학교 입학을 적극 권유했다. 반면 어머니는 허약한 딸이 한 시간 넘게 버스를 타고 등교하는 게 못마땅했다. 메스티소 출신에 신실한 가톨릭 신자였던 어머니는 틈만 나면 프리다에게 요리와 바느질을 가르치고 싶어 했다.

프리다는 국립예비학교 입학 후 멕시코의 문화, 정치 활동 및 사회 문제에 대한 책을 많이 읽었다. 각종 기행도 일삼았다. 남자아이처럼 머리를 짧게 자르고 자전거를 타고 다니는가 하면, 배낭을 짊어지고

멜빵바지를 입었다.[3·2] 프리다와 친구들은 그 시대의 엄격한 복장을 전복한다는 의미로 그들이 쓰고 다니던 빨간 베레모의 이름을 따서 로스 카추차스Los Cachuchas 모임을 만들었다.[3·3] 프리다는 이 모임에서 세계 정치와 시를 토론하며 지적 교류의 행복을 느꼈다. 프리다의 자화상 〈판초 비야와 아델리타〉[3·4]는 그림 속 판초 비야의 이미지 때문에 혁명에 관한 작품으로 알려졌으나, 사실은 로스 카추차스 친구들과 함께 도시의 카페에서 공연하는 아방가르드 예술의 한 장면을 상상해 그린 것이다. 아홉 명의 친구들은 "더욱 이질적이고, 창의적이고, 개방적이고, 독창적이고, 도발적이고, 무례하고, 대담한, 영혼의 무정부주의자가 되기"를 외치며 보수적인 모든 것에 반항했다.[1] 이들과 어울리면서 프리다는 조그만 동네 코요아칸을 벗어나 저 멀리 대도시와 아방가르드 세계를 꿈꿨다. 이때 프리다는 로스 카추차스를 이끌었던 친구 알레한드로 고메스와 사랑에 빠졌다.

그러나 당찬 포부로 미래를 향해 달려가던 프리다에게 평생 상처로 남을 비극이 벌어졌다. 1925년 9월 17일, 때는 의대에 진학할 만반의 준비가 되어 있던 마지막 학기였다. 이날 프리다는 고메스와 함께 버스를 타고 귀가하다가 엄청난 속도로 마주 달려오던 시내전차와 충돌하고 말았다. 놓고 온 우산을 가지러 가는 바람에 원래 타려던 버스를 놓치고 그 다음 버스를 탄 것인데, 고약스럽게도 그 버스에서 사고를 당했다. 그녀의 척추, 쇄골, 늑골, 골반이 부러졌고 오른쪽 발가락과 어깨는 탈골됐으며 오른쪽 다리에는 무려 열한 군데에 이르는 골절상을 당했다. 사고를 목격한 이들 중 누구도 그녀가 살아날 거라고 믿지 않았을 만큼 처참했다. 더욱 괴로운 것은 전차와 충돌할 때 뽑힌 버스의 철제 기둥이 그녀의 복부를 뚫고 들어가 자궁에 상처를 입히는 바람에 생식능력까지 손상됐다는 사실이었다.

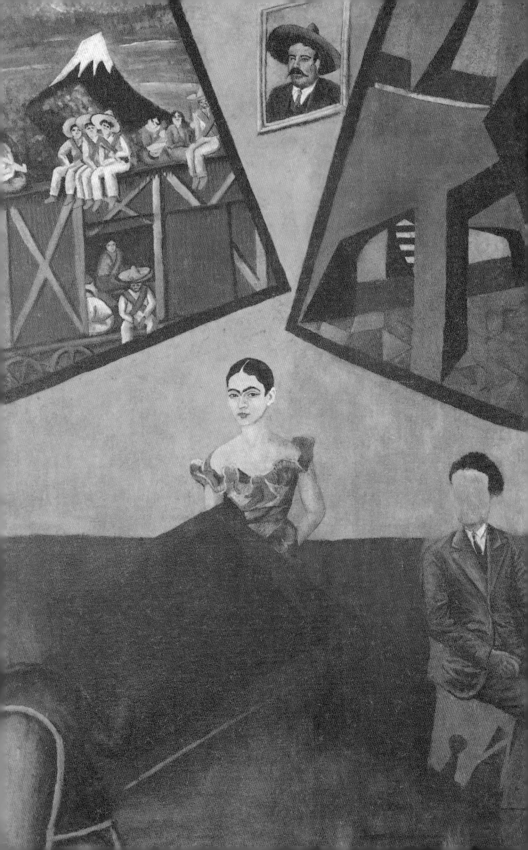

교통사고 후 프리다의 삶은 급격한 변화에 맞닥뜨렸다. 차곡차곡 준비해오던 의사의 길을 단념했고, 생사까지 함께 했던 첫사랑 고메스가 언제든 떠날지도 모른다는 불안감에 시달렸다. 부유한 고메스의 집에선 둘을 떼어 놓으려고 유럽 유학을 밀어붙이던 터였다. 침대에 누워 있는 것 말고는 아무것도 할 수 없었던 프리다는 무슨 수를 써서라도 고메스의 마음을 붙잡고 싶었다. 그래서 프리다가 택한 방법은 자화상을 그리는 것이었다. 그렇게 첫 번째 자화상 〈벨벳 드레스를 입은 자화상〉[3-5]이 탄생했다. 프리다는 고메스가 르네상스 화가 보티첼리의 비너스를 너무나도 좋아한다는 걸 알았기에 자신을 비너스처럼 세상 누구보다 고귀하고 아름다운 모습으로 그렸다. 고메스에게 전하는 처절한 고백이었던 것이다.

　결국 고메스는 떠나갔지만 침대에 누워 할 수 있는 모든 수를 다 썼기에 더는 후회도 미련도 없었다. 몇 달 동안 단단한 석고로 만든 갑옷 같은 코르셋을 착용해서 똑바로 앉을 수조차 없었지만 도리가 없었다. 당장 눈앞에 닥친 상황을 극복해서 살아남아야 했다. 훗날 프리다는 일기에 이렇게 적었다.

　　나는 종종 홀로 남겨졌다. 그럴 땐 내가 최고로 잘할 수 있는 걸 하기 위해 나를 그렸다.[2]

3-4　프리다 칼로 〈판초 비야와 아델리타〉 1927

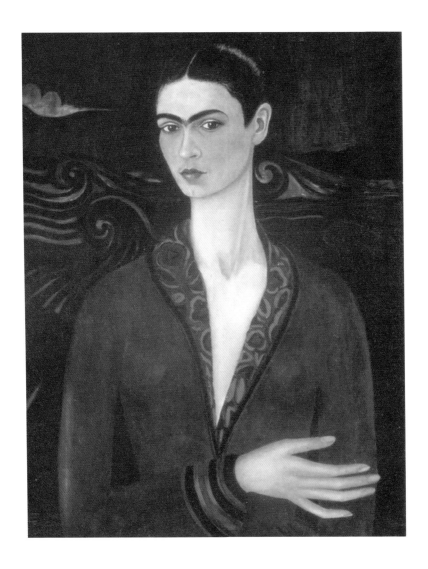

3-5　프리다 칼로 〈벨벳 드레스를 입은 자화상〉 1926

프리다는 1926년 여름 내내 병실에 누워 이 자화상을 그려 9월에 고메스에게 선물했다. 고메스의
부모가 프리다를 탐탁지 않아 했기에 혹여 프리다에게 불똥이 튈까 염려한 고메스는 선물받은 자화상을
이듬해 프리다에게 되돌려줬다. 프리다는 이 그림을 몇 년 후 리베라에게 선물했다. 리베라는 유독 이
자화상을 흥미로워했고 "이 그림엔 왠지 독창적인 무언가가 느껴진다"며 알쏭달쏭한 말을 남겼다.

애증의 인연

오랜 투병 끝에 기적처럼 혼자서 걸을 수 있게 되자, 사람에 목말랐던 프리다는 모임이 있는 곳마다 찾아다녔다. 그러다 한 모임에서 이탈리아 출신의 사진작가 티나 모도티(2장)를 알게 되고 티나의 모든 것에 열광했다. 티나와 더 친해지고 싶어 1928년에는 멕시코 공산당에 가입했고 옷 입는 스타일과 몸짓, 생각마저도 따라 했다. 하지만 무엇보다 티나에게 받은 가장 큰 영향은 인생에서 또 다른 교통사고와도 같았던 리베라를 만난 것이다.

사실 프리다는 예전에 리베라를 만난 적이 있었다. 국립예비학교 재학 시절 그곳에서 벽화 〈창조〉를 그리던 리베라를 또렷이 기억하고 있었다. 당시 멕시코 스타 화가였던 리베라와 친해지고 싶었던 프리다는 본능적으로 그에게 다가가 당돌하게 물었다. "제가 전문적인 화가가 될 수 있을 것 같아요?" 리베라는 프리다의 자화상을 보는 순간, 표현 기법은 어설프지만 매우 진실한 자세로 내면에 다가가려는 프리다의 노력을 단번에 알아봤다. 이 만남을 계기로 둘은 점차 가까워졌고, 프리다는 어머니의 반대에도 불구하고 1929년에 리베라와 결혼했다. 딸보다 스무 살이 많은 데다 사실혼 관계인 부인이 둘이나 있던 리베라가 마음에 찼을 리 없었다. 반면에 아버지는 딸의 값비싼 치료비를 감당해야 하므로 경제적으로 안정된 리베라를 받아들였다.

평생 그림만 그릴 것 같던 프리다는 결혼 이후 그림은 제쳐 두고 오직 남편만 바라보며 살았다. 활활 타올랐던 열정이 사라졌고 되려 투병생활을 할 때보다 그림을 덜 그렸다. 프리다는 리베라가 원하는 것이라면 무엇이든 해주고 싶었다. 리베라가 "전 부인이 요리를 잘했는데"라고 하면 바로 전 부인에게 달려가 리베라가 좋아하는 음식을 배워왔을 정도였다. 리베라의 그림에 영감을 주기 위해 온갖 옷으로 갈

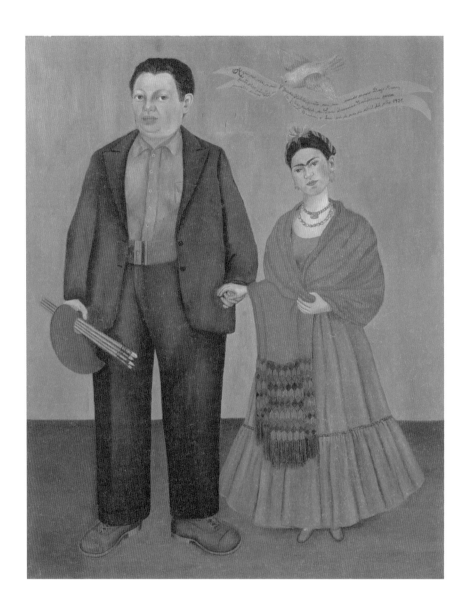

3-6　프리다 칼로 〈프리다와 디에고 리베라〉 1931

프리다 작품 가운데 스페인어 철자 'Frida'가 아닌 독일어 철자 'Frieda'로 표기된 작품이 몇 있다. 원래 프리다의
이름은 독일어 철자(Magdalena Carmen Frieda Kahlo y Calderón)였는데, 결혼 이후에 정식 이름을 우리가
오늘날 알고 있는 스페인어 철자(Frida Kahlo de Rivera)로 바꿨다.

아입으면서 모델도 자처했다. 스스로를 예술로 연출했던 것이다.

〈프리다와 디에고 리베라〉[3-6]에서 프리다는 멕시코의 여느 아낙처럼 숄을 두른 채 자랑스럽고 늠름한 남편의 손을 잡고 얌전하게 서 있다. 이 그림이 특별한 이유는, 과거 르네상스의 거장과 유럽 아방가르드 아티스트에게서 받은 흔적이 모두 사라지고 멕시코의 민속적 화풍에서 받은 영감이 드러나는 첫 증표이기 때문이다.

결혼 후 리베라의 벽화 작업 때문에 쿠에르나바카Cuernavaca에 살 때 프리다는 멕시코 미술의 진면목과 마주했다. 리베라와 친분이 있었던 화가이자 고고학 발굴을 통해 피라미드, 도자기, 직물 문양을 기록해 도안집으로 편찬한 아돌포 베스트 마우가드의 논문을 통해서다.

베스트 마우가드는 "멕시코 미술사를 재구성해 우리 미술의 현재를 더 깊이 조명하는 것이 시급한 문화적 과업"이라고 피력하면서 멕시코 미술에 대한 시각적 이해를 돕는 데 기여했다.[3] 프리다는 시대를 불문하고 멕시코의 모든 미술을 현재로 끌어와야 한다는 그의 생각에 완벽하게 동의했다. 말하자면 유럽 문화와 혼합된 콜로니얼 미술 또한 멕시코의 살아 있는 문화로 수용해야 한다는 것이다. 그의 논문은 프리다의 예술에 확실한 이정표가 되었다. 결혼 이후 그림에 무관심해 보였어도 그 시간 속에서 그녀의 예술은 영글어가고 있었던 것이다.

하지만 결혼 생활은 순탄치 않았다. 리베라의 시도 때도 없고 염치도 없는 여성 편력은 프리다의 삶에 아픈 상처를 남겼다. 프리다는 죽는 날까지도 리베라의 비서에게 그와 결혼해달라고 당부했다고 한다. 다소 비상식적인 방법으로 소통한 이들 부부의 관계는 일반적인 관점에서 이해하기 힘들지도 모른다. 리베라를 향한 프리다의 복잡 미묘한 마음은 〈우주, 대지(멕시코), 디에고, 나, 세뇨르 솔로틀의 사랑의 포옹〉[3-7]에 담겨 있다.

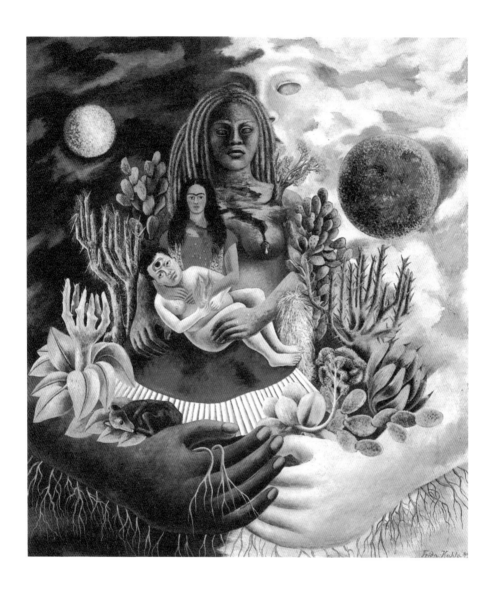

3-7 프리다 칼로 〈우주, 대지(멕시코), 디에고, 나, 세뇨르 솔로틀의 사랑의 포옹〉 1949

그림 속에서 프리다는 순한 아이가 된 리베라를 안고 솔로틀 신의 품에 안겨 더없이 편안한 모습이다. 솔로틀 신은 인간을 저승으로 안내하는 신이며, 고대 토우土偶에서는 사람처럼 웃고 춤추고 노래 부르는 개의 모습으로 재현되었다. 리베라는 개 형상을 제작한 고대의 콜리마Colima 토우에 깊이 매료되어 있었다. 벽화로 번 수입의 많은 부분을 이 토우를 사들이는 데 썼으며 생의 마지막에는 토우를 위한 아나우아칼리 박물관 건축을 위해 모든 재산을 처분할 정도였다. 프리다는 솔로틀 신을 인간으로 형상화하여 이제 그녀와 리베라가 저승으로 떠나는 여정의 길잡이를 부탁하고 있다.

애증이 깊어질수록 프리다는 리베라를 아이처럼 생각했다. 그가 애지중지하는 것을 함께 지켜보는 게 좋았고 그의 장난에 쉽게 넘어가곤 했다. 리베라가 속옷을 떨어뜨리거나 피스타치오 아이스크림을 세 숟가락이나 먹었을 때 마치 어머니가 된 듯 그를 꾸짖으면 내면의 모성애가 고개를 내밀었다. 1949년 리베라의 회고전 카탈로그에서 프리다는 "나는 항상 그를 갓난아기처럼 품에 안고 싶어 하죠"라고 썼을 정도로 애틋한 마음이 고스란히 재현된 것이 바로 이 작품이다.[4] 이 그림은 결혼 2주년을 기념하여 그린 〈프리다와 디에고 리베라〉[3-6]에 이어 다사다난했던 결혼 생활의 갈무리를 보여준다.

거듭된 유산과 아물지 않는 상처

프리다는 자신의 몸 상태가 임신과 출산을 견뎌내기에 무리가 있다는 걸 잘 알면서도 리베라를 향한 사랑이 깊어질수록 아이를 낳고 싶다는 열망을 키워갔다. 1930년 초에 첫 임신을 했지만 태아가 잘못된 위치에 있어 의사의 권고로 유산해야 했다. 1932년 리베라가 미국 디트로이트에서 벽화를 그리던 중 그토록 고대하던 두 번째 임신이 찾아왔

다. 임신 초기에 담당의사가 여러 약물 처치를 시도했으나 약효가 없어 임신 중단을 권유하기도 했다. 만삭까지 버티다 결국 제왕절개가 가능하다는 의사의 소견을 받고 아이를 낳을 수 있다는 생각에 몹시 들떠 있었다. 프리다는 임신 내내 최대한의 안정을 취했지만 불행히도 7월 4일, 아기를 잃고 말았다. 극심한 충격을 받은 프리다는 이후 13일 동안 거의 실신한 상태로 병원에 입원해 있었다.

두 번째 유산은 맨정신으로 감당하기 힘들었다. 자신의 몸에서 태아가 빠져나갔다는 사실을 믿고 싶지 않았다. 아이를 떼어놓고 싶지 않은 절박함을 〈프리다와 유산〉[3-8]에 남겼다. 자신을 상징하는 목걸이만 걸치고 커다란 눈물을 뚝뚝 흘리는 여인이 누군가의 심판을 기다리는 듯 해부도의 그림처럼 누드로 서 있다. 자궁 안에서 태아는 그림으로나마 건강하게 자라고, 탯줄은 프리다의 오른쪽 다리를 타고 내려가 자궁 속 태아보다 훨씬 큰 또 다른 태아와 연결되어 있다. 질에서 흘러나오는 피는 왼쪽 다리를 타고 땅으로 스며들어 식물에 영양분을 공급한다. 오른쪽 몸은 애타게 기다렸던 태아와 함께 밝게 그렸고, 왼쪽 몸은 태아를 잃은 후 팔레트를 들고 그림을 그리는 자신의 모습을 어둡게 그렸다.

사실이 아닌 것이 사실처럼 가슴에 와닿도록 정교하게 묘사한 프리다 고유의 표현 방식이 이때부터 모습을 드러냈다. 프리다는 아픔을 포장하지 않고 노골적으로 표출했다. 당시만 해도 그림은 보기 좋아야 한다는 것이 일반적인 관념이었지만, 프리다에게 이러한 통념은 중요하지 않았다. 그녀가 "내 그림은 고통의 메시지를 담고 있다. (…) 그림이 그 모든 것을 대체했다"라고 말했듯 그녀의 자화상은 흐르는 눈물과 통곡 그 자체였다.[5] 유산이라는 주제를 이토록 적나라하게 드러낸 그림은 서양미술사에서 그 유래를 찾아볼 수 없을 만큼 독보적이다.

3-8 **프리다 칼로 〈프리다와 유산〉** 1932

프리다의 유일한 석판화 작품. 프리다는 유산 후에 찾아온 우울증을 어떻게든 극복하고 싶었다.
그 방편으로 디트로이트의 석판화 작업실을 찾아다니며 이 작품을 만들었다. 새로운 예술 기법을
시도하고자 했던 의욕이 드러난다. 12점을 프린트했으나 세 점만 남기고 나머지는 직접 폐기했다.
이후 더는 석판화 기법이 보이지 않는데, 작업실에서만 제작할 수 있는 석판화 특성상 다리가 불편한
그녀에겐 육체적으로 적합하지 않았을 것으로 추측된다.

나는 꿈을 그린 적 없다

초현실주의와의 관계

프리다는 20세기 세계사의 주역들과 많이 교류했다. 특히 초현실주의 운동의 창시자 앙드레 브르통은 스스로 '특히 초현실주의적 장소'라 명명한 멕시코에 깊이 매료되어 있었고, 1938년 멕시코시티에 방문했다. 그가 멕시코에 온 표면적인 목적은 초현실주의 강연이었지만 사실은 오랫동안 경애해온 러시아 혁명가, 레온 트로츠키를 만나기 위해서였다. 트로츠키는 스탈린과의 권력 투쟁에서 패배한 뒤 1937년, 리베라의 중재로 멕시코로 망명하여 마침 푸른 집에 기거하고 있었다. 프리다는 브르통의 도착을 몹시 고대했으나 막상 그를 만나 보니 실망을 감출 수 없었다. 브르통의 이론이 고루하고 따분했으며 거만하기 이를 데 없었기 때문이다. 하지만 브르통은 프리다의 자화상에 완전히 도취되고 말았다.

나는 트로츠키 서재에 걸려 있는 프리다와 리베라의 자화상을
오랫동안 넋을 잃고 바라봤다. 자화상 속 그녀는 나비 날개 장식의
옷을 입고 있었는데, 이는 정신의 장막을 걷어 내기 위한 그녀 방식의
치장이다. 지금 우리는 독일 낭만주의가 한창 꽃 피웠을 때처럼,
천재들과 어울리는 것에 익숙하고 온갖 매력이 넘쳐나는 젊은 여성
앞에 서 있을 수 있는 특권을 부여받은 것이다.[6]

프리다는 1939년에 브르통의 기획전 《멕시코Mexique》에 초대를 받아 파리에 갔을 때도 자신을 초현실주의 화가라고 정의하지 않았다.

나는 한 번도 꿈을 그린 적이 없다. 나 자신의 실재를 그렸을 뿐이다.[7]

브르통은 전시에 필요한 모든 것을 준비해놓을 것처럼 큰소리쳤지만 막상 그녀가 파리에 도착하니 브르통이 세관 신고를 해놓지 않아 작품을 반출할 수조차 없었다. 다행히 마르셀 뒤샹의 도움을 받아 그림을 옮길 수 있었지만, 프리다의 그림이 관객에게 너무 충격적일 것을 우려해 갤러리 측에서 단 두 점만 전시하겠다고 통보해 또 다른 난관에 부딪혔다.[8] 브르통은 멕시코의 사진가 마누엘 알바레즈 브라보의 사진, 고대 멕시코의 조각, 18-19세기 멕시코 초상화, 브르통이 멕시코를 방문했을 때 구입한 민예품으로 부랴부랴 전시장을 채웠다. 2차 세계대전이 막 터지기 직전이라 분위기가 뒤숭숭했음에도 전시는 많은 주목을 받았고, 루브르 박물관이 20세기 멕시코 예술가로는 최초로 프리다의 작품을 구입하면서 그녀는 국제적인 화가 대열에 합류했다.[3·9]

3·9 프리다와 브르통, 1938년경

그러나 브르통은 프리다야말로 초현실주의를 설명하기에 안성맞춤이라고 철석같이 믿었다. 1940년에 멕시코에서 개최된 《초현실주의 국제전Exposición Internacional del Surrealismo》에 출품한 〈두 명의 프리다〉³·¹⁰는 이 전시회에서 가장 많은 주목을 받았다. 이 전시회에서 브르통을 비롯해 피카소, 칸딘스키, 뒤샹 같은 예술가들이 프리다에게 초현실주의라는 명찰을 달았으나 그녀는 여전히 초현실주의와의 관련성을 부인했다. "내 작품은 멕시코의 메스티소 문화에 뿌리를 두었다고 수도 없이 말했는데, 왜 들으려고도 하지 않는 거지?"

이 지점에서 평론가들이 이론적으로 분석하여 만들어낸 예술사조와 프리다가 진정으로 구현하고자 했던 작품세계 사이에 괴리가 발생한다. 멕시코 예술가 중 브르통의 초현실주의로 가장 큰 수혜를 입은 이가 프리다였음은 부정할 수 없는 사실이지만, 프리다는 그저 자신에게 익숙한 멕시코의 민족적 모티프를 그렸을 뿐이다. 꿈일 리가 없는 현실, 리베라 때문에 느끼는 속 시끄럽고 괴로운 절망을 풀어낸 것이 〈두 명의 프리다〉였다.

초현실주의 전시가 개최되는 동안 프리다는 공공연히 "초현실주의를 혐오한다"라고 말하고 다녔다. 그녀가 생각하기에 초현실주의란 "사람들이 예술가에게 바라는 진정한 예술이 아닌 부르주아 예술"이었다.⁹⁾ 프리다의 그림이 브르통이 착각할 만큼 '초현실적'으로 비쳤더라도 그녀에겐 어디까지나 현실에서 벌어지는 사람 사는 얘기이자 날것 그대로의 감정이었다. 이를 계기로 프리다에게 파리와 초현실주의는 아주 안 좋은 인상으로 각인된다. 그 무렵 속내를 터놓고 지내던 뉴욕의 사진작가 니콜라스 머레이에게 보낸 편지에서 그녀는 그들을 "아주 멍청한 미치광이들"이라고 불렀으며 "지적 허영에 지독하게 사로잡혀 있고 썩어 문드러진 초현실주의자들을 더 이상은 못 견디겠어"라고 쓸

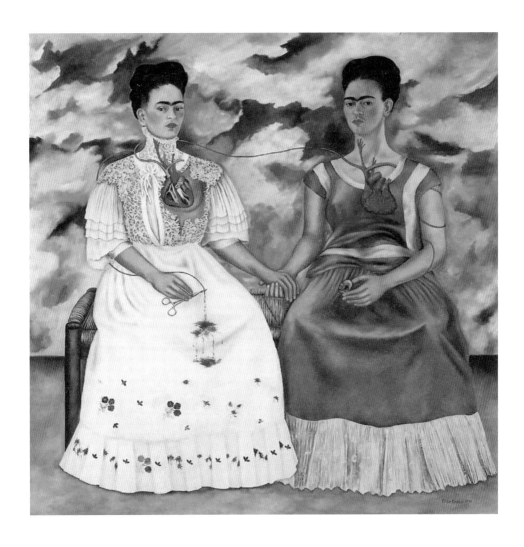

3-10 프리다 칼로 〈두 명의 프리다〉 1939

프리다의 작품 중 대작은 드문데 유독 이 그림은 크게 그려졌다. 필자가 멕시코현대미술관에서 이 그림을 처음 봤을 때 너무 커서 진품임을 의심할 정도였다. 리베라와 이혼한 후 함께 살았던 산앙헬 스튜디오를 떠나 푸른 집으로 돌아오면서 자신의 힘으로 생계를 이어가겠다고 굳게 각오한 때에 그린 작품이다. 또한 파리에 다녀온 이후 자신의 예술을 드러내고 싶은 욕망도 생겼다. 이 그림은 1947년 멕시코시티의 국립예술원이 4,000페소(약 1,000달러)에 구입했으며 살아생전 프리다의 작품 가운데 최고가를 기록했다.

정도였다.[10]

말하자면 프리다는 아즈텍 신화와 멕시코 문화를 자신의 현실 속 고충으로 끌어들여 이야기로 풀어낸 것이다. 여기에 투박한 민속풍 원근법과 선명한 윤곽선, 밝은 색상을 사용해 자신만의 화풍을 완성했다.

멕시코인으로서의 자의식은 프리다의 회화에서 아주 중요한 요소이다. 당시 사회 분위기의 영향도 있었다. 프리다가 활동했던 20세기 초 중반은 일명 멕시코 문화예술의 부흥기로, 20세기 미술사에서 특히 주목하는 시기다.

멕시코 미술의 황금기는 멕시코혁명을 기점으로 시작되었다. 그전까지 유럽의 미술을 추구해오던 멕시코는 혁명을 겪고 나서 무엇이 진정한 미의 가치인지 탐구하기 시작했다. 1920년 멕시코혁명의 끄트머리에서 정권을 잡은 알바로 오브레곤 대통령은 마르크시즘에 입각한 민족주의 이데올로기를 전면에 내세우며 이를 부각하기 위한 도구로 원주민 미술을 활용했다. 원주민 미술이야말로 불안한 민심을 잠재우고 이데올로기를 선전할 수 있는 처방이었던 것이다. 이때 교육부 장관으로 추대된 호세 바스콘셀로스는 이 기획의 주축이었다. 우리로 말하자면 '가장 한국적인 것이 가장 세계적인 것'이라는 구호를 만들어 전국민이 외치게 한 것과 같은 맥락이다.

프리다는 패션으로도 자신의 정체성을 부각했다. 요즘으로 말하면 대단한 패셔니스타인 데다, 기성복을 사 입지 않고 마음대로 자르고 갖다 붙여 원하는 모양이 나올 때까지 고쳐 입었다. 그녀를 통해 멕시코 원주민 옷이 이토록 아름다운지 처음 알게 됐다는 이들도 있었다. 프리다는 멋지게 차려 입고 파리와 뉴욕에서 멕시코 옷을 한껏 뽐냈으나 한편으로 그녀에게 옷은 신체적 결함을 숨기기 위한 수단이기도 했다. 자화상 속에서 프리다가 입은 옷은 그녀의 심리 상태를 즉각적

으로 알려주는 단서가 되기도 한다. 그녀가 다른 옷으로 갈아입었다는 것은 곧 생각이 변했다는 의미다. 첫 번째 자화상 〈벨벳 드레스를 입은 자화상〉[3.5]에서는 르네상스 회화에 등장하는 주인공처럼 은은하고 세련된 벨벳 드레스를 입고 있다. 그러나 1929년 리베라와 결혼하는 날 입은 옷은 리베라가 몹시도 좋아하던 원주민 옷이다.

프리다가 마치 트레이드마크처럼 원주민 옷을 입고 다닌 이유에 대해서는 의견이 분분하다. 예나 지금이나 멕시코에 산다고 누구나 원주민 옷을 입는 건 아니다. 적어도 리베라를 만나기 전까지 프리다는 원주민 옷을 입지 않았다. 그저 리베라에게 잘 보이고 싶었던 것일 수도 있다. 하지만 프리다의 전기를 쓴 소설가 르 클레지오는 프리다가 〈테우아나 옷을 입은 자화상〉[3.11]에서 이 옷을 선택한 것은 우연이 아니라고 말하며, 당시 테우아나(테우안테펙 여성)들이 원주민 항쟁을 대변하는 존재였고 더구나 원주민 옷은 원주민 여성의 '자유 쟁취'라는 페미니즘 사상의 근본을 대변하는 상황이었음을 근거로 제시했다. 당시에 활동하던 많은 예술가들은 테우아나 옷을 재현하는 것이 토착 문화로 회귀하는 민족적 표현이라고 믿었다. 어떤 해석이 맞는지는 알 수 없지만 유럽풍의 드레스에서 원주민 스타일로 갈아입었다는 사실은 그녀 자신이 이전과는 달라졌음을 의미한다. 시간이 가면서 멕시코 원주민 옷은 프리다와 한 몸이 되어갔다. 리베라와 함께 미국에 머물던 1930년대 초반의 결혼 생활은 꾸역꾸역 살아가는 따분한 나날이었는데, 프리다는 그럴수록 더더욱 옷에 의지했다. 프리다에게 옷은 '나는 멕시코에서 온 프리다 칼로다'라는 자의식 그 자체였다.

이렇듯 프리다에게 테우아나는 자신의 정체성을 드러내는 신체의 일부와도 같았으나 어떤 사건을 계기로 찬밥 신세가 되고 말았다. 프리다가 멕시코로 돌아와 또 한 번 유산의 아픔에서 한창 허우적거리

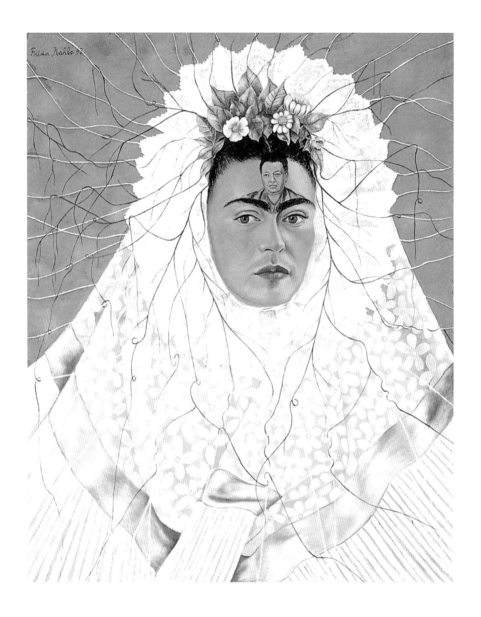

3-11　　프리다 칼로 〈테우아나 옷을 입은 자화상〉 1943

3-12　　프리다 칼로 〈추억〉 1937

　　　　　　　　　　　　　　　　　　　　　　PART 2 치유 ___ 프리다 칼로

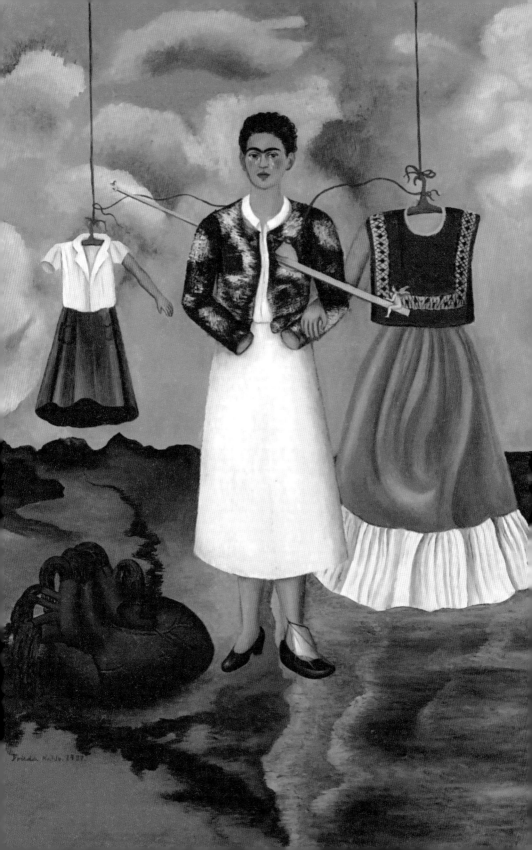

던 때 여동생 크리스티나로부터 형부 리베라와 불륜을 저지르고 말았다는 고백을 듣게 된 것이다. 그 후 프리다는 테우아나 옷을 거들떠도 보지 않았다. 지난날을 다 부정하고 싶은 상실감은 〈추억〉[3·12]에 잘 나타난다. 이전 자화상과 다르게 현대식 투피스를 입은 프리다의 가슴을 꼬챙이가 관통하고 심장에서 터져 나온 핏줄이 옷걸이가 되어 지난날 프리다가 입었던 교복과 원주민 옷을 공중에 매달아 놓았다. 모래바닥에는 심장이 내동댕이쳐 있고 주변이 핏물로 흥건하다. 그림을 통해 옷에 대한 장례 의식을 치른 것이다.

숨겨진 멘토

첫 번째 멘토, 호세 마리아 에스트라다

이때 프리다가 찾아낸 것은 민속풍의 초상화였다. 리베라가 역사적 고증에 바탕을 둔 벽화를 그리기 위해 고대 유물 수집에 공을 들인 데 반해, 프리다는 일상 속에 스며 있으면서 멕시코 느낌이 도드라지는 민속공예품을 수집했다.3·13

비평가들은 프리다의 미술이 원시주의 혹은 나이브 아트(미술교육을 받지 않은 예술가가 미학적 원칙에서 벗어난 형식으로 창조한 작품)로 이해되는 "민속 미술과 친밀한 것"이라고 평했다.[11] 프리다는 그중에서도 19세기 멕시코 초상화가 호세 마리아 에스트라다와 에르메네힐도 부스토스의

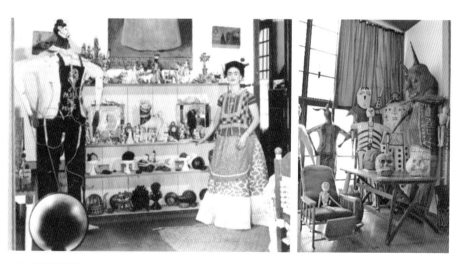

3·13 '푸른 집' 내부.

(좌) 프리다는 전국 방방곡곡에서 수집해온 갖가지 공예품을 푸른 집에 전시했고, 방문자들에게 하나하나 소개하는 것을 좋아했다. (우) 한때 부부가 함께 살았던 산앙헬 스튜디오에도 진기한 공예품들이 즐비하다.

영향을 많이 받았다.

　에스트라다는 '19세기 초상화가' 하면 바로 떠올릴 수 있을 정도로 잘 알려진 화가다. 더욱이 리베라가 그의 초상화에서 영감을 얻었다는 건 익히 알려진 사실이다. 에스트라다는 아카데미아 과달라하라에서 그림을 배웠으나 아카데미 화가의 탄탄대로를 마다하고 초상화 전통을 이어온 고향 할리스코의 전형적인 양식으로 그림을 그린 화가였다. 그는 밑그림 없이 빈 캔버스에 곧바로 채색부터 하면서 형태를 잡아 나갔다. 수많은 초상화를 그려본 이만 구사할 수 있는 기술이다.

　1821년, 스페인에서 독립한 이후 멕시코는 예술을 비롯해 모든 방면에서 콜로니얼 시대에 우세했던 종교적 이미지를 떨치고자 부단히 애쓰고 있었다. 어떻게 하면 예전과 다른 초상화를 그릴 수 있을지 골몰하다가 발견한 것이 바로 주변 어디서나 볼 수 있는 일상 속의 사람들이었다. 에스트라다는 이 즈음의 변화를 타고, 평범한 이웃의 얼굴을 화폭에 담았다.

3-14　호세 마리아 에스트라다
〈핑크드레스에 산호목걸이를 한 초상화〉1845

에스트라다의 초상화에는 그만의 독특한 표현 규칙이 있다. 예를 들어 모델의 몸은 정면을 향하고 얼굴의 각도는 왼쪽이 4분의 1, 오른쪽이 4분의 3 보이도록 배치하는 것이다. 여기에 관객을 향한 시선은 남녀노소를 막론하고 거의 비슷하며, 특히 콧대를 강조하는 선명한 윤곽선과 절대 깜빡이지 않을 듯 부릅뜬 눈, 꼭 다문 입술, 딱딱해 보이는 신체 표현이 특징이다.[3·14]

〈멕시코와 미국 국경 사이의 자화상〉[3·15]에서 프리다는 에스트라다의 초상화처럼 몸을 정면으로 향하되 얼굴은 비스듬하게 돌렸다. 별다른 움직임 없이 뻣뻣하게 서 있는 자세 역시 비슷하다. 이 자세는 〈프리다와 디에고 리베라〉[3·6]에서도 이미 보이기 때문에 아마도 프리다는 에스트라다의 초상화를 오랫동안 연구했을 것이다. 또한 에스트라다는 초상화 속 인물이 눈에 확 띄도록 구성은 최대한 단순하게 하되 인물의 직업과 나이, 성향을 반영한 액세서리에 공을 들여 인물을 더욱 생동감 넘치게 만들었다. 프리다의 초상화에서 '진주 목걸이'와 '핑크색 드레스'도 인물의 세세한 부분까지 신경 쓰고 배려한 장치다. 두 초상화의 인물 모두 가르마를 가운데로 타고 머리카락을 귀 뒤로 가지런히 넘겼다. 얼굴과 드레스는 평평하고 밋밋한 원근법으로 묘사했다.

두 번째 멘토, 에르메네힐도 부스토스

부스토스는 프리다가 태어나던 1907년에 세상을 떠났다. 부스토스는 대중적인 초상화가였는데, 멕시코에선 종교적이고 대중적인 레타블로나 지역 주민의 초상화를 그려주는 장인과 상업화가가 많았다. 부스토스의 레타블로와 초상화는 멕시코의 고유한 예술 세계를 찾아다니던 미술가들에게 뜨거운 주목을 받았다.

프리다는 부스토스의 레타블로, 정물화, 초상화에 대해 잘 알고 있

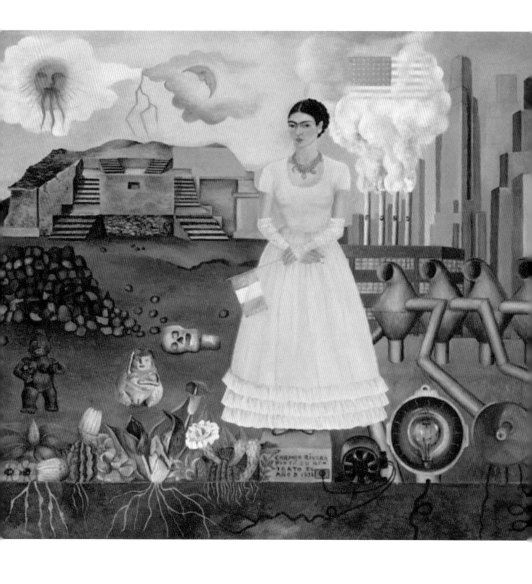

3-15 프리다 칼로 〈멕시코와 미국 국경 사이의 자화상〉 1932

었다. 무엇보다 부스토스의 무감각해 보이는 시선이 프리다를 사로잡았다. 또한 부스토스가 아카데미 미술에 연연치 않고 아이스크림 장수, 양철공, 재단사, 목수, 레타블로 장인에 이르기까지 다양한 직종을 거치며 독학으로 그림을 익혔다는 사실에 동질감을 느꼈을 것이다.

부스토스의 〈자화상〉[3·16]을 보면, 그가 정확하고 사실적인 묘사에 얼마나 집착했는지 알 수 있다. 초기 작품에는 전신이나 상반신까지 그렸으나 그림에 자신감이 붙고 나서는 미세한 얼굴 근육의 움직임과 표정에도 초점을 맞췄다. 그의 지극히 사실적인 묘사는 무미건조하게 비치는 면이 있다. 게다가 자화상 속 인물이 무슨 생각을 하는지 전혀 추측할 수 없는 냉소적인 눈빛이 을씨년스럽기까지 하다. 극도로 경직된 얼굴 근육이 형형한 시선과 어우러지면서 보는 이에게 극한 긴장감을 불러일으킨다. 프리다의 〈원숭이가 있는 자화상〉[3·17]에도 이러한 시각적 긴장감이 있다. 두 사람의 자화상에는 아주 많은 공통점이 있는데,

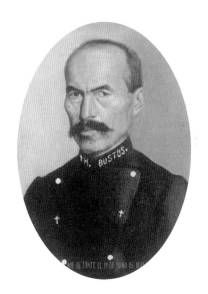

3·16 에르메힐도 부스토스 〈자화상〉 1891
부스토스의 자화상은 엄숙하고 기이한 분위기를 풍긴다. 좌우대칭의 콧수염은 대쪽같이 보이는 그의 성격을 드러낸다. 어두운 제복에서 반짝이는 금단추와 십자가, 깃에 새겨진 그의 이름 'H. BUSTOS'는 그를 나타내는 세부적인 묘사다. 흥미롭게도 그는 군인으로 복무한 적이 없으며 이 제복도 그가 상상한 디자인이다.

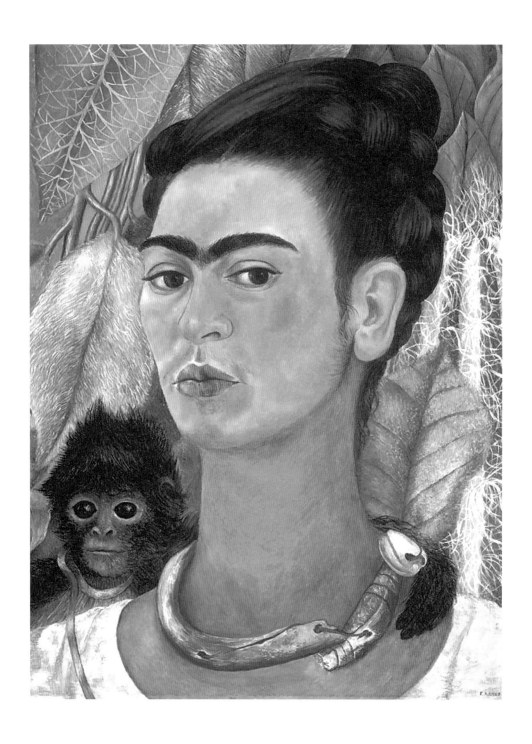

무엇보다 사실적인 묘사 기법과 인물의 무표정한 얼굴, 노려보는 시선이 아주 유사하다. 이런 공통점은 우연일 수도, 아니면 계획된 것일 수도 있다. 몇몇 비평가는 이런 공통점이 프리다의 의도 하에 생긴 것이라 보고 그녀의 자화상을 재해석할 수 있었다.

3·17 **프리다 칼로 〈원숭이가 있는 자화상〉 1938**
진한 눈썹과 콧수염은 '프리다 자화상' 하면 바로 떠오르는 이미지다. 많은 자화상에서 콧수염과 진한 눈썹을 부자연스러울 만큼 강조했다면, 여기에선 콧수염과 눈썹이 미세하게 움직이는 뺨의 근육처럼 자연스럽게 얼굴에 동화되어 있다.

고통과 분노의 초상, 엑스 보토스

프리다 예술의 정수

실제로 프리다의 푸른 집 한쪽 벽면에는 19세기 초상화를 비롯해 봉헌화奉獻畵라 할 수 있는 수천 점의 엑스 보토스Ex-Votos가 빼곡하다. 엑스 보토스는 스페인어로 '봉헌'을 뜻한다. 봉헌화를 이르는 말로 엑스 보토스와 레타블로Retablo가 혼용되는데, 봉헌의 의미에서 보자면 엑스 보토스가 적절한 표현이다. 레타블로는 교회의 제단 뒤에 세워진 성스러운 종교 회화를 가리키고, 엑스 보토스는 금속판 위에 그려진 대중적인 봉헌화를 말한다. 초상화와 엑스 보토스의 민속적 표현은 다양한 이미지들을 콜라주 하는 데 재주가 많았던 프리다의 화풍에 초석이 됐다. 푸른 집의 한쪽 벽면을 빼곡히 채우고 있는 엑스 보토스 각각의 의미도 소중하지만, 그림이 한 조각씩 모여 거대한 벽화를 이룬 모습 또한 장관이다. 프리다는 왜 이렇게 많은 엑스 보토스를 모았을까?[3-18]

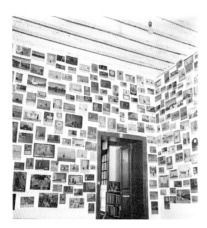

3-18　프리다의 푸른 집에 수집한 엑스 보토스

멕시코 시장에서 물건값을 지불하면 상인들이 돈에 입을 맞추며 과
달루페 성모에게 감사 인사하는 것을 흔히 볼 수 있다. 성모가 그려진
엑스 보토스는 우리나라의 부적에 봉헌의 기능이 더해진 회화 양식이
다. 즉 '부적 효과가 있는 그림'이다.[3·19]

엑스 보토스는 이러한 토속신앙을 기반으로 민간에 널리 정착된 예

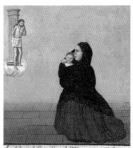 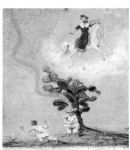

 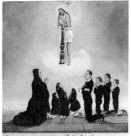

3-19 멕시코에 널리 퍼진 엑스 보토스의 다양한 예

멕시코시티 북쪽에 위치한 과달루페 성당에 가면 셀 수도 없이 많은
엑스 보토스 그림이 바쳐져 있다. 철판에 유성물감으로 그린 것이 가장
보편적인 형태이고, 나무판 또는 천 위에 수놓은 것도 있다. 20cm 너비의
엽서 크기로 작고 아담하다.

술이라 일반적인 회화와는 창작 의도와 방식 자체가 다르다. 20세기 초만 해도 많은 멕시코 사람들은 아이가 아프면 성모님께 아이의 건강을 기원하는 엑스 보토스를 의뢰했다. 이땐 반드시 콕 꼬집어서 구체적으로 어디가 어떻게, 왜 아픈지까지 정확하게 얘기해야 했다. 엑스 보토스의 목적은 멋지고 아름답게 그리는 게 아니라, 기도하는 마음이 잘 전달되는 데에 있다.

엑스 보토스의 전형적인 양식은 상단에 서술적인 그림을, 하단에는 고난에 처한 사람의 이름, 날짜, 장소, 감사의 인사말을 써넣는 형태다. 그림일기처럼 그림에 대한 배경을 글로써 설명하는 것이다. 그림은 자연재해 같은 뜻밖의 사고로 고통에 허덕이는 지상 세계와, 빛에 둘러싸인 성자(기둥의 성자, 산티아고 성자, 죽음의 성자)가 이들을 구원하는 초자연적 세계로 나뉜다.

이런 유형의 그림은 의뢰인이 교회 또는 성지 순례지에서 엑스 보토스 장인에게 주문하여 그려졌다. 장인은 고객의 사연을 듣고 자신의 스타일대로 그리지만 결국에는 그림의 주체인 고객의 마음에 들어야 했다. 그런 연유로 화가들은 어떤 그림에도 서명을 남기지 않았다.

프리다는 엑스 보토스를 어린 시절에 이미 접한 바 있다. 교통사고를 당했을 때였다. 프리다의 부모는 딸이 끔찍한 교통사고를 겪고도 목숨을 건진 것에 대한 고마움을 성모님께 전하기 위해 엑스 보토스를 의뢰했다. 그림 아래에는 일반적인 양식에 따라 이렇게 씌어 있다.

기예르모 칼로와 마틸데 부부는 돌로레스 성녀님의 은혜로 어린 프리다가 1925년에 과우테모친과 칼사다 데 트랄판 모퉁이에서 일어난 사고에서 목숨을 구할 수 있었습니다.[12]

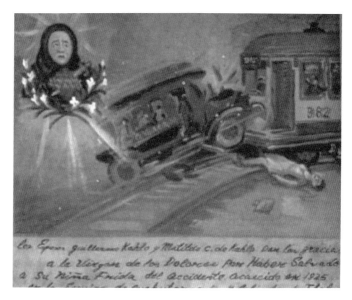

3-20 프리다 칼로의 교통사고 엑스 보토스, 1926 (1940년에 프리다가 수정했다)

프리다의 부모는 이 엑스 보토스[3-20]를 신줏단지처럼 귀하게 모셨는데, 어느 날 누군가 이 그림을 수정해 놓은 것을 발견했다. 프리다의 소행이었다. 프리다는 원본 위에 사고의 구체적인 정황을 덧붙였다. 아무래도 장인의 그림이 마음에 들지 않았던 모양이다. 이때만 해도 프리다는 자신에게 닥친 불행 따위에 결코 굴복하지 않겠다는 승부 근성으로 가득했다.

20세기에 들어 엑스 보토스가 갖고 있던 원래의 의미는 퇴색되고 점차 장식물이나 부자들의 수집품으로 변했다. 박물관을 비롯해 여러 예술가와 지식인이 민중문화의 현주소를 이해하는 미술품으로서 수집하기 시작한 것이다. 1910년 전후로 엑스 보토스 관습은 거의 사라졌으며 이후에는 금전적인 봉헌으로 대체됐다.

이렇게 자취를 감추던 엑스 보토스가 프리다를 비롯해 몬테네그로, 미겔 코바루비아스, 후안 오고르만, 하이메 살디바르 같은 20세기 대표적인 멕시코 예술가들의 영감을 다시금 사로잡았다. 이들은 다양한 시공간이 교차되는 엑스 보토스의 독특한 표현에 관심을 가졌고, 이를 각자의 방식으로 능숙하게 조정해 나갔다. 예컨대 고속도로에서 벌어진 교통사고와 이를 지켜보는 성녀의 기도를 한 화면 안에 접목시켜, 엑스 보토스의 원래 구성은 유지하면서 시점만 현대로 옮겨 왔다. 엑스 보토스는 사진과 같은 여러 매체와 병합되어 동시대 미술로 탈바꿈했다. 프리다의 1930년대 작품은 아마추어 예술가들이 그린 엑스 보토스를 비롯해 레타블로에 많은 빚을 진 것으로 알려졌다.[3]

프리다의 〈추억〉3·12에 드러난 심장에서 터져 나온 핏줄, 흥건하게 고인 핏물 등의 묘사는 엑스 보토스에서는 지극히 자연스러운 표현이었다. 엑스 보토스에 의지할 수밖에 없는 불운한 사건은 프리다의 삶에서 여러 번 일어났다. 육체적으로는 십 대 시절에 닥친 교통사고와 끝없이 찾아드는 병마 때문이었고, 정신적으로는 리베라와의 관계가 문제였다. 삶에 대한 의욕은 강인했지만 예고 없이 불어 닥친 고통으로부터 자유로울 수는 없었다. 엑스 보토스 속 아픈 아이를 안고 통곡하는 어머니, 허겁지겁 불을 끄는 모습, 나무 아래 앉아 있다가 난데없이 벼락을 맞아 온몸이 타버린 사람 같은 모티프는 이런 프리다를 사로잡았다. 위험천만한 상황이 마치 자신의 이야기인 듯 감정이입이 되었기 때문이다. 프리다에게 엑스 보토스 속 고통스러운 순간은 지나간 과거가 아니라 현재 진행형이었다.

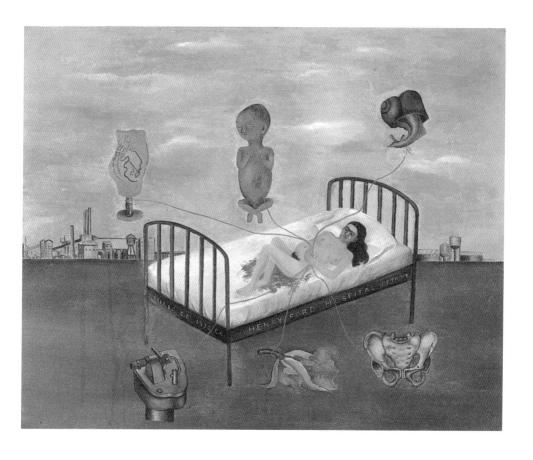

3-21 프리다 칼로 〈헨리 포드 병원〉 1932

프리다는 유산한 후로 아즈텍 전설로 내려오는 '흐느껴 우는 여인'이라는 뜻의 '라 요로나La Llorona'를 자주 생각했다. 라 요로나는 두 아이를 익사시켜 살해했다. 그림 속 흐트러진 머리카락은 라 요로나를 연상케 한다. 프리다는 연이어 두 번의 유산을 하고 아이를 못 낳는 여성이라는 심적인 절망감을, 아이들을 살해한 후 광기 어린 후회로 머리를 풀어헤치고 호숫가를 떠돌아다니는 라 요로나의 모습에 비유했다.

프리다식 엑스 보토스

프리다가 엑스 보토스의 진면목을 알게 된 것은 유산의 후유증 때문이었다. 리베라는 비통에 잠겨 이성을 잃은 프리다에게 엑스 보토스를 그려보라고 제안했고, 이에 프리다는 절망을 억누르고 자신의 뱃속에 머물렀다 떠나간 태아를 그려냈다. 그 그림이 바로 〈헨리 포드 병원〉 3·21이다. 훗날 프리다는 이렇게 말했다. "그건 내가 그린 게 아니라, 어떤 생명체가 완성한 거예요."[14]

프리다는 〈헨리 포드 병원〉을 그리고 나서야 엑스 보토스에 초자연적인 기운이 깃들어 있다고 믿게 됐다. 〈헨리 포드 병원〉의 표현 방식은 여러 부분에서 엑스 보토스와 유사하다. 정성 들여 칠한 소박한 밑그림과 여간해선 안 어울릴 듯한 기이한 색 조합, 그리고 어색한 원근법까지. 나의 모든 나약함을 구해달라고 매달리는 엑스 보토스의 종교적 기능이 엿보인다.

프리다는 유산한 지 얼마 지나지 않아 어머니가 돌아가셨다는 연락을 받았다. 어머니가 멕시코에서 담낭 수술을 받은 지 이틀 만에 세상을 떠나고 자신이 그 자리를 지키지 못했다는 사실이 허망했다. 〈나의 탄생〉3·22은 이때 그려졌다. 프리다는 이 작품을 "내가 태어났다고 상상한 방법"에 관한 그림이라고 소개했다.[15] 어머니의 자궁에서 프리다의 머리가 나오는 중인데 어머니의 얼굴은 하얀 침대보로 덮여 있다. 삶과 죽음이 한 침대에서 동시에 일어나며, 유일한 목격자인 돌로로사 성모Virgen Dolorosa는 액자 속에서 울고 있다. 돌로로사 성모는 생사를 오가는 두 모녀를 지켜보고 안타까운 마음에 눈물만 흘릴 뿐, 엑스 보토스의 다른 성모처럼 어떤 신성한 힘을 발휘하지 못한다.

〈나의 탄생〉은 엑스 보토스 양식을 따르지만 침대 아래 펼쳐진 두루마리 종이에는 어떤 내용도 적혀 있지 않다. 출산을 겪는 여성의 고통

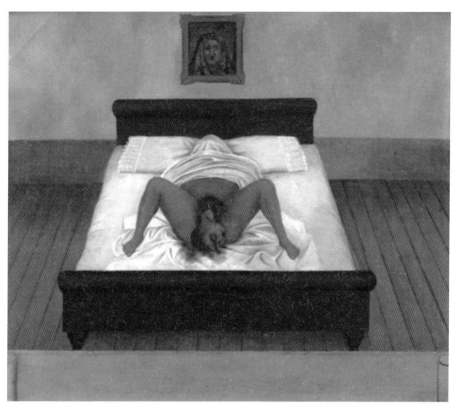

3-22 프리다 칼로 〈나의 탄생〉 1932

이 그림을 소장하고 있는 팝스타 마돈나는 한 인터뷰에서 이
그림으로 친구를 가려낸다고 말했다. "이 그림을 좋아하지 않는
사람은 내 친구가 될 수 없다." [16]

3-23 트라졸테오틀 석조상, 900-1580

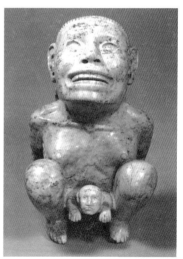

은 어떤 말로도 위로할 수 없고 어떤 글로도 설명할 수 없음을 암시한 것이다. 또한 이 그림에서는 아즈텍 신화 속 출산의 여신 트라졸테오틀Tlazolteotl의 영향이 나타난다.3·23 프리다와 리베라는 아즈텍 문화를 예술의 관점에서 탐구했으며, 오늘날 푸른 집 정원에는 여전히 수많은 아즈텍 피라미드와 석상이 놓여 있다. 여신은 쪼그려 앉은 자세로 출산을 하고 있는데 이때 아기의 머리와 팔이 허벅지 사이에서 나오는 모습이 사실적으로 재현되었다. 출산의 여신은 괴롭고도 황홀한 표정이다. 프리다는 유산 후 출산의 여신상에 심리적 자극을 받았고 그 장면을 자신의 침대로 불러들였다.

리베라가 자신의 여동생과 저지른 불륜만큼은 용서할 수 없었던 프리다는 스스로를 갉아먹는 증오와 맞닥뜨렸다. 여기에서 프리다의 엑스 보토스는 새로운 국면을 맞이한다. 리베라가 좋아하던 긴 머리카락을 싹둑 잘라버리고, 그가 좋아하던 테우아나도 더 이상 입지 않았다. 프리다는 여기에 보태 그림으로 복수하기로 했다.

〈단지 몇 번 찔렀을 뿐〉3·24은 극에 다다른 분노를 보여준다. 프리다는 술에 취한 남자가 여자 친구를 침대에 던져 놓고 스무 번 난자한 끝에 살해했다는 기사를 읽고 이를 자기 방식으로 재해석했다. 남자는 리베라의 얼굴이고, 침대 위 여자의 눈썹은 프리다 특유의 갈매기 눈썹이다. 여성의 나체는 온통 칼에 찔려 끔찍하기 그지없으며 흰색 침대보는 물론 바닥까지 피로 얼룩져 있다. 이것만으로도 성이 안 찼는지, 액자 틀에까지 피를 그려 넣어 잔인함을 극대화했다. 프리다는 이 그림을 통해 자신이 피해자이고 리베라는 세상에서 가장 악랄한 가해자라는 사실을 보여주고자 했다.

프리다의 작품에서 '침대'가 자주 등장한다. 누군가에겐 그저 꿈이나 잠을 연상시키는 몽환적인 공간이지만, 그녀에겐 생과 사의 갈림길이

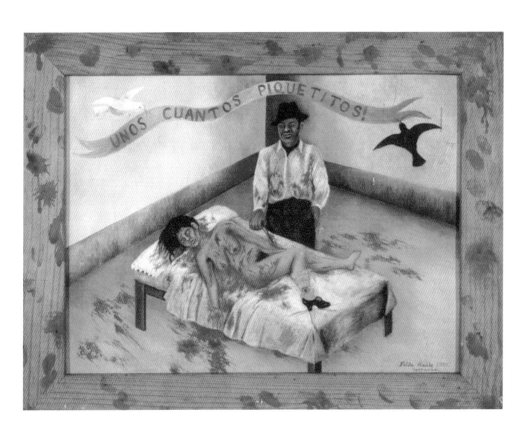

3-24 프리다 칼로 〈단지 몇 번 찔렀을 뿐〉 1935

자 재택근무의 현장이었다. 〈헨리 포드 병원〉[3·21], 〈나의 탄생〉[3·22], 〈단지 몇 번 찔렀을 뿐〉[3·24]에 등장하는 침대는 사실과 환상이 혼재하는 매우 특수한 공간이다. 엑스 보토스가 지상과 초자연적 세계로 이원화된 반면에 프리다의 그림에선 따로 구분하기 어려울 만큼 하나의 덩어리로 포개져 의식과 무의식의 혼재가 더욱 강조된다. 바로 여기에서 프리다가 이원화된 구성을 하나(침대)로 집약해 자신만의 방식으로 연출했음을 알 수 있다. 또한 전통적인 엑스 보토스에는 반드시 첨부되어야 할 감사의 글과 성스러운 이미지가 프리다 작품에는 빠져 있다. 특히 그녀는 고통스러운 순간을 소름 끼칠 정도로 사실적으로 재현했는데, 이는 웬만한 엑스 보토스보다 훨씬 더 높은 수위였다.

저를 강하게 만들어 주세요

〈부서진 기둥〉[3·25]에 이르러서는 더 이상 배짱을 부릴 만큼 몸 상태가 좋지 않았다. 이 그림은 프리다가 척추 교정을 받은 후에 그린 그림이다. 프리다는 교통사고 이후에 그녀를 지속적으로 괴롭힌 고통으로부터 조금이나마 벗어나려고 금속 코르셋에 꽁꽁 싸인 채 침대에 누워 또다시 인고의 시간을 보내야 했다. 그림 속 프리다는 눈물을 주르륵 흘리고 몸 곳곳에는 못이 사정없이 박혀 있다. 대지가 쩍쩍 갈리는 건조한 풍경 한가운데 누구도 대신해줄 수 없는 고통을 혼자서 부둥켜안는다. 그런데다 척추 역할을 해야 할 그리스 기둥이 붕괴되기 직전이다. 프리다는 교통사고로 망가진 척추를 인조 기둥이 대신하고 있다는 사실만으로도 참을 수 없이 고통스러웠지만, 이제는 그마저 제 구실을 못하고 부서질 운명에 처하자 인조 기둥에라도 기대고 싶은 생에 대한 의지를 은유했다. 그림 곳곳에서 고통의 울부짖음이 생생히 들리는 듯하지만, 프리다는 아픔에 일그러지거나 찡그리지 않는다. 언제나처럼

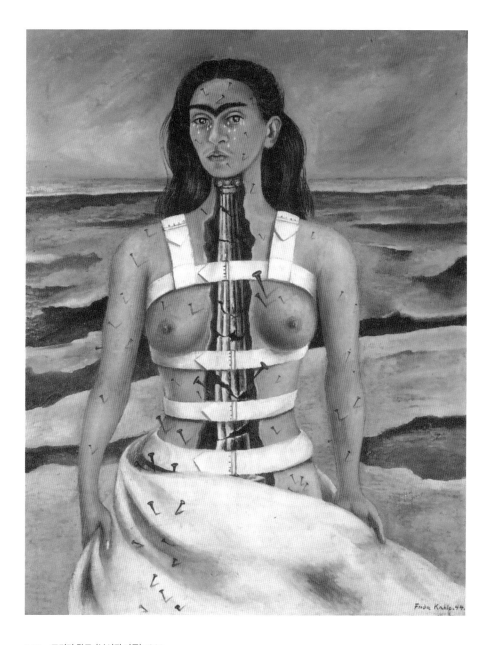

3-25 프리다 칼로 〈부서진 기둥〉 1944

왜 자화상을 주로 그리냐는 질문에 프리다는 자신이 늘 혼자였으며 가장 잘 아는 사람도 자신이라고 답했다.
프리다가 수술 후에 홀로 척박한 배경에 서 있는 모습은 그녀가 말했듯이 철저히 고립된 '혼자'다.

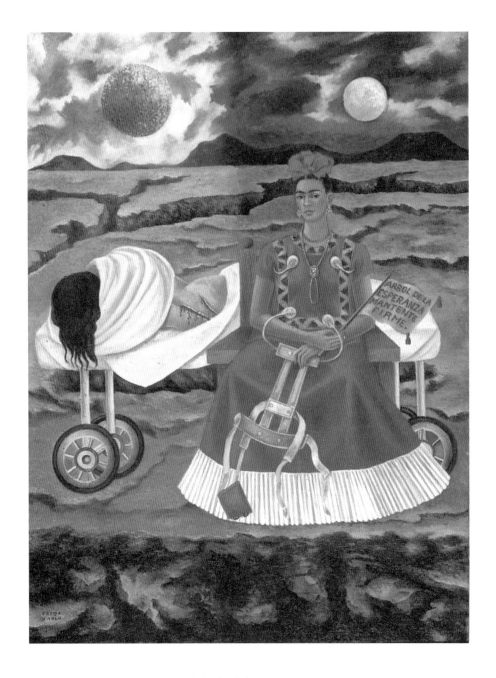

3·26　프리다 칼로 〈희망의 나무여, 저를 강하게 만들어 주세요〉 1946

무표정한 얼굴로, 이 고통을 관대하게 표현하고 있다.

〈희망의 나무여, 저를 강하게 만들어 주세요〉[3·26]에는 두 명의 프리다가 있다. 왼편에는 이제 막 수술실에서 나와 병원 침대에 누워 있는 프리다가, 오른편에는 허리를 꼿꼿이 편 프리다가 있다. 두 명의 프리다는 낮과 밤에 각각 존재한다. 밝은 태양 아래의 몸은 마치 아즈텍 태양신에게 제물로 바쳐지듯 허리에 선명한 수술 흉터를 보인 채 피를 흘리고 있고, 이 흉터는 황량한 사막의 균열로 이어진다. 반면 달밤의 프리다는 강하고 낙관적인 얼굴로 한 손에는 이제 쓸모없게 된 코르셋을, 다른 손에는 희망의 메시지가 담긴 깃발을 들고 있다.

무슨 일이 있어도 삶에 대한 애착만은 놓지 않을 것 같던 프리다도 죽음의 그림자가 다가오자 하루가 다르게 흔들리기 시작했다. 이 그림에서 프리다는 자신의 가장 아름다운 옷을 차려 입고 최대한 예의를 갖춰 "더는 못 참겠으니 이제 그만 살려주세요"라며 초자연적인 세계를 향해 정중하게 애원하고 있다. 안타깝게도 수술 이후 상태가 더 악화됐고 수많은 합병증이 찾아왔다. 프리다는 이 수술을 "끝의 시작"이라고 불렀다.[17]

프리다가 세상을 떠나던 해에 그린 〈마르크시즘이 병을 낮게 하리라〉[3·27]에서 고통이 사라지기를 간절히 염원하는 마음이 더욱 부각된다. 이제는 고통을 드러내 놓고 맞서지 않고 절대적인 존재에게 기적을 염원하는 태도로 바뀌었다. 프리다는 공산주의에 대한 신념으로 마르크스가 그녀를 고통에서 해방시켜 주리라 맹목적으로 확신했다. 마르크스의 커다랗고 따뜻한 손이 프리다를 보듬자 그녀에게 족쇄나 다름없던 목발이 떨어져 나간다. 육체적으로나 정신적으로 버티기 힘들었던 프리다는 엑스 보토스의 원래 의미로 돌아갔다.

프리다에게 처음으로 엑스 보토스를 제안했던 리베라는 그녀의 작

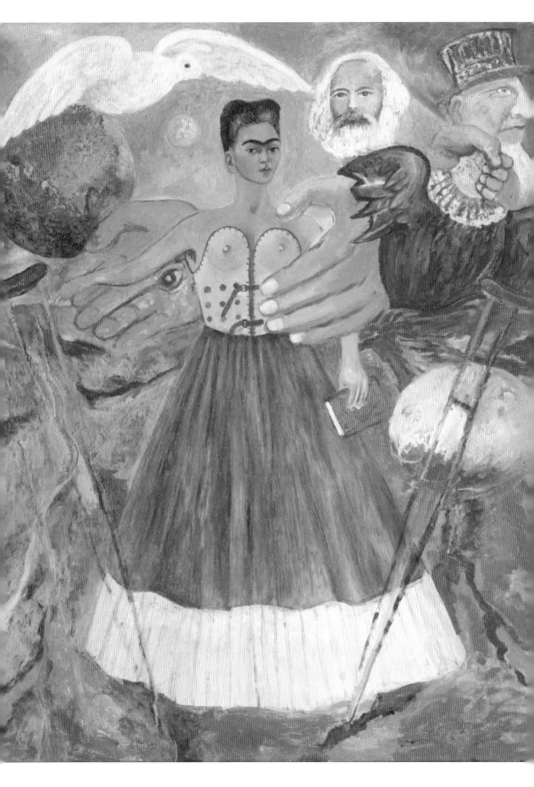

품에 대해 "그녀 자신과 내면을 동시에 그려냈기 때문에 보통의 엑스 보토스가 아니라 지극히 독창적이다"라며, 본래 양식에서 변형된 프리다 고유의 표현을 발견했다.[18]

프리다가 엑스 보토스를 처음 그릴 때는 '초자연적인 존재를 향한 감사'라는 전통적 기능을 완전히 해체하고 그 자리에 복수를, 때로는 고통스러운 심정을 대입하면서 점점 더 자신이 현실과 초자연 모두를 관장하는 방향으로 전개했다. 이렇듯 엑스 보토스의 의미를 전복해 자신만의 방식으로 만들었으나 생의 마지막 순간에는 엑스 보토스가 지닌 원래의 기능에 의지하는 태도를 보였다.

원래의 기능을 전복했건 혹은 의지했건 프리다의 엑스 보토스는 모두 고통스러운 상황에 처했을 때 탄생했다. 프리다가 첫 번째 자화상을 확실한 이유와 목적으로 그렸듯, 엑스 보토스도 인생에 스스로 영향을 미치려는 분명한 의도로 그렸다. 프리다식 엑스 보토스란 고통을 드러내 놓고 잡귀와 정면 대응하는 일종의 푸닥거리이자 고통을 치유하기 위한 자기 치료법이었다.

3-27 　프리다 칼로 〈마르크시즘이 병을 낫게 하리라〉 1954
섬세한 묘사를 더는 볼 수 없게 됐다. 부쩍 건강이 악화돼 붓을 잡고서 온 힘을 다해 그렸지만 붓질이 거칠다. 간신히 그려냈을 그녀의 가쁜 숨결이 느껴진다.

새로운 지형도

1990년대 초에 들어 프리다는 사회적 소수자의 아이콘으로 재발견되면서, 미술계를 넘어 누구도 상상하지 못했던 새로운 지형도를 써 내려가고 있다. 프리다의 얼굴은 멕시코 민족성과 원주민 전통의 상징이 되어 지폐에 삽입되거나 국제적 페미니즘 전시회, 티셔츠, 립스틱 디자인 같은 비즈니스 마케팅에도 등장한다. 특히 프리다는 치카노, 페미니즘, LGBTQ 운동의 정신에 영향을 끼쳤다.[19]

치카노

치카노Chicanos, Chicanas란 멕시코계 미국 이민자를 지칭한다. 치카노 예술가들은 프리다의 멕시코 정체성에 대한 열정, 특히 그녀가 줄곧 부르짖던 '혁명 정신', 그리고 선진국과 개발도상국 사이의 권력관계를 암시하는 작품들 때문에 그녀를 우상화했다. 1960-70년대 사회적 불평등에 항의하는 치카노 운동에서 예술가들의 활약은 실로 대단했다. 이들은 치카노 운동의 목적을 한눈에 봐도 알 수 있도록 직관적, 시각적으로 전달하려고 노력했다. 이 가운데 페미니즘을 지지하는 여성 예술가들은 프리다의 작품을 전면에 내세웠고 자신의 작품에도 적극적으로 차용했다. 가장 주목할 만한 치카노 예술가로는 남부 캘리포니아의 유명한 벽화가 주디 바카, 과달루페 성모를 가족 초상화에 대입한 욜란다 로페스, 문화적 연대기를 그린 카르멘 로페스 가르사 등이 있다.

페미니즘

페미니즘 사상의 전개에서도 프리다는 계속 회자된다. 그녀는 생전에 자신을 페미니스트로 부르지 않았다. 그런데도 오늘날 프리다는 페미니즘의 롤모델로 우뚝 서 있고, 열정적인 신봉자 가운데 젊은 여성 예술가들이 대거 포진해 있다. 페미니즘은 수용하는 주체에 따라 그 개념의 범위가 자유로우므로, 프리다가 사는 동안 움켜잡았던 삶에 대한 욕망에서 페미니즘 정신을 찾아볼 수 있겠다. 특히 1970년대 후반 페미니즘 학자들이 미술사에서 여성 및 비서구 예술가의 배제에 의문을 제기할 당시, 프리다의 삶이 페미니즘 사상에서 일종의 상징이 되었다.

LGBTQ(lesbian, gay, bisexual, transgender, queer)

LGBTQ 운동에서는 프리다를 어떻게 해석했을까? 페미니스트, 여성 예술가 그리고 성 소수자들은 더 열린 사회를 달성하기 위한 투쟁에서 프리다를 롤모델로 채택했다. 이들은 어머니의 자궁에서 이제 막 태어나는 다소 충격적이고 고통스러운 프리다의 자화상, 〈나의 탄생〉[3-22]을 높이 평가했다. 피로 범벅된 갓난아기의 얼굴에 성별이 드러나지 않는다는 점에서, 성 역할 고정관념 및 성적 지향의 억압 문제로부터 해방된 것이다. 프리다의 자유분방한 삶 역시 매력적으로 비쳤다. 프리다는 리베라와 결혼했으나 이들 부부는 각자의 연인이 따로 있었다. 특히 리베라의 불륜 사건 이후 프리다는 다수의 연인과 로맨틱한 관계를 가졌다. 상대는 멕시코 화가 이그나시오 아기레, 일본계 미국 조각가 이사무 노구치, 미국의 사진가 머레이, 영화배우 돌로레스 델 리오, 폴렛 고더드, 마리아 펠릭스, 그리고 미국의 무용수이자 배우 조세핀 베이커 등 남녀를 불문했다. 그녀의 그림 〈숲 속의 두 누드〉[3-28]에선 여성을 향한 그녀의 사랑이 분명히 드러난다.

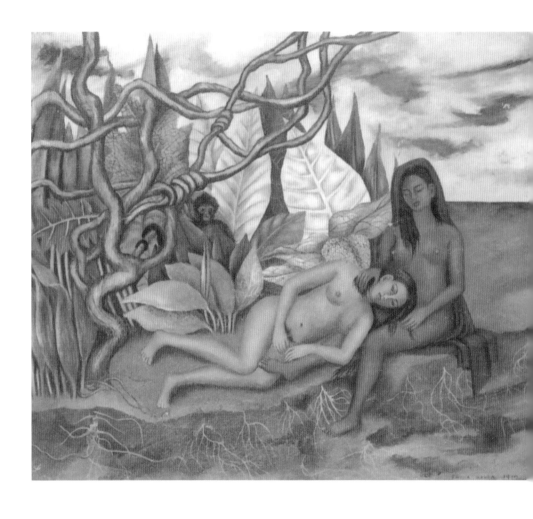

3-28　프리다 칼로 〈숲 속의 두 누드〉 1939

프리다의 이름을 기억하며 – 마지막 외출

프리다는 교통사고 이후 평생토록 극심한 통증에 시달렸다. 무려 서른다섯 번의 수술을 받았으며 때로는 몇 개월 동안 온몸에 붕대를 감고 묶여 있어야 했다.[20] 프리다 칼로 박물관에는 발목과 무릎을 지탱해주는 다리 교정기, 가슴에 둘렀던 갑옷 같은 코르셋이 헤아릴 수 없을 정도로 다양하게 전시되어 있다. 그리고 그 옆에는 프리다의 화려한 테우아나 옷이 있다. 보이는 부분과 감추고 싶은 부분 사이에서 얼마나 숨막히는 줄다리를 하며 살았을까 싶어 안쓰러워진다.

1954년에 들어서는 내내 심하게 앓았다. 수술 합병증으로 오른쪽 무릎에서 진물이 멈추지 않아 결국 다리를 절단할 수밖에 없었고, 악성 고질병이었던 기관지 폐렴 역시 고통을 더했다. 진통제 없이는 하루도 견딜 수 없을 만큼 악화된 탓에 평생 한두 번 아파본 것도 아니건만 이때의 우울과 불안은 예전과 달랐다. 언젠가는 진통제를 과다 복용하여 자살을 시도하려 했으며, 알코올중독 또한 손쓸 수 없을 정도로 심각했다. 그러던 어느 날, 프리다는 외출을 앞두고 일기에 이렇게 썼다.

나는 이 외출이 행복하기를 바란다.
그리고 다시는 돌아오지 않기를 바란다.[21]

그녀의 일기처럼 프리다는 외출에서 돌아온 이후 며칠 지나지 않은 1954년 7월 13일, 세상을 떠났다. 불과 마흔일곱의 나이였다. 멕시코시티의 7월은 종일 햇살이 반짝이다가 하루에 한 번씩은 꼭 짧고 굵게 소나기가 쏟아진다. 그렇게 아름다운 날이 프리다의 마지막 날이었다. 사망의 공식적인 원인은 폐색전증이었다. 그녀의 사인을 두고 일부에서는 약물 과다복용으로 의심했다. 전기 작가 헤레라는 프리다가 자살

했을 것으로 추정했는데, 프리다의 진통제를 관리했던 간호사가 "그녀는 최대 7개의 알약을 처방받고 있었지만 그날 밤에는 11개의 알약을 복용했다"라고 진술하기도 했다.[22]

리베라는 그의 전기에서 프리다가 세상을 떠난 날은 자신의 인생에서 가장 슬픈 날이었다고 회고했다. 프리다의 장례식에서 찍힌 그의 초췌한 얼굴에 젊은 날의 생기 넘치던 눈빛은 온 데 간 데 없고 노년의 그림자만이 짙게 드리워졌다. 그녀를 사랑했던 시간이 자신의 인생에서 가장 아름다운 때라던 그의 고백이 진심일지도 모르겠다.

대지에 깃든
피투성이 여성의 몸

✳

아나 멘디에타
Ana Mendieta 1948~1985

"모든 예술은 활활 타오르는 분노에서 태어났다."

네 번째 이야기

학대와 차별을 극복하는
대지의 힘

멕시코에서 한차례 살아봤기에, 미국에서 히스패닉을 만나면 남다른 감정이 든다. 그리고 최근 십여 년간 미국에 살면서 히스패닉에 대한 선입견이 많다는 걸 알게 됐다.

'드세다' '억세다' '목소리가 크다' '가난하다' '애를 많이 낳는다' 등… 내가 대변인은 아니지만 굳이 반론해 보겠다. 늘 불평등에 맞서서 살다 보니 자연스레 악다구니 근성이 생길 수밖에 없었다고.

히스패닉의 근현대 역사는 오랫동안 생사의 갈림길 위에 있었기 때문에 주변 눈치를 보거나 점잖게 체면 차릴 여유가 없었다. 현실 정치에 힘을 발휘하기 위해선 모두 뭉쳐서 큰 목소리를 내야만 했다.

아나 멘디에타의 삶과 예술에도 경계에 선 치열한 분투가 그대로 드러난다. 그녀는 왜 이십 대 초반의 싱그러운 나이에 닭 피를 온몸에 흩뿌리는 퍼포먼스를 했을까? 1970년대만 해도 미국인에게 '피'는 죽음과 폭력의 상징이었는데도 말이다. 왜 온몸에 피를 묻히고 강간살해 사건을 퍼포먼스로 재현했을까? 모두들 조용히 은폐하려던 사건이었는데 말이다.

두 퍼포먼스 모두 삶과 죽음을 양옆에 놓고 필사적으로 살아가는, 또한 현실의 부당함을 가만히 두고보지 않겠다는 분명한 의지에서 비롯됐다.

아나는 쿠바의 카스트로 혁명정부를 피해 열두 살의 나이에 언니와 단둘이 미국으로 망명했으며, 낯선 타지에서 학대와 차별을 수없이 당했다. 이런 상황에서 아나에게 중요한 건 자신의 뿌리를 찾는 것이었고, 그녀는 그 길을 '자연'에서 찾았다. 광활한 대지 위에서 선보인 여성주의 미술, 대지미술, 퍼포먼스를 통해 자신의 몸으로 젠더, 문화, 정체성을 탐험했다.

오죽이나 사람에 치였으면 그 젊디 젊은 꽃다운 나이에 자연 속의 흙더미, 돌무더기, 나뭇잎사귀에서 해방구를 찾았을지, 나 역시 이민자 여성으로서 아나의 삶이 애틋하게 다가온다.

유년의 두 갈래

혁명의 틈바구니 속에서

1959년 1월 1일 쿠바대혁명이 막 성공했을 당시, 쿠바는 미국의 오랜 경제 수탈과 풀헨시오 바티스타 독재정권의 부정부패로 경제가 거덜 나 있었다. 체 게바라와 함께 정권을 장악한 혁명군 지도자 카스트로 가 맨 먼저 한 일은 쿠바의 공산화였다. 가진 자의 것을 빼앗아 없는 자에게 나눠준 것인데, 이때 농민과 무산계급은 혜택을 입었지만 기존 의 기득권 세력은 해외로 대대적 망명을 하게 됐다. 아나는 명망 높은 집안에서 태어났다. 외증조부는 스페인에 맞선 쿠바의 독립 영웅으로 모든 쿠바인의 존경을 한 몸에 받았고, 아버지 알베르토는 1934년에 임시 대통령으로 선출된 카를로스의 조카이자 변호사였다. 그리고 카 를로스의 뒤에는 쿠바에서 두 번이나 대통령을 지낸 쿠바 실세이자 독 재자, 바티스타가 있었다. 바티스타 정권과 연결된 아나의 집안은 혁명 정부의 숙청 대상 1호였던 셈이다.

아버지는 이런 위기상황에서 두 딸을 미국으로 망명시키기로 결심 했다. 1960년부터 1962년 사이에 미국 정부와 마이애미의 가톨릭 단 체가 합세하여, 카스트로의 반反가톨릭 정권으로부터 아이들을 구해내 는 '피터팬 작전Operation Peter Pan'을 펼쳤다.[1] 이 구호 활동에 열두 살이 었던 아나와 열다섯 살이었던 언니 라켈린이 포함됐다. 그렇게 자매는 1961년에 부모 없이 아바나를 떠나는 비행기에 올랐다.[4-1]

결코 자매를 떨어뜨리지 말라는 부모의 강력한 당부 덕분에 자매는 함께 지낼 수 있었다. 하지만 말도 안 통하는 낯선 땅에서 어린 소녀 둘이 살아가야 한다는 게 어디 쉬운 일이었을까?

적어도 1년만 버티면 가족 품으로 돌아가리라 기대했다. 하지만 쿠바와 미국의 관계가 냉각되면서, 어쩌면 영영 고향으로 돌아갈 수 없으리라는 불안과 공포가 자매를 덮쳤다. 세상에 내던져진 후부터는 매 순간이 생사를 건 사투였다. 마이애미 난민수용소에 머물다가 아이오와로 옮겨가 여러 고아원과 위탁가정을 전전하면서 모든 종류의 학대를 경험했다. 정식으로 입양되기 전 2년 동안 무려 여덟 번이나 이사했고, 그때마다 친구와 사귀고 헤어지기를 반복했다. 가족과 생이별하고 그나마 사귄 친구들과도 잦은 이별을 하면서 아나는 인간관계에 엄청난 두려움을 가지게 되었다. 쿠바에 돌아갈 수 있다는 희망이 사라졌을 뿐 아니라 미국에서의 일상도 자매를 항상 주눅들게 했다.

아나와 라켈린은 인종차별의 타깃이 되었고, 고등학생이 되어서는 피부가 하얀 학생들에게 '니거nigger'라는 모욕까지 들었다. 이때 트라우마로 아나는 누구를 만나든 먼저 나서서 "나는 백인이 아니에요"라고 말하며 스스로를 방어했다.[2]

이 지옥같은 소굴에서 자매는 가족과의 생이별, 학교에서의 가혹한

4-1 플로리다의 임시 대피소였던 페드로 팬 캠프Pedro Pan camp에서 쿠바 국기가 펄럭이고 있다.

환경에 대처하는 방안으로 '예술'에 관심을 갖기 시작했다. 적어도 그림을 그리는 시간만큼은 외로움과 차별로 인한 상처를 잊고 홀가분했다. 현실 저 너머의 마법 같은 시간이었다. 현실에서 도망치고 싶을수록 그림에 더욱더 빠져들었다. 그때 아나는 고등학생, 라켈린은 미술을 전공하는 대학생이었다.

자매는 함께 미술을 배우며 아이디어를 주고받았다. 경쟁심이 끼어들 자리는 없었다. 각자 아주 다른 예술세계를 발전시켰다. 아나가 대학에 진학한 후로는 라켈린이 겪었던 성차별을 가까이서 지켜보게 되었는데, 이 경험이 아나의 작업에 지대한 영향을 끼쳤다. 대학 재학 중에 결혼을 한 라켈린에게 학과 교수가 "집에 가서 설거지나 해라"라는 말을 서슴없이 던졌던 것이다.[3] 아나가 실제로 겪어 본 교수들 또한 주로 남학생에게 관심을 기울였기에 그녀의 마음 속엔 여성-차별이 앙금으로 남았다. 이때 느낀 차별의 경험은 아나가 대학원을 졸업한 이후 활동 무대를 뉴욕으로 옮긴 이유가 되었다.

뿌리 찾기

뿌리 찾기 1 — 인터미디어

아나는 대학에서 전공은 프랑스어, 부전공은 미술로 정했지만 1969년 아이오와대학에 편입하면서 본격적으로 회화를 전공해 학사학위를 받았다. 이제야 어렵사리 미국에 정착해 안정되고 순탄한 길을 걸어 갈 수 있을 것 같았다. 그러나 대학에 신설된 인터미디어 프로그램 Intermedia Studies Program(장르, 학제 간 예술 활동)에서 유명한 복합 예술가 한스 브레더의 혁신적인 예술 수업을 듣게 되면서, 미술을 대하는 태도가 확연히 달라졌다.

전환점은 1972년이었어요. 내가 원하는 이미지가 내 그림에 충분히 반영되지 않았다는 걸 깨달은 거죠. 나는 내 이미지에 어떤 기운이 깃들어 마법이 되기를 진심으로 원했어요.[4]

낯설지만 그래서 더 매력적인 인터미디어 예술에 푹 빠져든 아나는 그동안의 회화 작업을 미련없이 포기했다. 자유로운 상상, 실험과 도발을 적극 장려하는 브레더의 수업에서는 무엇이든 하고 싶은 대로 할 수 있었다. 일상화된 차별 때문에 하고 싶은 일을 포기해야만 했던 망명생활의 후유증이 조금씩 치유됐다.

여성 예술가에게 영향을 미친 사람은 대부분 남편이거나 아버지, 남자 스승이 많다. 여성의 사회 활동이 적었던 시대에 그녀들과 쉽게 접촉할 수 있는 사람이 주변의 남성으로만 제한됐기 때문이 아닐까 싶다. 아나에게는 브레더가 그런 사람이었다.

브레더는 행위주의(미술가를 행위자로 여기는 개념)나 플럭서스(제도와 전통의 전복을 추구한 전위예술)같이, 신체행위를 중요하게 여겼던 당시의 미술경향을 찬미했다. 1960년대의 국제적인 미술계는 하나의 예술적 실체로서의 '신체'에 주목했다. 이성을 추구하는 모더니즘 패러다임이 쇠퇴하면서 오랫동안 정신에 종속됐던 신체가 주인공이 된 것이다.

신체행위가 예술에서 더욱 주목받으리라 예상했던 브레더는 1968년 아이오와대학에 인터미디어 프로그램을 신설했다. 커리큘럼은 전통적인 미술영역과 미디어 매체를 과감하게 조합한 복합매체(회화·조각·사진·퍼포먼스·비디오·일렉트로-어쿠스틱 미디어[5])의 실험으로 이루어졌고, 이런 시도가 아나의 무의식을 일깨웠다.

대지미술의 거장 로버트 스미스슨을 알게 된 것은 큰 수확이었다. 그 외에도 성상 파괴적이고 인습 타파적인 경향의 예술가(퍼포먼스 예술가 비토 아콘치, 해프닝 예술가 앨런 캐프로, 여성주의 미술가 한나 윌키)를 두루 접했다. 이들은 '몸'을 수단 삼는 데에 어떠한 망설임도 없었다. "세상에 이런 예술도 있다니!" 아나는 이들의 작품을 보고 정신이 번쩍 들었다.

이렇게 아나는 대지미술, 신체미술, 여성주의, 퍼포먼스라는 다양한 장르를 모두 체험할 수 있었다. 하지만 지나치게 도시적이거나 과장된 신체 표현을 볼 때는 이유 모를 이질감을 느꼈다. "왜 저렇게 억지로 꾸며낸 듯 작업해야 하지?" 이때의 통찰이 아나의 복합적인 작품 경향으로 이어졌다. 말하자면 대지미술과 여성주의의 융합, 조각과 퍼포먼스의 융합이 아나만의 독특한 개성이 된 것이다.

아이오와대학은 오늘날 퍼포먼스와 비디오아트 분야에서 유망한 예술가들의 집합소가 되었다. 여기에 아나의 예술적 성취가 한몫했다.

금기를 깨부순 자유의 예술 — 젠더

예술가의 대표작을 꼽을 때 학생 시절의 작품이 언급되는 것은 아주 드문 일이다. 하지만 아나의 학생 때 작품에는 인간의 고정관념과 편견에 맞선 강렬하고 폭발적인 힘이 있어 여전히 그녀의 주요작품으로 회자된다.

그때의 작품 중, 거울을 보며 남학생의 콧수염과 턱수염을 자신의 얼굴로 옮겨 붙이는 〈얼굴 머리카락 이식*Facial Hair Transplants*〉(1972)으로 아나는 젠더적 상상력을 자유롭게 펼쳐 보였다. 처음에는 살바도르 달리 같은 콧수염으로 한껏 멋을 부리다가 털보 아저씨처럼 덥수룩하게 꾸미면서 성별에 대한 선입견을 뒤집으려 했다. 퍼포먼스 내내 아나는 뻔뻔스러울 정도로 당당하게 수염을 붙여 나갔다.

〈유리에 몸 찍기〉[4-2]는 '몸을 조각 재료로 사용해서 신체미술을 표현하라'는 과제 때문에 만든 작업으로, 유리 표면에 얼굴과 몸을 세게 밀착시켜 심하게 일그러진 살갗을 표현했다. 아이들이 유리창에 얼굴을 문대며 장난치는 행동은 우스꽝스럽고 천진난만해 보이지만, 〈유리에 몸 찍기〉에서 그런 평화로움은 전혀 보이지 않는다. 어그러진 코와 입술, 뒤틀리고 납작하게 밀린 살가죽이 왠지 모르게 처연하다. 아나가 꽁꽁 감춰온 불안 심리를 관객이 엿보고 있는 듯한 상황을 연출했다.

금기를 깨부순 자유의 예술 — 피

〈닭의 죽음〉[4-3]은 보는 즉시 충격을 일으킨다. 벌거벗은 아나가 흰 벽 앞에 서서 방금 목이 베인 닭의 발을 붙잡고 있다. 목숨이 희미하게 붙어 있던 닭이 삶과 죽음 사이에서 격렬하게 몸부림치자 바닥과 벽에는 물론 사방에 피가 튀어 시나리오에도 없던 추상표현주의 예술이 만들어졌다.

4-2 아나 멘디에타 〈유리에 몸 찍기〉 1972

아이오와대학 졸업작품전에 발표한 작업. 유리 표면에 얼굴이 일그러지도록 문댄
그녀의 몸짓이 처절하다.

4-3 아나 멘디에타 〈닭의 죽음〉 1972

아나의 퍼포먼스에는 유독 피를 상징하는
붉은색이 자주 등장한다. 아나는 이
핏빛에 매료됐다. 기록으로 추정하건대
〈닭의 죽음〉 이후부터 본격적으로 피가
등장하기 시작했다.

4-4 아나 멘디에타
〈무제: 실루엣 시리즈, 멕시코〉 1976

행위에 초점을 맞춘 퍼포먼스 〈닭의 죽음〉은 같은 시공간에 있던 모든 이를 섬뜩하게 했다. 아나의 가슴과 배에 피가 튀어 피부가 빨갛게 물들어 가는 광경은 시각적인 충격을 넘어 핏빛과 피비린내까지 더해져 육체의 모든 감각을 자극했다.

아나는 인터미디어 프로그램에 참여한 이후로 여러 작품에서 '피'를 상징적인 매체로 사용했다. '피'는 죽음과 폭력을 암시하는 경향이 있지만 아나의 작품에서 피는 곧 생명이다. 어릴 적 쿠바에서 봐왔던 산테리아Santeria 의식(아프리카 요루바족 토속신앙과 로마 가톨릭이 혼합된 종교)에서 '피'는 당연한 것이었다. 모든 생명의 근원이기 때문이다. 아나는 몸을 매개로 자신에게 친숙한 피를 대담하게 실험했고 산테리아 의식도 작업에 불러들였다. 1970년대만 해도 대다수 미국인이 동물의 죽음과 피에 심한 선입견을 가지고 있었고, 더군다나 산테리아에 대해 알려진 적도 없었다. 아나가 이런 사실을 몰랐을 리 없다. 동료들과 차별되기 위해 의도적으로 쿠바 문화를 차용한 것이다. 아나는 이렇게 말했다.

모든 예술 작업에 나의 자아를 투영하는 것은 아주 중요한 문제죠. 내 경험의 일부가 현실에서 시각적으로 나타나는 거니까요.[6]

차별성이 돋보이는 작품 가운데 하나인 〈무제: 실루엣 시리즈, 멕시코〉[44] 역시 쿠바 문화에서 가져온 동물 피를 이용했다. 동물을 제물로 바치고 여러 신을 숭배했던 산테리아 의식이 멕시코 대자연으로 소환된 것이다. 아나는 하얀 모래 바닥에 누운 다음, 다시 일어서 몸이 닿았던 부분의 모래를 손으로 퍼냈다. 마치 어린아이들이 모래사장에 앉아 시간 가는 줄 모르고 모래성을 쌓아올리는 것처럼 말이다. 그렇게 한

참을 파낸 후 그 자리에 동물의 피를 상징하는 붉은색 안료를 흩뿌렸다. 몸이 지나간 흔적 위로 피를 뿌리는 행위는 그 당시 멕시코 대자연 속에서 찾아낸 뿌리 찾기 의식의 일환이었다. 이 작품은 뒤에서 설명할 '대지미술'과도 연결된다.

뿌리 찾기 2 — 여성주의

아나가 대학생이던 시절, 캠퍼스 안에서 간호학과 여학생이 강간, 살해당하는 사건이 벌어졌다. 대학은 이 사실을 은폐하기에 급급했다. 아나는 대학의 부도덕성에 항의하기 위해 1973년 강간을 주제로 퍼포먼스를 기획했다.

〈강간 현장〉[4·5]은 아나의 아파트에서 이뤄졌다. 어느 날 초청을 받고 그녀를 방문한 학생과 교직원은 살짝 열린 문틈 사이로 처참한 광경을 목격했다. 컴컴한 방 안 흐릿한 조명 아래, 다리를 훤히 드러낸 여자가 탁자에 몸이 묶인 채 피투성이가 되어 엎드려 있었다(아나는 이 상태로 한 시간 동안 꼼짝하지 않았다). 옆에는 깨진 접시가 나뒹굴어 강간의 폭력성을 암시했다. 아나도 이런 작업이 마냥 쉽고 유쾌했을 리는 없다.

물론 내가 한 것은 강간 현장을 재현한 퍼포먼스지만, 그럼에도 그때의 시간과 공간을 재구성하는 것 자체가 나에겐 충격과 두려움이었어요.[7]

아나는 한동안 강간 사건에 사로잡혔다. 일상적으로 오가는 모든 장소가 사건 현장처럼 느껴졌고, 그때마다 피투성이로 얼룩진 여성의 몸이 그녀 앞에 현시되었다. 캠퍼스 숲속에서 선보인 또 다른 〈강간 현장〉 퍼포먼스에서는 강압적인 힘에 짓눌린 여성의 나체가 나뭇잎과 잔

4-5 아나 멘디에타 〈강간 현장〉 1973

4-6　아나 멘디에타 〈바디 트랙〉 1974

가지로 반쯤 가려져 있었다. 아나는 피해 여성이 겪었을 무지막지한 참혹함을 자신의 몸으로 옮기고자 했다. 이 같은 직접적인 동일시는 **여성의 몸이 익명의 오브제로 해석될 수 없음을 시사한다.** 강간을 익명의 사건으로 여기고 침묵을 강요하는 잘못된 관습을 깨뜨리는 것이 퍼포먼스의 의도였다.

〈강간 현장〉 퍼포먼스 이후 1년이 지났을 무렵, 또 다시 범죄 현장을 연상시키는 〈바디 트랙〉[46]을 선보였다. 이 작품에서 아나는 동물 피가 섞인 붉은 페인트 통에 두 손을 담근 후 번쩍 들어 올려 벽에 얹고는 천천히 문질러 내린다. 침묵 속에서 보여준 일련의 동작은 간결하지만 오랜 여운을 남겼다. "나 여기 있어요." 마치 이 자리에 살아 있음을 알리려는 신호 같았다. 아나가 이 작품에서 발견한 건, 몸의 단순한 동작도 예술이 될 수 있다는 사실이었다.

〈바디 트랙〉은 몇 년 후 Super-8 카메라로 촬영한 1분 10초 분량의 〈라스트로스 코르포랄레스-바디 트랙*Rastros Corporales-Body Tracks*〉(1982)으로 재탄생했다. 그녀의 조각적 퍼포먼스는 일시적이고 자연에 귀속되는 성질이었으나 다행히도 Super-8 필름과 비디오테이프에 기록되어 지금까지도 그녀를 느낄 수 있는 소중한 흔적이 되었다. 영상 속에서 아나는 의식을 치르는 제사장처럼 머리 위로 신중하게 양팔을 들어올리고 V자 모양으로 벌린다. 그러고는 텅 빈 하얀 벽에 피투성이 선線 두 개를 남긴 채 홀연히 사라지면서 퍼포먼스는 끝난다.

일부 비평가들은 〈바디 트랙〉, 〈라스트로스 코르포랄레스-바디 트랙〉에서 보여준 아나의 손바닥을 추상표현주의 화가 잭슨 폴록의 액션 페인팅과 비교했다. 아나의 손바닥이 폴록의 붓을 대체한 것이다. 이는 그녀 자신이 몸의 실권자임을 암시한다. 분명한 사실은 아나의 몸이 서양미술사의 누드화처럼 응시되기 위한 몸이 아니라는 것이다. 또

한 이브 클랭이 〈인체측정학*Anthropometry*〉(1960) 시리즈에서 붓 대신 여인의 신체를 화폭에 찍은 것과 비교할 때, 아나의 〈바디 트랙〉은 스스로 몸의 지시자이자 동시에 몸짓을 취하는 모델로서, 개념과 행위라는 두 가지 역할을 모두 수행했다.

뉴욕의 페미니즘

대학원을 졸업한 후 뉴욕으로 활동 범위를 확장하면서 아나는 점차 더 많은 주목을 받았다. 1978년에는 국제적으로 유명한 예술가들과 교류했다. 특히 아나처럼 몸을 주요한 매체로 삼고 퍼포먼스와 조각, 설치로 미술계에 새로운 흐름을 만들고 있는 여성주의 미술가와 어울렸고, 뉴욕에서 활동하는 라틴아메리카 예술가와도 친분을 쌓았다. 1970년대 미국 여성해방 예술운동의 선구자인 메리 베스 에델슨, 20세기 후반 여성운동에 뿌리를 두고 있는 낸시 스페로, 여성 신체의 사회적 함의를 다루는 실험예술가 캐롤리 슈니만처럼 페미니즘의 최전선에 있는 여러 예술가와 마음을 나눴다. 에델슨의 지원으로 미국 여성 예술가를 위한 최초의 전시 공간인 A.I.R. 갤러리에 합류하기도 했다.

2년 동안 A.I.R. 활동에 적극적으로 참여한 후에 아나는 하나의 결론에 도달했다. "미국의 페미니즘은 기본적으로 백인 중산층의 운동이다."[8] 안타깝게도 서구 페미니즘의 논의 범위는 백인이 아닌 여성, 미국인이 아닌 여성까지 아우르기엔 역부족이었고 아나는 이에 한계를 느꼈다. 인종차별을 호되게 겪었기 때문에 인종, 젠더, 그리고 정체성 문제를 극복하기 위한 새로운 플랫폼을 구상했다. 아나가 진정으로 원했던 것은 예술을 통해 관점의 한계를 넘는 것이었다.

뿌리 찾기 3 — 대지

브레더와 아나는 1973년부터 1980년까지, 매년 여름 함께 여행을 떠나 작업했다. 브레더는 아나의 예술적 능력을 배양한 스승이었을 뿐만 아니라 1970년대에는 10년 가까이 로맨틱한 예술적 파트너로 그녀와 동행했다. 둘은 멕시코 오지에 들어가 낙원에 처음 도착한 이브와 아담처럼 거리낌 없이 행동하고 표현했다. 멕시코 대자연에서 아나의 예술세계는 더욱 풍요로워졌다. 초자연에 이끌리듯 푸르른 잔디밭이나 널따란 대지에 드러눕고 그 윤곽선을 따라 그렸다. 이 작품들은 몸이 대지에 누운 후 만들어진다는 의미에서 〈대지-몸*Earth-Body*〉, 혹은 형태들이 대부분 몸의 윤곽선을 나타낸다는 점에서 〈실루엣*Silueta*〉 시리즈라고도 불린다.

이때 주옥 같은 작품들이 탄생했다. 특히 멕시코에서의 작업은 서로에게 영감을 불러일으켰다. 두 사람의 관계가 돈독해질수록 예술 작업에 깃든 의미도 깊어졌다. 그들이 함께 공유한 주제는 자연 풍경에 놓인 여성의 몸, 즉 아나의 몸이었다. 아나가 빗물에 고인 진흙으로 실루엣 형상을 빚으면, 브레더가 촬영했다. 브레더의 사진에서 아나는 모델이었고, 아나의 퍼포먼스에서 브레더는 사진작가였다. 이렇게 둘의 작업은 자연스레 포개졌다.

그럼에도 각자의 작업에는 여전히 뚜렷한 차이가 있었다. 브레더는 여성의 특정 신체 부위가 거울에 반사될 때 실제와 완전히 달라지는 '형태의 변형'에 주목했다. 그 가운데 유독 다리에 관심이 많아 거울에 다리를 반사시켜 네 개로 만들거나 여러 다리가 기형적으로 얽혀 있어 거미나 문어 다리처럼 보이는 괴기한 형태를 선호했다.

브레더의 사진 시리즈 〈몸/조각*Body/Sculpture*〉(1969-73)은 큰 금속 거울을 안고 해변에 누운 아나가 파도에 휩쓸리는 누드사진으로, 상체는

거울에 가려 보이지 않지만 다리는 거울에 맺힌 상까지 더해 모두 네 개로 보인다. 인터미디어를 적극 활용했지만 그보다는 오브제의 형태를 미적으로 재조합하는 것에 더 큰 비중을 뒀다. 이런 면에서 브레더의 작업은 밀폐된 스튜디오 안에서도 충분히 구현할 수 있는 구조적 예술이다. 한편 아나는 지금껏 작업했던 퍼포먼스 예술과 대지라는 공간을 융합해 새로운 장르를 만들었다. 그 융합의 예가 실루엣 시리즈의 하나인 〈무제: 멕시코 쿠이라판 수도원〉[47]이다.

아나는 성상이 있어야 할 멕시코 수도원에 스스로 성상이 되어 공간에 녹아들었다. 전체적으로는 퍼포먼스 범주에 속하지만, 동시에 제의와 계시가 함축된 대지미술과 여성주의 미술이 혼합되어 있다. 어린 시절 수없이 봐서 강렬한 기억으로 남은 쿠바 성당과 성상의 이미지를 작품에 투영했다는 점에서 문화적인 의의도 지닌다.

사실 브레더와 멕시코 여행을 떠나기 전, 아나는 낯선 곳으로 떠나는 행위 자체를 망설였다. 쿠바에서 미국으로 강제 이주하면서 생긴 트라우마 때문에 멀리 떠나는 게 두려웠기 때문이다. 하지만 여행이 끝날 무렵에는 이 여행을 '원천으로의 회귀'라고 부를 정도로 안정을 되찾았다. 이를 계기로 '자연 풍경과 여성 신체 사이의 대화'를 수행하려는 아나의 고유한 예술이 시작됐다.

〈야굴 이미지〉[48]는 실루엣 시리즈의 첫 번째 이야기였다. 멕시코 고대유적지 야굴Yagul에서 아나는 실오라기 하나 걸치지 않고 돌무덤에 누워 의식을 치렀다. 고대부터 현재까지 이어져 내려오는 장례풍습에 따라 온몸을 꽃 장식으로 덮었다. 대지에서 피어난 이름 모를 들꽃처럼 그녀의 몸이 자연과 하나가 되는 순간이었다. 이후 대부분의 작업에서 대지(또는 자연)와 여성의 몸에 더욱더 깊이 몰입했던 걸 보면, 돌무덤에 누워 있는 동안 대지에서 뿜어져 나오는 영적인 기운에 흠뻑

4-7　아나 멘디에타 〈무제: 멕시코 쿠이라판 수도원〉 1976

4-8　아나 멘디에타 〈야굴 이미지〉 1973

'오래된 지팡이' 또는 '오래된 나무'를 뜻하는 멕시코의 유적지 야굴에서 아나는 몸과 마음을 신비롭게
하는 의식을 치렀다.

빠져들었던 것 같다.

〈혼魂, 로켓 실루엣〉[49]은 실루엣 형상의 나무를 불태우는 의식이다. 활활 불타는 실루엣은 아나 자신의 몸이자 카리브해의 원주민인 타이노의 선조, 아프로-쿠바[9]의 대모신이 결합한 형상이다.

몸으로 불러내는 의식은 서구미술의 시각에서 보자면 대지미술, 신체미술 또는 흙에 새긴 신체 프린트로 분류되지만, 아나에게는 자신의 근원이 멀리 있는 고향에 닿기를 염원하는 제의이자 주술이었다.

아나는 아메리카는 물론 아프리카, 유럽 등지에서 찾아낸 각종 자료를 자유롭게 응용해 나갔다. 예를 들어 몸의 실루엣을 따라 땅을 파낸다거나 이집트 석관처럼 몸의 윤곽을 조각하고, 영적인 그림을 새긴 잎사귀를 태워버리는 제의는 몸과 대지를 하나로 연결하는 방편이었다. 〈혼, 로켓 실루엣〉은 제의와 고대의 다양한 의식 행위에 대한 비상한 관심이 잘 나타난 작품이다.

> 만약 내가 예술을 알지 못했다면 범죄자가 됐을지도 모르겠어요. (…) 내 예술은 끓어오르는 분노와 실향민의 서러운 감정에서 나왔으니까. 겉보기엔 화난 것 같지 않아도, 모든 예술이 활활 타오르는 분노에서 태어났다고 생각해요.[10]

불꽃놀이는 지칠 줄 모르고 계속됐다. 몇 작품에서는 인간과 신성한 존재가 새로운 운명으로 섞이기를 바라는 마음에서 다음과 같은 의식을 거행했다. 먼저 검은 천으로 몸을 감싼 뒤 땅바닥에 눕는다. 이때 누군가 나타나 몸의 윤곽선을 따라 흙을 움푹 파내고 여기에 화약을 설치한 다음 불을 붙인다. 화염에 휩싸이는 동안 아나가 머무른 흙에서 변형이 일어나고, 불이 완전히 꺼진 뒤의 잔해는 대지의 여신이 깃든

4-9　아나 멘디에타 〈혼, 로켓 실루엣〉 1976

"촬영을 시작했을 때만 해도 실루엣은 황혼을 배경으로 서 있었죠. 불꽃이 점점 커지자 활활 타오르는 실루엣 형상만 어둠 속에서 빛을 뿜었어요. 바람이 잠시 잠잠해질 때면 불꽃이 바람에 흔들렸죠. 실루엣의 손, 발, 심장 중심까지 빨갛게 타오르고 불꽃은 저 멀리 날아갔어요. 바람이 마지막 불꽃을 꺼버릴 때까지 불꽃의 심장은 살아 있었죠. 그런 다음 실루엣이 어둠에 둘러싸여 불꽃의 영혼도 수그러들었고요. 그렇다고 슬프지는 않았어요. 삶과 죽음 사이의 섬세한 균형과 그 균형을 유지하는 공생 관계를 떠올리면 가슴이 벅차오를 뿐이에요."

마법의 현장으로 변모한다. '실루엣'은 자기 존재의 대리인이었다. 서명이 그 사람을 나타내는 표식인 것처럼, 윤곽선으로 명료하게 새긴 신체는 자연 앞에 자신을 드러내는 표식이었다. 아나가 자연을 생각하는 방식과 그 위에 몸을 눕히는 행위는 요루바 신앙의 일상적 의례로도 해석할 수 있다. 아프리카 신들이 가톨릭 성인으로 나타난 것처럼, 그녀가 대지에 누운 찰나에 자연이 그녀의 몸을 포착하여 예술로 구체화한 것이다. 아나가 실루엣을 따라 흙을 파는 동안 브레더는 모든 행위

를 촬영했다.

나는 쿠바에서 살았던 어린 시절부터 원시미술과 문화에 끌렸어요.
쿠바인이 행하는 영적인 의식은 자연의 원천에 다가가기 위한 주술사의
의식 같았죠. 지금 생각해보면 그들의 행위는 창조된 이미지에
리얼리티를 부여하려는 것이었어요. 원시미술이 발산하는 마술적
감성과 효력은 창작을 향한 나의 마음가짐에 상당한 영향을 미쳤어요.
최근 12년 동안 내가 해온 작업은 자연 속에서 나—대지—예술의
관계를 탐구한 결과예요. 내가 작업한 수많은 요소 안으로 스스로를
던지는 것은 캔버스 역할을 한 대지에 나의 영혼을 투입시키는
행위죠.[11]

오해 받은 예술

죽음이 남긴 것

아나는 A.I.R. 갤러리에서 친분을 쌓은 예술가 리언 골럽과 스페로를 통해 1979년 미국의 유명한 미니멀리스트 조각가 칼 안드레를 만나게 됐다. 두 사람이 처음 만났을 때 안드레는 마치 아나의 미래를 예견이라도 하듯이 '여성의 예술 관행이 남성 예술가의 사회적 태도에 어떤 영향을 미쳤는가?How has women's art practices affected male artist social attitudes'라는 이름의 위원회에서 활동하고 있었다.

1983년에 아나는 미국학회에서 로마상Rome Prize을 수상한 후 거주예술가 자격으로 로마에 머물렀다. 그곳에서 자연 요소를 활용한 조각과 회화에 열중했다.[410] 그러던 중 1985년 1월, 안드레와 로마에서 결혼했다는 소식을 친구와 가족에게 전해 모두를 깜짝 놀라게 했다. 친구들은 아나와 안드레가 영 다른 성격 때문에 만나기만 하면 다퉜다는 것을 이미 알고 있었다. 아나가 모든 문제를 확실하게 짚고 넘어가는 성격인 데 반해 안드레는 문제를 드러내지 않고 두리뭉실하게 지나치는 식이었기 때문에 갈등이 잦았다는 것이다.

둘은 몇 달 후 뉴욕으로 돌아와 안드레의 아파트에서 함께 살았다. 비극은 결혼 소식만큼이나 느닷없이 찾아왔다. 1985년 9월의 어느 날, 아나가 34층 아파트 창문 밖으로 떨어져 목숨을 잃고 만 것이다. 불과 서른여섯 살, 이제 막 떠오르는 뉴욕 미술계의 스타였다. 두 사람이 결혼한 지 8개월밖에 안 된 시점이었다. 웹사이트 위키에 안드레를 검색하면 이런 소개가 나온다.

그는 두 가지 사실로 유명하다. 하나는 그의 잘 정돈된 선형 형식과 그리드 형식의 미니멀리스트 조각이고 (…) 다른 하나는 아내이자 예술가 아나 멘디에타를 살해한 혐의에서 무죄 선고를 받은 것이다.[12]

안드레는 아내와 다퉜다고 진술했다. 부부가 모두 예술가인데 안드레가 아나보다 대중에 더 많이 알려졌다는 이유로 싸움이 벌어졌고, 아나가 논쟁 도중 침실로 들어가길래 뒤쫓아갔더니 창 밖으로 뛰어내리는 것을 목격했다는 것이다.[13] 사건 직후 안드레의 코와 팔뚝에는 금방 긁힌 자국이 있었고, 그가 911에 신고했을 때와 한 시간 후 경찰이 도착했을 때의 진술이 달라져서 이를 수상하게 여긴 경찰이 그를 체포했다.

이웃은 아나와 안드레가 싸우는 소리를 들었다고 말했지만, 사건 현장을 직접 목격한 증인은 없었다. 사건과 관련된 유일한 목격자는 길가에 서 있던 도어맨이었다. 그는 "No, no, no, no"라고 소리지르는 여자의 목소리를 들었고 얼마 지나지 않아 1층 지붕으로 몸이 떨어졌다고 증언했다. 수사 끝에 안드레는 아내를 34층 아파트 창문 밖으로 밀어 살해했다는 혐의로 기소되었다.[14]

라켈린과 아나는 사건 바로 전날 만났다. 그때 아나는 안드레의 불성실한 태도 때문에 이혼을 준비하고 있다는 사실을 전했다. 안드레의 변호사는 아나가 이혼을 계획했다는 어떤 증거도 없다며 아나의 측근 스페로를 증인으로 세웠다. 스페로는 아나가 사망하기 불과 사흘 전, 남편과 함께 이탈리아로 가서 작업할 계획이라며 그것만 생각하면 무척 흥분된다고 말했다고 증언했다. 더구나 안드레의 변호사는 아나가 피를 흘리는 퍼포먼스 사진을 근거로 들며, 그녀가 스스로 뛰어내려 자살한 것이라고 주장했다. 이렇게 양쪽의 증언이 극단적으로 엇갈

4-10　아나 멘디에타 〈토템의 숲 시리즈〉 1983-1985

리는 가운데, 3년 동안 살인 혐의로 총 세 차례 기소된 안드레는 결국 1988년 맨해튼 대법원에서 유죄가 입증되지 않는다는 판결문을 받고 살인 혐의에서 벗어났다.[15]

미술에 별다른 관심이 없던 뉴욕 시민들도 신문 보도를 통해 아나의 존재를 알게 됐다. 아나의 의혹투성이 죽음은 예술계를 반으로 나눠 놓았다. 저명한 예술가 대부분이 안드레를 소위 '페미니스트 무리'로부터 보호하기 위해 옹호했다. 아나의 죽음은 매우 안타깝지만 이로 인해 안드레가 쌓아온 경력에 흠이 가서는 안 된다는 입장이었다. 사건을 지켜본 일부 시민들은, 꽤 점잖아 보이는 이 말의 내막에는 백인 남성 예술가의 권위와 명성이 히스패닉 여성 때문에 훼손되는 것을 두고 볼 수 없다는 본심이 숨겨져 있다고 지적했다. 더군다나 안드레의 변호사가 자살의 근거로 아나의 예술작품을 사용했다는 사실도 논란에 불을 지폈다.

이에 분노한 사람들, 특히 페미니스트들이 아나의 예술을 지키기 위해 연합을 조직했다. 그 즈음 아나를 만났던 친구들도 하나같이 그녀가 자살할 리 없다고 주장했다. 아나를 사랑하는 이들은 그녀의 예술이 "죽음을 뜻하는 것이 아니라 삶에 대한 에너지를 역설하는 것"이라고 시위 현장에서 외쳤다.[16]4-11

이들은 재판이 끝난 후에도 안드레의 행보를 계속해서 추적했다. 2010년에는 사망 25주년을 맞아 뉴욕대학교에서 《아나 멘디에타는 어디에 있나요?Where Is Ana Mendieta?》라는 심포지엄을 개최했다. 2014년에는 페미니스트 시위단체 'No Wave Performance Task Force'가 안드레의 회고전이 열리는 미술관 앞에 집결했다. 아나가 퍼포먼스 작업에서 사용했던 동물의 피와 내장을 시위 현장에 쌓아 놓고 '나는 아나가 아직 살아 있었으면 좋겠다'라고 적힌 옷을 맞춰 입었다.[17]

미국의 소설가 로버트 캐츠는 그의 저서에서 "아나가 심한 고소공포증 때문에 창문을 피했다는 사실, 그리고 이혼을 계획했던 그녀가 남편의 부정不貞이 의심되는 문서를 복사했다는 기록이 당시 재판에서 밝혀졌다"라고 말하면서, 엘리트주의적인 뉴욕 예술계에서 쿠바계 미국인 여성 예술가의 입지가 어땠는지 보여주는 사례라고 덧붙였다.[18]

예술 작업이 갑작스럽게 중단되었기 때문에 누군가 나서서 남은 예술작품을 관리해야 했다. 라켈린은 아나의 친구들과 힘을 합쳐 '아나 멘디에타 위원회'를 구성하고 아나의 개인전을 추진했다. 위원회는 1987년 뉴욕의 뉴뮤지엄에서 회고전을 개최했고, 2004년 워싱턴의 허시혼미술관에서 아나의 생애와 예술가로서의 궤적을 되짚어보는 회고전 《아나 멘디에타, 대지미술·조각·퍼포먼스Ana Mendieta: Earth Body, Sculpture and Performance 1972-1985》를 기획했다. 허시혼 회고전의 큐레이터 올가 비소는 매스컴이 아나의 죽음을 두고 쏟아낸 가십거리는 모두 조작된 쇼였으며 그녀의 예술이 호기심이나 상술에 이용된 것이 애석할 뿐이라고 말했다.[19]

4-11 1992년 구겐하임미술관 앞에 모인 여성 행동 연합(WAC: Women's Action Coalition)

시위대 500명 중 일부는 얼굴에 고릴라 가면을 쓰고 있었다. 그들은 외쳤다. "칼 안드레는 구겐하임에 있다. 아나 멘디에타는 어디에 있는가?"

흙 위에 새긴 기도

여성주의×대지미술

아나는 10년 넘도록 장르에 관여치 않고 다양한 작업을 펼쳤다. 아나의 작품은 개념이 이입된 조각, 퍼포먼스 형태의 연출, 여성주의를 말하는 몸, 그리고 대지라는 공간적 배경을 모두 심도 있게 아우른다.

아나의 작품을 두고 '자전적 여성주의' 혹은 '대지미술과 여성주의의 혼합'으로 분류하는 시각이 있다. 사막, 산악, 해변같이 넓은 땅을 파헤치거나 대지에 선을 새기는 등 자연에 거대한 변형을 일으키는 다른 대지미술 작가들과 비교할 때, 아나의 의도가 여성주의에 있었음은 분명하다.

예를 들어 마이클 하이저는 〈이중 부정〉에서 네바다주에 있는 협곡을 사이에 두고 서로 마주보는 평지에 약 10미터 깊이의 도랑을 파냈으며 포크레인과 폭발물을 동원하여 무려 24만 톤의 흙을 들어내 지형을 변형시켰다. 남성 대지미술가들의 작업이 실제로 자연 파괴적이었다고 말한 평론가 루시 리파드는 이렇게 설명한다.

> 대지는 예나 지금이나 빈번하게 여성의 신체로 간주된다. (…) 여성을 자연과 동일시하고 남성을 문화와 동일시하는 인식이 남성지배적인 사회에서 여성을 열등한 존재로 전락시키는 파괴적인 역할을 해왔다는 사실에는 의문의 여지가 없다.[20]

작업에서 여성성이 두드러지는 것이 사실이지만, 여성주의적 시각으로만 접근한다면 그녀의 예술세계를 설명하는 데 한계가 있다. 가령

〈실루엣〉에서 아나는 나체였으나 육체를 세부 묘사하는 데는 전혀 관심이 없었다. 언제나처럼 손을 만세 자세로 들어 올리고 반듯하게 누워 있을 뿐, 몸의 윤곽선으로만 신체를 표현했다. 이 모습은 그림자를 오려낸 모양 같기도 하고, 산의 등고선 같기도 하다. 어떤 때는 물에 잠긴 흙으로 여성의 실루엣을 조각한 실험적인 작품도 선보였다. 이때가 1970년대라는 사실을 상기하면 그녀의 실험 정신은 더욱 경이롭다.

여성주의×제의

1970년대 여성주의 미술은 '대모신'을 탐구하는 경향을 보이는데, 이에 대해 남가주대학의 오렌스테인 교수는 아나와 캐롤리 슈니만, 도나 헤네스 같은 여성 미술가에서 그 예를 찾았다.

캐롤리 슈니만은 여성 개인의 몸을 사회적인 몸과 연결지어 탐구했다. 그녀의 유명한 작품 〈인테리어 두루마리*Interior Scroll*〉(1975)는 옷을 벗은 작가가 질 안에서 긴 두루마리를 천천히 풀어내며 큰 소리로 두루마리 속 글자를 읽는 공연으로, 음문 공간과 고대 제례의식에서 여신의 속성으로 쓰였던 '뱀' 형태를 발전시킨 작업이었다.

전 세계 제의를 섭렵한 도나 헤네스는 그 가운데에 여성을 두었다. 헤네스는 의식 예술가, 도시 무당, 작가로 널리 알려졌으며 특히 그녀의 저서 『내 자신의 여왕*The Queen of My Self*』(2004)에선 현대 중년 여성을 위한 새로운 신화 모델을 제시하여 이목을 끌었다. 이처럼 많은 여성 작가가 개인을 구속하는 한계를 뛰어넘기 위해 심령의 힘, 상징, 이미지, 공예품, 제의처럼 초월적이고 가상적인 수단에 의지했으며 이러한 시도가 곧 오늘날 여성주의의 새로운 패러다임을 구성한 요인이라고 오렌스테인 교수는 지적했다.[21]

아나는 야굴의 무덤에서부터 죽음을 생각했다. 흙바닥에 누워 있는

동안 대지-모성과 하나가 되는 꿈을 꿨다. 그리고 제 발로 무덤을 걸어 나오는 순간 부활을 경험했다. 흙을 쌓아 올리는 무덤 작업에서 그녀가 말하고자 한 것은 물질적 죽음이 반드시 영혼의 죽음을 의미하지는 않는다는 것이다. 영혼이 흙, 나무, 돌, 물, 불, 공기 같은 자연 요소와 병합되는 의식은 여성의 몸으로 되살아난 대모신을 은유한다. 〈실루엣〉 시리즈에서 대모신은 마법사이자 샤먼shaman이었다. 아나의 몸에 대모신이 주입되면서 영혼이 깨어났고, 이때 일으킨 유체이탈 혹은 환상적 여행이 선으로 남은 것이다.[412] 오늘날 100여 점 이상 남아 있는 〈실루엣〉 시리즈에는 아나가 아이오와대학에서 만든 실험적인 퍼포먼스 작업은 물론 1980년대 쿠바와 이탈리아 등지에서 작업한 오브제 조각까지, 작가로서의 성장 과정이 전부 담겨 있다.

　　퍼포먼스와 조각을 아우르는 작업에서 가장 중요한 것은 '개념'이었다. 개념적인 성향의 초기 퍼포먼스는 그 순간이 지나면 사라지는 일시적인 속성을 지닌다. 흙으로 조각한 실루엣은 비가 오면 대지 속으로 사라질 수밖에 없다. 아나는 개인이나 기관이 소장하는 상품으로서의 예술이 아니라 관객이 함께 참여하는 행위예술을 추구했다. 해변의 모래사장, 숲속 풀밭과 나무에 신체의 흔적을 남기는 것은 1970년대 대지미술이나 신체미술과 연결되는 경향으로, 여기에는 고급미술이 지향하는 기록의 모순성을 드러내려는 의도가 담겨 있다. 자연을 배경으로 한 작업의 흔적은 일찍이 와해되었지만 그 순간은 사진, 드로잉, 조각, 영화, 슬라이드 등으로 기록되어 역설적으로 미술관에서 높은 소장 가치를 지닌 작품이 되었다. 이처럼 '고급미술'이 되어 미술관에 전시되는 것은 애당초 아나가 추구하던 미술과는 거리가 멀다.

4-12 아나 멘디에타 〈무제〉 1978

아나의 이름을 기억하며 - 비로소 원천으로

그녀의 뿌리 찾기 의식을 자연을 상대로 한 넋두리나 푸념으로 치부해 버리는 건 쉬운 일이다. 아나는 어릴 적 마을 사람들이 들판에서 자연과 몸의 결합을 기원하는 의식을 보았던 기억을 떠올려, 간신히 알아볼 수 있을 만큼 희미한 실루엣을 대지에 남겼다. 여기서 말하는 실루엣이란 물 위에 떨어진 잎사귀처럼 어떤 형체나 존재에 관한 것이다.

아나는 열두 살에 고향을 떠났음에도 식민시대 쿠바에서 원주민들이 어떻게 학살당했는지, 그리고 살아남은 원주민이 탄광과 농장에서 얼마나 혹사당했는지 잘 알고 있었다. 멕시코 고대유적지에 머물면서 식민시대 이전의 라틴아메리카 신화와 역사에 더 깊숙이 다가갔다. 선조들이 그랬던 것처럼 두 팔을 번쩍 들어 올려 하늘과 땅을 하나로 합치는 상징적인 몸짓에 열중했고, 대지와 수평으로 누워 몸을 하늘과 땅 사이에 놓았다. 분열된 자아를 고향 땅으로 돌려 보내기 위한 아나의 제의는 정체성을 회복하기 위한 자가 치료에 가까웠다.

> 나와 자연 사이의 탐험은 열두 살에 쿠바를 떠난 뒤 흘렸던 통한의 눈물에서 비롯됐다고 생각해요. 자연에 새긴 '실루엣'은 내 나라와 지금 나의 집을 연결하는 구름다리 같아요. (…) 비록 나에게 쿠바의 문화적 정체성이 일부밖에 남아 있지 않더라도 지금의 나를 있게 한 유산은 내가 변함없이 쿠바인이라는 사실이에요.[22]

임신과 출산,
예술이 되다

❋

리지아 클라크
Lygia Clark 1920~1988

"나의 예술은 질에서 분출된 것이다."

틀에 얽매이지 않는
반골 예술가

라틴아메리카 미술을 주제로 논문을 쓰던 때였다. 자료를 찾기 위해 많은 책을 뒤적이다 보면 그 안에서도 유독 인용이 많이 되고 신뢰할 수 있는 양서들을 꼬리에 꼬리를 물고 발견하게 된다. 그 과정에서 알게 된 작가가 브라질의 현대작가, 리지아 클라크(포르투갈어 발음은 '리지아 클라르키')였다. 리지아의 작품은 모든 비평가가 한 번씩은 꼭 언급할 정도로 유명했으며, 요즘으로 치면 별 다섯 개의 평점을 받았다. 궁금해서 논문 몇 개를 들춰보다가 리지아의 공식 웹사이트에서 우연히 그녀의 일기를 읽게 됐다. 비평가들의 작품 분석은 그렇게나 어려웠는데, 그녀의 일기는 명쾌했다. 연구하면서 도무지 이해할 수 없는 문장이 나오면 박하사탕 같은 리지아의 일기를 찾아 읽으며 도움을 받았다.

사실 리지아의 일기에 빠지게 된 것은 그녀의 예술이 '질'에서 나왔다는 말 때문이었다. 많은 예술가들이 예술의 태동을 종종 출산에 빗대곤 하는데, 말이 그렇다는 거지, 대체 어떻게 질에서 예술이 나오겠는가? 황당하지만 그녀의 일기를 읽다 보면 직접 출산해본 리지아가 묘사하는 "분출"의 순간에 이입하지 않을 수 없었다. 본디 출산은 빨리 벗어나야 하는 일시적인 상태일 뿐이다. 그녀가 말하기를 그때 경험한 "질의 분출"이 새로운 작업을 할 때마다 반복됐고, 이렇듯 비워지고 새로 채워지는 순환 과정이 그녀를 끊임없이 창작의 길로 향하게 했다. 그리고 그 길에서 원칙과 전통을 향한 의문을 발견했다. "왜 그런 말도 안 되는 걸 따라야 해? 난 그럴 수 없어!" 그녀에겐 당연하다고 여겨지는 것에 의문을 던지고 과감히 전통을 깨부수는 반골 기질이 있었다.

리지아는 과거를 디딤돌 삼아 실험적인 정신으로 새로운 현재를 만들어냈다. 그 혁신의 중심에는 '유기성'이라는 신념이 있었다. 리지아의 작품을 알고 나면, 우리의 삶에서 무엇을 남기고 무엇을 버려야 할지 철학적인 고민에 빠지게 된다.

여성이라서, 여성으로서

악몽으로 얼룩진 유년

리지아는 1920년 브라질 벨루오리존치Belo Horizonte의 부유한 상류층 집안에서 태어나 보수적인 가톨릭 학교에 다녔다.[5-1] 그곳에서 수녀들에게 교육받는 동안 종종 그림에도 관심을 가졌지만, 학교의 엄숙한 분위기 때문에 무척 힘들어했다.[1] 더구나 리지아가 남긴 글을 보면 어린 시절이 온통 상처로 얼룩져 있다. 심심치 않게 일어난 아버지의 폭력에 아무런 저항도 할 수 없었으며, 가족 모두가 가부장적 양육 방식에 억눌려 있었다. 매일매일 악몽과도 같았던 이때의 기억은 어른이 되어 어린 시절 얘기를 꺼낼 때마다 정신병원에 갇히지 않은 게 기적이라고 말할 만큼 심각한 트라우마로 남았다. 유년을 회상한 아래의 글은 감히 짐작할 수 없는 고통이 그대로 전해진다.

나는 가족의 아웃사이더로 던져진 느낌으로 자랐고, 매일 밤 나의

5-1 리지아가 태어나고 성장한
벨루오리존치 시내 풍경.
리지아의 기하학 작업과 닮아 있다.

작은 음핵을 뜯어 내려고 했다. 이것은 나의 한계가 어디까지인지를 경험하게 했다.[2]

어린 리지아는 이런 학대의 경험으로 정체성에 대해 스스로 사유하기 시작했다. 훗날 예술을 하게 됐을 때 그때의 서러운 앙금이 수면 위로 떠올랐고, 정신분석을 통해 불쾌한 기억들을 불러냈다.[3]

십 대가 된 리지아는 어디에도 소속되지 않은 '혼자'라는 느낌에 사로잡혔다. 그녀는 문화적 족보를 갖지 않는 자유로운 영혼, 이방인을 꿈꿨다. 어느 날에는 삐뚤어지겠다고 마음먹었고, 또 어느 날에는 스스로를 무정부주의자라고 공언하기도 했다.

그러나 열여덟 살 되던 해에 어른들이 정해준 명망 높은 집안의 토목공학자 알루이지오 클라크와 결혼해 딸 하나와 아들 둘을 낳아 세 아이의 엄마가 되었다.

출산, 분출, 위기 — 리지아 예술의 기원

학창 시절에 단 한 번도 예술가의 길을 꿈꾼 적 없었고 사는 동안에도 딱히 예술에 관심이 없었던 그녀는 왜 예술가가 되기로 결심했을까? 누군가의 영향을 받았다거나 집안에 예술가가 있었던 것도 아니다. 그랬기에 스스로 예술가의 길을 결심하게 된 동기가 그녀의 예술을 이해하는 데 아주 중요하다.

셋째를 출산한 뒤 나는 위기에서 살아남기 위해 예술을 시작했다. 이때의 위기는 '질의 분출'에서 비롯된 것이다.[4]

리지아는 태아가 미끄덩거리는 분비물과 함께 산도를 빠져나오는

순간을 '분출'이라고 불렀으며, 그 절체절명의 순간에서 '위기'와 대면했다고 말한다. 이 '위기' 혹은 '질의 분출'은 산후우울증으로 이해할 수도 있으나 병명을 따지기보다는 이것이 리지아에게 어떠한 영향을 미쳤는지가 중요하다. 리지아가 누누이 말하듯, 그녀의 예술 역시 그 순간에 분출된 창조물이기 때문이다. 물론 작가가 제 작품을 자신이 낳은 아이라고 은유하는 예는 종종 있지만, 리지아처럼 출산과 작품 제작 과정을 동일선상에서 놓고 설명하는 예는 흔치 않다.

임신과 출산은 한때의 종결된 경험이 아니었다. 줄곧 그녀의 피부를 아프게 찌르는 꼬챙이 같았다. 그녀는 몸 속에 있는 고통과 우울을 세상 밖으로 꺼내는 행위로 이 경험을 승화시켰다. 리지아는 임신과 출산에서 기원한 몸과 마음의 문제를 '공허(출산)'와 '충만(임신)'이라고 표현했다. 몸으로 직접 경험했던 기억이 예술로 넘어와 새로운 둥지를 튼 것이다. 리지아에게 창작이란, 질 밖으로 아이를 출산했던 경험처럼 **안에 있는 것을 밖으로 밀어내는 분출에 가까웠다.** 더욱이 공허와 충만은 이 둘을 떼어놓으려는 외부의 힘이 나타나면 전보다 강한 응집력으로 뭉쳐졌다.

리지아에게 위기는 이 순환 구조에서 탈출구가 될 때도 있었고, 때로는 예상치 못한 작업으로 데려다 주기도 했다. 어찌 보면 그녀가 말하는 위기란 불교에서 말하는 윤회와 유사하다. 수레바퀴가 끊임없이 돌고 돈다는 윤회의 본래 의미처럼, 그녀는 '공허'와 '충만' 사이를 오가며 작업을 이어 나갔다.

1968년 베니스 비엔날레에서 리지아는 임신과 출산을 가상 체험할 수 있는 참여 설치물 〈집은 몸이다: 삽입, 배란, 발아, 배출〉[5.2]을 선보여 비평가의 탄성을 자아낸 바 있다. 관람객(참여자)은 터널의 입구로 들어가 일련의 물리적 경험을 겪은 후 반대편 출구로 쫓겨나오는 경험을

5-2 　 리지아 클라크 〈집은 몸이다: 삽입, 배란, 발아, 배출〉 1968

2014년 뉴욕현대미술관《리지아 클라크: 예술의 포기, 1948-1988》에서 재현된 장면

하게 된다. 이것이 바로 리지아가 겪었던 출산, 그리고 억압된 상황에 저항하는 몸의 감각이었다.

　프랑스 작가 장 콕토는 숨을 크게 내뱉는 것이 예술적 영감과 창의성이 떠나버린 뒤 지친 심신에 찾아온 공허와 상실감이라고 말하며, 영감과 창의성의 관계를 숨 쉬는 행위에 비유했다. 산후우울증도 이러한 공허함 때문에 비롯된 것일 수도 있고, 에스트로겐과 프로게스테론의 변화가 너무 심해서 생긴 것일 수도 있다. 중요한 것은 이 공허한 순간이 결핍된 공간에 무언가를 채워 넣기를 열망하는 계기로 다가왔다는 것이다.

예술가로 살 수 있다

리지아는 한시라도 빨리 고향 땅을 벗어나야만 새로워질 수 있다고 생각했다. 그리하여 스물일곱 살에 로베르토 벌 막스에게 미술을 배우기 위해 리우데자네이루Rio de Janeiro로 이사하고, 1947년부터 1949년까지 그곳에 머무르면서 본격적으로 예술의 길에 들어섰다.

　리지아는 평생 동안 자신의 스승은 벌 막스뿐이라고 말할 정도로 스승의 가르침을 깊이 신뢰했다. 벌 막스는 국제적으로 주목받는 브라질의 친환경 조경 디자이너이자 모더니즘 화가였다. 모던아트의 평면·추상적 특징을 브라질의 정글, 숲, 이국적인 식물, 꽃에 적용한 그의 회화적인 조경작품은 리지아에게 '어떤 일이 있어도 유기적인 끈을 놓지 않는다'라는 예술 철학으로 남았다.[5.3] 실제로 그녀의 기하학적 추상작업을 비롯한 설치조각에는 브라질에서 나는 목재, 천연고무와 같은 유기적 재료가 즐겨 사용되었다.

　벌 막스에게 가르침을 받던 리지아는 유럽 아방가르드를 이끌고 있는 파리로 향했다. 프랑스 화가 페르낭 레제의 화실에서 1950년

부터 2년간 그림을 배웠다. 이 무렵 그녀의 작품은 선적인 구성주의 Construtivismo와 앵포르멜Informel(2차 세계대전 후 프랑스를 중심으로 일어난 서정적 추상회화의 한 경향)로 채워졌다.[5]

1952년 파리에서 첫 개인전을 개최하면서 동료와 비평가로부터 주목받기 시작했고, 그해 브라질에 돌아와 올해의 신인상을 수상하는 영광을 얻었다. 예술가로 살 수 있다는 자신감과 사회적으로 인정받은 능력에도 불구하고 결혼 생활은 파국으로 치달았고, 결국 1953년에 이혼했다. 이제 예술은 그녀의 삶 자체가 됐다. 훗날 리지아의 아들 에두아르도는 어머니에 대해 이렇게 말했다. "어머니는 부자로 태어나 부자와 결혼했고, 아버지와 헤어졌을 때는 86개의 아파트를 받았지요. 어머니는 예술을 위해 그것들을 하나씩 매각하며 살았어요."[6]

리지아의 예술을 겉으로만 봤을 땐 난해하고 차갑지만, 그녀의 삶을 따라가다 보면 깊은 공감을 자아내는 감동이 있다. 그런데다 일생은 오로지 예술에만 헌신했다고 해도 과언이 아닐 정도로 다양한 장르를 섭렵했다. 여러 미술사가와 큐레이터는 리지아의 예술 경로를 가리킬 때 '궤도'라는 말을 자주 사용한다. 그만큼 그녀의 예술 경로는 스스

5-3 1983년 벌 막스가 구상한 상파울루
사프라 은행의 옥상

로 회전하는 자전의 성격이 강하다.

리지아의 초기(1947-58) 작업은 기하학적 추상화였다. 그녀는 날 선 수직선과 수평선 사이에서 우연히 도드라진 나무판의 틈새를 발견하고 이를 드러내면서 구성주의의 틀을 깨뜨렸다. 그다음(1959-62)에는 2차원에서 3차원으로 전환된 설치조각과 퍼포먼스를 통해 관객의 수동성을 강요하는 기존 예술 관행의 틀을 깨뜨렸다. 이후(1963-88) 리지아는 관객의 감각적 경험 및 심리치유의 미술에 다다른다.

이렇듯 리지아의 예술은 다양한 궤적을 그린다. 게다가 '참여미술Participatory art, 미술치료Therapeutic art의 선구자'라는 수식어가 따라붙는, 그야말로 범상치 않은 이력의 소유자다.

이토록 다양한 장르를 넘나들었음에도 리지아의 예술 궤도는 지나간 것과 다가오는 것 사이에 그 어떠한 경계나 장애물로 단절된 적이 없다. 예를 들어 기하학적 추상회화에서 퍼포먼스로 넘어가는 과정에서, 예술장르가 확연히 다른데도 리지아는 추상회화의 흔적을 퍼포먼스 작업 안에 녹여냈다. 유기적인 끈을 놓지 말라는 벌 막스의 가르침을 되새기며, 기하학적 추상에서 생생한 몸짓과 살아 있는 감각을 끄집어내 퍼포먼스에 접목한 것이다.

리지아가 틀에 얽매이지 않고 새로운 변화를 추구하게 된 데는 경험과 감각이 중요한 원동력으로 작용했다. 여자아이로 태어난 것이 본인의 결정 혹은 잘못도 아닌데 천덕꾸러기로 취급하는 가부장적 관습을 뒤집어 엎어버리고 싶었을 테니 말이다.

어긋남의 미학

틈새의 발견

파리에서 리우데자네이루로 돌아온 리지아는, 1954년부터 브라질의 구체미술Arte Concreta 그룹 프렌테Grupo Frente의 창립회원으로 활동했다. 당시 브라질 미술은 멕시코, 과테말라, 페루같이 자국 원주민 문화에 관심을 기울이던 국가들과 비교했을 때 아주 다른 양상으로 전개됐다. 벽화운동 같은 구상미술이 멕시코를 장악할 때, 브라질에선 그와 반대로 기하추상이 주류를 이루었다.

브라질 미술계에 '구체'란 용어를 전파한 사람은 스위스 화가이자 조각가 막스 빌이었다. 그는 1941년에 브라질과 아르헨티나를 방문하면서 유럽에서 쓰던 '기하추상'이라는 용어 대신에 '구체'라는 개념을 브라질에 유행시켰다. 환영을 철저히 배제하고 모든 요소에 수학적 원칙을 적용한 빌의 구체미술은 주로 차가운 추상에 속하는 기하학적 추상 혹은 구성주의로 분류된다. 리지아가 활동한 프렌테 그룹은 빌의 이념을 계승해 2차원 평면 위에서 기하학적 엄격성을 강조했는데, 이는 브라질 미술계에 정착한 '바우하우스-브라질 구성주의' 성향을 보여준다.

리지아는 빌의 합리주의 원칙을 바탕으로 예술을 탐구했다. 특히 빌이 종종 위상수학에서 형태를 빌려왔다는 점에 주목했다. 도상학적으로만 과학에 접근한 빌의 방식을 넘어서기로 작정하고, 3차원의 나무 상자를 기본 단위로 하여 모듈 퍼즐을 제작했다. 〈노란색 사각형이 있는 부조 그림〉[5-4]에서 보이듯이, 완전히 기하학적 선으로만 이루어진 도형이라도 각 모듈을 이어 붙이면 모듈 사이에 작은 틈새가 벌어진다. 목재라는 특성 때문에 생긴 이 우연한 틈새는 의도한 것이 아니었

5·4 　리지아 클라크 〈노란색 사각형이 있는 부조 그림〉 1957

리지아는 엄격한 추상화로 예술을 시작했으나 늘 유기성을 염두에 뒀다. 그림의 표면은 언뜻 보기에 산업용 페인트,
합판, 에어브러시 같은 재료로 채워진 듯하지만 면밀히 살펴보면 그림의 여러 요소 사이에 우연히 벌어진 틈새가 보인다.
리지아는 특이하게도 이 틈새에 초점을 맞췄다.

5-5 리지아 클라크 〈표면변조〉 1957

다.

리지아는 이렇게 우연히 발견한 유기성에서 엄청난 희열을 느꼈다. 이 작품에서 그녀는 틈새 자체를 하나의 회화적인 요소로 전환했기에 엄밀하게는 빌의 구체미술을 이탈한 것이었다. 만약 빌에게 "우연적인 틈새도 구체미술에 포함할 수 있을까요?"라고 물었다면, 그는 뭐라고 답했을까? 리지아가 예측불허의 틈새에 주목한 것은 전통·인습적인 회화의 두꺼운 벽을 깨뜨리기 위한 전략이었다.

확장하는 사각형

리지아의 〈표면변조〉[5-5] 시리즈는 독일계 미국 화가 앨버스의 〈정사각형에 바친다〉[5-6]를 응용한 것이다. 리지아는 이 시리즈에서 캔버스의 틀은 사각형이어야 한다는 고정관념을 무력화시킨다. 앨버스가 단순하기 그지없는 사각형 안에서 색채의 변주를 통해 시각을 혼란케 하는 데만 치중했다면, 리지아는 기하학적 모듈을 다양한 방식으로 조립함으로써 사각형 평면도 얼마든지 확장이 가능하다는 걸 증명했다. 색채의 변주를 대신하는 기하학적 모듈의 변조는 언제든 캔버스의 사각틀

5-6 요제프 앨버스 〈정사각형에 바친다〉 1951
앨버스의 가장 유명한 회화 시리즈 〈정사각형에
바친다〉는 색채와 정사각형을 치밀하게
계산하여 각 면이 서로 반응하며 팽창·수축,
전진·후퇴하는 시각적 효과를 만들었다.

에서 벗어날 수 있으며 형태와 배경의 구분도 없앨 수 있었다.

리지아의 구성주의 시리즈는 회화보다는 부조(나무 모듈, 종이에 콜라주)에 가까웠는데, 애초부터 회화의 숙명적 한계인 평면 구조를 더욱 과감하게 없애려는 의도에서 출발한 것이다. 상식적이고 당연한 재료로 여겨졌던 캔버스와 유화물감 대신에 합판이나 목재 위에 에어브러시와 페인트를 사용해 붓 자국을 남기지 않았다는 점에서 그녀의 시도는 새로운 반항이었다. 기존의 보수적인 미술계가 이를 받아들이기는 쉽지 않았을 것이다.

생동하는 기하학

〈선형적 달걀〉[5-7]은 표면의 역동성을 보여주는 좋은 예다. 검은 원반이 캔버스를 가득 차지하고, 흰 선은 원반의 테두리를 두르고 있다. 테두리의 흰 선은 검은 원반의 강렬한 부피감에 가려져 여간해선 육안으로 잘 보이지 않는다. 그런데 이 흰 선의 한 귀퉁이에 작은 문을 뚫어 놓았다. 선 안에 갇힌 검은 원반이 밖으로 드나들 수 있도록 배려한 걸까? 어떠한 재현도 용납하지 않고 완전성을 추구하는 것이 구성주의 회화의 특성이지만, 리지아는 구성주의 회화에서 하나의 틈으로 빠져나가는 불완전성을 시도했다.

여기서 검은 원반은 형태로 인식되고 흰 선은 배경으로 인식된다. 보통 형태와 배경을 구분할 때, 형태는 강한 인상의 충실한 내용으로 이뤄진 데 반해 배경은 형태에 비해 잘 짜이지 않고 공허하며 비교적 약한 인상을 띤다고 여겨진다. 게슈탈트 법칙에서 보자면 이처럼 어떤 대상이 자극을 받아 두 영역으로 나뉜 경우, 이 영역들은 동시에 관찰될 수 없다. 인간에게는 규칙적이고 체계적인 방식에 따라 사물을 지각하려는 경향이 있기 때문이다. 리지아는 이 이론이 몹시 거슬렸던

5-7 　리지아 클라크 〈선형적 달걀〉 1958

달걀 껍질을 툭 치면 액체가 흘러나온다. 리지아는 깨지기 전과 후에 달라지는 달걀의 모습을 탐구했다.
"기하학으로 시작했지만 언제든 그림 속으로 비집고 들어갈 수 있는 유기적인 공간을 찾으려고
궁리했죠."

모양이다. 그녀는 물과 기름처럼 나뉜 두 영역, 검은 원반과 흰 선 사이에 작은 틈을 만들어 게슈탈트 법칙에 혼돈을 야기했다. 검은색은 후퇴하고 흰색은 확장한다는 법칙도 여기서는 제구실을 못한다.

리지아는 기존 주류 미술계에 '이것이 문제'라고 당당히 지적하며 도전장을 내미는, 진정한 아방가르드 정신을 실천한 예술가라고 볼 수 있다.

'기존의 질서는 언제든 부숴버리라고 있는 것', 리지아의 작품엔 언제나 반전이 있었다. 구성주의의 엄격한 원칙을 고수하면서도 구성주의가 가장 적대시하는 대치점까지 자기편으로 끌어들인 걸 보더라도, 리지아는 어디서나 반항하고 도전했다. 구성주의 입장에서 리지아는 완벽한 내부고발자나 다름없었다. 이미 구성주의 시리즈에서 유기적인 선에 대한 실험을 마친 터라 리지아는 평면에 갇힌 회화 작업에 더 이상 미련이 없었다.

살아 움직이는 예술

벽에 걸린 죽은 그림

'왜 관객은 죽어 있는 작품을 보기만 해야 하는가? 어떻게 하면 관객이 작품을 만질 수 있을까?' 리지아는 이 질문에 오랫동안 매달렸다. 그리고 1959년부터 1962년 사이에는 관객이 직접 손으로 만지며 형태를 만들어 나가는 설치조각에 몰두했다.

평면을 뚫고 나와 유기체처럼 자유자재로 활보하는 설치조각 〈고치〉 시리즈[58]와 〈동물〉 시리즈[59]에는 리지아가 그동안 연구했던 유기적인 선의 확장이 확실히 드러난다. 〈고치〉 시리즈는 종이 접기 같다. 금속판의 겹쳐진 부분을 자르거나 접어 올리면 접은 부분이 정면에서는 금속판에 묻혀 평면으로 보이지만, 측면에선 돌출되어 입체적으로 보인다. 이 작업은 회화에서 조각으로 옮겨가는 길목에서 제작됐다. 리지아는 이제껏 벽에 걸린 채 평면으로 봐왔던 '죽은' 그림을 해방하고 그 안에 새로운 의미를 불어넣었다.

〈고치〉 시리즈를 작업할 당시, 리지아 주위에는 말이 통하고 마음이 맞는 동료가 많았다. 브라질 미술계에 발을 들였을 땐 한동안 막스 빌이 이끄는 구성주의에 몸담았지만, 그녀를 비롯해 엘리오 오이치시카, 이반 세르파, 리지아 파피 같은 작가들은 이에 염증을 느껴 1959년 《제1회 신구체 미술전》에 참가했다. 신구체 그룹은 합리주의를 신봉한 구체 그룹과 단절하고자 새롭게 출범한 단체였다.

리지아를 포함한 신구체 작가들이 생각하기에, 빌의 추종자들이 만들어나간 브라질의 구성주의는 영혼을 빼놓은 채 오로지 겉모습(양식)에만 집착해 광학과 시지각이라는 조형예술의 바깥쪽만을 상속받은

미술이었다. 그렇다고 해서 그들이 브라질 구성주의의 전통마저 버리자고 주장한 것은 아니었다. 유럽적 기하학 추상에 브라질의 문화를 덧붙여서 하나의 유기적인 통일체로 결합하자는 제안이었다.

　신구체 작가들은 2차원과 3차원의 경계가 분명한 조형적 한계로부터 가능한 한 멀리 떨어진 곳에서 그들의 흥미를 키워 나갔고, 마침내 '관객이 조종하는 예술'을 발견했다.[7] 움직일 수 있는 3차원 입체 조각물을 관객이 직접 만지고 변형시키면서 스스로 예술가가 되는 행위는 이제껏 존재하지 않은 새로운 예술이었다.

　리지아는 파피와 함께 관객에게 더 큰 생동감을 제공하는 형태를 새로 고안해냈는데, 그 완성물이 바로 1959년에 모습을 드러낸 〈동물〉 시리즈다. 사람이나 동물의 몸은 각 기관이 '관절'로 연결되어 움직인다는 원리에서 착안한 작품으로, 몇 장의 알루미늄판을 연결해서 만든 조립형 설치조각이다. 이때 사용된 경첩은 몸의 관절 역할을 하여 관객이 알루미늄판을 접거나 펼치면 동물의 날갯짓처럼 움직였다.

　그녀는 꿈속에서 본 동물의 교배 장면에서 〈동물〉 시리즈의 아이디어를 가져왔다고 말했는데, 이러한 아이디어를 실현케 한 것이 경첩이었다. "이 작업에 '동물'이라고 이름 붙인 이유는 동물의 유기적인 성격 때문이에요. 경첩이 낱개의 평면을 연결하는데, 나에게 있어 경첩은 등뼈 또는 등지느러미로 기억돼요."[8]

　더욱이 〈동물〉 시리즈는 마음껏 개방되어, 관객들은 그동안 눈으로만 감상하던 예술작품을 손으로 만지작거리며 감상할 수 있었다. 전통적인 예술의 범주를 뛰어넘은 이 시리즈는 **행위의 주체**가 이를 고안한 예술가가 아니라 **관객**이라는 점에서 혁신적인 작품으로 평가된다.

　〈동물〉 시리즈는 참여미술이라는 새로운 영역을 이끌어냈다. 관객은 더 이상 먼발치에서 작품을 바라보기만 하는 구경꾼이 아니었다. 리지

5-8　리지아 클라크 〈고치〉 1958-1959

5-9　리지아 클라크 〈동물〉 1959-1964

리지아는 살아 있는 모든 유기체의 움직임을 문을 여닫는 행위에 비유했다. 작가 자신이 이 작품을 조각이라
명명하지 않았기에 당시 〈동물〉은 브라질 미술계에서 분명히 생경한 '생물'이었다.

아가 하고 싶었던 예술은 생각, 행동, 의지가 하나가 되는 혼연일체의 예술이며, 몸과 마음이 분리되지 않고 모든 감각을 통해 경험되는 예술이었다. 그녀의 몸에서 빠져나간 출산의 경험처럼 말이다.

이처럼 미술관 제도에 대한 저항성이 강한 리지아의 작업은 미술관 전시에 최적화된 작품이 아님에도 불구하고, 〈동물〉 시리즈를 발표한 이듬해 1961년 《제6회 상파울루 비엔날레》에서 최우수 조각상을 수상했다. 아쉽게도 이 해에 신구체 그룹은 해체됐지만, 리지아는 예술적 파트너인 오이치시카와 교류하며 예술에 대한 생각을 다듬어 나갔다.

괜찮아, 다 지나갈 거야

리지아에게 1963년은 새로운 도약의 원년이었다. 관객이 마음껏 참여할 수 있던 자율성의 정도가 〈동물〉 시리즈에서 더욱 확장됐기 때문이다. 리지아는 빌이 만든 뫼비우스 띠를 새로운 각도에서 생각했다. 빌의 조각 〈끝없이 돌아가기〉[5·11]는 뫼비우스 띠를 응용한 것으로, 금

5·10 오늘날에도 판매되는 리지아의 〈동물〉 시리즈
왼쪽은 아헤마치아르치ARREMATE ARTE, 오른쪽은 오디에이 디자인 클럽ODA DESIGN의 상품이다.

5-11　(위) 막스 빌 〈끝없이 돌아가기〉 1953-1956

빌은 많은 작품에 시작과 끝이 없고 내부와 외부를
구별하는 것도 불가능한 무한의 원리를 적용했다.

5-12　(아래) 리지아의 〈지나가기〉를 오마주한 나

유튜브 채널 'Itaú Cultura'
〈지나가기〉퍼포먼스 재현

속 또는 화강암 같은 전통적인 재료가 쓰였다. 반면 리지아가 사용한 재료는 그저 얇은 종이였다. 리지아가 종이로 된 뫼비우스 띠의 중앙을 계속해서 가위로 오려 나가는 작업이 〈지나가기〉(1963)[5·12]인데, 리지아는 관객이 잘 참여할 수 있도록 친절한 안내서를 첨부했다.

> 종이 띠의 한 부분에 가위를 찔러 넣고, 띠를 따라 죽 자른다. 종이 띠가 둘로 갈라지지 않게 앞서 자른 선과 겹치지 않도록 주의해야 한다. 띠를 한 바퀴 돌고 난 후, 앞서 자른 선의 오른쪽을 자를지 왼쪽을 자를지는 순전히 당신에게 달려 있다. 이때 선택은 아주 중요한 구상에 해당된다. 이 경험의 독특한 의미는 행위 자체에 있다. 작품이란 당신의 행위일 뿐이다. 당신이 띠를 계속 자르는 한 종이 띠는 점점 더 가늘어지고 얽히게 된다. 길이 너무 좁아져서 더 이상 자를 수 없을 때 길은 끝난다.[9]

〈지나가기〉는 리지아의 대표작으로 꼽힌다. 퍼포먼스에 해당하는 작업이지만 그 안에는 뫼비우스 띠에서 착안한 빌의 구성주의가 기본 골조로 깔려 있다. 빌은 뫼비우스 띠로 덩치 큰 조각을 만들었다. 리지아는 빌이 강조한 수학적 원리를 빼 와서 종이와 가위를 사용한 퍼포먼스로 전환했다. 띠 사이를 하염없이 자르는 리지아의 행위에 주목하여 퍼포먼스의 의도를 추측하자면, 가위질은 뫼비우스 띠의 벗어날 수 없는 굴레에 정면으로 도전하여 당시 그녀를 둘러싼 환경을 극복하려는 분투를 의미한다. 이 힘든 상황도 결국엔 다 지나갈 거라고 스스로 다독이며 이어나간 가위질은 위기를 견디기 위한 하나의 방법이었다.

> 작업이 새로운 단계에 진입할 때마다 나는 늘 임신했을 때와 같은

증상을 느꼈어요. 어김없이 현기증이 났고 계속해서 심리적인 불안감에 시달려야 했어요. 말하자면 나의 시공간을 설계하고 장악하는 어떤 순간이 불어닥친 것이지요. 이 순간은 내가 일상생활에서 새로운 작업을 인식하고 확인할 때에요. 〈지나가기〉 작업을 그 예를 들 수 있어요. 나란히 붙은 두 개의 선로 위로 마주 달려오던 열차가 엇갈려 지나치던 찰나의 순간이 내게 특별한 의미로 다가온 거예요. 그것은 순간이자 마지막이었죠.[10]

이 퍼포먼스로 리지아가 세상의 순리를 어떻게 이해했는지 알 수 있다. 그녀에게 '다가오는 것'이란 과거를 전부 비워버리는 것이 아니라 무엇이 핵심인지 파악한 후 그것만 취해 새 틀을 짜는 것이다.

이 작업이 끝난 뒤에 남는 것은 국수가락처럼 바닥에 쌓인 종이 더미일 뿐이다. 그러나 리지아는 이 과정의 무한한 잠재적 가능성에 대해서 이렇게 말했다.

뫼비우스 띠의 한 바퀴를 완벽하게 지나오면서, 왼쪽과 오른쪽 사이에서 끊임없이 선택의 기로에 놓였을 거예요. 무언가를 선택해야 한다는 압박감은 너무나 당연한 것이고 그러한 경험은 그 자체로 유일무이하다는 데 의미가 있어요. 그 행위가 지나가면 다시는 돌아오지 않기 때문이죠.[11]

리지아는 뫼비우스 띠를 실존주의적 경험으로 해석했다. 프랑스의 철학자 사르트르는 실존이 본질보다 앞선다고 믿었는데, 이는 인간이 스스로 입법자가 된다는 의미이다. 그에 의하면 피투성이 존재인 인간은 항상 자기 자신을 스스로 창조해야 하며 바로 거기에 인간의 자

유가 있다. 사르트르가 이렇게 말한 바탕에는 모름지기 우리는 어디서 와서 어디로 가는지 모르며 그저 '세계 속에 내던져진 존재'라는 독일 철학자 마르틴 하이데거의 사상이 있다. 하이데거의 사유는 리지아가 종이를 잘라가는 〈지나가기〉의 행위와 맞닿아 있다. 뫼비우스 띠를 자르며 주체는 끊임없이 선택해야 하고 그 뒤에 어떤 전개가 뒤따를지 아무도 모르는 것, 그게 곧 우리의 실존이라는 걸 말하는 듯하다.

〈지나가기〉에서 작업의 향방은 순전히 관객의 즉각적인 행위에 달려 있다. 이를 통해 관객은 예술작업을 지켜보는 응시자에서 벗어나 참여자가 되며, 마침내 작업을 제안하는 창조자에 이르게 된다. 살아 있는 유기체로서의 삶이란 자신을 둘러싼 지배적인 환경을 '지나가기 위한 것'이라는 생각에서 리지아는 이 작업에 〈지나가기〉라는 이름을 붙였다. 빌의 뫼비우스 띠는 정면에서 봤을 때만 상징적 의미가 드러나기에 그의 작품을 미술관에 전시하기 위해서는 반드시 작품이 정면을 바라봐야 한다. 리지아의 뫼비우스 띠는 공간 자체를 부정한다. 어떤 공간에서든 참여할 수 있는 예술이기에 앞면이나 뒷면 같은 구분이 필요 없다. 미술관의 전통적 형식에 맞춰 액자 속으로 들어가지 않아도 되고, 전시대에 올라갈 필요도 없어진 것이다.

이 작업으로 '행위'에 대한 신념이 확고해진 리지아의 예술은 〈지나가기〉 이후로 변화했다. 1960년대부터는 관객이 예술작업에 참여할 때 동반되는 복합적인 감각 경험을 탐구했고, '관객' 대신 '참여자'라는 단어를 사용했다. 이러한 작업은 관객과의 상호작용이 목적인 오늘날의 인터랙티브 아트Interactive Art(설치 작품을 기반으로 관객과의 상호작용이 목적인 예술)에 해당하는데, 당시에는 이런 용어가 없어 제대로 설명되지 못했다. 리지아의 작가적 인지도는 〈지나가기〉를 통해 급부상했으며, 이를 계기로 인터랙티브 아트의 선구자라는 칭송을 받게 된다.

미술이 지닌 치유의 힘

손 안의 감촉

천연고무 자체의 말랑말랑한 질감을 이용한 〈고무 애벌레〉⁵·¹³는 유기
체에 대한 리지아의 또 다른 실험이다. 천연고무는 그 특성상 어떠
한 형태로 굳어지는 것 자체가 불가능하여 멋대로 축축 늘어지거나
온도에 따라 수축하고 이완한다. 예술가의 의지로 조종할 수 없는
성질인 것이다. 천연고무의 부드러움은 그녀에게 심리적 안정감을
선사했다.

　지극히 일상적인 사물을 소재로 만든 〈감각적 오브제〉 시리즈 작업
은 1966년부터 1969년 사이에 집중적으로 나타났다. 맨 처음엔 실, 고
무줄 밴드, 천 같은 재료로 홀로 실험하다가 다른 사람에게도 권유했
으며, 점차 여러 사람과 함께했다. 여기서 재료는 매개체로 사용될 뿐
이것만으로 작업이 완성되는 건 아니었다. 리지아는 참여자가 이 재료
들을 사용해 다양한 감각을 느끼기를 바랐다.[12]

　〈감각적 오브제〉 시리즈 중 리지아와 오이치시카의 〈손의 대화〉
(1966)⁵·¹⁴는 자신들의 손목을 신축성 있는 뫼비우스 띠에 묶어 서로의
손에 닿는 피부의 촉감과 움직임으로 발생하는 감각으로만 소통하는
작품이다. 여기서 다시 한번 뫼비우스 띠가 등장한다. 리지아가 하나의
원리를 다양한 각도로 해체했다가 조합하는 것을 얼마나 여러 번 반복
했는지 알 수 있다. 그녀의 뫼비우스 띠는 변화를 거듭해 마침내 무의
식을 관통하고 더 나아가 신체의 감각을 투영하기에 이르렀다.

5-13 　리지아 클라크 〈고무 애벌레〉 1964 (remade by artist 1986)

냄새, 소리, 호흡 — 감각의 향연

이 무렵 갖가지 냄새와 소리를 유발하는 모든 감각에 비상한 관심을 가지게 된 리지아는 아주 색다른 구상을 계획하기 시작했다.

> 우리의 문제는 온갖 냄새, 몸의 통증, 촉각이 전해주는 신랄한 감각을 잊은 채 모든 것을 그저 시큰둥하게 받아들이고 있다는 거예요.[13]

〈감각의 가면들*Máscaras sensoriais*〉(1967)은 이러한 리지아의 문제의식을 십분 발휘한 작업이었다. 먼저 특별히 설계한 가면을 참여자가 직접 써보게 했다. 이때 천으로 만든 가면 안쪽에 허브향 주머니를 채우고

유튜브 채널 'Itaú Cultural'
〈손의 대화〉 퍼포먼스 재현

5-14 리지아의 〈손의
대화〉를 오마주한 나

귀 가까이에는 작은 종을 달았다. 가면은 이미 시각적으로 총천연색이었고, 착용하기까지 하면 후각, 촉각, 청각에 이르는 다양한 감각이 참여자를 자극했다. 예를 들어 허브향이 코를 찌르고 귓가에선 종소리가 울리는 데다 앞까지 보이지 않으면, 이때 참여자의 심리는 어땠을까? 누군가는 낯선 환경에 불안해했을 것이고 누군가는 새로운 경험에 신났을 것이다. 이처럼 가면은 각기 다른 경험을 만들어냈다.

〈감각적 오브제〉 시리즈에서 작가의 주관성이나 예술적 상상력은 전혀 중요하지 않았다. "그 옷을 입고 싶다는 욕망이나 호기심은 없어요. 다만 옷을 입는 사람의 경험이 알고 싶을 뿐이죠."[14] 리지아는 오로지 참여자의 감각적 반응에 초점을 맞췄다.

감각에 순응하는 리지아의 예술작업은 전통적인 미술관 제도와 거리가 멀었다. 더구나 당시 브라질 사회에서도 '실험'이나 '새로운 변화' 같은 그녀의 도전이 마냥 달갑지 않았다. 브라질은 1960년 브라질리아로 수도를 옮기고 중공업을 집중적으로 육성하며 눈부신 발전을 이뤄냈지만, 그에 따른 인플레이션으로 부작용을 겪었다. 또한 1964년에 일어난 쿠데타는 1985년까지 무려 21년 동안 지속된 군부 통치의 서막을 연 분기점이 되었다. 정치적 자유가 억압되고 검열이 강화되면서 사회는 극심한 긴장 상태에 빠졌고, 브라질의 예술•학문 분야 역시 이를 피할 수 없었다.

1960-70년대에는 군사독재에 반대하는 반反문화 운동이 전개됐는데, 정치 상황에 동조할 수 없었던 예술가들은 브라질을 떠나 망명길에 올랐다. 이런 암울한 환경은 리지아의 작업에 역으로 투영됐다. 지배자에 복종하는 것이 아니라 지배자가 무엇을 잘못하고 있는지 보여주겠다는 일종의 저항인 셈이다. 리지아는 이제까지 쌓아온 것을 무너뜨리면서 다시 새로운 길을 개척한다.

우리가 닿아 있다는 것

리지아는 1970년부터 1975년까지 파리의 소르본대학에서 '몸짓, 의사소통'을 강의하며 활동을 이어갔다. 수업시간에 많게는 60명의 학생들과 몸짓으로 소통하는 실험적인 작품을 기획했다. 이때는 학생들과 함께 '유기적' 또는 '하루살이 건축'이라고 부른 작업을 했는데, 이 작업은 회화의 평면성을 거부하고 현실을 작업에 끌어들여 관람자가 직접 몸으로 참여하는 워크숍이었다.

그녀는 이러한 행위를 '신화가 없는 의식'이라고도 불렀는데, 그 가운데 〈침을 질질 흘리는 식인자〉(1973)라는 작업은 꿈에서 영감을 받아 탄생했다.[5·15]

〈침을 질질 흘리는 식인자〉
퍼포먼스 재현

5-15 리지아의 〈침을 질질 흘리는 식인자〉를 오마주한 나
"내 입을 벌리고 끊임없이 어떤 물질을 꺼내는 꿈이었어요." 작품 제목의 '식인자'는 브라질 시인 오스왈드 드 안드라데의 「식인주의 선언」(320쪽)에 대한 오마주로, 문화적 식인 풍습을 식민지화에 대한 저항의 방식으로 표현한 것이다.

아주 이상한 꿈을 꿨어요. 내 입을 빌리고 끊임없이 어떤 물질을 꺼내는 꿈이었죠. 이러다가 내 몸에 들어 있는 모든 것을 상실할지도 모른다는 불안감이 엄습했지만 멈춰지지 않았어요. 그러한 사실이 나를 미치도록 화나게 만들었어요. 한참 후에 그 꿈을 작업으로 실현했을 때, '침을 질질 흘리는 식인자'라고 이름 붙였지요.[15]

인터랙티브 아트 〈침을 질질 흘리는 식인자〉는, 가운데에 한 사람이 누워 있고 다른 참여자들이 둘러앉아 각자의 입안에서 색실을 꺼낸 후 누운 사람의 몸에 천천히 떨어뜨리는 작업이다. 입안에서 꺼낸 색실은 침에 젖었고, 시간이 갈수록 누워 있는 사람의 몸이 색실로 뒤덮여 마치 누에고치처럼 보였다.

이러한 인터랙티브 작업에는 브라질의 문화·사회 이슈를 성찰하려는 의도가 담겨 있다. 이 작업에서 참여자와 예술작업의 구분이 모호해지면서 참여자는 예술이라는 개체와 하나가 된다. 여기서 예술 궤도의 종착지가 된 '미술 치유'가 고개를 내민다. 참여자가 체험하는 감각과 심리적 교감의 쌍방향을 연구했던 리지아의 작업은 마침내 치유로 이동했으며, 비로소 미술가라는 개념은 무의미해졌다.

1976년 파리 생활을 정리하고 리우데자네이루에 돌아온 그녀는 '치료사'를 자처하며 특정 오브제에서 발산하는 내적인 힘이 환자의 심리에 어떤 영향을 미치는지 밝히고자 했다.[16] 대상을 참여자에서 환자로 다시금 명명한 리지아의 치료 과정은, 얼핏 보면 마술사 혹은 주술사의 제의를 떠올리게 한다. 그녀가 치료 과정에서 보이는 손 동작은 환자가 오브제 자체에 집중하도록 유도하기 위함일 뿐, 초월적인 마술세계로 안내하려는 최면과는 거리가 멀다. 브라질에서 나는 천연고무의 축축 늘어지는 속성을 있는 그대로 작품화했듯이[5-13] 치료 과정에는 그

오브제가 지닌 천연의 에너지, 예를 들어 고유의 빛과 열, 소리와 진동, 탄성의 정도 등을 좀 더 적극적으로 끌어들여 환자가 이와 혼연일체 되도록 했다.

1979년에서 1988년까지 리지아는 병마에 시달리면서도 자신의 실험적 예술을 토대로 미술치료법을 개발해 나갔다. 리지아는 활동 초기부터 자신의 내밀한 감정을 작품에 보탰고, 후기작에 이르러서는 심리치유에 더욱 초점을 맞춰 전보다 추상적이고 홀리스틱 치료법holistic therapy에 가까운 작품을 만들었다. 홀리스틱 치료법이란 마음과 몸은 별개의 것이 아니므로 생명의 전체성에 입각해야 한다는 취지의 치료법이다. 리지아가 30년이 넘는 기간 동안 쉼 없이 깨치려고 했던 것이 바로 예술의 전체성에 있었다.[17]

리지아는 이제 예술가가 아닌 '치료사'로서 정신이상자와 정서가 불안한 이들의 심리를 치료했다. 또한 1980년대 초반에는 이 분야의 심리학자, 예술가 및 치료사를 양성하기 위한 훈련에도 몰두했다. 그녀의 치료법은 현재까지도 리우데자네이루의 한 시립보건연구소 정신과 클리닉에서 리지아의 전 동료인 룰라 반데르레이가 시행하고 있다.

그녀의 예술은 안정이나 정착과 거리가 멀었다. 이유는 그녀 자신이 말했듯 단 한순간도 임신과 출산이 끝나지 않았기 때문이다. 비어 있는 공허한 순간은 곧 벼랑 끝에 선 위기였고, 이를 채워 넣기 위해 삶을 마감할 때까지 쉼 없이 실험했다.

하지만 다시 돌아온 브라질의 예술 환경은 예전과 많이 변해 있었다. 한때 신구체 운동과 같은 급진적이고 실험적인 도전은 자취를 감췄고, 정부의 후원은 대중을 위한 오락을 우선시하는 방향으로 쏠렸다. 세월이 흐를수록 동료 예술가들이 세상을 떠났으며 1980년에는 그녀보다 열일곱 살 어렸지만 친구이자 예술적 동료로 많이 의지했던 오이

치시카가 뇌졸중으로 갑자기 사망했다. 이후 리지아는 재정적, 정서적으로 어려움을 겪게 되면서 과음하는 날이 많아지고 건강까지 악화됐다. 그리고 1988년의 어느 날, 코파카바나에 있는 자신의 아파트에서 심장마비로 세상을 떠났다.

리지아의 이름을 기억하며 – 당연한 건 아무것도 없다

리지아의 예술은 "그게 왜 당연한 건데?"라는 물음에서 시작했다. 빌의 위성수학을 기초로 하는 구성주의에서 틈새를 찾아 반기를 들고 유기성을 끌어들인 것도 그렇고, 예술가에게서 관객으로 향하는 일방통행의 관계를 당연하게 여겼던 기존 미술제도에 의문을 제기한 것도 마찬가지다. 미술관에 가면 조각은 독립적으로 서 있고 회화는 벽에 부착되어 있기 마련이다. 이는 너무나 당연하고 자연스러운 모습이었다.

하지만 리지아가 생각한 예술은 관객이 궁금해하는 모든 의문에 답할 수 있어야 했다. 또한 예술작품은 대중들(부르주아 계층을 제외한 이들)에게 아무런 조건 없이 다가갈 수 있어야 한다고 생각했다. 리지아는 끊임없이 문제를 제기했고 언제나 실험적이었다.

권위에 저항할 때 누군가는 계란으로 바위치기라며 덤비지 말라고 하고, 누군가는 낙숫물이 바위를 뚫는다며 계속 해보라고 말한다. 리지아식 저항은 '미술관 속 어떤 작품도 관객이 품는 의문에 대답할 수 없다는 것은 당연한 게 아니다'라고 기존 관습에 제동을 거는 것이었다. 이를 위해 '예술은 보는 것이 아니라 여러 감각에 의해 체험되는 것이다'[18]라고 주장하며 이제껏 전례가 없었던 심리·신체적 방식으로 관객을 작품에 끌어들여 감각을 경험케 했고 이를 예술로 승화시켰다.

물론 이 모든 도전은 그녀의 확신이 있기에 가능했다. 그녀의 삶과

예술은 결국 세상이 지금껏 당연하다고 주입시킨 고정관념에 맞서는 반항이었다.

PART

3

혼종

히비스커스 꽃으로 되살아난
입체주의

아멜리아 펠라에스
Amelia Peláez 1896~1968

"예술가의 역량은 사람을 감동시킬 수 있는
탁월한 기획력에 있다."

여섯 번째 이야기

쿠바에 조용히
잠들어 있던 이름

예술가에 대한 글을 쓴다는 것은 최대한 정확한 자료를 바탕으로 그 작가를 알아가고 사귀어 나가는 과정인 듯싶다. 작가가 살아온 환경을 따라가면서 어떻게 작품이 탄생하게 되었는지 그 인과관계를 이해해보는 것이다.

아멜리아 회화에 대한 자료는 차고 넘치지만 이상하게도 그녀의 개인적인 이야기는 찾아보기 힘들었다. 아멜리아에게 "침묵의 망토로 뒤덮여 있다" "폐쇄적이고 완전히 수수께끼 같은 세계"라는 수식이 따라붙는 게 어제오늘의 일은 아니다.[1]

아멜리아는 사는 동안 가십으로 오르내릴 만한 사건을 만들지 않았고, 그녀를 연구한 줄리오 블랑의 말마따나 19세기 수녀처럼 집에 머물면서 평생 그림만 그렸다.

싱그럽고 향기로운 아멜리아의 그림을 보면, 쿠바의 확 트인 청량감이 피부로 느껴지는 듯하다. 보는 이로 하여금 한눈에 쿠바를 감각하게 하는 것은 그녀의 '전략'이었다. 쿠바 어디서나 볼 수 있는 히비스커스, 먹음직스러운 파인애플, 수박, 포도, 울창한 원시 밀림… 생각만 해도 시원하지 않은가. 아멜리아는 쿠바와 유럽 사이에서 갈팡질팡하지 않았고 쿠바의 감성적 소재를 파리에서 익힌 모던아트의 형식적 원리로 통합했다.

그녀가 사는 동네에는 도처에 19세기 콜로니얼 건축물이 남아 있었다. 그곳에서는 스테인드글라스 창문이나 난간을 장식한 선 무늬를 쉽게 발견할 수 있었다.

누군가의 눈에는 그저 그런 쇠창살이겠지만 그녀에겐 하나와 다른 하나를 연결하며 끝임없이 이어지는 그물구조로 보였다. 고기잡이 어망, 유럽 귀부인의 레이스 장식, 콜로니얼 건축물의 격자형 장식, 열대식물의 넝쿨. 아멜리아는 쿠바 장식에서 시공간을 초월하는 구조를 끄집어냈고, 자신만의 추상적 조형원리를 만들었다. 쿠바에 조용히 잠들어 있던 아멜리아의 이름을 부를 때가 된 것 같다.

쿠바다운 것

크리올 문화의 유산

쿠바 각지에서 스페인 지배에 반발하는 봉기가 일어난 이듬해 1896년, 아멜리아는 쿠바 북부 해안 야구아하이Yaguajay에서 태어났다. 많은 중남미 국가들이 스페인으로부터 독립했지만, 스페인은 사탕수수 수출로 큰 수익을 내고 있는 쿠바만큼은 놓치고 싶지 않았다. 그 때문에 쿠바는 혹독한 독립운동을 치러야 했고 결국 다른 나라에 비해 백 년이나 뒤쳐진 1898년에야 독립을 이룰 수 있었다.

아멜리아의 집안 같은 크리올Creole 중산층은 독립운동에서 혁혁한 공을 세웠다. 크리올은 스페인령 아메리카나 유럽에서 온 후손들, 또는 유럽인의 자손으로 식민지에서 태어난 사람을 말한다. 스페인인과 크리올은 법적으로 평등했으나 크리올은 고위직에 오를 수 없는 차별을 받았고, 결국 크리올들이 혁명을 일으켜 독립으로 이어졌다. 아바나 출신이었던 아멜리아의 아버지는 야구아하이의 한 명뿐인 의사였고 마을에서 명성이 자자했다. 어머니의 집안은 아바나에서 사탕수수 농장을 경영한 바스크계 스페인 가문이어서 경제적으로도 풍요로웠다.

교육에 관심이 많았던 어머니는 자녀들이 원하는 것 위주로 직접 가르쳤다. 일곱 남매 가운데 다섯째였던 아멜리아는 어머니의 지도 아래 형제자매들과 함께 '홈스쿨링'으로 공부했다. 그러던 중 어머니는 아멜리아가 마을의 연날리기 행사 때마다 연 그리기에 빠져드는 모습을 보고 그림에 소질이 있음을 알아챘다. 때마침 먼 친척이 선물한 미술용 붓과 물감으로 아멜리아는 야구아하이에서 본 것들을 마음껏 그렸다. 내성적이라 속엣말을 잘 꺼내지 않았고 뭐든 스스로 결정하던 아멜리

아는 첫 미술선생님으로 쿠바 독립운동에 참여했던 화가 막달레나를 만나면서 예술가로 더욱 옹골차게 여물어 갔다.

하지만 언제나 든든한 버팀목이었던 아버지가 병석에 눕게 되면서부터 가정에 먹구름이 꼈다. 가족들은 아버지가 회복하려면 병원 업무로부터 완전히 멀어져야 한다고 생각해 1915년에 아바나로 이사했으나 아버지는 그해 세상을 떠나고 말았다. 그럼에도 그가 가족을 위해 1912년에 건축했던 집은 아멜리아 회화에 중요한 유산으로 남았다. 아멜리아는 훗날 이 '가장 쿠바다운' 집에서 '가장 쿠바다운' 그림을 그리게 된다.[6-1]

낭만적으로 그린 쿠바의 풍경

1916년, 스무 살이 된 아멜리아는 산알레한드로 미술학교에 입학했다. 보통 입학 연령이 12-13세인 데 비해 매우 늦은 나이였다. 수업은 그리

6-1 아멜리아의 집 전경
이 집은 아멜리아의 어머니 이름을 따서 '비야 카멜라Villa Carmela'라고 불렸는데,
프랑스 신고전주의 양식과 쿠바 크리올 건축양식이 통합된 전형적인 쿠바식 건물이었다.
하얀 외관과 우뚝 솟은 기둥은 신고전주의에서 가져왔으며 베란다, 울타리, 창문에는
바로크풍의 화려한 장식이 빼곡했다.

스·로마 양식에서 영감을 얻은 프랑스 신고전주의 스타일을 답습하는 방식이었다. 아멜리아를 비롯해 많은 학생이 이에 불만을 느꼈지만 누구도 선뜻 반기를 들지 못했다.

하지만 1918년에 색채 수업을 담당했던 레오폴도 로마냑 선생님이 학생들의 불만에 귀를 기울이는 모습에 아멜리아의 마음이 조금씩 열렸다. 로마냑은 낭만적인 리얼리즘 화풍으로 지도했지만 원한다면 얼마든지 다양한 표현을 시도해 보라고 학생을 믿고 내버려 뒀다. 이런 관대한 수업 방식이 더없이 편안했던 아멜리아는 자연스레 로마냑의 낭만적인 화풍과 유사하게 잔잔하고 은은한 단색조의 풍경화를 그리기 시작했다.[6-2][6-3]

로마냑은 뉴욕의 아트스튜던츠리그Art Students League에서 6개월간 공

6-2 레오폴도 로마냑 〈마리노 풍경〉 연도미상

6-3 아멜리아 펠라에스 〈나무와 십자가〉 1925

부할 수 있는 장학금을 추천했고, 아멜리아는 그 기회를 붙잡았다. 아멜리아는 1924년 산알레한드로를 졸업한 해에 잔뜩 기대를 안고 뉴욕에 입성했지만, 뉴욕에서 대면한 모던아트에 별다른 감흥을 느끼지 못했다. 보스턴, 뉴욕, 필라델피아에 머무는 동안 그림보다는 식물원의 이국적인 꽃과 잎사귀에 푹 빠졌고, 하버드 박물관의 아메리칸 인디언 유물에 감탄했다. 그게 뉴욕 생활의 전부였다. 쿠바에 돌아온 후 조용히 스승의 품으로 돌아가 다시 익숙한 풍경화를 그렸다.

　1924년 아바나에서 아멜리아의 첫 개인전이 열렸고, 이때 낭만주의에 뿌리를 둔 카리브해 풍경화를 선보였다. "우리의 자랑스러운 풍경화가 중 한 명"이라며 문인 호르헤 마냑을 비롯해 여러 비평가의 호평이 이어졌다.[2]

모더니즘

모더니즘의 중심지로

1927년 아멜리아는 쿠바 정부로부터 파리 아카데미와 미술관에서 공부할 수 있는 장학금을 받았다. 아바나를 떠나는 배에는 같은 장학금을 받은 리디아 카브레라가 동행했다.[64] 리디아와는 산알레한드로에서 함께 공부한 사이였지만 톡톡 튀는 성격인 그녀와 아멜리아는 하나부터 열까지 정반대였다. 그럼에도 둘은 파리에서 단짝이 되어 항상 붙어 다녔다. 둘은 실험 예술의 중심이던 몽파르나스와 멀리 떨어진 값이 저렴한 몽마르트르에 아파트를 얻었다. 리디아는 그녀의 어머니와 함께 살았고 아멜리아는 그녀의 바로 옆집에 살았다.

아멜리아는 그랑쇼미에르 아카데미Académie de la Grande Chaumière의 드로잉 수업에서 누드화에 풍경화를 접목해 그렸는데, 인체와 자연의 부드러운 곡선이 역동적인 일체감을 이뤄냈다고 인정받았으며,[3] 리디아와 함께 파리국립미술대학École des Beaux-Arts과 루브르 박물관의 미술학교École du Louvre에서 회화와 예술사 수업을 들었다.

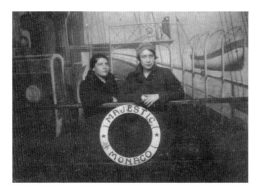

6-4 유럽행 배 위에서 아멜리아와
리디아, 1930

유학 초반에는 전시회도 열심히 다니고 그곳에서 만난 예술가나 시인과 교류하는 데 많은 시간을 보냈다. 그 무렵 쿠바 예술가들의 전시회가 파리에서 잇따라 열렸는데, 프랑스 시인이자 비평가 장 카수는 유럽 아방가르드 운동이 갖는 의미를 이렇게 설명했다.

우리 유럽 예술에 나타나는 새로운 형식은 역사의 전진에서 비롯된 것입니다. 가장 혁명적인 것은 전통의 지속에 있고, 파리파의 성과에 있습니다.[4]

파리파École de Paris란 파리 몽파르나스를 중심으로 모인 외국인 화가들을 일컫는 말로, 모딜리아니와 샤갈이 대표적이다. 그의 연설을 듣는 동안 아멜리아는 '내가 파리파가 되고 싶어서 이곳에 온 것인가?'라고 자문했다. 파리파가 '되기 위해서'가 아니라 '알기 위해서' 온 것이 아니었던가? 아멜리아에겐 쿠바의 가치관이 뿌리 깊게 박혀 있어서 다른 문화를 수용하기가 쉽지 않았다.

1920-30년대에는 아멜리아를 비롯해 쿠바 아방가르드 1세대인 카를로스 엔리케스, 에두아르도 아벨라, 빅토르 마누엘[6.5] 같은 예술가들이 파리로 몰려들었다. 이들은 멀리 떨어져 있는 쿠바의 스승이나 지인에게 조언을 구하기 어려웠기에 모든 것을 스스로 해결해야 했다.

1928년 파리의 잭 갤러리에서 아벨라의 전시회가 열렸다. 아벨라의 그림은 아프리카계 쿠바인을 의미하는 아프로-쿠바Afro-Cuban 느낌이 강했는데, 당시 유럽에서 활동한 쿠바 예술가들이 그들 자신의 문화적인 경험을 토대로 유럽 모더니즘에 손을 뻗치는 방식의 연장선상에 있었다. 이렇게 아프리카 문화 유산을 회복하기 위해 전개된 카리브의 예술과 문학운동을 아프로쿠바니스모Afrocubanismo라 부른다. 한국 출신

의 예술가가 파리에서 산수화나 민화를 발표하는 것과 같은 맥락이다.

　아멜리아는 이상하게도 파리에서 맞닥뜨린 아프로쿠바니스모가 낯설었다. 늘 만나던 사람을 생각지도 못한 엉뚱한 장소에서 맞닥뜨린 어색한 상황 같았다. 그때의 불편함으로 아멜리아는 앞으로 그려야 할 그림을 분명히 인식하게 됐다. 적어도 파리에서만큼은 비평가 카수가 말한 대로 파리 외국인 화가들의 성과를 인정하고 배워보기로 각오한 것이다. 사실 아멜리아가 파리에서 조형원리부터 차근차근 배우면서 그렸던 작품은 유학 전 아바나에서 주목 받았던 작품에 비해 훨씬 완성도가 낮았다. 어린이가 그린 듯한 피카소의 입체주의 그림과 그의 사실주의 드로잉을 나란히 놓고 보면, 같은 사람이 그렸다고는 믿기지 않을 만큼 다른 것과 마찬가지다. 조형원리가 달라지면 같은 작가의 그림이더라도 구분하기 어렵다. 새로운 목표가 생긴 아멜리아는 낯선 조형원리에 익숙해지기 위해 머릿속에 설계도부터 그렸다.

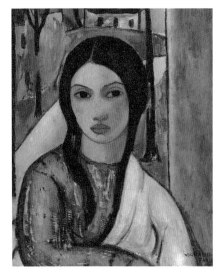

6-5　빅토르 마누엘 〈열대 집시 여인〉 1929

훌륭한 모더니즘 통역관, 엑스테르

파리 생활이 4년이 다 되어 가는데도 아멜리아는 모더니즘이 여전히 혼란스러웠다. 그녀가 돌파구를 찾게 된 건 1931년에 프랑스 화가 페르낭 레제가 신설한 현대미술아카데미에 들어간 이후였다. 바로 여기서 남다른 인연이 된 러시아의 여성화가 알렉산드라 엑스테르를 만나게 된다.[6-6] 엑스테르는 러시아 태생의 화가이자 디자이너로, 그녀의 키예프 스튜디오는 아방가르드 예술의 거점이었다. 아멜리아는 1931년부터 3년간 엑스테르에게 비평과 디자인·색채 이론을 작품에 응용하는 법을 배웠다. 모더니즘뿐 아니라 여러 미술양식의 기법과 색상 활용까지, 모더니즘의 전부를 이때 배웠다. 아멜리아에게 엑스테르는 모더니즘의 통역관이자 교과서였다.

아멜리아는 입체주의에서 색의 잠재력을 확신하고, 각각의 색이 어

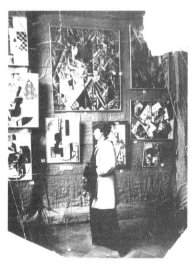

6-6 알렉산드라 엑스테르와 그녀의 작품 〈도시〉 1913

1934년 아멜리아가 쿠바로 돌아갈 때 엑스테르는 〈도시〉를 선물했다. 아멜리아는 이 그림을 평생 소중히 간직했다.

떻게 충돌하고 반응해서 살아 움직이는지를 배웠다. 평면의 기하학적 형태가 일으키는 색채의 소용돌이를 상상하면서 점차 형태가 낱개로 분산되고, 그 자체로 묵직하게 변화하는 흐름에 집중하는 것이 엑스테르의 전략이었다. 엑스테르는 자신이 터득한 입체주의의 노하우를 아멜리아에게 아낌없이 나눠줬다. 그 무렵 아멜리아의 그림 〈회색 물고기〉를 보면 납작한 물고기와 둥글게 헤엄치는 물고기가 원을 중심에 두고 서로 마주보며 회전하고 있는데, 이는 엑스테르의 가르침을 정확히 실현한 것이다.

1920년대 파리에는 기라성 같은 예술가들이 모여들었지만, 아무리 빼어난 재주가 있어도 여성 예술가의 사회적 지위는 남성 예술가의 뮤즈로만 인식되던 시절이었다. 이런 상황에서 엑스테르에게 아멜리아는 특별한 제자였던 것 같다. 전문적인 여성 예술가가 되기 위해선 더욱 심오하게 통찰해야 한다는 조언과 함께, 자신이 아는 전부를 아멜리아에게 쏟아 부었으니 말이다.

아멜리아는 엑스테르의 말 한마디 한마디에 빠져들었고 스폰지처럼 모든 것을 흡수했다. 〈군딩가〉[67]에는 그때의 열정이 고스란히 남아 있다. 그 무렵 엑스테르는 종이로 접은 인형처럼 납작하고 평평해 보이는 인물화를 그렸는데, 아멜리아는 그와 매우 유사하게 3차원 입체를 평면으로 전환하는 데 집중했다.[68] 〈군딩가〉의 얼굴, 목, 드레스가 따로따로 붙여진 콜라주처럼 보이는 까닭은 아멜리아가 인물을 각각의 단위로 쪼개 분석했기 때문이다. 이때부터 그림을 그리기 전에 '무엇을' '어떻게' 표현할 것인가, 라는 의문이 늘 선행했다. 특히 입체 형태를 일차원으로 변형시키는 방식은 훗날 아멜리아 회화의 밑거름이 되었다.

모더니즘의 기본을 깨친 아멜리아는 이제 빠른 속도로 응용하기 시작했다. 파리에 도착한 후 한 번쯤은 쿠바에 다녀올 법도 한데 그걸 마

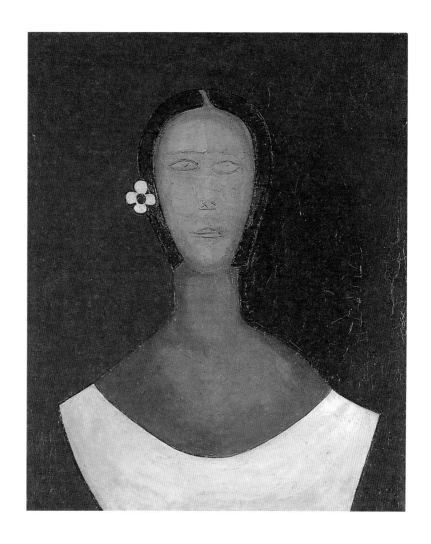

6-7　아멜리아 펠라에스 〈군딩가〉 1931

군딩가는 나이지리아의 작은 마을이다. 1922년 프랑스의 식민지가 된 이후 그곳의 많은 사람이
프랑스로 이동했다. 아멜리아는 파리에서 쿠바의 정체성을 드러내는 그 어떤 그림도 그리지 않았기에,
이 그림을 의인화된 쿠바 여성으로 보기는 어렵다. 군딩가는 당시 파리 화단의 트렌드였던 원시적이고
이국적인 표현일 수 있고, 혹은 파리 화단의 이국적인 경향성을 제3자의 시선에서 보고 느꼈던 조롱일
수도 있다.

다하고 스케치 여행을 떠났다. 모던아트에 체계적으로 접근하기 위해 스페인, 이탈리아, 독일, 체코슬로바키아 등 유럽의 여러 도시를 두루 거쳤다. 특히 스페인 마요르카섬에서는 해안선을 따라 보이는 지형의 구조, 부피감에 초점을 맞춰 계속 그렸다. 처음에는 눈에 보이는 자연 풍경의 윤곽을 따라 그리고, 다음에는 구조적인 규칙을 따라서 윤곽 위에 부피감을 입혔다. 전통적인 풍경화가 추상적으로 확장된 〈마요르카 보트〉[69]에 그런 특징이 뚜렷이 드러난다. 여행을 통해 그녀의 예술은 구상적이면서 동시에 추상적으로 성숙해졌다.

파리에 돌아온 아멜리아는 자신이 고안한 조형방식에 파리파 거장들의 작품을 적용했다. 더디고 지루한, 그럼에도 꼭 거쳐야 할 이 과정을 마친 아멜리아는 파리파의 성과는 바로 '색을 이용해 화면을 빈틈없이 채워 나간 구성'이라는 것을 알아냈다. 간혹 그녀의 풍경화에서 고흐의 풍경화가 연상되는 이유는 아멜리아가 자신의 조형구조 속에 고흐의 극적인 표현을 밀어 넣어 재구성했기 때문이다. 아멜리아는 모딜리아니를 비롯해 파리파의 다른 작가에게 받은 영향도 같은 방식으

6-8　알렉산드라 엑스테르 〈로미오와 줄리엣(의상 디자인)〉 1921

6-9　아멜리아 펠라에스 〈마요르카 보트〉 1930

로 응용했다. 그녀의 추상화에서 마티스가 색으로 표현한 감정, 레제가 구조적으로 쌓아올린 역동성이 동시에 보이는 것도 이런 이유에서다. 아멜리아는 자기 방식으로 직접 해봐야 모던아트를 믿을 수 있었다.

아멜리아만의 조형원리

1930년대 들어 파리의 상황은 급격히 안 좋아졌다. 주식시장의 붕괴가 미술시장에 심각한 타격을 입혔고, 작가들의 전시 개최는 하늘에 별 따기처럼 어려워졌다. 더욱이 1920년대 파리에 외국인 유입이 많아지면서 외국인 혐오증까지 나타났고, 스페인, 이탈리아, 독일에서 파시스트가 늘어나면서 파리는 하루가 다르게 어둡고 칙칙하게 변했다. 라틴아메리카 예술가 대부분이 1930년대 초반에 파리를 떠나고 몇몇만 남아 있었다. 당시 쿠바는 독재자 헤라르도 마차도가 권력을 잡고 있었기에 아멜리아는 독재정치가 종식되기를 기다리며 파리에 머물렀다.

이렇게 어려운 시기에도 1933년 잭 갤러리에서 개인전《아멜리아 펠라에스 델 카살의 전시회》를 열었다. 파리 센강 인근에 위치한 잭 갤러리는 작가를 까다롭게 선정하기로 정평이 난 곳으로, 이곳에서 샤갈, 모딜리아니, 칸딘스키, 토레스 가르시아의 전시가 있었다. 아멜리아는 파리 화단에서 이미 여러 전시를 통해 라틴아메리카를 대표하는 예술가로 인정받고 있던 터였다. 이 개인전에서 아멜리아는 풍경화, 인물화, 정물화 같은 전통적인 장르를 가로질러 체계적인 구조로 통합한 그녀만의 조형원리를 선보였다.

파리 전시를 성황리에 마치고 이듬해 쿠바에 돌아왔으나, 가족들은 아멜리아를 반길 만한 상황이 아니었다. 쿠바 경제를 떠받치던 설탕 붐이 1934년에 내리막을 걷고 그 여파로 가족은 이제껏 경험하지 못했던 궁핍에 시달렸다. 설상가상으로 독재정권의 몰락과 쿠데타까지 벌

어지면서 사회가 온통 혼란이었다.

　이때 아멜리아는 산알레한드로 시절의 스승 로마냑과 7년 만에 재회했다. 아멜리아를 방문한 로마냑은 거실 벽에 전시된 제자의 그림을 보고 적잖이 충격을 받았다. "지금은 이런 방식으로 그림을 그리지만, 난 네가 다른 방식으로도 그릴 수 있다는 걸 안단다." 그는 아멜리아를 배려해 완곡하게 충고했지만, 아멜리아는 자신이 다시는 로마냑과 함께 풍경화를 그리던 때로 돌아갈 수 없음을 잘 알고 있었다. 한때 각별했던 스승과 제자는 정중하게 헤어졌고, 다시 만나지 않았다.

　그즈음 아멜리아가 예전부터 앓았던 청각장애가 급격히 악화되었다. 스승에게 파리의 생활이며 작품에 대해 얘기를 나눌 만한 여력도 없었고, 감정 표현을 안 하는 성격이 육체의 고통과 맞물리면서 더욱더 내면으로 침잠했다. 스승이 쓴소리를 한 작품들은 여성단체의 후원으로 아바나에서 열린 1935년 개인전에서 선보였으며, 전시가 끝난 후 아멜리아는 곧바로 쿠바 아방가르드의 일원이 되었다.

　파리에서 예술만 꿈꾸다가 쿠바에 돌아와 갑자기 현실에 갇혀버린 느낌이 들었을 때, 그녀가 할 수 있는 것은 무엇이었을까? **아멜리아는 세상에 휩쓸리지 않고 아주 서서히 달궈지는 예술가였다.** 그녀에겐 매우 주관적인 시계가 있었고, 그 시곗바늘이 먼저 움직여야 비로소 현실의 시곗바늘도 움직였다. 지난 시간과 경험은 쉽게 잊히거나 함부로 버릴 수 있는 게 아니었기에, 지금까지 차곡차곡 쌓아온 여정 속에서 해법을 찾아 나갔다. 엑스테르에게 전수받은 역동적인 색채 표현과 추상적 구도에 대한 가르침 역시 계속 되새겼다. 아멜리아는 색이 구도가 되고, 구도가 색이 되는 조형원리를 지속적으로 탐구했다. 그렇게 해서 도달한 해답이 바로 '분할된 공간, 단순한 형태, 열대풍의 색조'로 압축되는 아멜리아의 시각언어다.

국경을 허문 열대의 꽃

입체주의 조형원리

20세기 초반까지만 해도 쿠바는 서구의 예술가와 탐험가에게 미지의
세계였다. 아멜리아를 비롯한 쿠바의 젊은 예술가들조차도 '쿠바적인
것'이 무엇인지 몰랐으며, 서구에 쿠바를 소개하는 그럴듯한 지침서도
없었다. 쿠바 아방가르드 예술가들은 자신들의 쿠바를 정확히 파악하
기 위해 소위 '정찰대' 활동을 벌였다. 유럽 아방가르드가 전통을 깨부
쉈다면, 라틴아메리카 아방가르드는 반대로 토착 문화를 부둥켜안았
다. 정체성을 찾기 위한 거대한 첫걸음이었다.

정찰대 일원 중에는 오늘날 쿠바의 '검은 주제'를 수면 위로 떠오르
게 한 위프레도 램이 있다.[6·10] 검은 주제란 1920년대 문화인류학자 페
르난도 오르티스가 처음 사용한 개념인 '검은 주제tema negro'에 기원을
둔 쿠바의 예술·사회운동으로, 아프로-쿠바 정체성에 정당성을 부여하

6·10 위프레도 램 〈정글〉 1943

는 데 중점을 뒀다.

당시 쿠바 미술계는 크리올리스모 성향이 지배적이었다. 본래 크리올은 콜럼버스가 신대륙을 발견한 뒤 서인도제도와 중남미에 이주한 스페인인과 프랑스인의 자손을 가리켰으나, 이후엔 의미가 확대되어 모국을 떠나 식민지 본토에서 태어난 사람을 통칭하게 되면서 점차 식민지에서 형성된 혼종성을 뜻하게 되었다. 따라서 크리올은 멕시코의 메스티소, 인디오처럼 인종적이면서 문화적인 의미를 띤다.

램은 쿠바에 도착하면서부터 거의 본능적으로 쿠바 문화 한복판에서 흐르는 아프로쿠바니스모의 강렬한 기운을 감지했다.[6-11] 램은 정찰대 활동을 하면서 오늘날 쿠바의 검은 주제를 수면 위로 떠오르게 했다. 1930년대 후반부터는 밀림에서 쿠바 민족성의 본질을 찾아내 조금씩 확장시켰다. 검은 주제의 영향력이 커질수록 크리올리스모에 익숙한 화가들은 위기를 맞았다. 그렇다고 지금껏 고수해왔던 크리올 문화를 버리고 밀림 속으로 들어가는 것은 무모한 발상이었다.

하지만 아프로쿠바니스모나 크리올리스모 모두 큰 범주에서는 유사하다. 그들은 이주와 혼종의 키워드를 공유했다. 쿠바의 사탕수수 농장

6-11
아바나의 거리 어디서나 부에나
비스타 소셜 클럽 같은 연주자들을 볼
수 있다.
아프로-쿠바의 리듬과 흥은 오직
쿠바에만 있는 장르이다.

경영에 혈안이었던 스페인이 노동력 충원을 위해 아프리카에서 많은 흑인을 데려왔는데, 아프로쿠바니스모는 그때 현지화된 그들만의 고유한 문화였다. 크리올리스모 또한 스페인에서 건너온 초창기 유럽인부터 현지에서 나고 자란 그들의 후손이 빚어낸 쿠바의 문화였다.

아멜리아가 속한 아방가르드는 당시 쿠바에서 가장 전위적인 그룹으로, 유럽을 다녀온 첫 세대의 젊은 예술가들로 구성되었다. 이들이 스페인, 프랑스, 이탈리아에 머물면서 입체주의와 초현실주의 같은 동시대 미술사조를 접한 경험이 쿠바 모더니즘을 싹틔웠다. 그들은 당장 쿠바에 어떤 예술이 필요한지도 잘 알았다. 바로 아프로쿠바니스모와 크리올리스모였다. 이는 오직 쿠바인만이 제대로 아는 문화였다. 1935년에 들어 이 이주의 성과는 아프로쿠바니스모와 크리올리스모의 전통적인 소재를 신중하게 변형시키는 방식으로 윤곽을 드러냈고, 유럽이 배양한 모더니즘 어법을 쿠바의 토착적인 방향으로 전환한 '크리올 모더니즘Creole modernism'의 초석이 세워졌다.

히비스커스의 탄생

아멜리아가 쿠바 문화를 탐험하는 방향성은 위의 아방가르드 미술가들과 같았지만, 방법은 아주 달랐다. 아멜리아는 크리올 가풍에 따라 '크리올 집안의 여자는 행동거지가 바르고 얌전해야 한다'는 통제 속에서 쿠바성cubanidad을 탐구했다.

아멜리아의 그림은 점차 쿠바의 열대 밀림으로 가득 채워졌다. 〈히비스커스〉[6·12]는 초저녁의 푸르스름한 하늘 아래, 빨간 히비스커스가 육중한 잎사귀에 둘러싸여 아름다운 자태를 뽐내고 있다. 열대의 매혹적인 신비로 가득한 아멜리아의 정물화는 한눈에 쿠바를 느끼게 만드는 아이템으로 가득하다. 사방에서 동시에 바라보는 듯 납작하고 평평

6-12　아멜리아 펠라에스 〈히비스커스〉 1936

한 잎사귀는 엑스테르가 알려준 대로 소용돌이치는 기하학적 형태를 상상한 결과다. 입체주의 조형원리로 쿠바를 표현한 것은 누구도 시도하지 않았던 방식이었다.[5] 쿠바성과 유럽 모더니즘이 동시에 전달되는 아멜리아의 그림은 쿠바 미술계에 신선한 충격을 선사했다. 역설적이게도 아멜리아의 정물화는 지극히 추상적이다. 자신은 내용을 앞세우는 구상화가가 아니라 추상화가라고 누누이 말했던 만큼 추상에 대한 신념이 확고했고, 언제나 자신의 내면의 창문에 투과되어 걸러지고 정제된 것만을 고수했다.

여타 아방가르드 미술가들 사이에서 아멜리아는 흔해 빠진 과일, 그릇, 스테인드글라스 장식, 히비스커스를 그리는 여성 예술가 정도로만 여겨졌다. 아멜리아는 이에 아랑곳 않고 대중에게 친근하게 다가가기 위해 나름의 방식으로 아프로쿠바니스모와 크리올리스모라는 무거운 주제를 부드럽게 재해석했다.

이렇듯 파리파의 성과 위에 세워 나간 아멜리아의 추상화는 동시대 라틴아메리카 미술에 짙게 깔려 있던 정치적 성향과는 거리가 멀었다. 정치·사회적 이상이 주된 소재였던 《라틴아메리카 미술과 응용미술전》이 1939년 뉴욕의 리버사이드미술관에서 개최됐는데, 이는 곧 미국 미술계가 생각하는 라틴아메리카 미술의 전형이었다.[6]

이런 인식이 팽배했던 1941년, 뉴욕의 노르테 갤러리에서 아멜리아의 개인전이 열렸다. 미국의 미술 관계자들은 그제야 라틴아메리카에서 '추상화'를 발견했다. 실제로 아멜리아를 비롯한 쿠바 예술가들은 20세기 초반에 속속들이 등장한 미술양식들을 자유롭게 섭렵하고 만끽했으며, 멕시코나 페루와는 달리 정치적 이데올로기에 구애받지 않았다. 개인적이고 자유로운 창작 환경은 쿠바 아방가르드의 토대가 되었다. 뉴욕 전시를 계기로 뉴욕현대미술관이 아멜리아의 작품을 구입

했고, 이후 그녀의 전시는 아바나 국립박물관(1968), 마이애미의 쿠바 예술박물관(1988), 카라카스의 예술박물관(1991) 등에서 개최됐다.

열대풍 바로크

아프로쿠바니스모의 검은 주제, 그리고 기존 콜로니얼 문화의 아름다움을 찬미했던 크리올리스모 사이에서 쿠바 정체성을 두고 불편한 대립이 한창이던 무렵, 아멜리아는 아방가르드에 속해 있으면서도 아랑곳하지 않고 바로크 문화를 껴안았다.

아멜리아가 살았던 동네 도처에는 19세기 콜로니얼 건축물이 남아 있었다. 아멜리아는 스테인드글라스, 석조 기둥, 발코니 난간, 격자무늬 창틀에서 무한한 예술적 구조를 발견했다.[6·13] 낡은 쇠창살이 그녀에겐 하나와 다른 하나가 이어지는 그물 구조로 보였다. 그 선들은 아주 오

6·13 쿠바의 오래된 동네에서 스테인드글라스 장식을 종종 볼 수 있다.

래전 고기잡이 어망부터 당초무늬 장식을 넣은 레이스 장식, 콜로니얼 건축물의 격자무늬 장식, 열대식물의 넝쿨에도 배어 있는, 그야말로 시대와 장소를 초월하는 구조였다. 아멜리아가 찾아낸 쿠바의 장식적 특징은 캔버스로 흡수되어 선과 색이라는 2차원 조형요소로 다시 태어났다. 아멜리아는 가까운 일상에 흩어져 있는 소소하고 담백한 장식무늬를 자신의 시각언어로 재구성하여 추상적 조형원리에 다가갔다.

'바로크'와 '장식'은 쿠바에서 동의어로 통한다. 옛것을 응용하여 새로운 것을 만들어낸 장식, 즉 응용장식으로서 바로크는 유의미하다. 쿠바는 바로크가 도입되던 당시에 다른 라틴아메리카 국가와는 달리 예술적으로 큰 영향을 받지 않았다. 유럽의 바로크와 쿠바의 바로크는 생김새부터 본질적으로 다르다. 쿠바의 미술사가 페레스 시스네로스는, 쿠바의 바로크는 유럽에서 건너온 바로크와는 본류가 다르며 쿠바에서 자생한 것이라고 주장했다.[7] 유럽에서 바로크는 미술과 건축양식의 범주이지만, 라틴아메리카에서 바로크는 그들 역사 및 문화와 떼려야 뗄 수 없는 사이이기 때문이다. 초창기 바로크 건축물은 아바나 대성당만 보더라도 유럽식에 가까웠으나, 19세기에 들어 신고전주의 건

6-14 아바나 콜로니얼 건축은 융합으로써 나날이 거듭난다.
(좌) 길에서 볼 수 있는 건축물 (우) 아바나 대성당

축과 쿠바의 토착적 요소가 융합되면서 쿠바식 바로크 장식의 개성을 표출하기 시작했다. 우아하고 극적이어야 한다는 바로크의 인식으로부터 완전히 해방되어 장식 그 자체가 주인공이 된 것이다.[6·14]

검은 주제의 미술가들은 콜로니얼 문화를 삭제하고 싶었는지 몰라도, 그런 쿠바는 존재할 수 없다. 더욱이 콜로니얼 문화 가운데 가장 화려하게 피어난 바로크를 외면한다는 것은 말도 안 되는 일이다. 바로크 문화는 라틴아메리카에 들어온 순간부터 지금까지 흑인, 원주민, 메스티소 유산과 혼합됐으며 그 결과는 오늘날 바로크에 고스란히 남아 있다.

아멜리아가 재해석한 쿠바의 바로크

아멜리아에게 쿠바는 조형 실험을 위한 현장이었다. 아멜리아가 장식성에 관심을 가졌던 건 유럽에서 터득했던 형태론에 이를 적용하기 위해서였다. 추상적인 형태를 단단하게 둘러싼 테두리, 체계적인 구도, 강렬한 색채, 선으로 단순화한 형태, 군더더기 없는 공간, 세부적인 패턴 등이 그녀의 작품에 모두 드러나는데, 이는 곧 모던아트의 핵심 요소이다. 인터뷰를 좋아하지 않았던 아멜리아는 1936년 인터뷰에서 자신이 지향하는 예술을 이렇게 표현했다.

어떤 대상을 모방하는 것에는 별로 관심이 없어요. 중요한 것은 모티프와 작가 자신과의 관계, 그리고 작가가 감정을 다스리는 능력에 달려 있으니까요. (⋯) 원래 자신의 성격과 감정이 모티프가 되어 주제로 연결되기 마련이죠. 결국 예술가의 역량은 사람을 감동시킬 수 있는 탁월한 기획력에 있다고 생각해요. 내가 겉모습을 신중하게 왜곡하는 이유가 바로 여기에 있어요.[8]

1940년대 아멜리아의 그림에는 스테인드글라스 창문에 투과된 빛이 알록달록한 색감으로 등장하는데, 역시 아멜리아의 대표작 〈히비스커스〉6-15에서도 시원한 파란색과 짙은 녹색을 배경으로 주홍빛이 화려하게 쏟아지고 있다. 장식의 속성 때문인지, 열대풍 소재와 바로크가 만나면 그림에서 생명력이 더 역동적으로 넘쳐흐른다. 히비스커스와 바로크풍 레이스가 만나는 지점에서도 검은 선이 마치 영역 표시를 하듯 형태를 감싼다. 이 선은 아멜리아가 동네를 걸어 다니며 눈여겨봤던 18-19세기 콜로니얼 건축의 발코니와 레이스 장식, 그리고 스테인드글라스에서 온 것이다. 오래전 파리에서 엑스테르에게 전수받은 선이 이제 바로크의 핵심으로서 독자적으로 군림하고 있다.

아멜리아와 바로크는 닮았다. 유럽에서 왔지만 지금은 쿠바의 것임을 누구도 부정할 수 없는 바로크, 이러한 속성이 그녀의 정체성을 대변하는 듯하다. 아멜리아는 바로크와 크리올 문화가 갖는 의미에 주목한 쿠바 최초의 화가였다. 미술비평가 호세 고메즈 시크레는 이러한 아멜리아의 기획력에 감탄했다.

아멜리아의 그림은 쿠바 미술사에서 가장 뛰어난 작품으로 꼽힙니다. 첫인상은 바로크 양식이라서 얼핏 쿠바성을 회피한 것으로도 보이지만, 자세히 살펴보면 쿠바의 일상을 익숙하고 보편적인 언어로 신중하게 옮겼다는 걸 알 수 있습니다. 그림 속 선은 식탁과 과일, 그리고 스테인드글라스 창문으로 조금씩 이어지며, 문양을 수놓은 식탁보와 라탄 의자, 금속 세공 장식까지 전체를 아우르며 연결합니다. 이후에는 수축과 이완을 반복하면서 모자이크처럼 단단하고 화려한 색상이 남죠.9)

6-15 아멜리아 펠라에스 〈히비스커스〉 1943

아멜리아는 라탄 흔들의자를 몹시 좋아했다. 잘 알려진 그녀의 프로필 사진(6장 첫 번째 사진)도 이 의자에
앉아서 찍었을 정도다. 이토록 애착이 강했던 의자의 장식 패턴은 〈히비스커스〉의 꽃병에서도 재현된다. 그녀의
뒷마당 정원에 있는 이국적인 식물도 이 그림의 영감이 되었다.

베일에 싸인 삶

집과 정원에서 보낸 여생

아멜리아를 오랫동안 연구한 미술사가 블랑은, 아멜리아의 삶이 파리
와 아바나에서 너무 달랐다고 말한다. 아멜리아는 유럽 모더니즘을 알
고자 당시 여성으로선 파격적으로 7년간 파리에서 유학하고 평생을
쿠바와 라틴아메리카 모더니즘의 선구자로 살았다. 영화 〈미드나잇 인
파리*Midnight in Paris*〉(2011)에서 과거로 시간여행으로 떠난 주인공이 밤
마다 피카소나 헤밍웨이 같은 전설적인 예술가들을 만나던 그때가 바
로 아멜리아가 파리에 머물던 1920년대였다. 파리의 낭만이 가장 뜨겁
게 달아올랐던 골든에이지Golden age, 그곳에서 아멜리아는 세계 각지에
서 파리로 모여든 예술가들과 어울리면서 세상 무서울 것 없이 새로운
예술에 도전했고, 자유로운 삶을 영위했던 신여성이다.

　그러나 쿠바로 돌아온 이후부턴 집밖에 모르는 부끄럼 많은 19세기
쿠바 처녀가 되어 버렸다. 청력 손실 때문인지 말도 조용히 했고, 어머
니와 자매의 도움 없이는 사람을 만나는 바깥일도 삼갔다. 전시 업무
를 비롯해 그림 판매 역시 자매들이 도맡았다. 뒤뜰 정원에서 식물과
잉꼬를 돌보는 것이 아멜리아의 하루 일과였다. 이렇게 만나는 사람도
없이 온전히 집 안에서만 여생을 보낸 것으로 알려졌다.[6·16]

　어떤 연유로 집에만 머물렀는지 아무도 모른다. 파리에서 힘겹게 쌓
은 경력과 예술가들과의 교류까지 포기하면서 말이다. 아마 파리와 확
연히 다른 쿠바의 환경에 다시 적응하는 것이 쉽지 않았을 텐데, 엎친
데 덮친 격으로 설탕 붐이 붕괴하면서 난생 처음 겪게 된 궁핍한 생활
도 커다란 시련이었을 것이다. 또한 크리올 중산층 여성이 결혼을 하

지 않고 버티는 건 당시 사회상을 고려할 때 결코 쉬운 일이 아니었다. 온갖 추측과 가십, 무례한 질문들이 그녀를 성가시게 했을지도 모른다.

　이유가 무엇이든 파리의 아멜리아와 아바나의 아멜리아는 너무 달라서 같은 사람이란 게 믿기지 않을 정도이다. 블랑은 아멜리아가 파리에서 맺은 두 인물과의 인연에서 비롯된 거대한 후유증이 그 원인이라 추측했다.

엑스테르와 리디아 사이에서

아멜리아는 파리에서 함께한 두 예술가 친구, 리디아와 엑스테르를 허물없이 대하며 친하게 지냈다. 그들은 실제로 아멜리아의 삶과 예술에 상당한 영향을 미쳤다. 아멜리아와 리디아는 아바나를 떠나는 순간부터 파리에 도착해 집을 구하고 미술학교에 다니는 내내 붙어 있었다. 리디아는 사교적이며 자유로웠고, 누구와도 금세 친구가 됐다. 유학 초기에 리디아는 별안간 자신의 아파트에서 두 점을 제외한 모든 작품을

6-16　아멜리아는 아바나로 돌아와 비야 카멜라에 머물렀다.

비야 카멜라는 천장이 아주 높고 바닥에는 타일이 깔린, 전형적인 쿠바식 크리올 건축물이다.(6-1 참조)

'충분히 좋지 않다'는 이유로 불태웠다. 이후로는 아프로-쿠바 문학과 민속성을 연구하는 데 열정을 쏟았다.[10]

아멜리아가 1933년 파리에서 개인전을 준비할 때, 리디아는 전시 카탈로그의 서문을 작성할 작가로 프랑스 소설가 프랑시스 드 미오망드르를 적극 주선했다. 미오망드르는 서문에 이렇게 썼다.

> 파리 화단에서 활동한 아멜리아의 작품은 20세기 초 라틴아메리카의 여러 예술가들이 촉진시킨 정치적 이데올로기와는 무관하다. 그녀는 쿠바의 토착 문화와 자연환경을 부각해 형식주의 모더니즘을 탐구한 쿠바 예술가다.[11]

리디아에 따르면 아멜리아의 개인전에 400명이 넘는 파리 미술 관계자들이 참석해 비평적 성과를 이뤄냈다고 한다.[12] 이처럼 둘은 서로를 의지하고 무엇이든 공유했다. 엑스테르의 수업도 리디아와 함께 들었다. 둘의 대화에선 "마담 엑스테르"가 빠지는 일이 없었다. 아멜리아에 따르면 매일 그녀의 집에서 리디아와 함께 공부하며 리디아가 수집한 아프로-쿠바 이야기를 다듬었다고 한다.[13] 또 1933년 파리에서 발표된 리디아의 아프로-쿠바 책 작업에 엑스테르가 삽화가로 참여하면서, 셋은 타국 땅 파리에서 하나로 똘똘 뭉쳤다.[6-17]

그러나 1934년에 아멜리아, 리디아, 엑스테르의 우정이 끝나고 말았다. 그 사이에 무슨 일이 벌어졌는지는 알려진 바가 없다. 확실한 사실은 엑스테르가 아멜리아에게 쿠바로 돌아가지 말라고 설득했으나 아멜리아는 끝내 파리를 떠났다는 것이다. 그리고 이후 둘의 만남은 이루어지지 않았다. 물론 리디아와도 교류하지 않았다.

훗날 리디아는 쿠바의 대중 작가로 성장했다. 언젠가 리디아가 아멜

리아에 대해 "여전히 훌륭한 색채주의자"라고 운을 떼며 "하지만 구성
적인 측면에선 조금 아쉽다"라고 말했다.[14] 우정이야 금이 갔더라도 파
리에서 함께 고생했던 친구가 자신의 그림을 언급했다면 관심을 보일
만도 할 텐데, 아멜리아는 여전히 아무 반응도 보이지 않았다.

엑스테르에 대해서도 아멜리아는 여간해선 언급을 피했다. 언젠
가 엑스테르를 두고 "훌륭한 교육자이자 극장 세트 디자인 전문가"라
고 말하면서 "다만 엑스테르의 가장 약한 영역은 책 삽화"라고 덧붙였
다.[15] 리디아와 함께 작업했던 아프로-쿠바 이야기에 엑스테르가 삽화
를 그렸던 일을 두고 하는 말일지도 모르겠다. 그럼에도 자신이 직접
작성한 전시회 카탈로그에는 엑스테르를 분명히 언급했고, 파리에서
헤어질 때 엑스테르가 선물한 그림 〈도시〉[66]를 평생 소중히 간직했다.

아멜리아 인생에서 가장 아름다웠던 때를 꼽으라면 파리에서 두 친
구와 언제든 함께 지낼 때가 아니었을까? 아멜리아가 아바나에 돌아

6-17　아프로-쿠바 민담이 담긴 리디아 카브레라의 책 『아레레 마레켄Arere Marekén』 속
엑스테르의 삽화

와 스스로 빗장을 걸고 외롭게 지냈던 이유를 블랑은 이렇게 추측한다. 완벽한 스승이자 친구였지만 지나치게 까다로웠던 엑스테르, 그리고 모든 것을 다 알기 원했던 친구 리디아 사이에 존재했던 '경쟁'에 치여 차라리 두 사람 모두와 인연을 끊은 채 살았던 것 아닐까, 하고.

인물화에 담긴 수많은 여성

아멜리아의 삶과 예술은 '여성적인 것' 혹은 '여성'으로 가득하다. 〈두 자매〉[6-18] 처럼 자매를 나란히 그린 작품을 여러 점 남겼다. 두 소녀가 나란히 있는 모습은 퉁명스러워 보여도 그 안에서 사랑스러움이 느껴진다. 둘의 얼굴 생김새, 피부색, 머리카락, 옷차림은 눈에 띄게 다른데 이는 성격과 심리 차이를 드러내기 위한 장치인 듯싶다. 자매 중 왼쪽 인물은 온화하고 내성적이며 수동적으로 보이는 데 반해 오른쪽 인물은 뭐든 적극적이고 의지가 강한 활동가로 보인다. 자매를 그린 다른 작품에서도 두 사람은 확연히 상반되는 이중적 자아로 묘사된다. 이들은 아멜리아의 어머니와 자매일 수도 있고, 리디아와 엑스테르의 관계일 수도 있다. 〈두 자매〉 속에 드러난 양극단의 성향은 시원하게 쏟아지는 빗줄기를 연상시키는 굵은 선으로 한데 섞이고 연결된다. 〈두 자매〉는 히비스커스가 있던 자리에 인물들의 심리 구도를 배치하고 입체주의 조형원리로 재구성한 작품이다.

아멜리아는 유독 '여성'이라는 소재에 단순한 관심 그 이상으로 몰두했던 것으로 보인다. 그녀는 일기도 남기지 않았기 때문에, 쿠바에 돌아와 칩거하게 된 배경은 블랑이 말한 대로 그 누구도 알지 못한다. 어쩌면 그것은 사랑에서 온 상처, 암울한 쿠바 정세와 불확실한 미래, 혹은 파리와 아바나에서 찾아온 우울증 때문일지도 모르겠다.

6-18 아멜리아 펠라에스 〈두 자매〉 1944

은신처에서 피어난 아라베스크

아멜리아가 여생 대부분을 보낸 비야 카멜라의 주변 환경은 예술적 영감의 원천이었다. 그녀에게 정원이란 프랑스 지베르니에 있는 프랑스 인상주의 화가 모네의 정원에 비견되는 아주 특별한 은신처였다.

1950년대에 이르러 권태기가 찾아왔다. 모든 것에 심드렁했고 의욕도 없었다. 이때 친구의 권유로 도자기를 배웠는데 흙을 만지고 오는 날이면 한결 기분이 좋아졌다. 급기야 집 근처에 공방을 마련해 한동안 흙 속에 푹 파묻혀 지냈다. 캔버스에 있던 아멜리아풍 그림은 이제 화병, 접시에 그려졌다. 이후 아바나 힐튼 호텔이 의뢰한 벽화 〈쿠바의 과일*Las frutas cubanasen*〉(1957)에서 숨겨왔던 열정을 드러냈다. 벽화는 가마에 굽는 과정에서 색이 날아가거나 변색될 수 있기 때문에 형태를 평평한 캔버스에 그릴 때보다 한층 추상적이고 기하학적으로 단순화시켰다. 과일과 꽃의 테두리는 최대한 간결하게 채색했다. 말년에 도자기 그림에 시간을 쏟았던 피카소처럼, 흙으로의 일탈은 마음을 안정시키는 데 확실한 도움을 주었다. 한참 도자기 작업을 하다가 마침내 자신이 추구했던 밝고 화사한 정물화, 인물화로 되돌아갈 수 있었다.

〈기둥이 있는 실내〉[6-19]를 그린 시기가 바로 이 때로, 예전보다 더 추상적이고 기하학적이다. 아멜리아가 거실에서 열린 창밖으로 보았던 하늘, 그리고 비야 카멜라를 떠받치는 기둥이 보인다. 쿠바의 건축, 가구, 장식에서 찾아낸 아라베스크 문양은 훨씬 신비롭고 화사한 색채로 덧씌워졌다. 20세기 미술가들이 "아멜리아가 성취한 것은 색을 표현한 것"이라고 두고두고 말했을 정도로 그녀는 갈수록 더 색에 천착했다. 집이라는 한정된 공간에서도 예리한 감각과 풍부한 감수성으로 자신만의 예술세계를 무한히 확장해 갔다. 그리고 1968년, 아멜리아는 그동안의 삶처럼 고요하게 세상을 떠났다.

6-19　아멜리아 펠라에스 〈기둥이 있는 실내〉 1951

아멜리아의 이름을 기억하며 – 가만히 피어나는 쿠바의 꽃

아멜리아가 쿠바로 돌아와 새로운 조형을 실험했을 때, 파리에서도 그랬듯 그 시작은 미미했다. 그럼에도 성실성 덕분에 그녀가 완성해낸 조형이 끝내 그 모습을 완전히 드러낼 수 있었다. 그녀가 쿠바인의 관점에서 쿠바적인 표현으로 조형을 재창조했다는 설득력 있는 비평적 가설이 등장하고 또 언어화되면서, 그녀의 전략은 미술계에 빠르게 퍼져 나갔다. 유럽 모더니즘과 쿠바의 자연환경 사이에서 어느 한쪽으로 치우치지 않은 균형 잡힌 구도와 주제에 많은 이들이 감동했다.

　오늘날 아멜리아의 그림은 고가에 거래되지만 그녀 생전에는 예술가로서 생계를 유지하기가 어려웠다. 파리에서 돌아온 후 미술계에서 꾸준히 호평을 받았는데도 작품은 거의 팔리지 않아 생계를 위해 미술을 가르치는 데 많은 시간을 할애했다. 쿠바의 20세기 정세는 그 어느 때보다 변화무쌍했다. 이 풍파 속에서도 아멜리아는 삶이 다하는 날까지 아바나의 집에서 가족들과 조용히 지내며 그림에만 매달렸다. 그로부터 50여 년이 흐른 지금, 만약 그녀가 우리와 동시대를 살고 있다면 어떨까. 그녀를 옭아매던 관습, 엄격한 잣대, 편견에서 벗어나 못다 한 이야기를 좀 더 자유롭게 털어놓을 수 있을까. 이제 와 그 속내를 들여다볼 순 없겠지만 그녀의 남아 있는 작품이 백 마디 말보다 더욱 분명한 해답을 품고 있는지도 모르겠다.

존재마저 부정당한
브라질의 모더니스트

✳

아니타 말파티
Anita Malfatti 1889~1961

"그림 속 인물을 학교에 있는 석상처럼
아무런 감정도 없이 그릴 수 없다."

돌이킬 수 없는
색채의 드라마

미술작품은 어떻게 평가되는 걸까? 도대체 무슨 기준으로 잘 그린 작품과 그저 그런 작품을 나누는 걸까? 그 기준이 명쾌하지 않은데도 모든 예술가가 평가에서 벗어날 수 없는 것이 현실이다.

"이 작품 괜찮네!"라고 평가를 받으면 내 마음을 알아주는 것 같아 으쓱해지지만 부정적인 평가를 받으면 왠지 나에게 쏘아붙이는 말처럼 들려 종일 신경이 쓰인다. 작품이란 것이 결국 나의 일부분과도 같기 때문이다.

그러나 세상은 작가 초년생들에게 이렇게 말한다. 전문가가 되려면 부정적인 평가에 마음이 찢기는 상처를 입더라도 결국에는 딛고 일어나야 한다고. 그런 의미에서 아니타는 성공보다 실패에 가까운 예술가였다. 그녀는 비평가의 혹평으로 마음의 상처를 받아 당시 가장 아방가르드했던 모던아트를 더는 이어나갈 수 없었다. 단번에 내리긋는 붓에 감정을 싣고 자신의 내면을 다 바쳐 그렸던 그림으로 인해 예술가의 정체성, 더 나아가 한 인간으로서의 존재마저 부정당한 것이다. 이때 받은 상처로 손도 굳고 마음도 굳어 버렸으며, 혹평에 예술적 의지가 무참히 꺾인 사례로 미술계에서 두고두고 회자되고 있다.

하지만 아니타는 맞서 싸우지 않았고 자기 생각을 드러내지도 않았다. 싸움닭이나 투사와는 거리가 먼 유형이었다. 여기서 잘잘못을 따지는 것은 아무 의미가 없다. 예술가의 타고난 성격과 가치관이 저마다 다를 뿐이다. 아니타가 혹평을 견디고 계속해서 화가로 살아가기 위해 선택한 방법은 자신을 세상에 맞추는 것이었다.

지금 아니타의 삶과 작품을 돌아보는 일은 특히 젊은 여성 예술가들에게 좀 더 특별하게 다가올지도 모르겠다. 모든 선택에는 존중받아야 할 마땅한 이유가 있음을 잊지 않기를 바라며, 이 책 한 꼭지를 그녀에게 할애했다.

색의 발견

빛을 포착하다

아니타는 1889년 원대한 꿈을 품고 브라질 상파울루São Paulo로 이민 온 부모 밑에서 태어났다. 아버지 사무엘 말파티는 이탈리아 출신의 실력 있는 토목공학 엔지니어였으며, 어머니 엘레오노라 엘리자베스 크루그 는 독일계 미국인으로 화가이자 디자이너였다. 두 사람은 당시 상파울 루 신문에 결혼 기사가 실릴 정도로 주목받는 인재였다.[7-1]

아니타는 어릴 적부터 오른손을 항상 손수건으로 칭칭 동여매고 다 녔다. 화려한 자수가 놓인 손수건이라 모두 그 문양에 감탄하곤 했는 데, 정작 속사정은 아무도 몰랐다. 실은 태어날 때부터 오른쪽 팔의 근 육이 점차 수축되는 병을 앓았는데, 성장할수록 증세가 심해지면서 팔

7-1 아니타의 아버지, 사무엘 말파티가 구상하고 설계한 건축물
브라질과 이탈리아의 협력 증진을 위해 세워진 이 건축물은 이탈리아 이주민들의 교육을 위해 쓰이다가 도시에 불어 닥친 전염병으로 한때 병원으로 사용됐다.

과 손목 부분이 눈에 띄게 작아지고 끝내는 팔을 마음대로 움직이는 것조차 힘들어졌다. 어떻게든 병을 고쳐보려고 세 살 때부터 이탈리아에서 세 번이나 수술을 받았지만 소용없었다. 아무리 어린 나이라도 이미 오른손잡이로 굳어졌는데 하루아침에 왼손으로 바꿔 쓴다는 게 마음처럼 쉬운 일인가? 아니타의 어머니는 전문교사를 초빙하여 아니타에게 왼손으로 글씨 쓰고 그림 그리는 법을 익히게 했다.

　시련은 또 찾아왔다. 아니타가 열세 살 되던 1902년에 아버지가 갑작스럽게 세상을 떠난 것이다. 어린 아니타가 감당하기엔 너무나도 큰 충격이었다. 그 무렵 아니타는 집에서 가까운 기차역에서 스스로 목숨을 끊겠다고 결심했다. 세월이 한참 흐른 후 그녀는 당시 어떤 길로 가야 할지 갈피를 잡을 수 없어 숨 막히도록 고통스러웠다고 회고했다.

　　그때 나는 고작 열세 살이었어요. 어떻게 살아야 할지, 어떤 길로
　　가야 할지 몰랐기 때문에 하루하루가 고통스러웠죠. 그때만 해도 내가
　　어떤 감성을 가진 사람인지 나조차 알지 못했으니까요. 왜 그랬는지
　　모르지만, 그날은 나 자신을 이상하리만큼 끔찍한 경험으로 밀어 넣고
　　싶었어요. (…) 어떤 행동을 했는지 아직도 선명하게 기억해요. 집에서
　　기차역까지는 가까웠어요. 나는 집에서 나와 머리를 고무줄로 질끈
　　묶고서 기찻길에 누워 기차가 내 위를 지나갈 때까지 기다렸어요. 그
　　짧지 않은 순간이 말로 설명할 수 없을 정도로 두려웠어요. 고막이
　　터질 듯이 요란한 쇳소리가 들렸고, 그곳의 공기는 조금 이상했어요.
　　어디선가 불어오는 뜨거운 바람 때문에 금방이라도 질식할 것
　　같았어요. 갈수록 헛것이 보이기 시작했고 현실인지 환상인지 알 수
　　없는 빛의 잔상이 눈앞에 펼쳐졌어요. 그 시공간에서 내가 목격한
　　것은 색이었어요. 아주 많은 색이 점점이 흩어져 있었죠. 색들은

질주하듯 껑충껑충 뛰어다녔고, 격렬하고 사나워 보였어요. 뭔가에 홀린 것처럼 그때의 색들을 영원히 내 눈에 간직하고 싶었어요. 계시와도 같았죠. 그리고 나는 그림에 전념하기로 결심했어요. 시간이 한참 흘렀지만 내가 착각한 게 아니라고 확신할 수 있어요. 내 길이 옳았다고 말이에요.[1]

이때의 처절한 경험담은 종종 미화되어 아니타가 그림을 그리게 된 동기를 얘기할 때 인용된다. 아니타를 다룬 여러 연구에서는 그녀가 극한까지 떠밀린 후에야 자신만의 감성을 발견했고 그것이 예술로 이어졌다고 말한다. 또 어떤 이들은 인간이 나락으로 추락하면 그다음에는 올라갈 일만 남았으니 긍정적으로 생각하라는 말을 건네기도 한다. 하지만 열세 살짜리 아이가 기찻길에 누워 처연히 죽음을 기다리는 모습을 생각하니, 아버지의 죽음을 얼마나 받아들이기 어려웠을지 그 마음이 전해져 안타까울 뿐이다.

미술로의 도약

그날 이후로 아니타는 화가가 되겠다고 결심했다. 곁에는 항상 묵묵히 지켜봐주는 든든한 후원자, 어머니가 있었다. 소묘와 디자인의 기초를 차근차근 익히는 동안 어머니는 아니타의 타고난 재능과 끝까지 파고드는 끈기를 알아봤다. 당시에는 교육이라는 명분으로 자녀를 식료품 저장실에 가두는 관습이 있었는데, 아니타의 어머니는 절대 그러지 않았다. 집안의 가장이 된 어머니는 상파울루에서 학교를 운영하고 외국어 교습을 하면서 가정을 이끌었다. 틈만 나면 그림을 그려 전시회에 출품했을 뿐만 아니라 미술이론에도 해박했다. 어머니는 마음껏 수다를 떨 수 있는 친구이자 영감의 원천이었다.[2]

아니타는 열다섯 살 때부터 3년간 상파울루 맥켄지대학Mackenzie College에서 미술을 배운 후 우등으로 졸업했으나, 브라질은 자신의 호기심을 채우기에 한계가 있다고 느꼈다. 아니타의 삶을 추적하고 그녀의 편에서 변호한 전기 작가 마르타 로세티 바티스타에 따르면, 당시 상파울루에는 예술가 지망생에게 도움이 될 만한 번듯한 미술관이 없었고 책에 실린 삽화를 제외하면 그림을 참고할 만한 전문 서적도 거의 없었다고 한다.[3]

아니타는 대학을 졸업하고 1906년에 예정대로 미술 교사가 되었지만 그림에 인생을 바치고 싶다는 열망에 점점 사로잡혔다. 건축가였던 삼촌 조르지 크루그는 아니타의 예술적 재능과 야무진 성격을 익히 알고 있었다. 그러던 어느 날 아니타의 친구 가족이 아니타에게 함께 베를린으로 유학을 가자는 놀라운 제안을 했다.[4]

그날 이후로 이 생각이 계속 머릿속을 맴돌았고 동시에 기분이 우울해졌어요. 어머니는 온종일 일하는 집안의 가장이자 미망인이었고, 함께 살던 할머니는 류머티즘으로 침대에 누워 계셨기 때문에 나에게 유럽 유학은 언감생심이었죠. 그때 숙모를 찾아가 친구 가족이 함께 유학을 가자고 하는데 어떻게 해야 할지 모르겠다고 하소연을 했던 것 같아요. 그런데 내 말을 듣던 숙모는 좋은 생각이라고, 내 꿈이 이뤄질 수 있도록 가능한 한 돕겠다며 생각지도 못한 약속을 해줬어요. 다음 주 일요일에 삼촌이 내게 전화해서 유럽에서 그림 공부를 하고 싶냐고 물었어요. 나는 이렇게 놀라운 일이 일어났다는 사실에 대답조차 제대로 할 수 없었죠. 삼촌은 평범한 것을 받아들이지 말라고 당부했고, 그러겠다고 약속했어요. 그리고 정확히 15일 후 베를린으로 향했어요.[5]

베를린과 뉴욕의 표현주의

색이 해방된 도시, 베를린

아니타가 독일에 도착했던 1910년은 때마침 모더니즘이 활발하게 전개되던 시점이었다.[6] 그녀가 가장 처음으로 접한 모더니즘의 광풍은 바로 독일 표현주의였다. 20세기 초 인상주의에 대한 반동으로 일어난 표현주의는, 감정을 직접적으로 표출하는 것이 예술의 진정한 목적이며, 회화의 선·형태·색채는 그것의 표현 가능성만을 위해 이용되어야 한다고 주장했다. 에드바르 뭉크는 어린 시절에 닥친 부모와 동생의 죽음으로 평생토록 죽음의 공포에 사로잡혔고, 이런 불안한 심리가곧 예술로 이어졌다. 앙리 마티스는 전쟁의 암울함 속에서 오히려 세상에서 가장 따뜻하고 행복한 색채를 작품에 녹여냈다. 이처럼 예술가의 감정과 직관에 호소하는 예술이 당시 새롭게 떠오르던 유럽의 모더니즘이었다. 붓이 지나간 자리나 색상의 조합조차도 작가의 감정과 고뇌가 축축이 묻어난, 지독히도 감성적인 흔적이었다.

아니타는 독일제국 미술학교Königliche Akademie der Künste 입학을 목표로 베를린에 도착했지만 이미 학기가 시작된 후였다. 어쩔 수 없이 화가 프리츠 부르거-뮐펠트의 스튜디오에서 개인 지도를 받게 됐는데 오히려 전화위복이 되었다. 프리츠는 오늘날 독일 표현주의의 거장이 된 인물이며, 아니타가 스튜디오의 일원이 됐을 때는 혁신적인 예술가들이 한창 그곳으로 모여들고 있었다.

베를린에서 6개월 동안 밤낮으로 그림만 그리던 어느 날, 동료와함께 현대 작가들의 전시회를 보러 갔어요. 아주 큰 그림이었는데

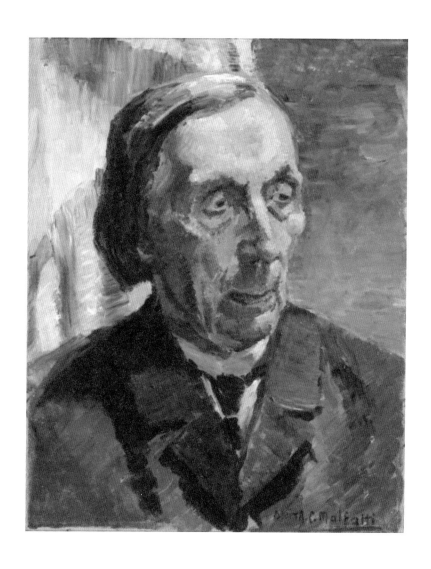

7-2　아니타 말파티 〈교수님의 초상화〉 1912년경

얼추 짐작해도 1킬로그램 정도의 물감을 쏟아부은 것 같았고, 세상에 있는 색이란 색은 모조리 다 동원된 듯했죠. (…) 그 그림을 보는 순간, 그렇게 그리는 게 옳다는 생각이 들었어요. 모든 물체는 빛에 둘러싸여 있고, 모든 존재에는 색이 있으니까요. 어떤 것도 무색이거나 무광일 수는 없어요. 전시회 작품 가운데 모든 색을 자유롭게 구사한 로비스 코린트의 그림이 인상적이었는데, 정확히 일주일 후에 프리츠의 스튜디오에 코린트가 그림을 그리러 나타난 거예요. (…) 그렇게 내게 색이 다가왔어요.[7]

아니타는 베를린에서 가장 자유로운 창작실험의 한가운데에 있었다. 전시에서 봤던 코린트 역시 독일 표현주의에서 중추적인 역할을 한 거장이 되었으며 아니타는 그와 함께 스튜디오에서 작업하면서 밝고 활기찬 표현에 강렬한 자극을 받았다. 그의 유연하고 감성적인 붓놀림에 황홀감마저 느낄 정도였다. 아니타는 1914년까지 미술학교와 프리츠 스튜디오를 오가며 색채표현에 중점을 둔 초상화와 풍경화를 그렸다.[72] 색이 형태 안에 갇히지 않고 캔버스를 자유롭게 활보하는 표현주의는 아니타가 베를린에서 건진 수확이었다.

모던아트를 향한 확신

아니타가 독일에 머무는 동안 대형 전시회가 잇따라 기획됐다. 1912년 쾰른에서 열린 《분리파 국제전Sonderbund Internationale Ausstellung》은 모던 아트의 국제 동향을 한눈에 볼 수 있는 전시회였다. 반 고흐, 폴 세잔, 엘 그레코, 뭉크 같은 대가의 작품이 한자리에 모여 있다는 사실만으로도 아니타는 몹시 흥분했다. 《분리파 국제전》이 특히 주목했던 고흐와 뭉크부터 입체주의와 표현주의까지, 모던아트의 역사를 망라한 대

규모 전시회를 두 눈으로 직접 볼 수 있었기 때문이다.

　이듬해 1913년, 아니타는 미국 모더니즘 전시에 한 획을 그은《아모리 쇼Armory Show》에 출품했다. 이 전시회의 공식 명칭은 '국제현대미술전'으로, 지난해《분리파 국제전》을 기준 삼아 기획된 전시였다.《아모리 쇼》에 참여한 아니타는 이런 생각을 했다. "내가 브라질에서 그렸던 그림은 19세기의 눈으로 그린 거였어. 20세기에 살고 있으면서."[8] 아니타는 여기서 후안 그리스, 장 크로티, 마르셀 뒤샹을 만날 수 있었다. 그럴수록 입체주의의 중심지가 되어 가는 뉴욕에 머물고 싶어졌다.

　《아모리 쇼》가 아니타에게 미친 영향은 또 있다. 여기서 미국 화가 호머 보스의 〈대지와 바다Land and Sea〉(1912)라는 작품을 접했는데, 언뜻 보기엔 전형적인 풍경화 같지만 그 속에서 대지를 뚫고 나오는 비범한 인상을 받은 것이다. 보스는 19세기 아카데미즘에서 벗어난 작품으로 유명했다. 1925년부터는 뉴멕시코를 여행하면서 사막 풍경과 아메리카 인디언을 화폭에 담았다. 그의 자신감 넘치는 붓 터치와 지축을 흔

7-3　호머 보스 〈치마요 풍경〉 1930-1935

드는 듯한 에너지는 단박에 아니타를 사로잡았다.[7.3] 이미 베를린에서 자유분방한 색채 표현에 자극을 받은 후였지만 보스의 활력 넘치는 풍경화를 보니 자신의 그림이 지나치게 정적이라는 것을 자각했다.

아니타는 《분리파 국제전》과 《아모리 쇼》처럼 국경을 초월한 대규모 전시회를 통해 모더니즘에 확신을 가졌다. 1914년에는 베를린에서 학업을 마치고 상파울루로 돌아와 첫 개인전을 열었다. 이때 몇몇 작품이 판매됐고 가능성이 유망하다는 호평도 얻었다. 가족과 친구들은 여기서 멈추지 말고 더 공부하기를 바랐다. 아니타 역시 뉴욕을 간절히 꿈꾸고 있었고, 마침내 기회를 얻어 뉴욕행 표를 손에 쥘 수 있었다.

뉴욕 독립미술학교

아니타는 《아모리 쇼》에 참가한 지 2년 만인 1915년에 뉴욕으로 돌아왔다. 보스가 가르치는 독립미술학교Independent School of Art에서의 시간은 장학금을 구하러 애쓴 시간도, 예술을 잘 모르는 관료들의 말도 안 되는 소리를 들어야 했던 일도 다 잊힐 만큼 만족스럽고 행복했다.

보스는 독립미술학교를 이렇게 정의했다. "말 그대로 '독립' 학교이므로 어떤 관계에서도, 예술의 어떤 사조에서도 자유로워야 한다."[9) 독립미술학교는 아카데미, 전통과는 거리가 멀고 예술에 대한 열정으로 똘똘 뭉친 이들이 자유로운 창작을 도모한 학교였다. 마르셀 뒤샹도 이곳에 와서 일과를 보내다 내키면 그림을 그리기도 했다.[10)

보스의 실험적이고 자유로운 창작 환경은 아니타에게 '마음대로 해도 괜찮아'라고 주문을 넣는 주술 같았다. 그와 함께 작업하는 동안 아니타의 점잖고 완벽주의적인 성향이 점차 사라지고 자신감이 생겼다.

아니타는 낚시로 유명한 몬헤건섬에 머물렀던 두 달 동안 가장 큰 성과를 얻었다고 말했다. 섬에서 그린 작품 중 〈파도〉[7.4]는 아니타의 대

7-4 아니타 말파티 〈파도〉 1915

표작 가운데 하나인데, 바위를 감싸 오르듯 높이 회오리치는 거대한 파도를 힘 있게 표현한 그림이다. 아니타가 그렇게도 원했던 불끈 솟아나는 힘을 붓으로 표현할 수 있게 됐으니, 스스로 얼마나 뿌듯해했을지 짐작이 간다. 이 작품은 1917년 두 번째 개인전에서 선보였다.

보스는 인체의 모든 뼈와 근육이 어떻게 연결되어 큰 흐름을 만들어 내는지, 그 역동성에 주목해야 자신만의 표현 방식을 끌어낼 수 있다고 누누이 강조했다. 그러다 보면 자신도 모르는 사이에 캔버스 안에서 툭 튀어나와 움직이는 근육이 보일 것이라고 말이다.[11]

보스의 지도법은 독창적이었다. 일례로 당시 아니타를 비롯해 대부분의 학생들이 신체 근육을 제대로 표현하기 위해서는 해부학 수업을 꼭 들어야 한다고 생각했는데, 1916년 5월 『뉴욕 타임스』에 소개된 보스의 수업 방식은 이런 편견을 뒤엎었다.

> 보스는 회전판 위에 인체 골격 모형을 올려놓고 점토 또는 왁스를 모형에 직접 붙이면서 근육 조직을 설명했다. 골격에 덧붙인 특정 근육이 어떤 모양인지 학생들에게 보여주고 옆에 있는 실제 모델과 비교하면서 근육의 움직임을 다시 확인시켰다.[12]

이 시기 아니타의 작품 〈토르소〉[7-5]와 〈입체파 누드〉[7-6]를 보면 울룩불룩한 근육이 단숨에 그어 내린 붓질로 시원하게 드러난다. 화면 전체에 밝은 색감을 사용해 대담하게 표현하라는 보스의 조언은 인체 구조에서 파생한 역동적인 선과 만나면서 '드라마틱한 긴장감'을 만들어 냈다. 낱낱의 붓 터치는 팔딱팔딱 뛰어오르는 물고기처럼 생동감이 넘치고, 어떻게 전개될지 한 치 앞도 알 수 없는 스릴도 느껴진다. 여기에 입체주의 표현까지 덧붙여 인체를 한층 더 왜곡했다.

7-5 아니타 말파티 〈토르소〉 1915

7-6 아니타 말파티 〈입체파 누드〉
1916

아니타는 내면의 깊은 곳에 감춰뒀던 감정을 여과 없이 끄집어냄으로써 마침내 자신의 한계를 극복했다. 모던아트를 자신의 것으로 만들려는 불굴의 집념과 예술에의 욕망은 그녀의 천성을 바꿀 정도로 강력했다.

상냥한 여성상을 거부하다

〈바보〉[7.7]는 아니타의 분신과도 같은 작품이다. 왜 제목을 '바보'라고 붙였는지 자신만 알겠지만, 아니타를 아는 누구라도 이 그림이 자화상이란 것을 짐작할 수 있다. 검은색 단발머리는 아니타가 오랫동안 고수한 헤어스타일이었는데, 단정하고 똑 부러지는 성격과 잘 어울려 그녀의 트레이드마크였다.

〈바보〉는 보스를 향한 무한한 신뢰를 바탕으로 뉴욕에서 그렸던 작품이다. 아니타는 이민자 가정에서 태어나 브라질에서 성장하는 동안 자신이 이방인이라는 생각을 줄곧 떨칠 수 없었는데, 이러한 감정은 베를린이나 뉴욕에 머물 때 느꼈던 것과도 크게 다르지 않았다. 독립미술학교에서 그녀는 격정적으로 펼쳐지는 아방가르드 세계 앞에서 자꾸만 뒷걸음치고 망설이는 자신의 모습을 직시했다. 왜 나는 바보처럼 그 거대한 세계에 침투하지 못하는 걸까? 아니타는 이런 불안으로부터 도망치고 싶었고, 그런 갈등에서 〈바보〉가 탄생했다.

사람들은 내 그림에 대해 이렇게 말하곤 했어요. 추하고 정서적으로 불안정해 보이며, 왠지 모르게 애잔한 슬픔이 느껴진다고. 그런데 정말이지 더는 그림 속 인물을 학교에 있는 석상처럼 아무런 감정도 없이 그릴 수는 없었어요.[13]

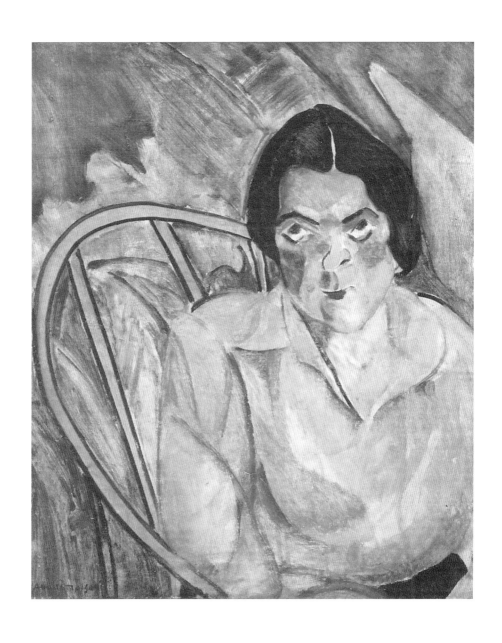

7-7 아니타 말파티 〈바보〉 1915-1916

아니타는 겉으로만 매끈한 그림은 절대 그리지 않겠다고 맹세한 듯 온 힘을 다해 인물의 감정선을 표현했다. 색상도 노란색, 초록색, 파란 색같이 강렬하고 대조적인 원색을 자유자재로 활용했다. 특히 노란색 블라우스는 위로 치켜뜬 눈을 부각하는 조명 역할을 한다.

이처럼 아니타는 색과 형태, 이 두 가지를 별개가 아닌 하나의 유기 체로 보고 접근했다. 붓놀림을 가로막는 어떠한 방해 요소도 없었으며 설사 있었더라도 당시 그녀의 눈에는 보이지 않을 만큼 의지가 단단했 다. 〈바보〉는 아니타가 자기만의 방식으로 해석한 표현주의와 입체주 의를 색채로써 증명한 수작이다.[7-8]

독립미술학교에서 아니타는 뛰어난 학생이었다. 몇 년간 유럽 모더 니즘을 만끽한 그녀는 상파울루에서는 상상할 수도 없던 예술세계를 고국에 선보일 만반의 준비가 되어 있었다.

7-8 **아니타 말파티** 〈바보(연습)〉 1915-1916

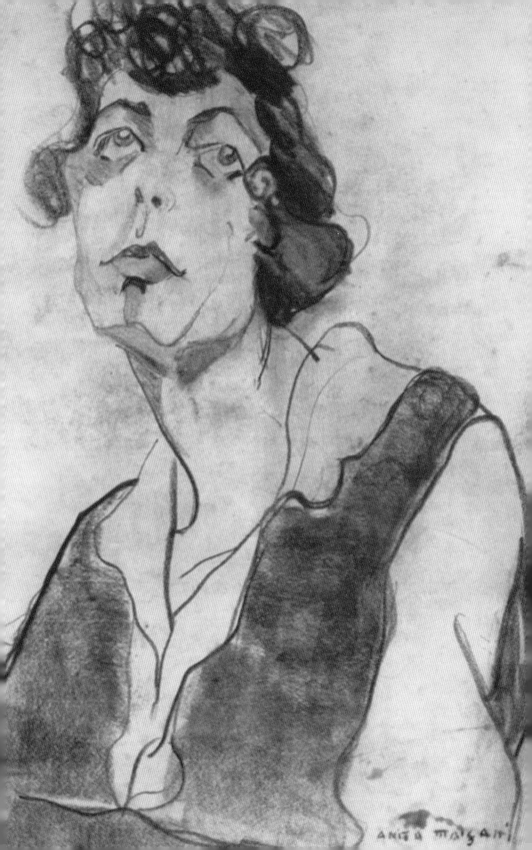

스캔들의 중심에 서다

고국에 모더니즘을 선보이다

아니타는 드디어 고국으로 돌아왔다. 그녀의 작품을 상당히 기대하고 있었던 가족과 친구들은 직접 그림을 보고 실망을 감추지 못했다.[14]

> 1916년 8월, 아늑한 가족의 품으로 돌아왔어요. 가족과 친구들이 내 그림을 빨리 보고 싶어 했어요. 먼 곳까지 가서 공부한 것이 얼마나 효과적이었는지 궁금했던 거죠. 하지만 그들은 내 그림을 보고 적잖게 실망했어요. 특히 내 교육에 관심이 많았던 삼촌은 매우 언짢아하며 화를 냈고요. '이건 그림이 아니야'라고 말할 정도였죠.[15]

하지만 아니타는 당장 작품을 선보이고 싶어 분주하게 전시를 준비했다. 1917년 12월 12일부터 1918년 1월 11일까지, 그녀의 두 번째 개인전 《현대회화전Exposição de Pintura Moderna》이 열렸다. 분신 같은 작품인 〈바보〉를 포함해 〈러시아 학생〉, 〈노란색 남자〉[7-9] 등 뉴욕에서 보스와 함께 작업한 작품들로 전시장을 채웠다.

《아모리 쇼》에서 모더니즘을 향한 대중의 냉담한 반응을 익히 경험했던 터였다. 아니타는 혹여 브라질 미술 관계자들의 심기를 거스를까 염려하여 아주 신중하게 작품을 선택했다. 세간의 주목은 원치 않았다. 유럽과 미국의 모더니즘을 소개하는 것이 그녀의 유일한 염원이었다.

마음 같아서는 심혈을 기울여 그렸던 남성 누드화를 포함하고 싶었지만, 보수적인 미술계에 괜한 논란을 일으킬지도 몰라 과감하게 제외했다. 그 대신 뉴욕에서 가지고 온 그림 일부를 최대한 덜 추상적으로

7-9 아니타 말파티 〈노란색 남자〉 1915-1916

보이도록 '브라질적'인 열대 풍경으로 고쳐 그리기까지 했다. 아니타는 전시회가 평화롭게 끝나기를 염원했으나, 그 바람은 완전히 빗나갔다.

특히 〈바보〉를 향해 거센 혹평이 쏟아졌다. 그림 속 여인의 '위로 치켜뜬 매서운 시선'은 모더니즘을 대하는 날것 그대로의 마음가짐에서 우러나온 눈빛이었다. 두껍게 그린 아이라인과 삼각형 눈썹, 꼭 다문 입술에는 아니타의 맹렬한 집중력이 그대로 녹아 있다. 보수적인 브라질 비평가들에게는 그런 눈빛이 불편함을 넘어 불쾌했다. 상대방을 뚫어져라 쳐다보는 시선과 불만을 드러낸 얼굴은 당시 사회가 추구했던 '상냥한 여성상'과는 거리가 멀었기 때문이다.

비평가 몬테로 로바투가 주요 일간지에 기고한 비평이 가장 악명 높다.[7·10] 아니타의 그림이 비사실적이고 비민족적이라고 평한 것까지는 그런대로 넘길 수 있겠으나, 그림 속 일그러지고 비틀어진 형태가 정신이상자의 증상에서 비롯한 것이라는 발언은 브라질 미술계에 무서운 속도로 퍼져 나가며 파문을 일으켰다. 섣불리 판단하기 어려워했던 미술 관계자들까지도 이 비평을 기회 삼아 등을 돌렸다.[16]

로바투는 브라질에서 인기를 끌었던 아동문학 시리즈의 저자로 대중적인 인지도가 높았다. 신문에 비평을 게재하기 전에 〈바보〉와 〈러시아 학생〉 같은 작품을 면밀히 검토했다고 밝혔지만 로바투의 비평은 이성에 따른 논리적인 비판이라기보다는 감정에 치우친 공격에 가까웠다. 그는 현대예술을 가리켜 '캐리커처 아트'라고 지적하면서 아니타를 "피카소와 그 무리의 방종한 미학적 태도에서 길을 잃어버린 아마추어 추종자"라고 쏘아붙였다.[17] 게다가 아니타가 지닌 재능이 소위 현대예술이라는 것의 유혹을 받았기 때문에 그녀의 작품은 퇴화했으며, 어느 나라 작품인지도 알 수 없어 논쟁의 여지가 있다고 못 박았다. 그의 혹평은 오늘날까지도 브라질 현대미술사의 한 페이지를 장식할 만

큼 유례없는 논란으로 남았다.

이토록 냉혹한 비평가의 공격 앞에서 누구도 맨정신으로 견디기 힘들 것이다. 예기치 못한 상황을 맞닥뜨린 아니타가 외칠 수 있는 항변은 이 말뿐이었다.

> 나만 이런 익숙지 않은 스타일로 그리는 게 아니에요. 이것은 새로운 미술의 흐름이고 많은 화가가 실험하고 있는 스타일이에요.[18]

하지만 자신의 말을 들으려고도 하지 않는 비평가 앞에서 맥없이 무너지고 말았다. 그동안의 노력이 부질없게 느껴졌다. 무엇보다 비평가에 맞서 대응할 만한 아무런 준비가 안 됐던 자신에게 화가 났다.

아니타가 《아모리 쇼》에서 유럽 예술가들과 어깨를 나란히 했던 것과 비교하면 상파울루 전시회는 상식적으로 이해하기 어려운 평가를 받았다. 뉴욕에서 박수를 받고 떠났어도 고국에서 참패를 겪은 아니타와 다르게 《아모리 쇼》에 참여한 다른 미국 예술가들(조지프 스텔라, 존

7·10　몬테로 로바투가 일간지에 기고한 비평 「과대망상증 또는 속임수」와 그의 모습.

마린, 조지아 오키프, 아서 도브)은 지지를 받고 전위예술을 지속했다. 독일과 미국에서 열심히 실력을 갈고닦았던 시간이 비참한 대접을 받다 보니, 도전 정신으로 충만하던 아니타의 예술성이 사그라지기 시작했다.

화살은 어디를 향했는가

평론이라는 이름으로 작가의 정신성과 노력을 비난할 권리는 누구에게도 없다. 더군다나 브라질 미술계를 들썩일 정도로 시끄러운 논란이 될 필요도 없었다. 미술사가 바티스타는 아니타의 개인전이 "한 명으로 국한된 개인적이었기에 손쉽게 공격의 대상이 된 것"이라며 대형 스캔들의 원인을 설명했다.[19]

유럽이나 미국에서 후기 인상주의 혹은 입체주의를 표방한 혁신적인 성향의 전시회는 대부분 여러 예술가가 연합하여 추진했다. 《아모리 쇼》나 보스의 독립미술학교가 그 예다. 아니타는 그곳에서 여러 아방가르드 예술가와 함께 목소리를 낼 수 있었지만, 브라질에서는 그녀와 함께 스크럼을 짜고 공감하는 동료가 한 명도 없었다. 이유는 간단하다. 아니타는 아무도 가본 적 없는 길을 걸어간 최초의 예술가였기 때문이다. 1917년에 아니타는 그녀의 아픈 오른손처럼 완벽하게 고립된 상태였다. 시대 역시 그녀의 편이 아니었다. 이때는 브라질 미술에서 민족성을 강조한 보수적인 시각이 만연했던 때로, 아니타의 표현주의 회화는 시대를 지나치게 앞서간 것이었다. 아직은 세기말 낭만주의 양식에 취해 있던 브라질 사람들에게 갑자기 나타난 모더니즘 회화는 찬물을 끼얹는 행위처럼 무례했을지도 모른다. 문제가 심각해진 또 다른 요인은 아니타가 28살의 젊은 여성이라는 사실에 있었다. 1917년 브라질에서 젊은 여성이 단독으로 개인전을 개최한다는 것만으로도 당시 사회 풍토에서는 용납하기 힘들었던 데다, 서구에서 들여온 '해괴

망측한' 회화를 대면하자 이를 이해하지 못한 사람들이 편협한 주장을
내세우는 데 아무 거리낌이 없었던 것이다.

아니타는 억울했다. 브라질의 보수적인 전통을 깨뜨린 예술가가 그
녀 혼자만은 아니었다. 이미 리투아니아 태생의 브라질 화가 라사르
세갈이 1913년 상파울루에서 표현주의 작품을 발표한 바 있었다.[7-11]
그의 전시는 많은 이에게 호평을 받았다. 그런데 불과 4년이 지난 후
젊은 여성 화가인 아니타가 표현주의 회화를 선보였을 때는 미치광이
환자 취급을 한 것이다.

그로부터 5년 뒤, 마침내 아니타를 지지하는 브라질의 젊은 지식인
과 예술가 들이 나타났다. 시인 오스왈드 드 안드라데(타르실라 두 아마랄
의 남편, 8장)는 아니타를 '브라질 현대 회화의 순교자'라 칭송했다.[20] 그
외에도 마리우 드 안드라데, 에밀리아노 디 카발칸티 등 훗날 브라질
모더니즘을 이끌게 될 젊은 작가들이 힘을 보탰다.

아니타에게 상파울루 전시회는 떠올리고 싶지 않은 악몽이었을 텐

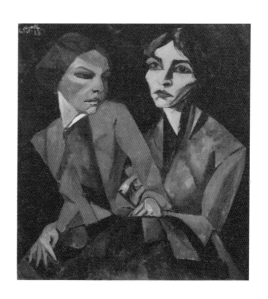

7-11 라사르 세갈 〈두 친구〉 1913

데, 브라질 아방가르드 예술가들에겐 그녀의 스캔들이 오히려 서로를 격려하는 동력이 되었다. 과거 유럽에서 들여온 구태의연한 인습에서 자유로워지기를 갈망하는 모더니스트들에게 아니타는 선구자였다.

이들은 아니타를 부정적인 비평들로부터 방어하기 위해 1922년《현대예술주간Semana de Arte Moderna》을 조직했다.《현대예술주간》은 전통적인 예술에 제동을 걸기 위해 상파울루 예술가·문인들이 조직한 일주일 동안의 문화행사였다. 장르에 상관없이 춤 퍼포먼스, 음악 페스티벌, 시 낭독, 미술 전시회가 복합적으로 어우러졌다. 그 가운데 춤 퍼포먼스와 시 낭독에서는 유럽의 다다이스트나 미래주의 퍼포먼스처럼 야단법석의 한 장면을 연출했다.

미술 전시회는 후기 인상주의부터 입체주의에 이르는 다양한 경향으로 채워졌는데, 브라질 미술계에 대단한 충격을 몰고 온 아니타의 작품만으로도 충분히 파격적이었다. 한때 흐드러지게 피어난 감각적인 아니타의 작품들이 뒤늦게 관심을 받았다. 오스왈드가 말했던 그녀의 '순교'가 비로소 입증된 것이다.

그렇다고 브라질의 모든 비평가와 미술 관계자들이 그녀의 편이 된 것은 아니었다.《현대예술주간》을 지지한 이들은 일부 진취적인 예술가들이었고, 비평계의 인식은 여전히 냉담했다.

전통으로의 회귀

두 가지 갈림길

《현대예술주간》이 끝난 뒤 아니타는 친구 타르실라, 오스왈드, 마리우, 메노티 델 피치아와 뜻을 모아 '다섯 명의 그룹Grupo dos Cinco'을 결성해 브라질 모더니즘 운동에 합류했다.[21]7-12 아니타는 이 운동에 열정적으로 참여했다. 이제야 내 편이 생겼다는 안도감에 그동안의 고통에서 조금씩 벗어날 수 있었고, 들뜨기도 했다.

이 무렵 그린 〈마리우 드 안드라데〉7-13는 '다섯 명의 그룹' 가운데 가장 친했던 마리우에게 헌정한 그림이다. 전시회 스캔들 이후의 작품임에도 특유의 밝고 화사한 색감이 펼쳐지고 있다. 아니타는 어떤 공간에 걸릴지, 또 누가 보게 될 작품인지를 따진 후에 그에 맞는 그림을 그렸다. 예를 들어 마리우는 모던아트의 힘찬 에너지를 보여줄 때가 됐다며 아니타를 수없이 격려해준 인물이다. 그는 유럽의 미래주의 선언을 브라질 문화에 적용할 만큼 세련된 감각이 있었고 아니타의 열정

7-12 《현대예술주간》(1922) 조직 위원회 및 카탈로그

7-13 아니타 말파티 〈마리우 드 안드라데〉 1921-1922

7-14　아니타 말파티 〈마리우에게 받은 마가렛 꽃〉 1922

이 주저앉아 버린 것을 가슴 아파했다. 이처럼 마리우가 자신을 신뢰하는 아군이었기에 아니타는 마음을 놓고 특유의 밝은 색상과 과감한 붓 타격 기법을 드러냈다. 그 덕분에 마리우의 초상화에는 두 번째 개인전 때 같은 색채가 다시 살아날 수 있었다.

아니타는 모던아트와 낭만주의로 나뉜 갈림길에서 주춤거렸던 것으로 보인다. 비슷한 시기의 또 다른 작품 〈마리우에게 받은 마가렛 꽃〉[7-14]같이 브라질 미술계에 공공연하게 발표하는 작품에서는 전통적인 회화 기법으로 즉각 바꿨다. 스캔들 이후로 사람에 대한 경계심과 두려움이 생긴 그녀는 자신을 보호하기 위해 철저하게 장막을 쳤다.

결국 그녀는 두 가지 선택지 중에서 전통회화를 택했다. 자신의 작품을 병적 증세로 몰아세웠던 미술계에서 예술가로서 인정받고 싶었다. 그리고 평생 브라질 화가로 살고 싶었다. 아니타는 이런 소망과 타협하기 위해 그녀를 둘러싼 관습에 순응하기로 마음 먹은 것이다. 고국에 대한 애착과 그림을 향한 열정, 이 모든 것을 지키기 위해 내린 최후의 선택이었다.

어릴 적 병 때문에 오른손 대신 왼손으로 그림 그리는 훈련을 받았듯이, 이번에도 전통회화로 돌아가기 위해서 처음 그림을 배웠을 때로 돌아가야 했다. 1923년에는 상파울루에서 장학금을 받아 5년간 파리에 머물렀다. 독일과 미국에 머물렀던 때 같았으면 전국 각지에서 열리는 아방가르드 전시회를 찾아다니기 바빴을 텐데, 조용히 디자인과 장식 수업만 들었다. 그뿐만 아니라 모더니즘과 관련한 그 어떤 활동도 멀리했다. 그 대신 자신의 회화를 매년 파리에서 열리는 살롱 도톤느Salon d'Automne와 독립미술가협회의 연례 전시회 살롱 앵데팡당Salon des Independants에 여러 차례 출품했는데 예전과는 완전히 다른 화풍이었다. 그 가운데 〈샹송 드 몽마르트르〉[7-15]는 화풍의 변화가 확연히 드러

7-15 아니타 말파티 〈샹송 드 몽마르트르〉 1926

난 작품이다. 가장 눈에 띄는 특징은 섬세한 묘사와 장식적인 디테일이다. 꼼꼼하게 묘사한 발코니 지붕, 창틀, 커튼 무늬는 한 땀 한 땀 촘촘히 수놓은 자수 같다. 아니타는 독일에서 배운 금속판화처럼 모든 사물을 최대한 세밀하게 표현했다. 시원하게 왜곡한 인체 근육이나 대담하기 그지없던 밝은 색감을 더는 볼 수 없게 됐지만, 어떤 희생을 치르더라도 브라질에서 화가로 살아가겠다는 간절함을 엿볼 수 있다.

〈새 학년의 시작〉[7-16] 역시 파리에서 그린 작품으로, 어떤 불협화음도 없이 조용하고 건조하다. 평온한 일상을 보내는 두 여성은 특별히 포즈를 취하지 않고 자연스러운 모습이다. 이 무렵 아니타는 집 안에 있는 여성을 주로 그렸다. 특히 실내벽지, 카펫, 가구 장식을 섬세하게 묘사하는 데 심혈을 기울였다. 방 안의 모든 대상이 주인공인 것처럼, 어떤 강조나 효과 없이 동등한 무게감으로.

1928년 브라질에 귀국했을 때 그녀의 작품은 르네상스를 연상시키는 전통회화로 완벽히 바뀌어 있었다. 아니타가 세월의 풍파를 겪고 이전 모습을 상상할 수 없을 정도로 변했듯 브라질 미술계 역시 마찬가지였다. 이제 그녀는 브라질에서 위대한 예술가 반열에 올라섰다. 아니타의 그림은 없어서 못 살 정도로 고귀한 대접을 받았다. 과거의 주홍글씨는 이제 아니타가 얻은 상업적인 성공과 대중의 찬사로 오히려 훈장이 되었다. 첫 회고전은 1949년 상파울루 아시스 샤토브리앙 미술관에서 열렸으며, 1963년 상파울루 비엔날레에선 아니타를 위한 특별 전시실이 헌정됐다. 거장이 된 아니타는 그 이듬해 뜨거운 찬사와 영광을 뒤로하고 세상을 떠났다.

아니타가 세상을 떠난 20세기 후반에 그녀는 다시금 비평가들의 입방아에 올랐다. "왜 두 번째 개인전에서 선보인 작품들처럼 비상하듯 날아오르는 창의적인 작품을 더는 그리지 않았는가?" 일부 비평가는

7·16 아니타 말파티 〈새 학년의 시작〉 1927

그녀의 전통적이고 민속적인 성향을 근거로 아니타가 진정한 예술가가 되기를 거부하고 장식미술가가 되었다며 비판했다.

호소력 짙은 아니타의 표현 기법이 조금도 발전하지 않았다는 그들의 지적은, 유감스럽게도 모두 맞는 말이다. 가장 파격적인 모던아트의 선두에 섰던 아니타는 고요하고 오래된 과거의 스타일로 꼭꼭 숨어들었다. 그런 탓에 두 번째 개인전에서 보여준 저돌적인 감성을 다시는 볼 수 없었다. 특히 〈바보〉[7-7] 같은 작품은 생생한 경험에서 비롯된 것이라 마음만 먹으면 언제든 재생할 수 있는 성질의 그림이 아니었다.

뉴욕에서 그린 〈등대〉[7-17]와 브라질에 정착한 후에 그린 〈산포네이로〉[7-18]를 나란히 놓고 보면 화풍 변화를 단번에 알아챌 수 있다. 〈등대〉의 생동감 넘치는 붓놀림에 비하면 〈산포네이로〉의 붓놀림은 훨씬 정적이며, 붓 자국이 남지 않도록 붓을 동그랗게 굴리면서 그려 나갔다. 마치 어떠한 흔적도 남기지 않겠다는 의지를 담은 것처럼, 누가 알아볼까 봐 무서워 바짝 주눅 든 아이처럼 소심하게 말이다. 또한 〈등대〉에서 뭉게구름이 팔딱팔딱 뛰어오르는 것 같은 생생한 대비 효과는 후기에 이르러 온화한 색감에 파묻혔다. 감정을 분출하는 수단이었던 색채마저 형태에 종속되어 의미를 잃었다. 표현 양식과 주제도 훨씬 보수적이다. 전자가 지축을 뒤흔드는 오케스트라 연주의 클라이맥스와 어울리는 그림이라면, 후자는 시 한 편을 읽으며 걸어가는 고요한 산책길과 어울리는 그림이다. 그 안에 격정이나 열정은 없다.

그런데도 아니타의 모더니즘은 브라질 현대미술사에 거대한 변화를 끌어낸 첫걸음으로 평가받는다. 타르실라가 아니타를 뒤따라 브라질의 정체성과 문화를 찾는 과정에서 결정적인 역할을 했다. 아니타의 예술적 경력이 희생되면서 다른 예술가들이 앞으로 나아갈 수 있는 길이 생겼다.

7-17 아니타 말파티 〈등대〉 1915

7-18 아니타 말파티 〈산포네이로〉 1940-1950

아니타의 이름을 기억하며 - 감정을 표현할 자유

오늘날 그녀의 전시회가 실패했다고 주장하는 이들은, 선구자의 위치에 있던 아니타가 대중의 혹평을 이겨내고 더 나아가 그것을 거대한 모더니즘 운동으로 끌어냈어야 한다고 주장한다. 하지만 갑자기 들이닥친 비난에 어느 누가 초연할 수 있을까?

아니타는 부모가 아닌 삼촌의 지원으로 유학을 떠났기 때문에 그만큼 성과를 내야 한다는 부담감, 그리고 귀국해서 모든 빚을 갚아야 한다는 압박감을 심하게 느꼈을 테고, 그래서 모더니즘의 소용돌이 한복판에서 꿋꿋이 살아남아 경력의 정점을 찍었다. 그랬던 그녀가 개척자의 왕관을 거부하고 민속풍 그림으로 돌아간 데는 당장의 생계도 중요한 이유가 됐을 것이다. 누구도 이런 내밀한 사정을 알려고 하지 않은 채 그녀의 일거수일투족을 비판하기에만 바빴다.

아, 아니타의 삶과 예술의 행로를 따라가다 보면 복잡한 심정이 되고 만다. 이 글을 쓰는 내내 그녀의 대변인이 된 듯한 기분이 드는 건 왜일까?

길게 늘어진 가슴,
뒤틀린 팔다리

타르실라 두 아마랄
Tarsila do Amaral 1886~1973

"새로운 것은 겁나지 않는다.
아주 신나는 일이니까."

야만적인 초록색을 사랑한
풍요로운 영혼

타르실라 두 아마랄은 뉴욕현대미술관에서 "브라질의 피카소"라고 소개했을 만큼 눈부시게 아름다운 브라질 그 자체를 상징한다. 소문난 커피 농장주의 딸로 태어나 어릴 적부터 유럽을 제집 드나들듯 오가며 여유롭게 살았다.

파리에서 유학할 땐 파블로 피카소, 앙드레 로테, 페르낭 레제 같은 입체파 거장들을 스튜디오에 초대해 브라질 전통음식과 칵테일을 즐기며 예술 이야기를 나눴다. 유명 예술가들의 작품을 구입해 브라질로 실어 나른 최초의 미술 컬렉터이기도 했다.

타르실라의 작품은 1999년 국내에 소개된 루시 스미스의 『20세기 라틴 아메리카 미술』 표지로 잘 알려져 있지만, 멕시코에서 공부한 나에겐 '다가가기엔 너무 먼 당신'이었다. 실제로 멕시코에서 바라보는 브라질은 다른 스페인어권 나라와 비교하면 언어 때문에라도 선뜻 덤벼들기 어려운 나라이기 때문이다.

그러던 어느 날, 학술 프로젝트를 계기로 브라질에서 문학 박사를 취득한 선생님을 만난 적이 있다. 그분이 술술 풀어내는 타르실라의 러브 스토리, 생일 선물 에피소드, 남편이 바람 난 얘기에 나는 정신없이 빨려 들어갔다.

타르실라는 요즘으로 치면 진정한 '셀럽'이었다. 상파울루를 떠나 파리에 머물면서 '브라질의 화가가 되고 싶다'는 자신의 마음을 확인한 뒤로, 최신의 예술을 고국에 선보이려고 대서양을 수도 없이 건넜다. 미술, 음악, 문학, 공연 등 모든 장르의 예술가들이 마냥 좋았고, 그들과 얘기하고 함께 여행하는 순간을 가장 행복해했다. 비록 대를 이어온 커피 농장이 경제적 위기를 맞아 쑥대밭이 됐더라도, 가진 것을 모두 예술에 쏟아부어 '타르실라 두 아마랄'이라는 독보적인 예술 콘텐츠를 유산으로 남겼는데 뭐가 아쉽겠는가? 아마존의 야만적인 잎사귀만큼이나 싱그럽게 피어올랐던 삶과 예술이었으니 말이다.

이중의 정체성

'상파울루의 파리'

타르실라는 1886년 상파울루의 작은 마을 카피바리Capivari에서 태어났다. 할아버지는 커피를 재배하는 농부이자 상파울루와 산토스의 주요 건축물을 지은 유명 사업가였고, 상파울루의 커피 농장 대부분과 400여 명의 노예를 소유하던 지역 유지였다.[1] 1888년 브라질에서 노예제도가 폐지되기 전까지 어린 타르실라 곁에는 늘 노래를 불러주고 이야기를 들려주던 흑인 유모가 있었다. 이때의 기억이 훗날 화가가 되었을 때 영감의 원천이 되었다.

타르실라의 아버지는 부친의 커피 농장을 물려받았다. 당시 브라질의 부유층은 여성에게 고등교육을 권하지 않았지만 아버지는 유럽 취향에 맞춘 프랑스식 교육은 반드시 거쳐야 한다고 생각했다. 프랑스어와 프랑스 문화, 그리고 예술 안목을 기르는 프랑스식 교육은 상파울루 부유층 자제들 사이에서 유행하던 때였다. 타르실라는 가정교사에게 프랑스어로 읽고 쓰고 말하는 법을 배웠다. 교육뿐만 아니라 생활방식까지 완전히 프랑스식이었다. 다만 뜨거운 태양 아래 곤충과 식물에 둘러싸여 뛰어놀았던 커피 농장만큼은 브라질의 유산이었다.

부모는 더 나은 교육환경을 위해 타르실라를 스페인 바르셀로나의 명문학교에 입학시켰다. 언젠가 학교 미술전시회에 그림을 출품했는데, 칭찬에 인색했던 수녀 선생님에게도 인정받고는 두고두고 자랑스러워했다. 타르실라의 공식 웹사이트에서 첫 회화작품으로 기록한 〈예수 성심〉[8-1]은 그리는 데만 꼬박 1년이 걸릴 정도로 정성을 쏟은 작품으로, 실사를 방불케 하는 완성도를 자랑했다. 당시 학교기록관에 보

8-1 타르실라 두 아마랄 〈예수 성심〉 1904년경

관하고 있던 작품을 모사한 그림이었는데, 전시회에서 이를 본 관람객들은 놀랍도록 정밀한 그림이라며 박수갈채를 보냈다. 열여섯 살, 한참 예민한 나이에 큰 주목을 받게 된 타르실라는 뛸 듯이 기뻐했다.

타르실라는 열여덟 살에 부모님이 정해준 대로 사촌 앙드레 테세이라 핀토와 결혼했다. 부모님의 농장에 신혼살림을 차리고 이듬해 딸둘세를 출산했다. 딸이 좀 크고 나서는 미술학교에 다니고 싶었으나 남편의 반대로 무산되고 말았다. 여자는 가정생활에 헌신해야 한다는 것이 남편의 절대적인 신념이었다. 두 사람의 갈등이 깊어지면서 결국 1913년에 헤어졌는데, 법적으로 확실하게 정리될 때까지 무려 10년 이상의 시간이 걸렸다.[2]

미술의 길로 들어서다

1916년, 타르실라는 장고 끝에 미술 공부를 시작했다.[3] 남들에 비해 늦었지만 일단 시작하고부터는 여러 스승을 직접 찾아다니며 열정적으로 배웠다. 당시 브라질에서 가장 유명했던 유럽 출신 조각가 윌리엄 자딕과 몬타바니에게 모델링 조각기법을 배우기 위해 리우데자네이루로 이사할 정도로 각오가 비장했다. 처음에는 조각을 배웠으나 이듬해에는 정물화가로 유명한 페드로 알렉산드리누를 찾아가 디자인과 회화로 방향을 바꿨다. 언제 어디서든 노트를 들고 스케치할 준비를 하라고 일러줬던 알렉산드리누의 가르침은 평생의 습관으로 남았다. 타르실라는 바로 이 스튜디오에서 아니타 말파티(7장)를 만났다. 이 무렵 아니타는 브라질 미술계에서 모르는 사람이 없을 정도로 유명했기 때문에 타르실라는 아니타와 같이 있다는 것만으로도 예술가 대열에 합류한 것 같아 으쓱해졌다. 아니타와 같이 있다 보면 그녀처럼 그림을 잘 그리고 싶은 욕망이 샘솟았고, 자신도 모르는 사이에 앞으로의 미

래를 계획하고 있었다. 타르실라에게 아니타는 "괜찮아, 아주 잘하고 있어"라고 격려해주는 든든한 친구였다.

타르실라는 브라질에서 만난 스승들을 존경했지만, 그들의 보수적인 성향은 갑갑했다. 매일 똑같은 풍경화와 정물화만 그리는 것도 따분했다. 더군다나 당시 브라질엔 번듯한 미술관이 없던 터라 동시대 파리에서 하루가 다르게 번식되던 최신 미술사조에 어두울 수밖에 없었다.

타르실라는 1920년에 딸을 런던 기숙학교에 입학시킨 후 곧장 파리로 건너가 아카데미 쥘리앵Académie Julien에 입학했다. 쥘리앵에서는 누드화와 인체 드로잉을 집중적으로 그렸고, 주말이면 에콜 데 보자르École des Beaux-Arts 교수였던 에밀 르나르의 스튜디오에서 인물 묘사를 배웠다. 어릴 적부터 파리에 수없이 방문했지만 이때처럼 성취감을 만끽했던 적은 없었다. 그녀는 자신에게 무한한 용기를 준 아니타에게 편지를 보내 기쁨을 나눴다.

아니타, 그거 알아? 파리의 거의 모든 예술가들이 입체주의 아니면 미래주의로 향하고 있어. 인상주의 풍경화도 아주 많이 보이고, 다다이스트도 정말 많아. 나도 알아, 네가 이미 다다이즘에 대해 잘 알고 있다는 걸. 정말이지 파리의 모든 예술이 알고 싶어![4]

브라질에서 찾은 진정한 정체성

아카데미 쥘리앵의 두 번째 학기가 끝날 즈음인 1922년, 아니타에게 한 통의 편지를 받았다. 상파울루의 모더니스트 예술가와 지식인이 주축이 되어 《현대예술주간》을 개최하는데, 그때 꼭 같이 참여했으면 좋겠다는 내용이었다. 타르실라는 자신이 필요하다는 말에 한달음에 상

파울루로 향했다. 그리고 이때 그녀의 삶과 예술을 뒤흔들게 될 운명적 사건이 일어났다.

타르실라는 상파울루에서 아니타의 소개로 브라질 시인 오스왈드 드 안드라데, 마리우 드 안드라데, 메노치 델 피치아를 만났다. 오스왈드는 부유하고 명망 높은 귀족 집안에서 태어났으며, 어린 시절에는 유럽의 전 지역을 여행하고 파리와 이탈리아에서 아방가르드 문학을 공부했다. 1919년에 법학 학위를 받고 상파울루로 돌아온 후, 아카데미 예술과의 단절을 표명하기 위해 그와 뜻이 맞는 마리우와 함께 《현대예술주간》을 조직했다. 이때부터 그들은 종합예술을 선보이며 브라질 모더니즘 운동의 경적을 울린다. 이들은 타르실라를 보자마자 활기차면서도 기품 있는 그녀의 태도에 호감을 느꼈고, 특히 오스왈드는 타르실라에게 한눈에 반했다. 행사가 끝난 뒤에도 이들은 '다섯 명의 그룹'을 조직하여 브라질 해안가로 떠나 대자연을 배경으로 몇 시간이고 모더니즘에 대해 토론했다.

이 그룹에서 타르실라와 아니타는 모두 오늘날 브라질 모더니즘의 거장으로 추앙받는 예술가인데, 자세히 들여다보면 각자의 역할이 조금씩 달랐다. 아니타가 유럽 모던아트를 그녀의 고유한 예술적 감성으로 해석하여 브라질에 소개한 선구자라면, 타르실라는 유럽 모던아트를 브라질 사람 누구나 알기 쉽게 전환한 번역가라 할 수 있다. 타르실라는 1920년대 파리 아방가르드 미술과 브라질 지식인 사이에서 브라질의 문화적 조망을 시각적으로 명쾌하게 제시했다. 아니타가 유럽 모던아트를 소개했다가 보수적인 비평가에게 호되게 공격당한 걸 지켜봤기에 타르실라는 브라질 미술계가 어떤 성향인지 누구보다 잘 알았던 것이다.

타르실라와 오스왈드는 만난 지 얼마 지나지 않아 바로 데이트를 시작했다. 타르실라는 브라질 문화에 대한 오스왈드의 깊은 통찰력과 예

8-2 타르실라 두 아마랄 〈오스왈드 드 안드라데의 초상화〉 1922

리하면서도 감성적인 문학비평 그리고 탁월한 언변에 매료됐다. 오스왈드는 예술에 조예가 깊은 믿음직스러운 연인인 동시에 브라질 모더니스트로서의 의식을 고양시킨 전도사였다.[8-2]

어릴 적부터 프랑스식 생활에 익숙했던 타르실라에게 파리는 고향과 다를 바 없이 익숙한 곳이지만,《현대예술주간》이라는 통과의례를 거친 후에는 그 익숙함에 커다란 마찰이 생겼다. 앞으로는 오로지 브라질에 역점을 둬야 한다는 확고한 신념이 생긴 것이다. '브라질 정체성'이라는, 그 누구도 흔들 수 없는 이정표가 생기자 이때부터 타르실라는 파리와 상파울루를 오가며 예술세계를 탐험했다. 특히 파리 모더니즘을 상파울루로 실어 나르는 중추적인 역할을 했는데, 말하자면 예술의 외교관이었던 셈이다. 타르실라의 삶과 예술에서 '다섯 명의 그룹'과 오스왈드는 운명 같은 인연이었다. 20세기 브라질 미술사에서 영원불멸의 작품이 탄생할 수 있도록 지지해준 친구들이니까.[8-3]

8-3　1929년 리우데자네이루에서 열린 타르실라의 전시회에서 찍은 사진
왼쪽 앞줄부터 파구, 아니타 말파티, 타르실라, 엘시 휴스턴(브라질 언론인), 유제니아 알바로(브라질 배우이자 감독). 왼쪽 뒷줄부터 벤자민 페레(프랑스 초현실주의 시인), 오스왈드 드 안드라데, 알바로 모레이라, 막스밀리옹 고티에(프랑스 소설가).

브라질에 이식한 입체주의

모더니즘의 중심, 파리

타르실라는 학업을 지속하기 위해 1923년 파리로 돌아왔다. 파리 아방가르드를 빨리 브라질에 이식해야 한다는 사명감에 마음이 바빴다. 아방가르드를 정확하게 포착하려면 어떻게 접근해야 할까? 타르실라는 아방가르드 예술의 핵심을 알아내고자 모든 예술사조를 샅샅이 공부했고, 예술가와 지식인 모임이 열리는 곳이라면 어디든 찾아갔다. 그러던 중에 모험가 기질이 넘치는 프랑스 시인 블레즈 상드라르를 알게됐는데, 그는 예술 이야기에 눈이 반짝거리는 타르실라를 얼른 자기친구들에게 소개하고 싶어 했다.

여기 빛의 도시에서 온 새 친구를 소개할게.[5]

그날 상드라르를 통해 알게 된 이는 훗날 타르실라에게 많은 영향을 준 유명한 입체파 화가, 레제였다. 타르실라는 레제의 아카데미에서 정식 학생은 아니지만 몇 주 동안 수업을 듣고 그와 친분을 쌓았다. 이때부터 피카소를 비롯해 파리를 들썩이게 한 여러 예술가들과 폭넓게 교류했다. 또한 6월부터 11월까지는 앙드레 로테와 알베르 글레이즈 스튜디오에서 진행된 입체주의 수업에 참석하느라 내내 바쁜 나날을 보냈다.

타르실라는 세월이 한참 흐른 후에 인터뷰에서 "입체주의 군사훈련을 받는다는 각오였다"고 회상했다.[6] 파리에서 입체주의가 처음 언급된 시기가 로테와 글레이즈의 전시가 열린 1910년이었다는 것을 감안

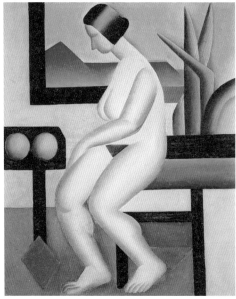

8-4 타르실라의 1922년 작 〈누드
4〉와 1923년 작 〈연구(누드)〉

급변한 화풍을 확인할 수 있다.

하면, 이를 잘 알고 있었던 타르실라는 입체주의의 한복판에 있었던 것이나 마찬가지다.[7)8-4]

그 당시 타르실라가 만난 유럽 예술가들은 아프리카와 원시문화에서 영감을 구하려 했다. 피카소의 〈아비뇽의 아가씨들 *Les Demoiselles d'Avignon*〉(1907)에서 짐작할 수 있듯이 세계문화에 대한 관심이 급물살을 타던 때였다. 브라질을 궁금해하던 파리 예술가들이 타르실라를 만나는 날이면 매번 그녀를 주축으로 열띤 강좌가 열리는 진풍경이 벌어지기도 했다.

1923년, 파리에서 원시주의 색채가 물씬 풍기는 〈세계의 창조: 흑인 발레 *La Création du Monde: Ballet Nègre*〉 공연이 무대에 올랐다. 이때 타르실라와 가깝게 지낸 레제가 무대세트를, 상드라르가 대본을 맡았다. 음악을 맡은 프랑스 작곡가 다리우스 미요는 나중에 타르실라와 함께 브라질을 탐방하기도 했다. 타르실라는 이들과 어울리면서 '원시적인 것'에 심취했다. 그녀에게 원시적인 것이란 멀리서 찾을 것도 없이 자신이 어릴 적 뛰어놀았던 커피 농장에 있었다. 원시주의로 가는 지름길도, 그 해답이 무엇인지도 이미 그녀 안에 내재되어 있었던 것이다.

아프로-브라질 문화와 입체주의의 결합

타르실라의 내면에 깊숙이 숨어 있던 원시주의 성향을 불편하게 건드린 예술가가 있었다. 조각가 콩승탕탱 브랑쿠시였다. 그와 어울리던 어느 날 그의 작품 〈백색 흑인 여자〉[8-5]를 보고 타르실라는 깜짝 놀랐다. 하얗고 보드라운 계란형 대리석에 흑인의 입술만 도드라지게 조각한 작품이었다. "어떻게 흑인 여자가 백색이 될 수 있을까? 이상해, 난 그렇게 생각하지 않아." 그녀가 생각하는 흑인 여자는 어릴 적 자신을 돌봐주던 유모였고, 노래도 잘하고 춤도 잘 추는 활기찬 이미지였다.

입체주의 방식을 습득하면서 한편으론 브라질의 정신을 어떻게 표현할지 고민하던 중, 타르실라는 이 〈백색 흑인 여자〉를 기점으로 해답을 찾았다. 그것은 아프로-브라질과 유럽 모던아트를 결합하여 브라질의 생생한 자연을 유럽적인 감각으로 표현하는 것이었다. 이렇게 브랑쿠시의 새침데기 같은 흑인 여자는 타르실라의 입체주의로 넘어오면서 생명력 넘치는 〈흑인 여자〉[86]로 바뀌었다.

엄밀히 말해 〈흑인 여자〉는 브라질의 백인과 흑인의 혼혈인 물라토 여성을 그린 작품이다. 유럽 출신 예술가들이 검은 대륙 아프리카의 원시적인 환상에 사로잡혀 있는 동안, 타르실라는 고향 브라질의 자연과 문화에 촉각을 곤두세웠다. 너무나도 잘 아는 주제였으며, 이것만큼 벅찬 감동을 주는 것도 없었다. 한쪽만 길게 늘어진 가슴과 어색하게 일그러진 팔다리 관절은 해부학적인 모델링 방식에서 완전히 비껴갔고, 인체를 단순하고 평평하게 왜곡한 표현과 기하학적인 배경은 추상회화를 따라 그렸다. 원통형의 목은 폴 세잔의 '모든 형태는 기하학적

8-5　콩스탕탱 브랑쿠시 〈백색 흑인 여자〉 1923

8-6 타르실라 두 아마랄 〈흑인 여자〉 1923

8-7 타르실라 두 아마랄 〈빨간 코트〉 1923

인 형태로 회귀한다'는 가르침을 수용한 결과다. 입체주의가 원근법이라는 전통적인 틀에서 자유로워졌듯이 〈흑인 여자〉는 틀에 박힌 스테레오 타입의 물라토 여성과는 확연히 다른 리얼리티를 보여줬다.

이렇듯 모던아트 형식이 여러 겹 중첩된 〈흑인 여자〉는 회화이면서 동시에 조각과 디자인의 속성도 띤다. 타르실라가 미술을 시작할 때 조각부터 배우기도 했고, 〈흑인 여자〉를 만들도록 자극한 작품 역시 브랑쿠시의 조각이었다. 거기에 선명하고 단순한 표현을 선호하는 그녀만의 디자인 감각을 더했다. 대리석처럼 매끈한 표면과 종이를 오려낸 듯 선명한 외곽선은 〈흑인 여자〉의 뒤틀린 신체를 더욱더 장엄하게 연출한다. 타르실라에게 〈흑인 여자〉는 파리와 브라질 사이를 넘나드는 자신의 이중적인 정체성을 활용한 계기이자 브라질 미술계에서 모더니즘을 처음으로 자연스럽게 이식한 의미 있는 작품이다.

타르실라 부부는 예술가 모임도 활발히 즐겼다. 한 모임에서 타르실라는 빨간 코트를 입고 나타나 모두의 주목을 받았다. 자화상 〈빨간 코트〉[8-7]에서 그녀는 귀족적 품위, 우아함, 프랑스식 고급 패션을 뽐내는 듯 당당하게 정면을 응시하고 있다. 그 당시 온통 입체주의에만 전력을 쏟았음에도 자화상만큼은 도회적 감성이 흘러 넘치는 파리지엔이기를 원했던 걸까? 자화상은 허물어뜨릴 수 없는 단단한 자아와도 같아서 그녀에겐 여전히 파리지엔이라는 정체성이 짙게 남아 있었음을 엿볼 수 있다.

파우 브라질

원주민 문화를 탐험하다

타르실라는 브라질에 돌아온 이후 오스왈드를 비롯해 여러 아방가르
드 예술가와 함께 '발견'이라는 슬로건을 내걸고, 18세기 성지순례지로
유명한 미나스 제라이스Minas Gerais로 떠났다. 타르실라는 새로운 마을
을 방문할 때마다 보이는 모든 것을 스케치했다. 브라질 원주민이 입
은 알록달록한 옷, 각양각색 집기에 새겨진 민속 문양, 수많은 전리품,
열대식물의 싱그러움⋯ 타르실라가 심취했던 뜨거운 태양과 열대의
원시성은 그녀의 그림 속에서 선명한 원색으로 되살아났다.

이 시기에 나온 작품이 그 유명한 〈파우 브라질〉 시리즈다.[8-8] 언젠가
오스왈드는 여행 중에 쓴 시를 타르실라에게 보여줬는데, 그녀는 이
가운데 「파우 브라질」이라는 시를 읽을 때 환희를 느꼈다. 브라질은 옛
날부터 '파우 브라질' 나무에서 염료를 추출했으며 국명도 여기서 따왔
다. 오스왈드는 파우 브라질이 브라질의 첫 수출품이었다는 사실에 착
안하여, 브라질의 토착문화도 수출되기를 염원하는 마음으로 시집에
『파우 브라질』이라는 제목을 붙였다. 오스왈드가 쓴 텍스트의 의미를
누구보다 잘 이해했던 타르실라가 시집에 들어갈 삽화로 열대풍의 도
시 경관과 시골을 그렸다. 이 시집은 문학과 미술 사이의 경계를 완전
히 허문 수작이 되었다.

〈파우 브라질〉 시리즈의 색감은 브라질의 눈부신 햇빛만큼이나 화려
하다. 시카고 미술관장 제임스 롱도는 브라질을 나타내는 도구로 '색'
을 활용한 타르실라를 가리켜 "브라질의 피카소"라 단언했다.[8] 이처럼
타르실라가 어릴 적 기억을 그릴 수 있었던 이유는 여행 때문이었다.

8-8　타르실라 두 아마랄 〈파우 브라질 - 쿠카〉 1924

1924년 2월, 타르실라는 딸에게 편지를 쓴다. "너무나도 브라질다운 동물을 그리고 있어. 너도 잘 알지? 쿠카는 숲
한가운데 사는 개구리와 아르마딜로, 다른 이상한 동물들이 합쳐진 아주 흥미로운 동물이야."

브라질 전설에 따르면 쿠카는 악어 얼굴에 매의 발톱을 가지고 아이들을 납치하는 끔찍한 마녀다. 타르실라는 쿠카의
어두운 면을 배제하고 브라질을 닮은 밝은 색상을 사용하여 숲의 동물 모두와 친하게 지내는 성격 좋은 마녀로 그렸다.
이 또한 어린시절을 회상하여 그린 이미지이다.

내가 어릴 적에 좋아했던 색은 미나스 제라이스에서 봤던 색이에요.
전문적인 미술교육을 받을 때 그런 색은 추하고 공허한, 나쁜
취향이라고 배웠죠. (…) 이제 그 색들의 가치를 깨달았어요. 청명하게
푸른 파란색, 보랏빛 핑크, 밝은 노란색, 노래하는 듯한 초록색까지…
전부 찬미하고 있어요.[9]

브라질 시골에서 발견한 원초적인 색상과 레제에게 익힌 입체주의
를 같은 선상에 놓고 그림을 그리면서, 타르실라는 자신이 하는 이종
간 혼합을 두고 이렇게 생각했다.

나는 새로운 유형을 그리는 화가다. 새로운 것은 겁나지 않는다.
그것은 아주 신나는 일이니까.[10]

같은 듯 다른 에펠탑과 카니발

1924년 리우데자네이루 축제가 열리는 날, 타르실라는 오스왈드, 상드
라르와 함께 그곳에 있었다. 브라질의 오랜 전통인 카니발은 브라질인
의 낙천성과 자유분방함을 그대로 드러낸 축제다. 카니발이 열리는 나
흘만큼은 부자든 빈민이든 모두 거리로 나와 같은 공간에서 현란한 삼
바 춤을 추며 동일체 의식을 공유했다.

타르실라는 밤낮없이 이어지는 아프리카풍 타악기 연주와 춤을 즐
기는 한편, 밤마다 파리 예술가들과 여행하며 상드라르가 읊어주는 시
를 감상했다. 그러다 보면 어느새 파리가 떠올랐다. 파리의 명소 에펠
탑에서 브라질의 카니발 축제를 벌이는 그림 〈마두레이라의 카니발〉
[8-9]은 파리 아방가르드에서 영향을 받은 타르실라가 자연스레 상상할

8-9 타르실라 두 아마랄 〈마두레이라의 카니발〉 1924

수 있는 장면이다. 에펠탑이 브라질로 옮겨진 건지 브라질의 열대가 파리로 옮겨간 건지 알 수 없으나 그림 속에선 너나없이 하나로 어우러지고 있다.

타르실라가 파리에서 구입한 작품 중에는 로베르 들로네의 입체주의풍 에펠탑 시리즈도 있다. 타르실라는 들로네의 그림을 보면서 에펠탑에 상응할 만한 브라질의 상징, 요즘으로 말하면 랜드마크를 고민했던 것으로 보인다. 〈마두레이라의 카니발〉에서 타르실라는 에펠탑에 상응하는 요소로서 브라질 축제의 잠재성을 발견하고, 이질적인 두 세계에 대화를 청한 것 같다. 혹은 자신의 이중적인 정체성에 대한 고백일 수도 있다. 파리에선 브라질 사람이라는 사실이 자랑스러웠지만, 브라질로 돌아오고 파리에 대한 향수가 깊어진 것도 부정할 수 없는 사실이었다.

타르실라에게 브라질은 어떤 이미지였을까? 앞에서 살펴봤듯 타르실라는 브라질에 돌아온 뒤로 민속공예품, 축제, 과일시장, 빈민촌 등을 그리기 시작했다. 〈흑인 여자〉같이 개개인에 대한 표현보다는 산동네에 사는 사람들을 하나의 대상으로 보고 전체적으로 잘 짜인 구도에 초점을 맞췄다. 〈파우 브라질〉 시리즈는 지역적인 소재를 일부러 예스럽게 연출하고 열대풍 색채를 덧씌우는 방식으로 그려졌다.

컬렉터 타르실라의 흔적

1926년 파리 페르시에 갤러리에서 열린 첫 개인전은 매우 성공적이었다. 어느새 파리 예술가들 사이에서 타르실라는 브라질 그 자체였다. 전시회는 연일 파티장을 방불케 했다. 〈흑인 여자〉[8-6], 〈빈민촌 언덕〉[8-10], 〈라고아 산타〉 등, 오늘날 잘 알려진 작품들을 전시회에서 대거 선보였다. 관람객들은 밝고 휘황찬란한 색상과 생명력이 넘치는 열대풍

8-10 타르실라 두 아마랄 〈빈민촌 언덕〉 1924

소재에 눈을 떼지 못했다. 타르실라 작품에는 '이국적이다' '색다르다' '천진하다' '지적이다' 같은 수식어가 따라붙었다.[11] 같은 해 타르실라는 오스왈드와 정식으로 결혼하고 유럽과 중동 전역을 몇 달간 여행했다.

타르실라가 유럽에 다녀올 때마다 그녀의 화풍은 혁신적으로 변했다. 돌아올 때는 항상 유럽의 모더니즘, 특히 오늘날 입체주의 거장들의 작품을 가지고 돌아왔다. 그녀의 개인 소장품에는 레제, 로테, 피카소, 브랑쿠시, 들로네, 후안 그리스와 같이 실제로 그녀와 친했던 예술가들의 작품이 대거 포함되었다.

아쉽게도 타르실라는 1929년 경제 대공황으로 재정문제에 직면하여 소장품 대부분을 팔아야 했다. 소중한 그림들이 세계적인 미술관에 뿔뿔이 흩어져 버렸지만, 그 작품의 가치를 최초로 발견한 이가 타르실라라는 사실에는 변함이 없다. 현재 상파울루대학교에 있는 마리우 드 안드라데 기록관이 그때의 작품들을 보관하고 있어, 그곳에 '컬렉터 타르실라'의 흔적이 남아 있다.

식인주의 미술의 창시자

수용의 미학

1928년 1월, 타르실라는 남편 오스왈드의 생일을 맞아 그가 좋아할 만한 그림 한 점을 그려 제목을 붙이지 않고 선물했다.[8-11] 그림 속 주인공의 몸은 마치 브라질의 천연고무처럼 태양 아래 길쭉하게 늘어졌고, 살갖은 사포로 문지른 듯 반들거린다. 어린아이같이 천진하면서도 동시에 괴이해 보이는 형상이다. 그림을 받아든 순간 오스왈드는 가슴이 두근거렸다. 머지않아 전설적인 작품이 되리라 직감한 것이다. 그런데 아무리 쳐다봐도 이 거대한 발의 주인공이 누구인지, 또 어디서 왔는지 알 수 없었다. 타르실라만이 그 답을 알았다.

> 어릴 적 농장에 살 때 흑인 유모 할머니가 아주 무서운 이야기를 들려줬어요. 집 꼭대기 지붕 밑에 꽉 잠겨 있는 아주 작은 방이 있는데, 거기서 늘 이상한 소리가 들린다는 거예요. "나는 떨어지고 있어요… 나는 떨어지고 있어요…" 누군가의 목소리가 끊이지 않고 들린다고요. 이건 그냥 시골에 사는 사람이라면 한 번쯤 들어봤을 법한 이야기일 수도 있어요. 하지만 어린 나는 그 이야기를 들었을 때 잔뜩 겁에 질려 온몸이 굳어버리는 것 같았어요. 그때 아주 거대한 팔과 발, 모든 것이 거대한 그 무언가가 떨어지는 모습이 떠올랐어요.[12]

〈아바포루〉는 파리 시절에 그린 〈흑인 여자〉[8-6]처럼 전적으로 어릴 적 기억에 의존한 이미지였다. 실낱 같은 기억 하나가 떠오를 때, 타르

8-11 **타르실라 두 아마랄 〈아바포루〉 1928**

한 아르헨티나 사업가가 1995년 크리스티 경매에서 143만 달러에 구입한 〈아바포루〉에는, 부에노스아이레스의
라틴아메리카미술관을 떠날 수 없다는 조건이 달려 있다. 따라서 브라질에서 개최된 타르실라 회고전에서조차 이
그림을 볼 수 없다. 언젠가부터 아르헨티나를 방문한 유명 인사들이 이 그림 앞에서 기념 촬영하는 것이 관례가 되었다.
현재 가치는 4000만 달러로 추정된다.

실라는 그 하나를 다른 하나에 연결해 무의식의 이미지를 수면 위로 드러냈다. 어릴 적에 들었던 무서운 이야기와 그때 느꼈던 공포가 상상 속에서 부활해 시각적 형상을 띠게 된 것이다.

오스왈드는 그림을 받은 다음날에 그림에서 느껴지는 석연치 않은 기운을 두고 시인 라울 봅과 이야기를 나눴다. 그러던 중 우연히 '아바포루'라는 단어가 툭 튀어나왔다. 아마존강 유역에 거주했던 아메리카 원주민 종족 '투피족'의 언어인 'aba'와 'poru'를 조합하면 '사람을 먹는 사람'이라는 뜻이 된다. 이렇게 해서 타르실라가 준 생일 선물에 〈아바포루〉라는 이름이 붙었다.[13]

하지만 제목이 붙여진 과정을 회상하는 타르실라의 관점은 다르다. 훗날 그녀의 회고록을 저술한 브라질 미술비평가 아라시 아마랄은 다음과 같이 썼다.

> 타르실라는 아버지의 서가에 꽂혀 있는 투피-과라니tupi-guarani 사전을 오래전부터 봐왔고 거기서 'aba'와 'poru', 즉 사람을 먹는 사람을 뜻하는 아바포루를 발견했다고 말했다.[14]

투피족은 오래 전부터 사람의 육신을 먹는 식인주의 풍습을 이어오고 있었다. 식인주의는 포르투갈어로 안트로포파지아Anthropofagia라 부르며 다분히 제의적인 의미를 지닌다. 인체의 특정 부분 또는 전체를 먹는 것인데, 이를 통해 죽은 자의 영혼과 힘을 얻어 비상한 용기를 가지게 된다고 믿는 브라질 원주민의 전통이다. 오스왈드가 지금껏 말로 형용하지 못해 가슴 속에 담아두기만 했던 생각이 '식인주의'라는 한 단어로 명료하게 정리됐다. 새로운 것을 받아들인 후 마음대로 변형하고 재창조하는 것, 그것이 '식인주의'의 핵심이다. 브라질에 원천을 두

고 무엇이든 수용하여 내 것으로 만든다는, 일종의 수용의 미학인 셈이다. 타르실라의 작품에 이 개념을 적용한다면, 그녀의 그림은 파리 아방가르드를 브라질 문화와 거침없이 혼합한 식인주의 모델이 된다.

오스왈드는 이 생각을 더 발전시키기 위해 시인 봅, 언론인 안토니오 드 알칸타라와 협력해 그룹을 조직하고 평론지 『레비스타 드 안트로포파지아Revista de Antropofagia』를 (비록 몇 달 만에 폐간됐지만) 창간했다. 창간호 「식인주의 선언」에서 그는 "브라질 문화의 기원을 찾기 위해서는 이질적인 대상 간의 혼합과 융화를 거쳐 새로운 문화를 형성해야" 하며, 고로 "식인주의 안에서만 우리는 하나"라고 주장했다.[15]

너무 많은 것을 받아들여 지식이 소화불량에 걸리는 일이 없도록 해야 합니다. 지식인들은 그런 일이 벌어지지 않도록 대항해야 합니다.[16]

오스왈드는 식인주의 이상을 가장 잘 대변하는 〈아바포루〉를 선언문의 표지로 사용했다. 오스왈드가 말하고자 하는 바를 〈아바포루〉만큼 완벽하게 함축한 그림은 없었다. 시간이 갈수록 〈아바포루〉는 외부 문화를 삼켜버리는 운동의 상징으로서 브라질적인 성향으로 변모했다. 타르실라의 〈아바포루〉와 오스왈드의 「식인주의 선언」은 20세기 초 브라질 모더니즘 운동에서 브라질의 현실을 대변하고 정체성을 추구하는 슬로건이 되었다.

1년 뒤 타르실라는 오스왈드의 선언문과 유사한 제목으로 〈식인풍습〉[8-12]을 그렸다. 그림 속에는 커다란 바나나 잎사귀와 선인장을 배경으로 1923년 작 〈흑인 여자〉와 1928년 작 〈아바포루〉가 나란히 앉아 있다. 오스왈드의 식인주의 선언이 타르실라에게 굉장한 감동으로 다가왔던 것이 분명하다.

8-12　타르실라 두 아마랄 〈식인풍습〉 1929

브라질 미술에 남긴 유산

타르실라는 명실상부 식인주의 미술의 창시자이다. 그림이 먼저 탄생한 후에 이론이 만들어졌는데도 오히려 〈아바포루〉가 오스왈드의 식인주의 이론에 맞춰 해석되는 해프닝도 있었다.

> 원주민 식인풍습이 죽은 자의 살덩어리를 먹는 것이 아니라 죽은
> 자의 영혼을 받아들이는 것과 마찬가지로, 〈아바포루〉의 거대한 발과
> 선인장은 브라질의 태양 아래 억척스럽게 뿌리내린 생명력을 의미한다.
> 지나치게 작은 두상은 지적, 논리적 역할의 최소화를 가리키는 것으로,
> 오스왈드가 염려하는 지적 소화불량을 암시한다. 또한 인물, 태양,
> 선인장 간의 조화롭지 않고 어색한 구성은 이성이나 논리로는 도저히
> 다가갈 수 없는 저 너머의 원시적인 세계를 표현한 것이다.[17]

국제적으로 뜨거운 조명을 받은 2002년 《제25회 상파울루 비엔날레》의 주제 역시 식인풍습을 뜻하는 '안트로포파지아'였다. 오스왈드가 이 용어를 사용한 이유가 유럽과 라틴 문화 간의 권력 관계를 새롭게 배치하려는 '문화적 해방을 위한 하나의 전략'이었다는 주장이 있듯, 오늘날 브라질 예술에서 식인주의는 아주 중요한 키워드이다.

비평가 루시 스미스는 라틴아메리카 현대미술을 폭넓게 소개한 저서 『20세기 라틴아메리카 미술』에서 〈아바포루〉를 표지 그림으로 선택했다. 거장들의 작품을 제치고 이 그림이 표지가 된 이유는 단 1초 만에 눈길을 사로잡는 흡인력 때문이다. 파리 예술가들이 타르실라를 처음 만났을 때 아주 오래전부터 알았던 친구를 만난 듯 친근함이 느껴진다고 말했던 것처럼, 작품에도 그녀의 매력이 녹아든 것일지도 모르겠다.

노동자의 얼굴들

모스크바에서 직시한 현실

1930년에는 여러 우환이 겹쳐 일어났다. 뉴욕 주식시장 위기와 브라질 커피시장의 붕괴로 심한 타격을 입은 것이다. 그녀의 아버지는 농장을 담보로 대출을 받았으나 끝내 모든 농장과 돈을 잃고 말았다.

이 와중에 남편 오스왈드는 그의 제자였던 열여덟 살 파구[8.3]와 사랑에 빠졌다. 타르실라는 남편의 부정을 발견한 즉시 그와 헤어졌다. 결혼생활이 4년 만에 종지부를 찍으면서 오스왈드와 함께한 예술적 협력관계도 끝났다. 그럼에도 두 사람이 공유했던 시간이 타르실라에게 불멸의 작품을 안겨준 아주 특별한 시간이었음을 부정할 수는 없다. 그들이 함께 이뤄낸 식인주의 개념은 오늘날 브라질의 미술과 문학에서 끊임없이 지적 자극을 일으키는 유산으로 남았다.

생계를 위해 직장이 필요했던 타르실라는 친구의 도움으로 상파울루 최초의 미술관을 위한 카탈로그를 제작했고, 각지를 돌아다니며 미술강의를 하고 글도 썼다. 타르실라는 어떤 일에도 무너지지 않았다. 다만 브라질 문화 탐험에는 관심이 시들해졌다. 새로운 탈출구를 찾던 중에 사회주의에 이끌려 소련, 터키, 유고슬라비아로 여행을 떠났다.

모스크바에 체류하는 동안 근대서구미술관에서 단독 개인전을 가졌는데, 당시로는 이례적인 일이었다. 전시 일정을 마친 뒤에는 언제나 그랬듯 여러 도시를 여행했는데, 어쩐 일인지 아름다운 풍광은 눈에 들어오지 않고 가난에 찌든 도시 빈민의 생활고에 몸서리칠 만큼 강한 자극을 받았다. 그동안 정치와는 무관한 삶을 살았지만 브라질에 돌아와서는 그 당시 연인이었던 의사 오소리오 세자르와 함께 불법이었던

8-13　타르실라 두 아마랄 〈이류 계층〉 1933

타르실라는 여행 중 이름 모를 기차역에 도착했다. 한눈에 봐도 몹시 가난한 가족이 맨발에 슬픈 눈을 하고서
2등실 기차에서 내리고 있었다.

그 장면이 어찌나 찡하고 뭉클했는지, 타르실라는 이 장면을 마음 속에 담아뒀다가 그림으로 옮겼다.

8-14 타르실라 두 아마랄 〈노동자들〉 1933

브라질 공산당 회의에도 참석하고, 상파울루 호헌혁명에도 참여했다. 타르실라의 정치적 행보가 탐탁지 않았던 정치인들이 그녀를 공산주의 선동자로 몰아세워 한 달간 감옥에 갇히는 수모도 겪었다.

타르실라가 사회적 리얼리즘 경향의 그림을 그리기 시작한 것은 이토록 파란만장한 풍파를 겪은 후였다. 〈이류 계층〉[8-13]은 모스크바에서 본 빈민과 어린이에 대한 기억이 담긴 그림으로, 이 시기 대표작으로 꼽힌다. 〈노동자들〉 역시 이때 그렸다.[8-14] 수많은 얼굴 뒤로 공장 굴뚝이 줄지어 서 있고 네모난 건물이 꽉 차 있다. 빼곡히 얼굴을 맞댄 산업사회의 노동자들은 생김새, 성별, 인종 등 모든 것이 서로 다르다.

이 작품은 70년의 세월이 흐른 후에 재해석됐다. 현대 작가 문다노가 그린 그래피티는 2019년 1월 미나스 제라이스의 철광석 광산 댐에서 발생한 끔찍한 사고를 담고 있다.[8-15] 광산 운영업체가 광산을 채굴하고 남은 광물 찌꺼기와 진흙을 보관하던 댐이 붕괴된 사고였다. 댐

8-15 문다노 〈브루마딩요의 노동자들을 위하여〉
2019-2020
그래피티 예술가 문다노는 브라질 시립시장
건물 벽에 독성 진흙을 이용해 사망자들의
얼굴을 새겼다.

근처 카페테리아에서 점심 식사를 하던 직원 수백 명의 머리 위로 엄청난 흙더미가 들이닥쳤다. 유엔은 이 진흙에 독성이 포함되어 있다고 밝혔지만, 철광업체는 이를 부인했다. 결국 이 사고로 최대 270명이 사망했으며 11명이 실종됐다. 그래피티 아티스트 문다노의 〈브루마딩요의 노동자들을 위하여〉는 비극의 현장에서 채취한 진흙을 사용하여 타르실라의 〈노동자들〉을 재해석한 작품이다. 그는 "망각에 빠지지 않고 계속해서 정의를 요구하기 위해 독성 진흙을 잉크로 사용하여 내 인생 최고의 작업을 수행하기로 결정했다"라고 제작 의도를 설명했다.

8-16　타르실라 두 아마랄 〈커피〉 1935

타르실라의 이름을 기억하며 - 국경을 가로질러 기세를 떨치다

타르실라의 예술 행로는 '파우 브라질'(1924-1928)과 '식인주의'(1928-1929)로 나눌 수 있다. 이후 사회적 리얼리즘 경향의 〈커피〉[8-16]를 비롯하여 50년 넘도록 꾸준히 작품을 발표했으나, 파우 브라질과 식인주의만큼 주목받지는 못했다. 타르실라에게 1920년대란 예술가에게 여간해선 찾아오기 힘든, 창작의 정점에 도달했던 특별한 시기다. 이 시기에 타르실라는 브라질에 미술관이 없다는 사실을 알고 자진해서 파리 아방가르드 작품을 들여왔고, 아방가르드 작품을 한 번도 본 적 없는 화가들을 위해 기꺼이 자신의 스튜디오를 개방했다.

타르실라는 1936년부터 1952년까지 계속 글을 썼다. 평생 방랑자처럼 떠돌아다녔던 그녀도 1938년에 들어 상파울루에 정착하고 브라질 풍경과 사람을 그리며 여생을 보냈다. 그러던 중 1966년에 딸 둘세가 먼저 세상을 떠나자 모든 의욕을 잃고 하루하루 무너졌다. 1969년에 아라시 아마랄이 기획한 초대형 회고전 《타르실라, 50년의 회화Tarsila: 50 anos de pintura》가 상파울루 현대미술관, 리우데자네이루 근대미술관, 상파울루대학에서 개최됐다. 1972년부터 몸이 아프기 시작한 타르실라는 여든일곱 살에 세상을 떠날 때까지 계속 그림을 그렸다. 타르실라의 전시와 작품평을 논할 때 자주 인용되는 플로리다대학의 미술사 교수 캐럴 데이미언은 여성미술저널에 이렇게 썼다.

> 여기에 가장 브라질다운 화가가 있습니다. 그녀는 우리의 대지와 자연을 단순한 형태로 환원시켜 태양, 새, 약동하는 영혼으로 재현했습니다. 타르실라의 생애에는 브라질 사람의 온화한 성격이 배어 있으며 그녀의 작품은 열대적인 풍요로움의 표현입니다.[18]

8-17 타르실라 두 아마랄 〈봄(두 사람)〉 1946

미주

부당함에 맞선 예술 - 마리아 이스키에르도

1) Camacho Becerra Arturo (2003). "Vanguardia emotiva: la pintura de María Izquierdo", La Tarea, No. 18, 2020.4.3.

2) Kristin G. Congdon and Kara Kelley Hallmark(2002). Artists from Latin American Cultures: a biographical dictionary, pp. 115-117.

3) David Craven(2002). Art And Revolution in Latin America, 1910-1990 ; Luis-Martin Lozano(1996). María Izquierdo : 1902-1955. Chicago: Mexican Fine Arts Center Museum.

4) Angelica Abelleyra(2005). "Maria Izquierdo: de ajetreos y nostalgia", La Jornada Semanal, num. p. 565.

5) La Colección de Pintura del Banco Nacional de México, Siglos XIX y XX (2002). p. 332.

6) Nancy Deffebach(2018). "María Izquierdo: arte puro y mexicanidad", Co-herencia, vol.15, n.29, pp.13-36.

7) Adriana Zavala(2013). "María Izquierdo y Rufino Tamayo: A propósito de deudas e influencias", Codo a codo: parejas de artistas en México, p. 199 ; "Becoming modern, becoming tradition: Women, gender, and representation in Mexican art". p. 206 ; "El sueño de ser pintora/The Dream of Being a Painter", Un Arte Nuevo: El aporte de María Izquierdo/A New Art: The Contribution of María Izquierdo, p. 25.

8) Adriana Zavala(2010). Becoming modern, becoming tradition: Women, gender, and representation in Mexican art. p. 206.

9) Elizabeth Ferrer(1997). "A Singular Path: The Artistic Development of María Izquierdo," The True Poetry: The Art of María Izquierdo, p. 15.

10) Michael Karl Schuessler(2007). Elena Poniatowska: An Intimate Biography, pp. 53-54.

11) Carlos Denegri(1945). María Izquierdo, encargada de pintar los frescos del ex Palacio Municipal. Excélsior (Ciudad de México), 1945. 2.14.

12) https://www.correodelmaestro.com/publico/html5092019/capitulo5/reinvindicacion.html, 2020.9.7.

13) Olivier Debroise(1997). "The Shared Studio: María Izquierdo and Rufino Tamayo," The True Poetry: The Art of María Izquierdo, p. 52. María Izquierdo (1953). "Memories of María Izquierdo", 재인용.

14) Rafael Solana(1938). "María Izquierdo", Taller 1, pp. 65-80.

15) Dawn Ades, Valerie Fraser, Terri Geis(2005). "Mexico, Women, Surrealism", Kahlo's Contemporaries: Mexico: Women: Surrealism, p. 19 ; Nancy Deffebach(2015). María Izquierdo and Frida Kahlo: Challenging Visions in Modern Mexican Art.

16) Terri Geis(2005). 같은 글, pp. 2-3.

17) Anvy Guzmán(2019). "Tres mujeres surrealistas en México. María Izquierdo", Jorge Manrique y Teresa del Conde(1987). Una mujer en el arte. Memorias de Inés Amor, 재인용.

18) Anvy Guzmán(2019). "Tres mujeres surrealistas en México", Sylvia Navarrete(1988). "María Izquierdo" Catálogo de la exposición María Izquierdo, pp. 59-109, 재인용.

19) Robin Adèle Greeley(2000). "Painting Mexican Identities: Nationalism and Gender in the Work of María Izquierdo", Oxford Art Journal, Volume 23, Issue 1, pp. 53-71.

20) Elena Poniatowska(2000). 같은 글.

21) 마리아가 세상을 떠나기 2년 전인 1953년에 비서에게 어린시절, 미술학교 시절, 여러 전시회에 대한 기억을 구술로 남겼다. 마리아의 전기, 작품분석을 한 드브루아즈, 데프바흐는 마리아의 미출간 원고를 <마리아 이스케이르도의 기억Memories of María Izquierdo>이라 부르고 이 글에서 마리아가 남긴 말을 인용했다. Nancy Deffebach(2018). <María Izquierdo: arte puro y mexicanidad>

예술로 혁명을 꿈꾸다 - 티나 모도티

1) Albers Patricia(2002). Shadows, Fire, Snow: The Life of Tina Modotti, p. 24.

2) Margaret Hooks(1993). Tina Modotti, photographer and revolutionary, p. 6.

3) Antonio Saborit(1999). Tina Modotti: Vivir y morir en México.

4) Edward Weston(1973). The Daybooks of Edward Weston: Volume I Mexico, P. 69.

5) 이토 도시하루, 이병용 역(1994). 『20세기 사진사』, pp. 51-52.

6) Ruben Gallo(2005). Mexican Modernity: the avant-garde and technological revolution, p. 36, 54.

7) Carol Armstrong(2006). "This Photography Which Is Not One: In the Gray Zone with Tina Modotti", October Vol. 101, pp. 19-52.

8) 마거릿 훅스, 윤길순 역(2003). 『티나 모도티』, 161-163쪽.

9) Sarah Lowe(1995). Tina Modotti: Photographs, pp. 68-72

10) Liz Chilsen(1995). "Synthesis of Art and Life: Tina Modotti's Photography in Mexico and the building of a Mexican National Identity." Photo Review 19.1, pp. 8-9.

11) 티나 모도티의 벽화사진에 대한 기록은 티나와 함께 예술적 교류를 한 장 샤를로의 기록으로 하와이대학에서 보존하고 있다.

12) Ángel de la Calle Hernández(2007). Modotti. Una mujer del siglo XX, p. 255.

13) 티나는 1920년 로스앤젤레스의 인구조사에서 미국 시민으로 등재되었다. Letizia Argenteri(2003). Tina Modotti: Between Art and Revolution, p. 29.

14) Gary Andrew Tennant(1999). "Dissident Cuban Communism, The Case of Trotskyism, 1932-1965", pp. 141-143.

15) Anna Saunders. "Tina Modotti: An amazing life in photography", The Telegraph, July 4, 2013.

16) Whitney Chadwick, 최순희 역(2007). 『위대한 예술가 커플의 10가지 이야기Significant Others』, p. 7.

고통을 직시하는 눈 - 프리다 칼로

1) James Oles(2007). "At the Café de los Cachuchas: Frida Kahlo in the 1920s", Hispanic Research Journal, Volume 8, pp. 467-489

2) 프리다 칼로의 광대한 전기적 자료는 프리다 칼로 웹사이트 자료를 참조했다. "Frida Kahlo Biography ｜ Life, Paintings, Influence on Art ｜ frida-kahlo-foundation.org", 2020.4.6.

3) Andrea Kettenmann(2003). Kahlo, pp. 24-25.

4) Frida Kahlo(1949). "Potrait of Diego", catalog of the exhibition Diego Rivera: 50 years of his artistic Work at the Palace of Fine Arts, Mexico City.

5) Kimberley Masters(1996). "The Quotes of Frida Kahlo," The World of Frida Kahlo.

6) Andre Breton(1972). Surrealism and Painting, p. 143.

7) Hayden Herrera(1976). "Frida Kahlo: Her Life, Her Art", pp. 38-44, Artforum International ; Time Magazine(1953). "Mexican Autobiography".

8) Andre Kettenmann(2003). 같은 책, pp. 51-52; Hayden Herrera(2002). 같은 책, pp. 241-245.

9) Janice Helland(1990-1991). "Aztec Imagery in Frida Kahlo's Paintings: Indigenity and Political Commitment", Woman's Art Journal. p. 12.

10) 프리다가 파리에서 뉴욕의 니콜라스 머레이에게 1939년 2월 16일에 보낸 편지. Andrea Kettenmann(2003). Kahlo, p. 51.

11) Karl Ruhrberg, Manfred Schneckenburger, Christiane Fricke, Klaus Honnef(2000). Frida Kahlo: Art of the 20th Century: Painting, Sculpture, New Media, Photography, p. 745.

12) Hayden Herrera(1994). Frida Kahlo, Las Pinturas, p. 34.

13) Liza Bakewell(1993). "Frida Kahlo: A contemporary feminist reading." Frontiers: A Journal of Women Studies, p. 173, quotes Mulvey & Wollen's 1982 catalogue essay.

14) Hayden Herrera(1994). 같은 책, pp. 133-160.

15) "Frida Kahlo Biography ∣ Life, Paintings, Influence on Art ∣ frida-kahlo-foundation.org", 2020.5.5.

16) "Frida Kahlo Biography ∣ Life, Paintings, Influence on Art ∣ frida-kahlo-foundation.org", Vanity Fair, 1990.

17) Hayden Herrera(1983). "Frida Kahlo: The Palette, the Pain, and the Painter", Artforum International, Vol. 21, No 7, pp. 60-67.

18) Maria Castro-Sethness(2004). "Frida Kahlo's Spiritual World: The Influence of Mexican Retablo and Ex-voto Paintings on Her Art.", Womans Art Journal, Volumen 25, Nº 2, pp. 21-24.

19) Norma Broude, Mary D. Garrard(1992). The Expanding Discourse: Feminism and Art History. p. 399.

20) Hayden Herrera(1983). "Frida Kahlo: The Palette, the Pain, and the Painter", p. 60.

21) Hayden Herrera(2002). "Frida: A Biography of Frida Kahlo", pp. 425-433.

22) Martha Zamora(1990). Frida Kahlo: The Brush of Anguish. Chronicle Books.

대지에 깃든 피투성이 여성의 몸 - 아나 멘디에타

1) 아나 멘디에타의 전기적 자료는 패리스 교수(메릴랜드대학 미술교육학)가 저술한 라틴아메리카 여성예술가에 대한 전기사전을 참고했다Phoebe Farris(1999). Women artists of color: a bio-critical sourcebook to 20th century artists in the Americas, pp. 178-81.

2) Kaira M. Cabañas(1999). "Ana Mendieta: 'Pain of Cuba, Body I Am,'", Woman's Art Journal, Vol. 20, No. 1, pp. 12-17.

3) Raquelin Mendieta(1996). Art", in Gloria Moure(ed), Ana Mendieta. pp. 223-70.

4) Olga Viso(2004). Ana Mendieta: Earth Body Sculpture and Performance, 1972-1985, p. 230.

5) 일렉트로-어쿠스틱 미디어electro-acoustic media: 전자기기를 이용한 미디어의 한 장르

6) Mary Jane Jacob (ed), Ana Mendieta: The Silueta Series, 1973-1980, (New York: Galerie Lelong) 1991. 4 (Note 1).

7) Olga M Viso(2004). 같은 글, p. 90.

8) Butler Schwartz, Cornelia Alexandra (2010). Modern Women: Women Artists at the Museum of Modern Art. New York: The Museum of Modern Art. p. 389.

9) 아프로-쿠바Afro-Cubans: 주로 서아프리카와 중앙아프리카 혈통의 쿠바인을 말한다. 이 용어는 역사적, 문화적 요소와 더불어 인종·종교·음악·언어·예술처럼 쿠바 사회에서 발견되는 원주민 및 기타 문화적 요소의 결합을 지칭한다.

10) Olga M Viso(2004). 같은 글, p. 230.

11) 솔직하면서도 꾸밈없는 아나의 글은 그녀를 다룬 주요 저서에서 반복적으로 인용되고 있으며, 1987년 뉴욕현대미술관에서 개최된 아나 멘디에타 회고전의 도록에서도 인용된 바 있다.

12) https://en.wikipedia.org/wiki/Carl_Andre

13) Robert Katz(1990). Naked by the Window: The Fatal Marriage of Carl Andre and Ana Mendieta, Atlantic Monthly Press.

14) 1988년 2월 12일 자 『뉴욕 타임스』의 재판 결과에 대한 기사를 참고했다.

15) Ronald Sullivan(1988). "Greenwich Village Sculptor Acquitted of Pushing Wife to Her Death", The New York Times / Vincent Patrick(1990). "A Death in the Art World", The New York Times.

16) Carolina Miranda(2017). "Why protesters at MOCA's Carl Andre show won't let the art world forget about Ana Mendieta". Los Angeles Times.

17) Rosanna McLaughlin(2016). "How Ana Mendieta Became the Focus of a Feminist Movement", Artsy Editors.

18) Robert Katz(1990). 같은 글.

19) 아나 멘디에타, 대지-몸, 조각, 퍼포먼스 1972~1985》 전시회에 대해서는 카탈로그를 참고했다(Olga M. Viso, ed. Ana Mendieta: Earth Body, Sculptur, and Performance, 1972-1985, exhibition catalog).

20) 재현의 딜레마: 포스트페미니즘세대 중동출신 여성작가들의 젠더 이분법 차용방식 연구 119 Lucy R. Lippard, Overlay: Contemporary Art and the Art of Prehistory (New York: The New Press, 1983), p. 42.

21) 룰레(라틴아메리카 현대미술 독립 큐레이터)가 『아트 저널』에 기고한 글을 참고했다(Laura Roulet, "Ana Mendieta and Carl Andre: duet of leaf and stone", pp. 80-101). 그 외에 오렌스테인의 글을 참고했다(Gloria Feman Orenstein, The Reemergence of the Archetype of the Great Goddes in Art by Contemporary Women, 9.74).

22) Uta Grosenick(2001). Women artists in the 20th and 21st century, p. 349.

임신과 출산, 예술이 되다 - 리지아 클라크

1) Phaidon Editors(2019). Great women artists. Phaidon Press. p. 101.

2) https://sophia.smith.edu/global-modern-women-artists/lygia-clark/biography/, 2021.1.7.

3) 1971년 친구이자 동료예술가인 엘리오 오이치시카에게 보낸 편지에서 리지아는 어린 시절 아버지가 폭력적으로 학대했던 생생한 장면을 묘사했다. Ben Davis(2014). What You Won't Find at MoMA's Lygia Clark Show: Lygia Clark The legendary Brazilian artist's lifelong sexual odyssey is the key, https://news.artnet.com/, 2014.7.10.

4) Suely Rolnik(1999). "Molding a Contemporary Soul: The Empty-Full of Lygia Clark", Rina Carvajal y Alma Ruiz, eds, The Experimental Exercise of Freedom: Lygia Clark, Gego, Mathias Goeritz, Helio Oiticica and Mira Schendel, pp. 55-108.

5) Kristin G. Congdon; Kara Kelley Hallmark(2002). Artists from Latin American cultures: a biographical dictionary. Greenwood Publishing Group. p. 66.

6) 웹사이트 The Art Story의 리지아 클라크 일대기를 참조했다. (https://www.theartstory.org/artist/clark-lygia/artworks/, 2021.17)

7) 영국의 비평가 브렛은 리지아의 작품에 대해 처음으로 영어논문을 발표한 것으로 잘 알려져 있는데, 그의 글에서 리지아 클라크의 구성주의 활동에 대한 자료를 참고했다. Guy Brett(1994). "Lygia Clark: In Search of the Body", pp. 57-108.

8) 리지아 클라크 웹사이트, http://www.lygiaclark.org.br/biografiaING.asp, 2020.7.9.

9) 리지아 클라크 웹사이트, http://www.lygiaclark.org.br/biografiaING.asp, 2020.4.5.

10) 리지아 클라크 웹사이트, http://www.lygiaclark.org.br/biografiaING.asp, 2020.7.19.

11) 리지아 클라크 웹사이트, http://www.lygiaclark.org.br/biografiaING.asp, 2020.7.11.

12) Christina Grammatikopoulou. "The Therapeutic Art of Lygia Clark", Interartive. https://interartive.org/2012/09/the-therapeutic-art-of-lygia-clark/, 2021.1.5.

13) 리지아 클라크 웹사이트, http://www.lygiaclark.org.br/biografiaING.asp, 2020.7.9

14) https://www.theartstory.org/artist/clark-lygia/artworks/, 2020.7.25.

15) 리지아 클라크 웹사이트, http://www.lygiaclark.org.br/biografiaING.asp, 2020.7.9.

16) Tatiane Schilaro (2014). "The Radical Brazilian Artist Who Abandoned Art". www.hyperallergic.com.

17) 리지아 클라크의 작품 동향에 대해서는 영국의 평론가 애즈의 글을 참고했다. Dawn Ades(1993). Art in Latinamerica: The Modern Era, 1820-1980, pp. 264-267.

18) Guy Brett(1994). "Lygia Clark: In Search of the Body", pp. 57-108.

허비스커스 꽃으로 되살아난 입체주의 - 아멜리아 펠라에스

1) Cubanet-artist biography: Amelia Pelaez(https://www.cubanet.org/htdocs/lee/amelia.html).

2) Segundo J. Fernandez, Juan A. Martínez, Paul Niell(2016). Cuban art in the 20th century: cultural identity and international Avant Garde, pp. 44-48.

3) Amelia Peláez(1988). Amelia Peláez, 1896-1968: a retrospective. pp. 23-69.

4) Michele Greet(2013). "Exhilarating Exile: Four Latin American Women Exhibit in Paris", pp. 17-26.

5) Ingrid Elliot(2010). "Domestic arts: Amelia Peláez and the Cuban vanguard, 1935-1945". ProQuest Dissertations and Theses, pp. 1-10.

6) 20세기 쿠바의 아방가르드 운동과 선구적 예술가들의 활동 현황에 대해서는 바스케스의 글을 참고했다. 그의 글은 1997년, 스페인에서 개최된 《타르실라·프리다·아멜리아》 전시회 카탈로그에 게재됐다. Ramon Vazquez Diaz(1997). "AMELIA PELAEZ", p. 223.

7) Ramon Vazquez Diaz(1997). "AMELIA PELAEZ", p. 225.

8) 아멜리아 펠라에스의 성장과정, 교육, 예술경력에 대한 전기적 자료는 라틴아메리카의 예술가를 다룬 전기사전을 참고했다. Kristin G. Congdon(2002). Artists from Latin American Cultures: a biographical dictionary, p. 216.

9) José Gómez Sicre(1944). Pintura cubana de hoy, p. 57.

10) Segundo J. Fernandez, Juan A. Martínez, Paul Niell(2016). 같은 책, p. 43.

11) José Gómez Sicre(1957). 4 artists of the Americas: Roberto Burle-Marx, Alexander Calder, Amelia Pelaez, Rufino Tamayo, p. 98.

12) Michele Greet(2013). 같은 글, pp. 17-26.

13) José Seoane Gallo(1987). 같은 책, p. 36.

14) G. V. Blanc(1988). Amelia Pelaez, 1896-1968: A retrospective, Conversation with Lydia Cabrera, Miami, 1984-1987.

15) José Seoane Gallo(1987). 같은 책, p. 37.

존재마저 부정당한 브라질의 모더니스트 - 아니타 말파티

1) Rute Ferreira(2018). "Women By Anita Malfatti, The First Modernist Artist Of Brazil" Daily Art Magazine.

2) 아니타 말파티의 전기적 자료는 위키백과(http://en.wikipedia.org/wiki/

Anita_Malfatti)와 바니츠의 저서를 참고했다. Jacqueline Barnitz(2001). Twentieth-century art of Latin America, p. 400. 그외 롬바르디의 논문도 참조했다. Mary Lombardi(1977). "Women in the Modern Art Movement in Brazil: Salon Leaders.

3) Marta Rosetti Batista(1985). Anita Malfatti: No Tempo e no Espaço, p. 14.

4) 웹사이트Ver-Anita Malfatti에서 인용했다(http://ver-anitamalfatti.ieb.usp.br/).

5) Marta Rosetti Batista(1985). Anita Malfatti: No Tempo e no Espaço. pp. 40-44.

6) 일부 자료에서 아니타가 독일에 도착한 때를 1912년으로 기술하고 있으나, 이 글에서는 아니타의 가족, 주변 지인들과의 인터뷰를 기반으로 책을 쓴 바티스타의 책을 근거 삼아 1910년으로 표기했다.

7) 웹사이트Ver-Anita Malfatti에서 인용했다(http://ver-anitamalfatti.ieb.usp.br/).

8) 웹사이트Ver-Anita Malfatti에서 인용했다(http://ver-anitamalfatti.ieb.usp.br/).

9) Susan S. Udell(1994). 같은 책, p. 18.

10) Marta Rosetti Batista(1985). Anita Malfatti: No Tempo e no Espaço. pp. 38-39.

11) Susan S. Udell(1994). 같은 책, pp. 18-19.

12) Susan S. Udell(1994). Homer Boss: The Figure and the Land, p. 19.

13) Batista, Marta Rosetti. Anita Malfatti: No Tempo e no Espaço. São Paulo: IBM Brasil, 1985.

14) Marta Rosetti Batista(1985). 같은 책, p. 60.

15) 웹사이트Ver-Anita Malfatti에서 인용했다(http://ver-anitamalfatti.ieb.usp.br/).

16) Marta Rosetti Batista(1985). 같은 책, p. 70.

17) Rute Ferreira(2018). 같은 글.

18) Batista, Marta Rosetti. Anita Malfatti: No Tempo e no Espaço. p.66.

19) 바티스타의 글은 위키백과에 영문 번역된 글을 인용했다(Marta Rosetti Batista, Anita Malfatti: No Tempo e no Espaco, 1985).

20) Marta Rosetti Batista(1985). 같은 책, p. 74 ; Emiliano di Cavalcanti(1955). A viagem da minha vida, pp. 107-118.

21) '오스왈드 드 안드라데'와 '마리우 드 안드라데'는 성이 같아서 인명 표기에 혼선이 생겨서, 이 글에서는 이름을 사용했음을 밝힌다.

길게 늘어진 가슴, 뒤틀린 팔다리 - 타르실라 두 아마랄

1) 브라질의 역사가 실바 레메는 타르실라의 할아버지를 그의 저서 『Genealogia Paulistana』에서 '백만장자'라 칭했다. Aracy Amaral(2003). Tarsila, sua obra e seu tempo,

p. 32.

2) 타르실라의 전기적 자료는 패리스의 여성미술가 전기사전에서 발췌했다. Phoebe
 Farris(1999). Women Artists of Color: A Bio-Critical Sourcebook to 20th Century
 Artists in the Americas, pp. 128-130.

3) 타르실라가 그림을 시작한 연도는 자료마다 조금씩 다르다. 이 글에서는 공식
 웹사이트를 따랐다. (http://tarsiladoamaral.com.br/)

4) Aracy Amaral(2009). TARSILA DO AMARAL, p. 236.

5) Fundación Juan March(2009). Tarsila do Amaral, p. 94.

6) 타르실라의 입체주의 관련 자료는 20세기 라틴현대미술을 조망한 바니츠의 저서를
 참고했다. Jacqueline Barnitz(2001). Twentieth-century art of Latin America, pp. 57-62,
 Aracy Amaral(2009). TARSILA DO AMARAL, pp. 237-240.

7) Phoebe Farris(1999). 같은 책, p. 128

8) David Bohlke, Nancy Douglas(2020). Reading Explorer 3, pp. 177-179.

9) Aracy Amaral(1997). "Tarsila: The Magical and the Rational in Brazilian Modernism", pp.
 207-212.

10) Aracy Amaral(2009). TARSILA DO AMARAL, pp. 237-240.

11) Carol Damian(1999). "Tarsila do Amaral: Art and Environmental Concerns of a Brazilian
 Modernist", p. 5.

12) Aracy Amaral(1997). "Tarsila: The Magical and the Rational in Brazilian Modernism", p.
 200.

13) María Elena Lucero(2015). "Narratives of Brazilian Modernism. Tarsila do Amaral and
 the Anthropophagic Movement as Aesthetic Decolonization". Historia y Memoria. 1, p.
 75.

14) Aracy Amaral(2009). TARSILA DO AMARAL, pp. 237-240.

15) Oswald de Andrade(1928). "Manifesto Antropófago", Revista de Antropofagia 1, no 1.

16) Luis Fellipe Garcia(2020). "Oswald de Andrade/Anthropophagy".

17) 타르실라의 〈아바포루〉에 대한 작품평은 루시 스미스 에드워드, 바니츠, 패리스의
 저서를 참조했다.

18) Carol Damian(1999). "Tarsila do Amaral: Art and Environmental Concerns of a Brazilian
 Modernist", p. 5.

도판 목록

저작권자와 연락을 취하기 위해 최대한 노력을 기울였지만
의도치 않게 누락된 경우 연락이 닿는 대로 필요한 조치를 취하겠습니다.

7장 존재마저 부정당한 브라질의 모더니스트
- 아니타 말파티

찾아보기

	마리아 이스키에르도	프리다 칼로
1880		
1890		
1900		
	1902 멕시코 출생	
1910		1907 멕시코 출생
1915	1915 살틸요 미술학교에서 첫 미술 공부	
1920		1922 국립예비학교 입학
		1925 버스 추돌 사고
1925		1926 첫 번째 자화상 〈벨벳드레스를 입은 자화상〉
	1928 산타카를로스 미술학교 입학, 첫 개인전	1928 멕시코 공산당 합류, 티나 모도티와 만남
1930	1930 뉴욕아트센터 개인전, 미국에서 전시한 멕시코 최초의 여성작가	1932 대표작 〈헨리 포드 병원〉
		1933 리베라의 벽화 철거 사건 이후 귀국
1935	1934 대표작 〈거울 앞에 있는 여자〉	
		1939 대표작 〈두 명의 프리다〉 파리 《멕시코》 기획전 참여
1940	1940 뉴욕현대미술관 《20세기 멕시코 미술전》으로 국제적 인정을 받다	1940 《초현실주의 국제전》에서 가장 주목받은 작가
		1944 대표작 〈부서진 기둥〉
1945	1945 벽화 계약 파기 사건	
	1946 대표작 〈돌로레스 성녀를 위한 제단〉	
1950		
1955	1955 멕시코에서 생을 마감함	1954 멕시코에서 생을 마감함
1960		
1965		
1970		
1975		
1980		
1985		
1990		

멕시코 　프랑스 　독일
쿠바 　미국 　러시아
브라질 　이탈리아 　스페인

티나 모도티	아나 멘디에타	
		1880
1896 이탈리아 출생		1890
		1900
1913 미국 이민, LA에서 배우와 모델 활동		1910
		1915
1920 웨스턴과의 만남 후 사진에 눈 뜨다		1920
1923 사진 스튜디오 운영		
1927 대표작 〈탄띠, 옥수수, 낫〉		1925
1928 프리다 칼로와 만남 1929 멕시코시티 첫 개인전		
1930 베를린에서 바우하우스 회원들과 교류		1930
1930 소련 공산당의 공식 사진작가 제의 거절		
		1935
1936 스페인 내전에서 반파시스트 진영 합류		
		1940
1941 정치 망명자 신분으로 귀국, 이름을 되찾다		
1942 멕시코에서 생을 마감함		
		1945
	1948년 쿠바 출생	
		1950
		1955
	1959 쿠바 대혁명, 아나 가족의 위기	
		1960
	1961 피터팬 작전으로 언니와 함께 미국 망명	
		1965
		1970
	1972 대학에서 인터미디어 공부. 브레더와의 만남	
	1973 대표작 〈야굴 이미지〉, 〈강간 현장〉	
		1975
	1976 대표작 〈무제-실루엣 시리즈〉 시작	
	1978 뉴욕에서 여성주의 미술가들과 교류	
	1980 강제 이주 후 첫 쿠바 귀국	1980
	1983 로마에 머물며 회화, 조각 작업	
	1985 뉴욕에서 생을 마감함	1985
		1990

	아멜리아 펠라에스	리지아 클라크
1880		
1890		
	1896 쿠바 출생	
1900		
1910		
1915		
	1916 산알레한드로 미술학교 입학	
1920		1920 브라질 출생
	1924 첫 개인전　1924 아트스튜던츠리그 유학	
1925		
	1928 정부 장학금으로 파리 유학	
1930		
	1931 엑스테르와의 만남, 대표작 〈군딩가〉	
	1934 귀국, 크리올리스모 정물화 작업	
1935	1936 대표작 〈히비스커스〉	
		1938 세 아이 출산 후 심리적 위기, 예술가의 길로 들어서다
1940		
	1944 대표작 〈두 자매〉	
1945		
		1947 벌 막스에게 미술의 유기성 공부
1950	1950 도자기, 벽화, 추상화, 기하학 구상화 작업	1950 파리에서 구상화, 앵포르멜 추상화 공부
1955		1954 구체미술 그룹 프렌테 창립회원으로 활동
	1958 대표작 〈쿠바의 과일〉	1959 신구체 그룹 발족, 설치조각에 관심
1960		
		1963 대표작 〈지나가기〉, 〈동물〉 시리즈
1965		
	1968 쿠바에서 생을 마감함	
1970		1970 파리 소르본대학에서 '소통의 몸짓' 강의
		1973 대표작 〈침을 질질 흘리는 식인자〉
1975		
		1976 리우데자네이루에서 미술치유에 몰두
1980		
1985		
		1988 브라질에서 생을 마감함
1990		

범례:
- 멕시코
- 프랑스
- 독일
- 쿠바
- 미국
- 러시아
- 브라질
- 이탈리아
- 스페인

아니타 말파티	타르실라 두 아마랄	
		1880
1889 브라질 출생	1886 브라질 출생	
		1890
		1900
1904 상파울루 맥켄지대학에서 미술 공부		
1912 독일제국미술학교 입학		1910
1913 《아모리 쇼》에서 깊은 감명을 얻다		
1914 첫 개인전		
1915 뉴욕 독립미술학교 유학, 대표작 〈바보〉	1916 아카데미 사실주의 화풍 공부	1915
1917 두 번째 개인전, 로바투의 혹평 스캔들		
	1920 디자인·회화 공부	
1922 《현대예술주간》 참여, '다섯 명의 그룹' 결성	1921 파리에서 모더니즘 공부	1920
1923 파리 유학, 전통회화로의 복귀	1924 대표작 〈파우 브라질〉 시리즈, 브라질 유적 탐방	
1926 〈새 학년의 시작〉	1926 파리에서 첫 개인전	1925
1928 유학 후 귀국, 브라질에서 명성을 얻다	1928 대표작 〈아바포루〉, 식인주의 미술 창시	
	1931 모스크바 단독개인전 개최	1930
	1933 대표작 〈노동자들〉, 사회적 리얼리즘에 관심	
		1935
	1938 상파울루 정착, 브라질 풍경과 사람을 그리다	
1940 미술협회 대표 활동		1940
		1945
		1950
		1955
		1960
1964 브라질에서 생을 마감함		
		1965
	1969 《타르실라, 50년의 회화》 회고전 개최	
		1970
	1973 브라질에서 생을 마감함	
		1975
		1980
		1985
		1990

칼 로 에 서 멘 디 에 타 까 지 , 라 틴 아 메 리 카 여 성 예 술 가 8 인

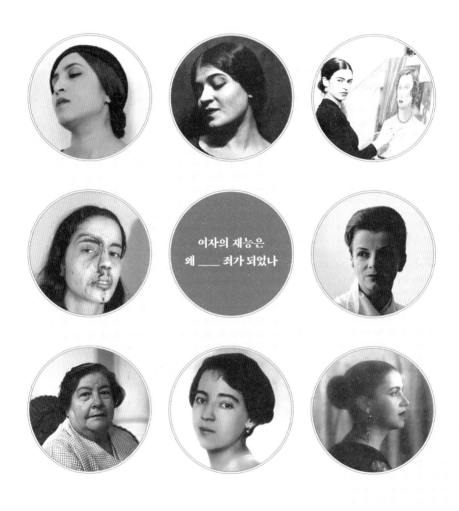

여자의 재능은
왜 _____ 죄가 되었나